漢字書法五千年

A BRIEF HISTORY OF CHINESE CALLIGRAPHY

罗树宝 著

岳麓書社·长沙

图书在版编目（CIP）数据

汉字书法五千年 / 罗树宝著. -- 长沙：岳麓书社，2023.6（2024.3重印）
ISBN 978-7-5538-1702-6

Ⅰ.①汉… Ⅱ.①罗… Ⅲ.①汉字－书法史－中国 Ⅳ.①J292-09

中国版本图书馆CIP数据核字（2022）第142946号

HANZI SHUFA WUQIAN NIAN

汉字书法五千年

著　　者｜罗树宝

出 版 人｜崔　灿

出版统筹｜马美著

策划编辑｜陈文韬

责任编辑｜陈文韬 肖　航 奉懿梓

责任校对｜舒　舍

书籍设计｜罗志义

营销编辑｜谢一帆 唐　睿 向媛媛

岳麓书社出版发行

地址｜长沙市岳麓区爱民路47号

承印｜湖南天闻新华印务有限公司

开本｜710毫米×960毫米 1/16　印张｜30　字数｜398千字
版次｜2023年6月第1版　印次｜2024年3月第2次印刷
书号｜ISBN 978-7-5538-1702-6
定价｜128.00元

如有印装质量问题，请与本社印务部联系
电话｜0731-88884129

目 录

第一章

汉字的起源与演变

一、汉字的起源

汉字是世界上唯一有着五千年连续不断历史的文字。关于汉字的起源，早在两千多年前，就有人开始研究，其中最主要的有两个问题：一是汉字是什么时候产生的；二是汉字是怎样产生的。关于汉字的起源，代表性的说法有以下几种：

1. 仓颉造字的传说

早在战国时代，就有仓颉造字的传说。《荀子·解蔽》中说："故好书者众矣，而仓颉独传者，一也。"荀卿认为，文字的创立是出好多人来从事的，只是由于仓颉能始终不懈地努力，才做出了较大的成绩，故而得到独传。在《吕氏春秋》和《韩非子》这两本书中也有"仓颉作书"的记载。到了汉代，《淮南子》《论衡》等书不仅讲"仓颉造字"，而且说"仓颉四目"，就更为神奇了。特别是汉代有一部叫《春秋元命苞》的书，将仓颉造字的传说更系统化了。书中说仓颉"生而能书，及受河图录字，于是穷天地之变，仰观奎星圆曲之势，俯察龟文鸟羽，山川指掌，而创文字"。这一传说从战国到两

汉，越来越神奇，直到清代仍然有人崇信，并形成一个完整的故事。传说仓颉是黄帝的史官，他有四只眼睛，善于观察世界万物。他抬头看到天上星星排列的形状，低头看到鸟兽在地上走过的足迹，受到启发，觉得不同的形状可以区别事物，于是造出了象形的汉字。在今天看来，这样神奇的人和事是很难让人相信的，它不过是一个历史的传说。如果世上真有仓颉这个人，他应该是当时很有智慧、很有学问的人，是最早整理文字的人。

把汉字看做是仓颉一个人创造的，当然不符合事实，也是不可能的，因为任何一种文字的产生，都要经过相当长的发展过程。事实证明，汉字是中国人的祖先在长期的劳动生活中集体创造的。虽然仓颉造字的传说难以令人相信，但这个传说却反映一个史实，即正是在黄帝这个时代产生了原始汉字。大约距今五千年，正是汉字产生的时代，而且一定会有如仓颉这样的一些人在做整理文字的工作。后来的考古发现也证明了汉字的起源正是在这个时代。

2. 文字始于结绳说

由结绳而产生文字这一说法来源也很早。在《易经·系辞下》中说："上古结绳而治，后世圣人易之以书契。"东汉许慎在《说文解字叙》中说："神农氏结绳为治而统其事。"在没有产生文字以前，人们利用结绳的方法帮助记事，处理日常生活中的一些事务，这是完全可能的。这种结绳记事的方法，世界上很多民族都曾经使用过，直至今天，在一些后进民族中仍在使用着。但是，结绳只能帮助记忆，和产生文字没有必然的联系。结绳只能作为备忘的一种记号，不能成为记录语言的工具。因此，结绳不等于文字，也不能发展成文字。

3. 陶器符号——原始汉字

如果说历史上关于汉字起源的说法都来自传说的话，那么近几十年来的考古发现就可以填补关于汉字起源的空白，这就是呈现在我们面前的，大约五六千年前的刻画在新石器时代晚期陶器上的符号和图形。它们向我们展示了当时人类的记事符号和图形文字。对于这些出现在陶器上的符号，虽然还有不同的看法，但也有不少学者认为，它就是原始形态的汉字。从这些陶器上的刻画符号和图形，我们找到了汉字的源头。

从20世纪20年代开始，考古工作者先后在陕西西安半坡遗址、陕西临潼姜寨、合阳莘野等地的新石器时代仰韶文化遗址；甘肃半山、马厂，青海乐都柳湾等地的马家窑文化遗址；山东章丘城子崖、青岛赵村等地的龙山文化遗址；浙江良渚、上海马桥、青浦崧泽等地

陕西西安半坡遗址陶器上的符号

河南二里头遗址出土陶器上的符号

的良渚文化遗址等，均发现一些刻画在陶器上的符号。这些符号有相同的，也有各不相同的，明显有其地方色彩。对于这些刻划或写在陶器上的符号，目前学术界还有不同的看法。有人认为它们只不过是制陶者的一种标识，和文字无关；但也有不少学者认为，这些符号和汉字的起源有着密切的关系。郭沫若在《古代文字之辩证的发展》一文中说："彩陶上的那些刻划记号，可以肯定地说就是中国文字的起源，或者中国原始文字的孑遗。"于省吾在《关于古文字研究的若干问题》一文中也说："这种陶器上的简单文字，考古工作者以为是符号，我认为这是文字起源阶段所产生的一些简单文字。仰韶文化距今得有六千多年之久，那么，我国开始有文字的时期也就有了六千多年之久，这是可以推断的。"还有一些古文字学家也持同样的看法，认为汉字的初创就是从符号开始的。

如果用汉字造字"六书"的理论来分析，这些陶器符号大约就是"指事""会意"类汉字的前身。因为在后来的汉字中的确能找到它们的身影。

4. 象形汉字来源于图画

汉字的起源有"符号"和"图画"两大源头，符号就形成后来的"指事"和"会意"两类汉字，而"图画"则是"象形"字的源头。郭沫若认为，汉字的起源是"指事先于象形"，"也就是随意刻画先于图画"，"这些刻画文字，很明显地和彩陶上的刻画符号是一个系统"。从今天的汉字来看，可以清楚地将汉字分为两大类，一类是来源于原始的刻划符号，就是我们在新石器时代彩陶上看到的符号，是"指事""会意"字的前身；还有一类就是"图画"文字，也就是后来的"象形"文字。文字的这两类源头在彩陶器上都能找到，说明距今五六千年以前正是形成汉字的时期。

在新石器时代仰韶文化的陶器上，能发现有多种图案花纹，其中有人物和鸟兽鱼蛇等动物形象，线条刚劲有力，色泽也谐调匀称，格调单一，手法原始。这些图画在当时可能是作为艺术形式出现的，意在增强陶器的美观度，也可能就是早期的象形文字。因为其中有些图形在后来的早期青铜器铭文中也曾出现过。

山东大汶口文化遗址出土的陶器上出现的几种图形，属于典型的象形文字。这些象形文字和后来的汉字象形字有着十分相似的结构。生活在4500多年前山东莒县地区的人，在陶器上刻画了一些或记事的或作为图腾的图形符号，数量虽不多，但是那些用线条勾画的类似甲骨文的形体表达了一定的意思，可以让人辨认出意义来，而且同一个

仰韶文化彩陶鸟纹

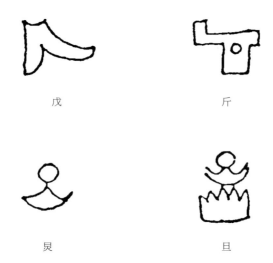

戊

斤

炅

旦

符号在几个地方都有发现，说明这种符号有了传播信息的功能，应该是能读出来的"图画"。这说明大汶口文化的图形符号与意义有了固定的联系，这是几何形刻画符号所不具备的。许多古文字学家认为，大汶口文化陶器上的图形刻画符号初步具备了文字的形、音、义这三个基本特征，应该是中国最早的原始图形文字。我们从中选出四个文字来加以说明。

图中的前两个象形字，是实用器物描绘成的，后两个字则是日月山川现象的图形描绘。古文字学家唐兰先生对这四个字作了识读，他将第一个图形解释为"戊"字，第二个解释为"斤"字，第三个解释为"炅"字。至于第四个字，于省吾释为"昌"字，他说："我认为，这是原始的'旦'字，也是一个会意字，写成楷书则作'昌'字。"这就是图中所示陶尊上的图形符号，很像一幅描绘早晨的图画：太阳越过高山，穿过云层，慢慢升了起来，这就是"旦"字。

　　新石器时代陶器上的这些图形，完全可以认为它们是原始形态的"象形"或"会意"汉字。特别是在后来的殷商甲骨文和商周金文中，都能找到图形文字继承和发展的脉络，这就更有力地证明了这些五六千年前的图画肯定就是象形汉字的原始形态。我们完全有理由将汉字的历史推到六千年前。

　　也有人认为文字的起源与祭祀和宗教活动有关。大汶口文化的这些刻有象形文字的陶器，有的就刻在祭器陶尊上。祭祀时祭司为了记述历史、族谱，进行宗教活动，雕刻族徽，迫切需要文字，也正是在生产劳动和宗教活动中产生了文字。商代的甲骨文明显有占卜、祭祀的内容，巫师、祭司等是一批最早掌握文字的人群。

　　古老的岩画也是象形汉字的源头，在各地的岩画中有很多跟象形汉字非常相似的图像，特别是画于一万年前的《阴山围猎岩画》，是一幅生动的先民围猎图景，其中一些图像与古汉字"鹿""犬""射"等字非常相似。很多岩画图像反映了更多的汉字信息。

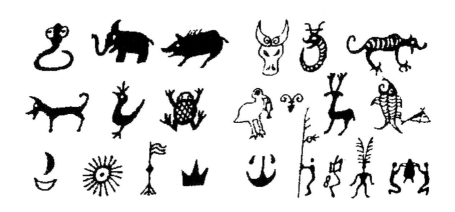

陶器和青铜器上的图腾族徽形象

在图画文字中，有一部分来源于很多象形的氏族图腾或族徽形成的文字，其历史就更为古远。在上页图中所列出的陶器和青铜器上的图腾、族徽，一些文字学家认为它们是蛇、象、豕（猪）、牛、龙、虎、犬、羊、鹿、鸟、鱼、月、日、山、火、美等象形汉字之源。

二、汉字的造字方法

古代的文字学家将汉字的形、音、义进行分析研究，归纳出六种造字结体原则，称为"六书"。"六书"一词最早见于《周礼》，《汉书·艺文志》开始列出"六书"的名目。这就是：象形、象事、象意、象声、转注、假借。随后，郑众的《周礼解诂》中也有"六书"之名，即：象形、会意、转注、处事、假借、谐声。许慎的《说文解字》对"六书"作了定义，而且举出实例，成为后来遵循的标准。许慎所列的"六书"是：

指事：视而可识，察而见义，上下是也。

象形：画成其物，随体诘诎，日月是也。

形声：以事为名，取譬相成，江河是也。

会意：比类合谊，以见指㧑，武信是也。

转注：建类一首，同意相受，考老是也。

假借：本无其字，依声托事，令长是也。

当然，古人造字时，不可能按照"六书"的理论来指导，因而"六书"不可能是"造字之本"。它不过是后人对汉字的体形、音义进行归纳整理得出的六条准则。

许慎的"六书"以及解释，历来都有不同的看法，而且"六书"各条之间，界限也不明确。例如"指事"和"象形"就难以区分。下

面根据历代学者的研究，作一归纳，对"六书"下一个明确的定义。

1. 指事

许慎说："指事者，视而可识，察而见义，上下是也。"这样的解释过于笼统，而且与象形、会意的界限含混不清。如"视而可识"，象形字也是一看就知道这是什么字，"察而见义"，又像是会意字。实际上，指事字是在用象形的方法难以表示事物特点的时候，利用标注记号的方法指出所示事物的要点，即在两个符号中，一个是字，另一个不是字，只是个符号。也就是说，一个象形字再加一个符号所组成的字就是指事字。

例如，古代的"刀""木"都是象形字，而在"刀"的刃部加一标注记号，这个字就不是刀字，而是刀的一部分，成为"刃"字了。同理，在"木"字的下部加一标记，就成为"本"字，而在木的上部加一标记，就成为"末"字。许慎所举的例子为"上""下"，以一横笔画为界，短横符号的位置表示上下。

用指事法造字，局限性很大，字数不可能很多，而且这些字都是早期汉字，后来的指事字就更少了。

2. 象形

许慎说："象形者，画成其物，随体诘诎，日月是也。"象形字是最好理解的，也是最早的、使用最广泛的造字方法。如果说汉字起源于图画，这一类图画汉字大都属于象形字。早在新石器时代的彩陶上，我们就看到最早的象形汉字，而且有由几个象形字组合而成的象

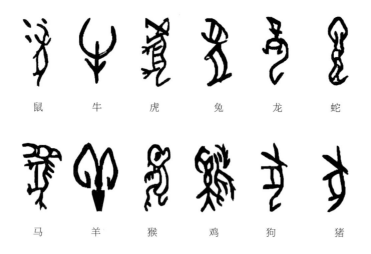

鼠　牛　虎　兔　龙　蛇

马　羊　猴　鸡　狗　猪

甲骨文中的象形字举例

形、会意类字。在商代的甲骨文中，更能找到较多的象形字。

　　甲骨文中的象形字有很多种类型，有直接画出某一动物的，有以人体某一部分画成的字，也有各种器物的外形，或自然现象等。

　　当然，越是较为原始的象形字，其形象越逼真；越向后发展，其图画就越简单。到了商周时代，在甲骨文和青铜器铭文中，有很多象形字已脱离了图像形体，而变成象征性的符号了。每个符号表示一种具体实物，凡宇宙间可用图形表示的有象之物，都可以根据形象造出字来。古汉语的名词多为单音节，即一物一名，一名一词，一词即一个音节。因而一个象形字即体现了一件物的完整个体。当汉字再向后发展时，象形的意味就更少了，很多象形字已看不出原来的面目了。但如果仔细观看，在现代汉字中，还能看出古象形字的一些模样。如"日""月""山"等字，只是将圆形变成方形，笔画作了简省，但大体还是原来的样子。像"伞"字就很像打开的雨伞，"飞"字就很

像展翅的飞鸟。简化后的"龟"字，很像一只探头伸尾的乌龟。这些例子说明，今天的汉字已有了很大的发展，但其传承历史的总原则并没有变。

3.会意

许慎说："会意者，比类合谊，以见指㧑，武信是也。"对此，清代段玉裁的解释是："会者，合也，合二体之意也。一体不足以见其义，故必合二体以成字。"这就是说，会意字必定是由几个字合起来，组成一个新字，也可以称为"合体字"。由于会意字可通过几个字合成一个字，可以造出更多的汉字。

会意字的组合可归纳为两种：一种是完全以形为基础，以图形的组合来反映某字的具体内容，使人看到字的形体，即可联想到语言中的某些字词。例如"休"字，表示人靠着树在休息。再例如"监"字，表示一个人对着器皿中的水，是照镜子的意思。发展到现在的简化字，也能联想到人对着器皿照镜子。再如"典"字，可解释为"册在几上"，也可理解为双手捧着一卷简册。这种例子在汉字中太多了。

会意字的另一种形式，虽然也是由两个或两个以上的象形字组成，但它不是依靠几个图形的组合来反映语言中的词义，而是采用两种符号的意义组合，构成新的词义。例如：人言为信，日月为明，田力为男，女子为好。"莫"字为古"暮"字，表示日影已入林中，到傍晚了。"旦"字取日出于地平线之上。又例如"朝"字表示早晨，古"朝"字左边的上、下部分合起来是"木"，中间是"日"，表示太阳刚刚从东方升起，位置还没有树高；字的右边是"月"字，表示在西边的天空上还能看见月亮。这真是一幅早晨的景象。

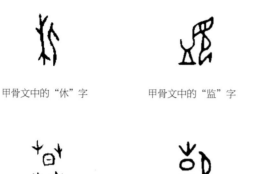

甲骨文中的"休"字　　　甲骨文中的"监"字　　　甲骨文中的"典"字

甲骨文中的"莫"字　　　甲骨文中的"朝"字　　　甲骨文中的"旦"字

从古至今，汉字的体形已发生了很大的变化，特别是一些象形字，很多已完全变成示意性的符号了，有些字失去了它的会意性质，尤其是在由篆体向隶书体转变的过程中，这种变化是很大的。但是，一直到今天，用会意组合的造字方法仍然在使用着，在简化汉字中仍能找到很多会意字。例如：尖，取上小下大之义；忐忑，取心中上下不安之义；岩，取山石之义；歪，取不正之义；尘，取小土之义。还有泪、笔、双、孙等，都是组合巧妙的新会意字。

4.形声

许慎说："形声者，以事为名，取譬相成，江河是也。"
形声字是一半为意、一半为声而组合成的字。例如"江""河"二字，就是以水为名，譬其声如"工""可"。也就是用形旁表意，用声旁表音。形声造字法打破了单纯表意的造字方法，是汉字由表意走向表音的重大发展。

由于汉语的发展，新词不断增多，表意汉字因形体构造比较困难，故难以适应汉语的要求，于是在汉字的制造将要走向枯竭的情况下，在假借字的基础上产生了形声字，从而使汉字得到新生，由表意转为表音。形声字是取两个现成的字体组合而成，其中一字表示新字的意义，谓之形符或义符；另一个表示新字的读音，谓之声符。一字之中音义各占一半，这就是清代段玉裁所说的"半义"和"半声"。例如"日部"的"時""昧""晚""晓""昕"等，都是和时间有关的，而右侧的"寺""未""免""尧""斤"等，都是声符。同样道理，由邑旁组成的"郡""都""郊""邸"等，都是和地域有关的，而左侧都是声符。

如果用一个表示读音的字作声旁，再分别加上表示不同意义的字作形旁，同样可以造出很多读音相同或相近的形声字来。例如，用读音为"马"的字作声旁，就能造出"妈""吗""码""玛""蚂""骂"等很多同音（近音）不同意义的形声字来。

形声字形旁和声旁的组合有六种：左形右声、右形左声、上形下声、下形上声、外形内声、内形外声。其中左形右声的字最多，上形下声的字也比较多。

用形声组合方法造字，在今天的汉字简化中还在使用，在简化汉字中就有不少形简、声准、义明的新形声字。例如"拥""护""担""拦""栏""战""惊""响""吓""虾""态""亿""忆""让""坟""疗""园"等。

形声法是一种科学的造字方法，它不再单纯用画画的方式造字，从而突破了单纯表意造字的局限，大大增加了汉字的数量，并成为汉字的主体。形声字在汉字中的巨大数量和形旁较强的表意功能，决定

了汉字是表意体系的文字，这也是汉字最终没有走上表音道路的主要原因。

5. 转注

许慎说："转注者，建类一首，同意相受，考老是也。"

许慎关于转注的解释，使人难以理解，清代的文字学家对此各有不同的解释。一般认为，转注字是指部首相同、字义相同、读音相近的一组字。"老"和"考"这两个字都在"老"部，读音相近，字义相同，都是岁数大的意思，"老"就是"考"，"考"就是"老"，这就叫"转注"。今天看来，转注字大概是一组有同一来源的字，它很可能是不同地区的人们用不同的方言记录同一事物而形成的。转注是古代人用字义解释字的用字方法，不是造字方法。

6. 假借

许慎说："假借者，本无其字，依声托事，令长是也。"

假借字就是对那些还没有的字，借用别的字来代替，不需要再造一个新的字。多数是用同音字来代替。假借并不是造字方法，而是用字方法。早在商代的甲骨文中，假借字已普遍使用，如"东""南""西""北"及22个干支字等，都是在甲骨文中经常能见到的假借字。一直到现在，日常使用的字，有许多都属于假借字，其中有些字使用日久，原来所表示的本义早已不用。可见假借字是古今共同的用字方法。在现代汉语中，有的词汇就是由单音词向多音词方向发展，但字与字之间不一定有意义上的联系。这说明无论古代或

现代，假借字只是作为音节使用，需用字和假借字之间必须读音相同，彼此间可以无任何关系。

例如"北"字，在古代是一个会意字，其字形像两人相背而立的样子，原义为相背、违背。当时并没有表示方向的意思。由于发音相同，就借来表示南北的"北"字。后来人们又在"北"字下面加一个表示身体的"月（肉）"字，造出一个"背"字，代替了原义的"北"字。这样加上形旁来解决由假借带来的"同音异词"的用字混乱。

假借字开创了表音文字的道路，在汉字的发展史上，起了重要的作用。为了解决假借用字造成的混乱，使用了形声造字方法，汉字由此大量产生。一种用字方法促使了一种更重要的造字方法快速发展，这是假借在汉字发展史上的另一个重要作用。

关于汉字的"六书"，很多学者都进行了研究，就六书内容分析，其中的指事、象形、会意、形声四项属于造字方法，转注、假借则属于用字的方法。也就是说，"六书"的分法也不一定就科学，近代学者有象形、象义、形声三书说。转注和假借都是用字方法。

三、汉字字体的演变

汉字历史悠久，沉积了博大精深的汉字文化。丰富多样的汉字字体，是汉字文化的重要组成部分。

汉字的字体随着汉字的不断发展而改变，但总的发展趋势是越来越简便，越来越规范。经过长期的发展演变，汉字字体到底有多少种，一般很难说清。从大的方面来说，根据汉字体形的不同，可以分为古汉字和今汉字。秦代小篆及以前的汉字，称为古汉字；隶

书及以后的汉字，称为今汉字。再根据汉字字体的大类划分，可分为篆、隶、楷、行、草五大类字体。这几种字体大体是以先后顺序出现的。在前一种字体向后一种字体的变换过程中，还会出现两种字体混合而成的字体，从而又出现很多新字体。在每一大类字体中，还会出现很多风格不同的字体，这些风格不同的小类别字体，可能是以书法家命名（如欧体、赵体），也可能是以时代或载体形式命名（如魏碑体），有时也以其特殊的风格来命名（如瘦金体），这些不同风格的字体，实际上都属于楷体字范畴。两种字体混合而成的字体，也以两字体组合命名，如"篆隶""行楷""行草"等。行楷，表示在该字体中楷占主流，行占次要成分，而行草，则是草体占的成分要多些。由于历史的原因，有些字体有几种名称，如隶书的名称就有"八分""分书""左书""史书"等。还有"正体字"和"俗体字"之分。这都是汉字在发展过程中出现的特有现象。在汉字字体的发展史上，每一个时期，总是以一种字体为主要通行字体，其他字体则在特殊场合使用。例如，东汉通行隶书，碑刻的正文多为隶书，而碑额则多用篆体，唐代通行楷体，而楹联、碑额会使用隶书体或篆体。

下面分别简要介绍五种字体。

1. 大篆体

谈汉字字体，一般从甲骨文开始。在此之前属于汉字的创始时期，还没有形成定型的字体。甲骨文已经是成熟的汉字，它不但十分注意字体的结构以及构成章法，而且已经具备了一定的书法艺术水平。由于甲骨文是先用毛笔书写，再用刀雕刻而成，因此具有笔画瘦硬、线条方直的特点，字显得很有力量。从字的结构上看，多为长方

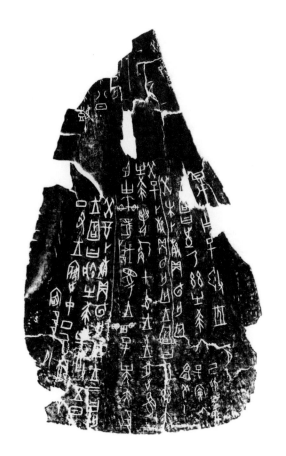

商代《祭祀狩猎牛胛骨刻辞》

形，字形有大有小，但也注意对称、平稳等特点，象形性很强。在布局上，字的排列竖看大体成行，横看不齐，形不成列，表现出一种疏密有致的错落之美，很有欣赏价值。

　　甲骨文的字体是否属于篆体系列，目前的看法还不统一，有人认为甲骨文属于最早的篆体。

　　篆体一般分为大篆和小篆。秦始皇时改革汉字，将秦篆称为小篆，而将未改革以前的字体称为大篆。

　　西周和东周的大篆字体，主要呈现在各种青铜器上，这些铭文统

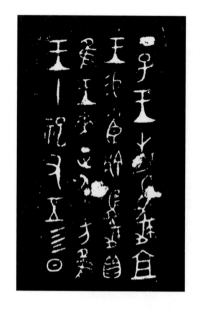

商代《小臣艅犀尊》铭文

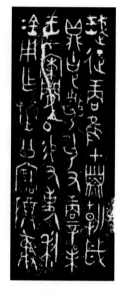

西周早期《利簋》铭文

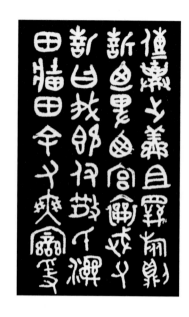

西周晚期《散氏盘》铭文

称"金文"，虽然都是大篆，其字体的风格却在不断地变化着。西周早期和晚期的字体，已有明显的区别。我们将商代、西周早期、西周中期和西周晚期的青铜器铭文的字体相比较，就可以看出它们风格上的不同，和字体发展的痕迹。

商代和西周早期青铜器铭文字体，有很多相似之处，象形字较多，纺锤形的笔画较多。到了西周中期的青铜器铭文字体，已经看不到纺锤笔形了，象形字已符号化了，笔画粗细匀称，无明显夸张的笔形。以《散氏盘》为代表的西周晚期铭文字体，体现了金文成熟期的字体特点，字形基本上是扁方形，体形歪斜错落，笔画线条自由奔放，古拙苍劲，布局上竖看成行，排列较密。成为后人学习大篆字体的楷模。

　　大篆字体中，还有一种字体叫"籀文"，就是周宣王时的史官名籀的人所写的《史籀篇》的字体，这可能是当时的标准字体。史籀应当是周宣王时的书法家，在许慎的《说文解字》中，载有225个籀文字体，这是今天我们所能见到的"籀文"字体。但此书已经历代翻刻，字体是否失真还难以定论。从理论上说，籀文既然是周宣王时的标准字体，当时的青铜器铭文也应用籀文铸成。这样推论，西周晚期的青铜器铭文的字体，就应该是籀文。

　　大篆还有一个名称是"古文"。在《说文解字》中列出的510个古文字体，与小篆明显不同。一些古文字学家研究认为，籀文是西周后期改革后的字体，到了东周时主要在秦国流行；而关东六国还沿用原来的字体，称"古文"。启功先生认为，广义地讲，凡小篆以前的文字都可以称古文；狭义地讲，古文是指秦以前写本书籍所用的字体。

　　《石鼓文》的字体，也属于大篆字体，是春秋时秦国所刻制的，历代对其书法艺术有很高的评价，是学习大篆书体的极好范本。它应属于成熟的大篆，布局更为整齐，用笔浑厚苍劲，线条圆转而有方折，圆转的线条均衡分布在方块形中，并有向外伸展的动势。

　　春秋时期，由于各地分裂割据，在书法字体方面也各自为政，出现南北不同字体的现象。到了战国时期，各地在字体上的差距越来越大，区域特点更为显著。有的粗壮，有的细长，有的两端纤锐，而且有鸟虫书、蝌蚪书等形状各异的字体。

　　晋国的字体笔画粗壮，而楚国的字体笔画较细，齐徐地区的字体，不但笔画细而且字形细长。在齐国还有一种笔画较细、两端尖锐的字体。《中山王方壶》的铭文字体，笔画细匀，字形较长，排列整齐，是一种富有装饰性的字体。

　　在大篆体系列中，还有"蝌蚪书""鸟虫书"和"虫书"三种字

春秋楚国《王子午鼎》铭文

体。启功先生认为，这三种字体"实际是同体的异名"，是带有装饰性的大篆书体。商代的甲骨文、金文，及西周、东周金文中，都能找到这种有装饰性笔画的字体。

2. 小篆与秦书八体

秦始皇统一六国后，实行"车同轨，书同文"的政策，对汉字进行改革，简化了字体，统一了笔画，进行了规范化的整理，这种改革后的字体称为"小篆"。现在能看到的秦小篆，有《泰山刻石》《峄山刻石》《琅琊台刻石》和《会稽刻石》等，传说都是由李斯书写的。

小篆的基本笔画是竖、弯、横三种，并由粗细一样的这三种笔画

秦李斯《峄山刻石》

线条组合形成均衡对称之美，具有很高的书法艺术水平，成为历代书法家学习的楷模。

自从统一文字后，小篆成为秦代的标准字体。许慎在《说文解字叙》中说："秦书有八体：一曰大篆，二曰小篆，三曰刻符，四曰虫书，五曰摹印，六曰署书，七曰殳书，八曰隶书。"

这就是说，在秦代是以小篆作为标准字体，除此之外，大篆还在某些场合使用，而且出现了新兴的字体——隶书。在这八种字体中，实际上只有大篆、小篆、虫书、隶书是字体，其余四种并不是字体。其中"刻符"就是兵符上所刻的文字，今天所看到的"虎符"字体，实际上只是小篆体；"摹印"即印章字体，用的字体为大篆或小篆；"署书"为签署所用的字体；"殳书"为刻在兵器上的文字。

3.隶书

隶书也称"左书""史书"和"八分书"。过去文献记载隶书是程邈所作，实际上是不可能的。隶书作为一种新型的字体，也是经过长时间的演变，最后才定型的。

隶书从起源到成熟经历了一个逐渐变化的过程。大约在战国后期，人们为了书写方便，将篆书的圆转形笔画改为方折形，特别是从出土的战国简策和帛书上能够看到这种篆隶相间的字体。后来，在《秦诏版》上的字体已经不是篆书了，只保留不多的篆书笔形，以直笔画为多，这大约就是秦隶。从马王堆西汉墓出土的帛书上，我们能看到西汉初期的字体，有的还带有部分篆书笔法，有的已很少有篆书笔法，完全是隶书了。近几十年来出土的大量汉代简牍，其书体完全是不同风格的隶书，已经看不到篆书的痕迹了。

马王堆汉墓帛书《战国纵横家书》（局部）

东汉《熹平石经》断碑

　　"左书"又作"佐书",最早见于《说文解字叙》中所记的"新莽六书",这六书是:古文、奇字、篆书、左书、缪篆、鸟虫书。其中"左书"就是秦隶书。启功先生提出:"佐书之佐,是否也是由于书佐呢?"书佐是一种职位很低的专门从事抄写职务的人。将隶书称为"史书"大约和"史"一类的官职有关,因为太史等官员都和书写密切相关。

　　隶书的另一名称是"八分书",这个名词是汉末才有的。《古今法书苑》中记载蔡文姬的话说:"臣父造八分,割程隶八分取二分,割李篆二分取八分。"这就是对"八分"的最好解释。"八分书"实际上是指蔡邕的隶书,今天看到的《熹平石经》字体,就是蔡邕所书,是典型的东汉隶书。

4. 章草

　　"草"有草创、草率、草稿之义，含有初步、非正式、不成熟的意思。作为字体而言，有广义和狭义之分。广义的，凡写得潦草的字，都可以算草书；狭义的，当作一种字体的名称，则是汉代才有的，那就是隶书的草率写法。在出土的汉代简牍中，可以看到这种草书字体，它们是汉隶的架势，采用简易、快速的写法，无论一字中间如何简单，而收笔常带出雁尾的波磔，而且两字之间绝不相连。这就是汉代的草书，实际上是隶书的简便、草率写法。后来，当与楷书对

晋索靖《月仪帖》（局部）

应的快写体出现后，为了区别这两种字体，才将前者称为"章草"，将后者称为"今草"。

到了汉末，章草十分风行，受到文人学者的重视。到了三国时期，出现了以写章草著称的书法家皇象。以后各代都有人学习章草。

5.楷书、行书、草书

楷书、行书和草书三种字体是密不可分的，当楷书出现后不久，行书和草书也陆续诞生了。因为，行书是楷书的简便写法，而草书则是楷书的草率写法。有时还可以将略有省便的楷书称为行楷，而将略有草率的行书称为行草。草体又可分为今草和狂草。唐张旭、怀素创写更为狂放的草书，称为狂草。宋代的米芾，元代的康里巎，明末清初的傅山、王铎等，皆以狂草著名。

楷书

楷书起源于东汉，在出土的汉代简牍上，已有楷书的笔意。一般认为，三国时的钟繇是最早写楷书的书法家，他的《宣示表》《贺捷表》，是现知最早的楷书。魏晋南北朝是楷书的黄金时代，北魏碑刻字体是楷书成熟的标志。

楷书又称真书和正书。"楷者，法也，式也，模也。"作为一种字体，唐代才确定楷书的名称。自魏晋以后，历代都将楷书作为官方通用的字体。特别是隋唐时期，楷书达到一定的历史高度，楷书家林立，著名的有欧阳询、虞世南、褚遂良、颜真卿、柳公权等。

尚書宣示孫權所求詔令所報所以博示
逮于卿佐必異良方出於阿是芰蔑之
言可擇郎廟況繇始以疏賤得為前恩橫
所貶眦公私見異愛同骨肉殊遇厚寵以至
今日再世榮名同國休感敢不自量竊致愚
慮仍日達晨坐以待旦退思鄙淺聖意所
棄則又割意不敢獻聞深念天下今為已乎
權之委質外震神武度其舉心無有二計高
尚自疏況未見言令推款誠欲求見言實喪

三国钟繇《淳化阁帖宣示表》（局部）

唐虞世南《摹兰亭序》（局部）

行书

行书是楷书的简省写法，是一种笔势居于草书和楷书之间的字体。行书偏于楷者称行楷，偏于草者称行草。

由于行书可以快速书写，又容易辨认，因此在日常行文中主要使用行书。东晋王羲之的行书达到很高的水平，他写的《兰亭序》被认为是天下第一行书。

草书

这里所说的草书指今草，它是楷书笔势的草率写法，它和章草不同的是，章草字与字之间绝不相连，而今草则打破了这种界限，特别是王献之独创了字间引连的草书，开创了今草的新笔法。到了唐代，书法家张旭开创了狂草书法，那种自由奔放、充满动感和激情的书法作品，为历代称颂。唐怀素的狂草也达到了很高水平。

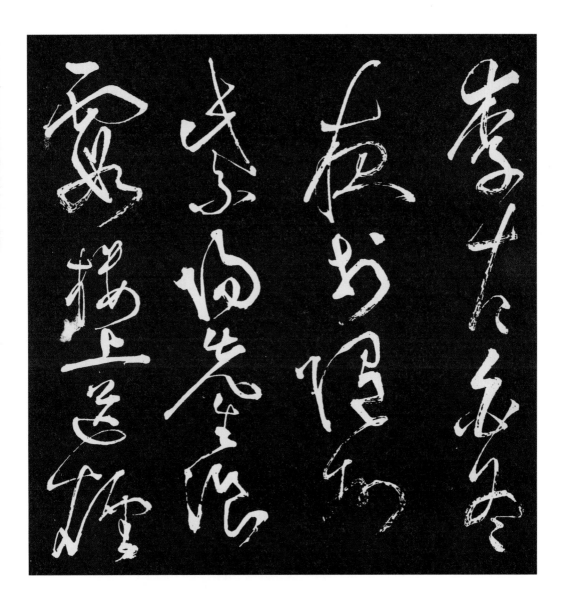

唐张旭《李青莲序》（局部）

6. 印刷字体

　　自从印刷术发明后，汉字字体又增加了新的门类，这就是印刷字体。如果说书法字体强调个性，那么印刷字体则强调规整和规范化。

　　印刷字体的另一个特点，是有着明显的时代特征，并善于选用名家书体。唐代印刷品字体多选用当时的写经体，著名的印本《金刚经》就是端正的写经楷体。宋版书的字体多选用唐代欧、虞、颜、柳等名家楷书。南宋后期，刻版中出现了一种横平竖直、字形方正的字体，后人称为"宋体"。元朝时，刻版仍继承宋代风格，多为端楷，当时大书法家赵孟頫的字体，多为刻版所采用。明代初期，官方推崇

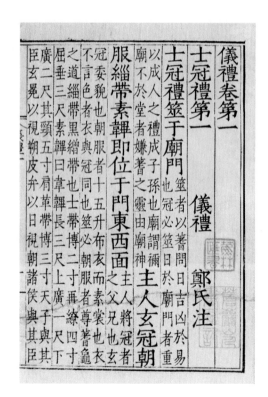

明嘉靖东吴徐氏刻本《仪礼》

的"台阁体"，成为科举考试及官方文书的标准字体，也成为官方印书的首选字体，当时以沈度为代表的一批官员都善书"台阁体"。明代印刷字体的最大创新，是宋体字的成熟与广泛应用。由于其字体笔画横平竖直、粗细适中、结构匀称，字形方正，不但有利于刻版，而且有良好的阅读舒适性。到了清代，皇家的活字版印书就选用了宋体字，从而成为印刷的通用字体。

近代推行铅活字印刷，出现了宋体、仿宋体、楷体和黑体等四大印刷字体，这些字体都是从历代书法字体中吸收营养而设计的。

20世纪50年代起，又陆续出现了一批新型印刷字体，如隶书和北魏体，以及当代书法家的字体。

纵观汉字的发展历史，是从最初的笔形繁杂逐渐向简化发展，从最初笔画的随意性逐渐向定型化、规范化发展。从汉字的历史来看，每个时代都同时使用简体和繁体两种字体体形。正是由于汉字的这种不断发展，不断改革，才能使汉字不断焕发青春，绵延五千年使用至今，成为人类历史上使用最久的文字之一。

汉字的起源可能由指事和象形两种类型而来。特别是象形类汉字，起初都较为形象逼真，笔画很繁杂，后来逐渐用简单的笔画画出某一图像，再发展到后来，就完全看不出起初图画的痕迹了。以"车"字为例。最初的"车"字，完全是一个古车的图形，后来这个"车"字的图形越来越简化，甚至取其局部，最后简化为"车"。现代简化字"车"，已完全看不出象形的痕迹了。

汉字作为记录语言、传递信息的工具，人们还是希望它越简化越方便。所以，从甲骨文和西周金文中，都能发现一些字存在繁简两种不同的写法。从古至今，科学的简化字都代表了汉字发展的方向，其生命力也很强。

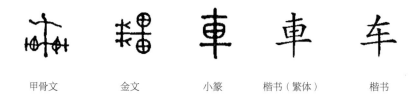

| 甲骨文 | 金文 | 小篆 | 楷书（繁体） | 楷书 |

不同字形的"车"

　　在汉字发展的历史上，字体经历了几次大的变化。最为明显的有两次，一次是由大篆体向小篆体的变化，另一次是由小篆体向隶书的转变。在这两次变革中，其核心都是笔画的简省和字体的规范化。从东汉末期到魏晋时期，是隶书向楷书的演变时期，在这次变革中，简省了隶书的波磔和蚕头雁尾，书写起来更为快捷。

　　由政府出面对汉字进行规范，在历史上很多时代都进行过。从甲骨文到青铜器铭文，汉字的规范化水平明显有一个飞跃。周宣王时，政府可能进行了一次汉字规范化工作，当时的史官籀，写出了标准化的大篆体汉字，后来称这种字体为"籀书"。在东汉许慎的《说文解字》一书中，还能看到200多个籀文。

　　秦始皇统一六国后，实行了"车同轨，书同文"的政策。"书同文"，就是对汉字体形进行有组织、有计划的简化和规范化的整理工作。春秋、战国以来，由于地区割据，逐渐形成了各地区文字体形的差别，十分有必要进行一次规范整理。这次"书同文"采取的原则和方法大体有四种：一是固定汉字的各种偏旁符号的形体；二是确定每种形旁在字体中的位置；三是固定每字的形旁，彼此不能代用；四是统一每字的书写笔画数。经过这次改革整顿，汉字有了很大改进，为后来的汉字规范化提供了很好的经验。

　　以后的各代，汉字改革的主要形式是政府组织编制字书、韵书来规范汉字。例如，东汉许慎的《说文解字》，以及各代编制的字书、韵书，都起到了对汉字的规范作用。特别是东汉以后，文字学成为一门独立的学问，各代都涌现出一批文字学家，他们的研究成果及著作，对汉字的规范起到了一定作用。

　　对汉字最大规模的一次规范化和简化工作，开始于20世纪50年代中期。当时的中国文字改革委员会以及有关部门，在异体字整理、汉字简化、普通话异读词审音等方面，陆续颁布了一些改革文件，如：《第一批异体字整理表》（1955）、《简化字总表》（1964—1986）、《印刷通用汉字字形表》（1964）、《现代汉语通用字表》（1985）、《普通话异读词审音表》（1957—1962）等一系列规范文件。根据这些文件，又出版了相关汉字工具书，如《现代汉语词典》《新华字典》《辞海》等。这次改革除了简化一批独体字外，对有些偏旁、部首也作了简化，这就使相当大的一批汉字实现了简化。同时对一些汉字的笔形和部首的位置，也作了统一规范。与此同时，我国的印刷界将铅活字也统一改为简化字，各种出版物陆续改用简体字出版。同时，还保留了在特殊场合可使用繁体汉字的规定。

商代文字和书法

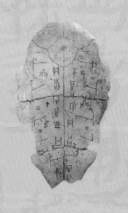

从汉字的初创发展到殷商时代，已进入成熟的阶段。大约经历了两千多年的演进过程。我们今天能看到的商代文字，主要是刻于龟甲和兽骨上的文字，统称为甲骨文。此外，还有少量铸于青铜器上的文字和石刻文字，但数量有限，难以反映商代文字的全貌。最能反映商代文字特点的是甲骨文。当时是否还有其他的文字载体形式，答案是肯定的，只是由于年代久远，各种载体很难留存到今天。古书上说："唯殷先人，有册有典。"这里的"册"和"典"，都是记录文字的形式，它究竟记录在什么材质上，今天难以知道，但可以肯定地说，它是用笔和墨将文字书写在一种材质上的。因为在甲骨文上，就发现有写上字而未刻的现象，证明甲骨文是先写上文字，再经契刻而成。在甲骨文中，还出现了"册"和"笔"字，都证明当时已用笔来书写文字。

一、甲骨文的发现

19世纪末期，河南安阳小屯的农民在种地时经常发现古代的骨片，当时是当做"龙骨"被中药商收购。1899年，清代古文字学家王懿荣从中药中发现骨片上刻有符号，从而进行研究，认为这是一种失

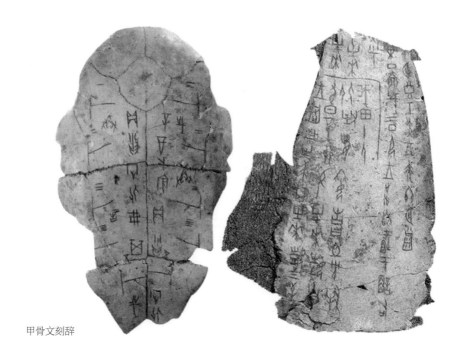

甲骨文刻辞

传的古代文字。王氏的发现引起当时学者的重视，研究者、收藏者越来越多，并逐渐成为一门专门的学科。

一百多年来，甲骨文的研究取得了丰硕的成果，它填补了汉字发展史上的一个时代的空白，将汉字的成熟期向前推移了几百年。

研究证明，甲骨文是殷商时代后期（约前1500—前1100）使用的文字，由于契刻在龟甲或兽骨上，所以称为甲骨文。一个世纪以来，在殷墟共出土甲骨约十几万片，其内容十分广泛，上至天文、星象，下至人间杂事，无所不包，涉及商代政治、经济、文化、社会等各个方面，为研究商代历史提供了丰富而翔实的资料。

在甲骨文的研究方面，一百多年来不但有大量的著作问世，也出现了一批著名的甲骨文学者。其中有四位学者起到了里程碑的作用，

商王武丁时期虹刻辞牛骨

他们是罗振玉（号雪堂）、王国维（号观堂）、董作宾（字彦堂）和郭沫若（字鼎堂），称为"四堂"。

甲骨文之所以被认为是成熟的汉字，主要有以下几个原因：一、甲骨文已有单字近5000个，这个数量完全可以用来记录较为复杂的事件。因为汉字的初期阶段，字数还较少，只能记录简单的事件，只是一种记事的工具。当文字达到一定数量后，它不但能记录复杂事件，而且已成为记录语言的工具。所以，达到一定的数量是汉字成熟的一项重要条件。二、文字的书写笔画基本定型，有些字的写法或带有随意性，但已不是主流，大多数文字的写法已经固定，文字经过长期的发展过程，已约定俗成，为大家一致认同。汉字一字多体的现象，历代都有，即使到今天，有些字还因人的习惯而有不同的写法，作为已

成熟的甲骨文，更是十分正常的现象。三、甲骨文的结体已符合"六书"的要求。"六书"是指汉字的六种结体组合形式，是后来人对汉字结体形式的总结和归纳，其中以东汉许慎在《说文解字》一书中所归纳的"指事、象形、形声、会意、转注、假借"六种造字结体方法最为流行。特别是"指事""象形""会意""形声"这几类字，在甲骨文中都能找到实例。

二、甲骨文的书法艺术

甲骨文属于什么字体，古人肯定没有谈到，因为甲骨文是近代才发现的，古人不可能谈到。古代一般将西周的字体称为"古文"或"籀文"。从甲骨文的字体来看，它和西周金文既有继承关系，又有自己的特点，还不应属于大篆系列。我们还是称它为"甲骨文"或"甲骨体"。

从甲骨文的实物来看，当时人已有意识地把文字作为一种艺术品。甲骨文中随处可见丰富多彩的汉字体形，不但十分注重汉字结体的美，而且也注意其章法的协调，可以说，甲骨文就是汉字书法艺术的源头。

甲骨文是先写后刻的，通过契刻可能失去了原来毛笔书写的某些神韵，但也可以看出，通过契刻者精练的运刀技巧，有些细微之处一丝不苟地再现了字体的美感，呈现出十分隽美的文字造型。而且往往在一片甲骨上出现不同风格的几种字体，不论是粗是细，都显得遒劲和富有立体感，可为有细处不为轻、粗处不觉重的感觉。甲骨文契刻的轻重缓急，都能恰到好处地表现出字体的特征，反映了契刻者走刀如运笔的熟练技巧。甲骨文或大或小，大者逾寸，小者如粟米，字的

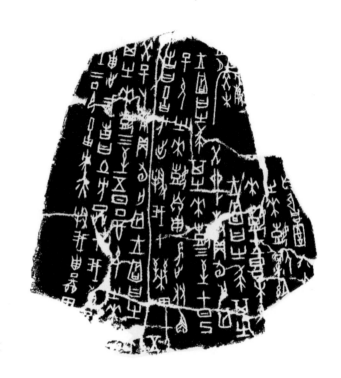

一件较完整的甲骨文

笔画有繁有简，偏旁部首的写法和位置还不固定，异构体字还很多，字形的长短、大小、正反也多有变化，呈现了甲骨文结体自由活泼、布局参差错落的特点。一些象形字，有的较繁复，而有的则十分简练，用简单的几笔描出近似的某一形象，其特征十分突出。也正是这些特点，更增强了甲骨文的美感和艺术风味。有的甲骨文在刻好后，再在笔画上涂以朱砂，这更是一种追求美感的手法。

董作宾在《甲骨文断代研究例》一文中说："从各时期文字、书法的不同，可以看出殷代二百余年间文风的盛衰。在早期武丁的时代，不但贞卜所记的事项重要，而且当时史官所书契的文字，也都壮伟宏放，极有精神。第二、第三期，两世四王，不过是守成之主，史官的书契也只能拘拘谨谨，维持前人成规，无所进益，而末流所至，

乃更趋于颓靡。第四期中，武乙终日游田，书契文字亦形简陋；文丁锐意复古，力振颓风，所惜当时文字也只是徒存皮毛，不见精采。第五期帝乙、帝辛之世，贞卜事项，王必躬亲，书契文字极为严密整饬，虽届亡国未远，而文风不改，制作一新，功业不可掩没。"在这里，董作宾先生向我们描述了殷商二百余年间（前1300—前1028）不同时期的甲骨文书体风格的变化，体现了雄伟俊迈、纤细谨密和草率奇恣等不同的字体风格。

《祭祀狩猎涂朱牛骨刻辞》

关于商代的书法家，历史上并无记载，但我们可以推断，当时甲骨文的写和刻并无明显的分工，当时的贞人可能同时承担着写和刻的工作。郭沫若在《殷契辞编》中说："卜辞契于龟骨，其契之精而字之美，每令吾辈数千载后人神往。……而行之疏密，字之结构，回环照应，井井有条，足知现存契文，实一代法书，而书之契之者，乃殷世之钟（繇）、王（羲之）、颜（真卿）、柳（公权）也。"《祭祀狩猎涂朱牛骨刻辞》《宰丰骨匕刻辞》等刻辞都是契刻精美、书法艺术水平很高的甲骨文。

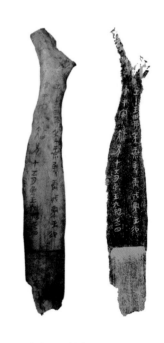

《宰丰骨匕刻辞》

甲骨文的排列章法还无定式，有很大的随意性，自由活泼，有的不讲行列，不讲左右顺序，但上下成行、左右成列的排列章法已占有较大的比例。这为以后几千年的汉字排列章法开创了成功的先例。有的作品看来排列无序，似乎是随意而刻，字的大小也随形而变，几乎看不出行列，但总观全体，仍给人以美感。这说明殷商的书法家已有很高的造诣，十分注重书法的艺术效果。

三、商代其他载体文字

商代文字除了甲骨文外，还有石刻文字、青铜器铭文以及书写于玉片、陶片上的文字。它们都是与甲骨文同时代的不同载体的文字，应当属于同一体形的文字，但由于其载体的材质不同，刻写手法不同，而使字体略有风格上的差别。特别是在未刻甲骨、玉石和陶片上，我们还能看到殷商时代人们用毛笔蘸墨直接书写的文字，这些文字更能体现出当时的书法原貌，只是数量太少。

商代的石刻文字出土留存很少，在殷墟妇好墓出土的一件石磬上刻有"妊

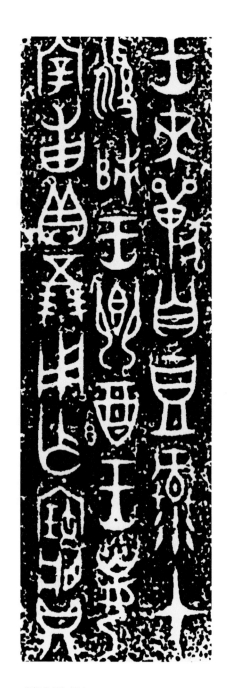

《宰甫卣》铭文

冉（或妊竹）入石"四个字，笔画纤细，流畅俊美，是十分罕见的商代石刻文字。

商代的青铜器铭文一般字数不多，有的只有一两个字，有的属于族徽符号和象形款识。这些文字和甲骨文属于同一种字体，但由于其载体不同，刻制的方法和工具也不同，字体的风格略有区别。其中族徽及象形款识都是富有图案特色的装饰文字，这在汉字的发展史上有十分重要的意义。青铜器铭文较多的有《宰甫卣》和《四祀弋阝其卣》，都有几十个字，字体笔画较为粗壮，笔画粗细有明显的变化，行列自上而下、自右至左都十分整齐。说明当时制作青铜器已是很重大的事件，文字的刻制更十分精巧，反映了当时书法艺术的最高水平。

更为难得的是一件出土的商代白陶片上有一墨书"祀"字，这是当时人用毛笔直接书写的。虽只有一个字，但也反映了当时的书写笔画。

第三章

两周文字和书法

一、西周金文

公元前11世纪至前771年，在历史上称为西周。今天所能见到的西周的字体，大多数是铸于青铜器上的铭文，也称"金文"或"钟鼎文"。此外，还有刻于甲骨上的文字。载于其他材料上的文字，只有文献记载，而无实物流传，今天无从知道。

西周字体继承了商代甲骨文的传统，并不断地规范和统一，在字体上更为成熟，在章法上更趋于定型，因而成为汉字字体演变过程中一个重要的阶段。

西周青铜器的出土数量较多，铭文的字数也远比商代要多，很多青铜器的铭文都有两三百字，有的甚至有490多字。这些铭文都详细描述了历史事件，说明西周文字的使用量已经大大超过商代。这些铭文的内容十分广泛，有册命、赏赐、征伐、诉讼和颂扬先祖功德等，所以有人称之为"铸在青铜器上的书"。

从书法艺术上看，金文已达到很高的水平，它们肯定出自当时书法家之手，只是他们的名字未能流传下来。到了周宣王时期，出现了《史籀篇》，为当时的书法家史籀所书写的当时的标准字体，后来

人们也将西周的书体称为"籀书"。这可能是当时的政府为统一字体而命史籀所写，是我们所知最早关于汉字规范化的记载，史籀也成为历史上记载最早的书法家。启功先生认为："籀文是周代一种包括构造与风格都严肃而方便的新兴字体，这种字体被采用在当时的教科书《史籀篇》中。"（见启功《古代字体论稿》）

铸制青铜器是当时贵族很重视的事，必请当时著名书法家书写，精工刻制字范，由高手浇铸。所以，西周的青铜器铭文应是当时最标准、水平最高的书法字体，必然也是当时书法艺术的代表。

西周金文笔画粗壮厚实，其中的肥笔十分突出，有的笔画有从粗到细的变化，有的笔画有明显的波磔，有的字带有很强的装饰性，但又不过分，不失整体的和谐。这种厚重、肥健、壮实的美感，表现了西周金文特有的艺术水平。一直到今天，人们还常吸取西周金文的装饰效果，来用于装帧设计。

西周金文是比商代甲骨文更为成熟的汉字，但商代的遗风还经常在某些字中表现出来，这是汉字在演变过程中必然会出现的现象。在西周金文中还可以看到图画式的象形字，保留着某些原始汉字的痕迹。

在章法上，西周金文已呈现出多种不同的风格，上下成行、左右成列的基本原则已经确定，但有的显得茂密而又有度；有的疏朗而又不觉松散；有的字间大小对比强烈，随势而定，但又不觉过分；有的力求行列显明，字的大小划一，而又不求其绝对统一。字的结体上，有明显的疏密虚实的变化，线条有动感，长短有错落，但又不失整体的美感。

二、西周金文的分期

古文字学家根据西周金文的发展变化特点，将西周金文分为早、中、晚三个时期。其中，武、成、康、昭四世（前1027—前948）为早期；穆、恭、懿、孝四世（前947—前888）为中期；夷、厉、宣、幽四世（前887—前771）为晚期。虽然在汉字字体史上一般将西周金文归于大篆体系列，但在字体风格及章法布局上仍有明显的区别，这些区别也反映了汉字书法字体的演进脉络。

西周早期金文继承了晚商的传统，在字体风格上还留有较多的商代遗风，但也有明显的变化。这些变化主要表现为：青铜器的铸造工艺更为精良，字范的刻制技艺更为传神，铭文字数明显增多，字体的个性更突出，章法的运用更突出行列之感，以及字体大小更错落有致。

最能代表西周早期金文特征的是：武王时期的《天亡簋》、成王时期的《眉县大鼎》、康王时期的《大盂鼎》和昭王时期的《召卣》。

《天亡簋》为现知西周最早的青铜器之一，字体风格与商器明显不同，笔画粗

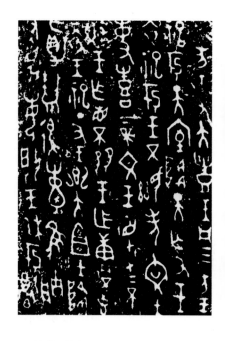

《天亡簋》铭文

《大盂鼎》铭文

细有变化，曲笔较多，不论竖横都有弯曲，总体有流动之感。从章法上看，字体大小反差较大，似乎是随意而成，整幅初看零散，有"满天星斗"之感，但再细看，行气仍存，十分注重行线的重心，在列上则不十分在意。这种风格在西周的其他作品中也很少见，但其书法水平切不可低估。后世的一些书法家，就吸收了这种章法风格。特别是明朝徐渭的书法，就常用"满天星斗"式的章法。

康王时期的《大盂鼎》，铭文达280多字，开创了青铜器长篇铭文的先河，不但有重要的历史文献价值，也是西周早期书法艺术的代表。用笔方整，行款茂密，气度恢宏。笔画有显著的波磔，粗细变化突出。有的笔画两头尖、中间肥，呈纺锤形。行间虽然紧密，字也随形有大小的变化，但行气明显，很注意重心的使用。行列随着体势大小而有借错，但细看仍然成列。在一个字中，笔画的粗细搭配也十分合理，给人以自然之美。

西周中期金文，不但长篇铭文数量增多，书法风格及章法结构也发生了明显的变化。在书法风格上，自殷商到周初的线条粗细已由反差悬殊走向平缓匀称，笔画中的肥笔及波磔已经不十分明显，逐渐趋向于笔画匀称、圆润饱满；字的结体也力求布局完整、平稳端正，笔画有所简化，风格体式讲求平实质朴。在章法上也由对比强烈、大小错落、凌厉跌宕、郁勃纵横向平和简静、平衡徐缓、行列明朗发展。而在汉字字体发展过程中，从西周中期开始最大的变化有两点：一是图画式的象形字明显减少，文字更趋简化；二是商代及西周初期那种弯弯曲曲的线条，呈方形、圆形的团块也逐渐消失，那些纺锤形的笔画几乎看不到了。因此，也有人将西周中期称为金文的成熟期。

西周中期最具代表性的铭文有穆王时的《静簋》，恭王时的《格伯簋》和《史墙盘》，懿王时的《师遽簋》，孝王时的《大克鼎》。

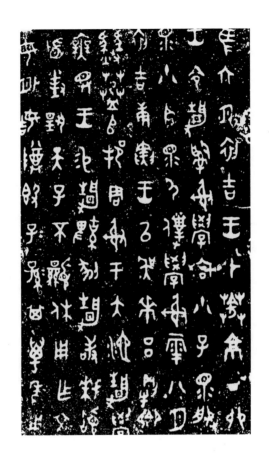

《静簋》铭文

穆王时期的《静簋》，还留有较多的西周初期字体的某些特征，肥笔还有使用，图画式的象形字还较多。

最能代表西周中期书法字体特征的是恭王时期的《史墙盘》。它不但有285字的长篇铭文，字体雍容素丽、笔画匀称、圆润饱满、行列分明、布局完整，而且字体结构也有所简化，风格体式已平实质朴，与商代及西周初期的铭文字体风格及章法布局已有很大的不同。其布局虽十分整齐，但字的大小有变化，字间纵向距离适当拉开，左右相邻的字相互靠拢，使纵横都保持紧密的联系，纵横虽整齐，但无

《史墙盘》铭文

死板的感觉，张弛分明，协调和谐，达到章法艺术的高峰。

西周中期青铜器长篇铭文还有孝王时的《曶鼎》，有铭文400余字。《曶鼎》于清乾隆四十三年（1778）由毕沅在西安所得，鼎高二尺，围四尺，深九寸。毕沅将其从西安迁至江苏家中。毕沅死后的嘉庆四年（1799），毕家被抄，但未发现有此鼎，从此该鼎下落不明，只有铭文拓件留传。该鼎有铭文409字，有的字已锈掩而看不清，能看清的只有378字。该鼎铭文字体具有西周中期字体风格的特点，在章法上不同于当时其他铭文，行间明显紧密，但行气仍在，字的大小

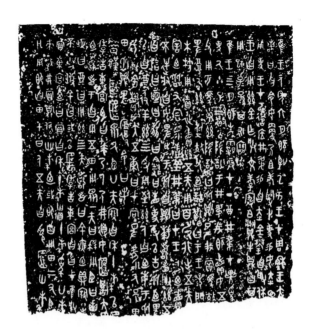

《曶鼎》铭文

变化较大，随形而变，上下左右借错明显，但并不显凌乱。从整体看，有较强的艺术感染力。

夷、厉、宣、幽四世（前887—前771），一般认为是西周金文的晚期，也是金文的繁荣期和成熟期，金文的水平发展到一个新的高峰。其字体风格的总趋势是在线条、造型、结构、笔势以及章法等方面都十分注意节制，十分强调适度、协调和整齐。笔画的长短、粗细、欹正都保持适度。在字的大小、章法的纵横、字与字间的借错、收缩的控制方面，都十分注意协调，不使其过分突出。铭文的字数也更长了。

这时期的代表性作品有厉王时期的《散氏盘》《小克鼎》，宣王时期的《毛公鼎》《虢季子白盘》《师毚簋》，幽王时期的《师兑簋》等。

　　《散氏盘》为西周厉王时之物，为西周著名重器，原器现藏台北故宫博物院。器呈圆形，平口唇，盘高22.6厘米，腹深9.8厘米，口径54.6厘米。铭文铸于盘内底上，共19行，每行19字，末行仅8字，共计357字。内容为记矢人将田地移付散国时所订约契。《散氏盘》的字体艺术性极高，为西周后期金文的代表，历来为书法界所珍爱。此字体笔画粗细均匀，章法错落有致，书体恣放草率，字形扁平，体势欹侧，奇古生动，整体有流动感，可谓"草篆"之宗。说明到了西周晚期，书法字体风格走向多样化，也反映了书法字体的繁荣景象。

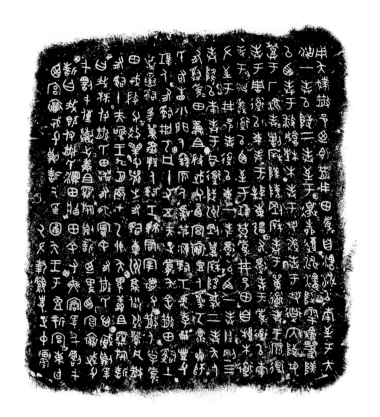

《散氏盘》铭文

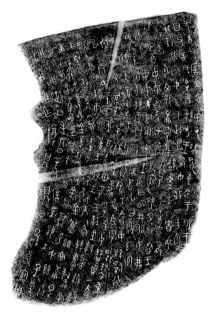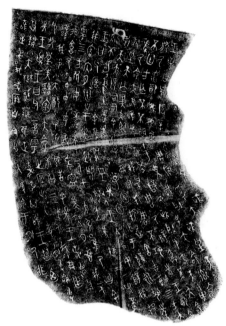

《毛公鼎》铭文

　　《毛公鼎》于清道光末年在陕西岐山县出土。铭文在鼎腹中，共32行，498字。为存世青铜器中铭文最长、艺术水平较高的重器。在书法史上，《毛公鼎》被列入"金文四宝"之一，其铭文书法也代表着金文发展的高峰。字体以圆笔为主，笔法纯熟，笔画圆润柔劲，笔势回环委婉，行款井然有序，曲直巧妙相间，字形以端庄为主体，但也时有欹侧之妙用。布局匀称整齐，但也有盘旋飘逸的流动感，行的重心掌握、字的大小借错、笔画的粗细运用，都达到了尽善尽美的境界。通篇布局犹如群鹤游天、蛟龙戏海，气势流贯磅礴，神采绚丽飞动。清末李瑞清说："学书不学《毛公鼎》，犹儒生不读《尚书》也。"

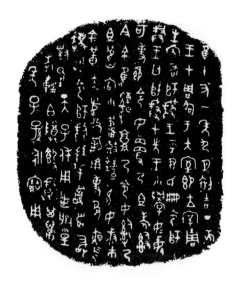

《师虘簋》铭文

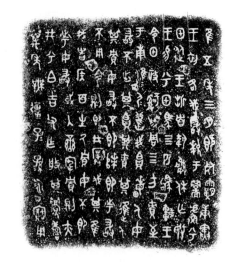

《兮甲盘》铭文

　　《师虘簋》为周宣王时之器，也是西周晚期书法艺术的代表。字体大小反差明显，借错巧妙，初看凌乱，细看行列整齐，十分注意重心，整体有流动感，其书法艺术和章法布局都达到很高的境界。

　　《史颂簋》为西周厉王时期之物，其铭文笔画遒丽婉转，如锥画沙，结构因形而设，大小错落，各尽其态。通篇观之，其布局章法犹如满天星斗，潇洒错落，疏密相间，实为不可多得的佳品。

　　《兮甲盘》为西周宣王时期的青铜器，宋代出土。圆形，盘内有铭文13行，133字。其铭文是研究西周王朝对外战争、对外关系的重要资料。其铭文笔画粗犷深厚，形体质朴，有憨厚可爱之处。

　　西周晚期，特别是宣王时期的青铜器出土较多，铭文字体及章法呈现出不同的书法风格，长篇铭文也较多，是书法史上的一个辉煌时期。这一时期也出现了历史上有记载的第一位书法家——史籀。

史载，史籀是周宣王史官，他写的
《史籀篇》，就是当时的标准字体，
可见当时政府对字体曾进行过规范化
和简化处理，后人称这种字体为"籀
书"。也有人认为，《毛公鼎》和
《虢季子白盘》的铭文很有可能就是
"籀书"。

　　许慎在《说文解字》一书中说：
"周宣王太史籀著大篆十五篇，与古文
或异。"这就是当时标准的大篆体。
《说文解字》中也录入一批籀文，但历
经各代传写，已失原貌，倒不如从宣王
时的金文中寻找更真实些。

　　20世纪50年代，山西洪洞坊堆
村、陕西西安张家坡周代遗址都先后
出土过周代甲骨文。1977年8月，陕
西省周原考古队在岐山凤雏村发掘
周代遗址时，出土卜甲16700余片，
卜骨300余片。其中刻有文字的有200
多片，字数都不多，少者一二字，多
者20余字。这批甲骨文的年代最早为
文王时期，最晚为成王时期。文字的
体形特征大体和商代晚期的甲骨文近
似，是研究商代甲骨文和西周文字演
变交递的重要证据。

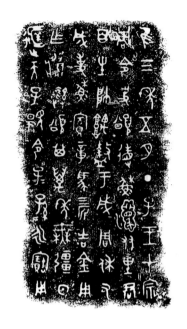

《史颂簋》铭文

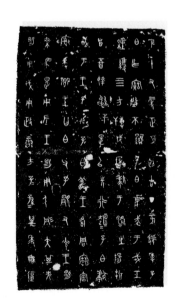

《虢季子白盘》铭文

三、东周金文

公元前770年至前221年，在历史上称为东周。东周又可分为春秋和战国两个时期。这一时期的字体还属于大篆系列，但在风格和体形上也在不断变化。由于周王室权力衰落，诸侯列国战争频繁，兼并剧烈，出现了各地的割据，文字书体的地区特点逐渐显现。特别是到了战国时期，文字体形上的地区差别更为明显。随着青铜器铸造技艺的提高，虽然已很少有长篇铭文，但人们已开始有意识地追求字体的装饰性和艺术性。

1.春秋青铜器铭文

公元前770年至前476年为春秋时期。现在所能看到的这一时期的文字主要是青铜器铭文，还有少量的石刻文字和书写于石料上的文字。

春秋初期金文与西周晚期金文的字体风格十分近似，有时只能从器物的年代来考证，但到了春秋中晚期，金文字体风格已开始出现不同的地区特征，显现出它们的地区差别。其主要的差别是一改西周金文浑穆凝重、厚实壮美的风格，而更加飘逸秀美，体形修长，行气圆柔的特点十分突出。

春秋时期秦国地处西周王畿腹地，其青铜器铭文的字体最接近西周的风格，最有代表性的是秦景公时的《秦公簋》铭文，该器物及盖部有铭文104字，已算是这一时期的长铭文了，其字体风格和西周晚期完全相同。另有一件《都公平侯鼎》，从铭文的字体风格看，也受到了春秋初期秦国的影响。

《篱侯簋》为莒国（今山东莒南）之物，其铭文字体明显拉长，

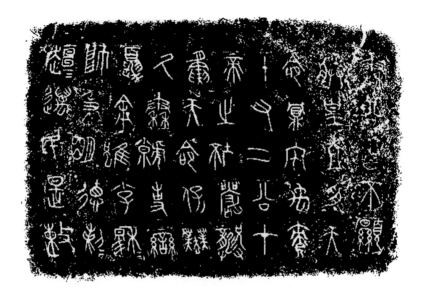

《秦公簋》铭文

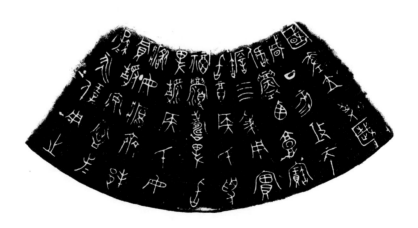

《国差𦉢》铭文

并有一定的装饰性。但相距不远的春秋初期齐国青铜器《国差𦉢》的铭文字体取方形，笔画略细，与同时期秦国字体也有所不同。

湖北宜都出土的《王孙遗者钟》，其字体和线条都很细长，线条疏密对比鲜明，是春秋时期楚国字体风格的典型代表。

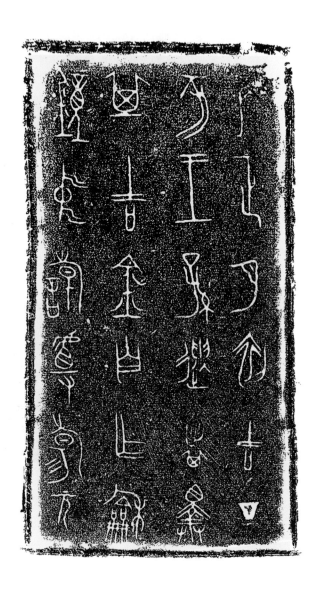

《王孙遗者钟》铭文

2.战国金文字体的多样化

公元前475年至前221年为战国时期。如果说春秋中后期各国文字的体形已开始呈现差别的话，那么到了战国时期，各国文字间体形的差别则进一步拉大，齐楚不同、燕越有别的现象已十分普遍，文字的地方色彩更为浓厚。

有人将战国字体风格分为东南面、东北面、西面、中北面四个不同的地区。东南面的金文以楚国为代表，流行于汉淮之间及长江下游广大地区，风格特征主要表现为结体工整修长，线条弯曲灵动，字体以流美取胜。

楚国的《曾姬无卹壶》铭文，为公元前344年之物，书风虽受秦国影响，结体变得开阔起来，但线条婉转流动，仍然是楚国的书风。《曾侯乙墓钟》铭文，为典型的楚国书风，使人想起"楚王好细腰，宫中多饿死"的故事，说明当时以苗条纤柔为美，反映到书法上，也是以修长纤细而见长。

东北面的金文字体以齐国为代表。特别是进入战国时代，齐国金文走向了独特的发展道路，字体在线条和结体

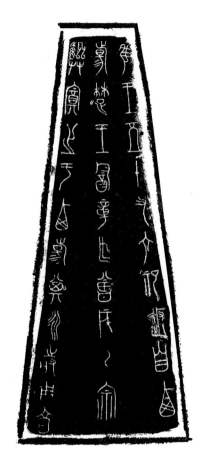

《曾侯乙墓钟》铭文

上都更工整秀丽，和东南面流美的书风相比，竖画相对要直一些，更显得挺拔。战国时期，齐国金文的代表当为《陈曼簠》铭文，笔画横平竖直，线条刚劲，与楚国字体截然不同，成为一种以遒美取胜的新颖书风。

战国时，齐为七雄之一，凭借强大的国力，其文化也影响周边诸国。最受齐国书风影响的是《中山王方壶》的铭文。当然，它不是完全模仿齐国，而是继承地发展，由于其铭文用刀刻成，更显其独特性。

西面秦国的书风完全继承了西周以来金文字体发展的主流。这和秦国所处的地域有关。战国时代东方六国的文字与西周正统字体的差距加大，而秦国文字里继承旧传统的字体却依然保持着重要的地位。

中北面的晋国受周文化的影响很深，自春秋以来，在各地字体风格的地区化变革中，晋国未形成自己独立的风格。齐国、秦国、楚国的字体风格对晋国都产生过影响，形成了晋国字体的多元化特点。晋国的《栾书缶》铭文线条回环曲折，字形结体注重圆势，似乎有楚国书风的影子。

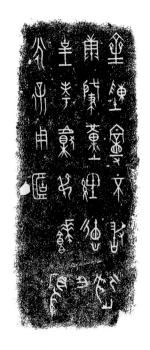

《陈曼簠》铭文

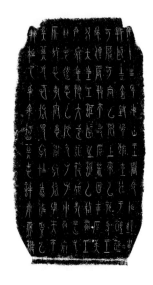

《中山王方壶》铭文

《栾书缶》铭文

总的来说，战国时代的字体有着明显的地区特征，西面秦国书风浑厚端整，东北齐国书风则劲挺遒丽，东南面是以楚国为主的婉转流美。郭沫若在《西周金文辞大系考释》的序文中说："（战国）文化色彩……综而言之，可得南北二系，江淮流域诸国南系也，黄河流域北系也。南文尚华藻，字多秀丽；北文重事实，字多浑厚。"这也算是对战国字体的概括。

四、东周其他载体文字

东周文字除了金文外，还有石刻文字、简帛文字和盟书等。特别是简帛文字和盟书，是直接用毛笔书写而成，更能反映当时的书法风貌。

1. 石鼓文

《石鼓文》因刻于十个鼓形石上而得名，是东周最著名的石刻文字。每石刻四言诗一首，内容为记述游猎、行乐盛况，所以也称"猎碣"。于唐代初期在陕西凤翔三原发现。韩愈曾有《石鼓歌》给以赞颂。

关于《石鼓文》的年代，历来有不同看法，唐人认为是周宣王畋猎之记事。近代以来已否定这种说法，认为是东周秦国之物，但仍有春秋和战国不同说法，大约应为春秋后期秦国之物。

根据每石一诗的推算，《石鼓文》应共有654字，但由于年代久远，很多字已无法辨认，"马荐"鼓上已一字无存，现在能辨认的字只有300多个。

《石鼓文》

《石鼓文》的字体，人们认为是属于籀书系统的秦地文字。《石鼓文》字体呈方形，略竖长，结字严谨，笔法圆道，布局匀称，气质浑厚古朴。《石鼓文》的象形意味已很少，除少数字的结构仍嫌繁复外，不少字已与小篆接近或相同，应是从籀书向小篆过渡的一种字体形态，可以看出字体变化的迹象。它应是集大篆之大成，开小篆之先河，起到了字体嬗变的桥梁作用。因此，《石鼓文》在书法史上具有重要的地位。

2. 战国盟书

从1942年起，在河南温县一带先后出土两批战国盟书，共计万余片，是将文字墨书于玉石片上。1965年，在山西侯马晋国遗址出土盟书5000余片，文辞用毛笔书写于石片或玉片上，字迹着色有朱红色

战国侯马盟书

和黑色，石片多呈圭形，最大的长32厘米、宽3.8厘米、厚0.9厘米，小的长18厘米、宽2厘米、厚0.2厘米。郭沫若认为："这些玉片上的朱书文，是战国初期，周安王十六年，赵敬侯时的盟书，订于公元前386年。"但也有人认为，它是春秋中叶的盟书。

3. 简帛文字

载于竹简、木牍及丝织品上的文字，统称简帛文字。战国简帛文字出土十分稀少，但反映了春秋战国时文字载体的多样性，也是反映这一时期书写文字的实物例证。

战国帛书最著名的是20世纪30年代于长沙子弹库一号楚墓出土的帛书，后落入美国人考克斯之手，现藏于美国赛克勒基金会。除书写文字之外，还画有各种图表，字体为大篆，但和同时期的金文不同，体式简略，形体略扁，应属于当时民间书体。

　　1980年，在四川青川郝家坪出土的两件木牍，其中一件正面计121字，背面33字。《青川木牍》为战国秦国之物，其字体某些笔画已有隶书的笔意。它可以说明在秦始皇统一文字前，小篆的笔法在秦国已广泛使用，而且在日常书写中，已开始追求简省的笔法，从而使隶书开始萌芽。

　　江陵出土的战国楚竹简，其字体当为楚国的风格，与同期的楚金文不同，可能是书写文字更自由些。

背面　　正面

青川木牍　　　　　　　　　　　　　　战国楚竹简

五、战国美术字体

　　战国时期是文字艺术百花齐
放、绚丽多彩的时期。文字不但呈
现地区性的差别，也出现多种载体
形式。由于载体不同，用途不同，
文字的风格也不相同。一般来说，
礼器类的青铜器铭文，多沿用西周
以来通行的字体，因而各国之间的
器物铭文在字体上的差别不是很
大。但是一些印章、兵器、货币文
字以及有的青铜器铭文，多选用春
秋末年出现的美术字体，如鸟书、
虫书、蝌蚪文等。在字体艺术的发
展中，一些民间书法家还创造了各
种民间俗体字，他们力求书写的快
速简易，从而打破了篆书的笔法和
结构。这种简约的书体不但为后来
的小篆所采用，而且已开启隶书的
萌芽。这种从商周以来不断改革的
汉字，到了战国时期走上了兼有应
用性和艺术性的道路，为中国书法
艺术的发展奠定了坚实的基础，所
以春秋战国时期是汉字艺术发展史
上的重要时期。

越王勾践剑铭文

　　鸟虫书是春秋战国时期特有的一种装饰性字体，多出现在兵器、用具等各种青铜器上。这种鸟虫书，还有蝌蚪书，是当时人们审美情趣的反映。鸟虫书字形修长，线条弯曲，生动活泼，奇特而有趣，它来源于商周青铜器上的族徽、图腾文字。作为装饰性文字，鸟虫书与商周青铜器上的图形文字相比，显得更加成熟。它对后来的美术字有一定的影响。

第四章

秦汉文字和书法

秦汉时期是汉字变迁的重要时期，最突出的标志是使用了一千余年的大篆演变成更为规范简化的小篆，萌芽于战国末期的隶书到西汉逐渐定型，到东汉已十分成熟，成为主流的字体。在隶书的使用过程中，一种笔画简便、书写快捷的实用字体——章草，从西汉开始已广泛使用。到东汉末年，楷书已开始萌芽。

一、秦始皇的"书同文"

战国后期，由于各地割据，文字的差别已十分明显，但都逐渐走向简化。公元前221年，秦始皇统一中国，建立了历史上第一个中央集权制封建王朝。为适应中央集权的需要，秦始皇积极推行统一文字，即"书同文"。当时的书法家李斯以西周大篆为基础，通过简化、规范，创造了一种新型字体，这就是"小篆"体。这是汉字发展史上第一次由政府组织的重大字体改革。

在这次改革字体的过程中，李斯写了《仓颉篇》，赵高写了《爱历篇》，胡毋敬写了《博学篇》，这些作品对当时统一文字起到了很大的作用。但这些作品都失传了，我们只能从秦《泰山刻石》和《琅琊台刻石》中去了解李斯的小篆书法。

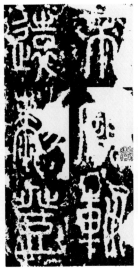

《泰山刻石》

在书法史上，李斯是第一位有作品留传的书法家。李斯（？—前208），楚上蔡人，荀卿的学生，入秦后为吕不韦门客，历任客卿、廷尉，秦始皇建立秦王朝后任丞相，后被赵高诬陷，在咸阳被腰斩。晋卫恒《四体书势》说："秦时李斯号为工篆，诸山及铜人铭皆斯书也。"

秦始皇统一六国后，巡游各地，曾在泰山、琅琊台、碣石、会稽、芝罘、东观、峄山等处刻石，歌功颂德。这些刻石的字体都是李斯书写的标准小篆，但留存至今的只有《泰山刻石》和《琅琊台刻石》，其他刻石早已失传，有的则是后人重刻。杜甫诗中说："峄山之碑野火焚，枣木传刻肥失真。"这说明在唐朝时峄山碑已不存在，人们为了学习小篆书法，用枣木刻成阴字，用拓印的方法进行复制。后来还有多次翻刻，以郑文宝长安摹本最精。

《琅琊台刻石》

经"书同文"改革后的小篆，除了字形笔画的简化之外，字的书写线条粗细也保持一致，简洁匀净，不因字形的笔画少而使线条变粗，也不因字形的笔画多而使线条变细。这种严格的等粗线条，为小篆的结体带来两个特征。一是汉字笔画横比竖多，一样粗细的笔画，为了避免横画在排列时过分拥挤，只能增加字的高度，因此，小篆的结体偏长。二是由于线条粗细相等，在纵横排列时，必须严格保持横平竖直、左右对称的结体原则。秦《泰山刻石》完全遵循小篆这一均衡、对称的结体原则，这正是当时秦国实行法制、追求秩序的社会现实在书法艺术上的表现。唐韦续《墨薮》说，小篆的用笔圆转流畅，"如游鱼得水，如景山兴云，或卷或舒，乍轻乍重"。张怀瓘《书断》说："画若铁石，字若飞动。……铁为肢体，虬作骖骓。"生动地形容了小篆秦刻石作品动静结合、寓动于静的艺术特色。

秦刻石留存至今的原石拓件只有《泰山刻石》和《琅琊台刻

石》，但都漫漶不清。《泰山刻石》残石存于泰安岱庙，只存留十个字，早期拓本还有29字。《峄山刻石》为后人摹刻，和秦代原刻可能有一定的差距，但必然也有所依据，也是学习秦代小篆的重要资料。

现存秦代标准小篆还有《新郪虎符》和《阳陵虎符》上的文字。其字形略呈长方，结构严谨，笔画圆润浑厚，是十分标准的秦代小篆。王国维认为，《阳陵虎符》"乃秦重器，必相斯（李斯）所书，而二十四字，字字清晰，谨严浑厚，径不过数分，而有寻丈之势，当为秦书之冠"。因为秦代刻石原件多漫漶不清，只有存世虎符字迹清晰，反映了秦代标准小篆体的原貌，因而显得十分珍贵。

《新郪虎符》　　　　　　　　　《阳陵虎符》

秦代小篆留存至今的还有诏版文字和陶量铭文。其中诏版文字是铸或刻在铜版上，再嵌在权量上，以作为国家标准颁行，上面字体可能受到民间书风影响，风格比较质朴率直，笔画方折，结构随形，线条瘦硬，锋棱峭立，字形长短参差，大小相间，形成了风格各异的小篆书体。秦陶量铭文，则是先刻成如同印章一样，再在陶坯上捺印而成，可以明显看出以四字为一组捺印的痕迹。

1975年，湖北云梦睡虎地十一号墓出土的秦代竹简文书，是留存至今的十分稀少的秦代手书墨迹，它向我们提供了当时日用文书的字体原貌。这种秦简字体用笔已摆脱了篆书圆浑均匀的形态，而变得欹斜有致，笔画肥瘦相间，有明显的起伏和波势，富有变化，但还留有较多的篆书成分。可以看出这是一种由篆书向隶书过渡的新型字体，

秦陶量铭文

睡虎地秦简

可称为"古隶"或"秦隶"。

有人认为，长沙马王堆西汉墓出土的帛书，有的书写于秦代，也是一种篆隶相间的字体。

二、西汉书法

公元前202年，刘邦建立西汉王朝，基本上继承了秦代传统，通行的字体为小篆、隶书。小篆用于官方正式文书和重要仪典的书写，如天子策命、权铭、金石刻辞、官铸重要器物铭文、碑碣题额、砖和瓦当等。隶书多用于一般文书、经籍抄写和碑刻正文等。西汉时，章草已开始应用，在出土的西汉简牍上已能看到较多的章草书法。

西汉篆书见于刻石的遗存不多，规模都比较小，纯正的小篆体刻石有《鲁北陛石题字》《祝其卿坟坛》《上谷府卿坟坛》等刻石，字体虽为小篆结构，但已与秦代小篆不同，字体呈方势，写刻呈现出自然朴拙的意趣。1978年河南唐河出土的《郁平大尹冯君孺人画像石墓题记》，为新莽天凤五年（18）刻，虽为小篆，但字形有宽扁，有长方，笔画方劲瘦硬，笔势流动，表现出与秦篆不同的特点。这说明西汉虽沿用小篆，但也不是完全模仿秦篆规格。有的刻石采用了篆隶相间的字体，反映了由篆书向隶书过渡中所出现的字体特征，如《群臣上寿刻石》《霍去病墓刻石》和《中殿刻石》等。西汉的篆书载体，还有砖刻文字和瓦当文字，比较著名的有《海内皆臣》方砖和《长乐未央》方砖等。这些砖刻文字，字形略长，笔画有方有圆，书风浑厚，风格多样。瓦当文字多为篆书，字体随形布局，匠心独运，充分表现出篆书的装饰之美。

西汉篆书还见于青铜器铭文，1983年10月，广州南越王墓出土的

《海内皆臣》方砖刻字

《铜嘉量铭文》（局部）

《文帝九年句鑺》铭文，为西汉文帝九年（前171）之物。再晚的就是新莽时期的《铜衡杆铭文》和《铜嘉量铭文》，字体都是整齐圆转或方折的小篆。特别是《铜嘉量铭文》，书法艺术性很高，字体结体宽博，笔画方折，竖画垂长，字形呈纵势，上紧下松，风格独特。

1. 隶书的兴起

隶书的起源可追溯到战国后期。长沙出土的战国楚简，四川青川郝家坪出土的战国木牍，字体中都出现隶书的某些笔法。这些实物都可以证明，早在战国后期，隶书已开始萌芽。过去不少文献都认为隶书为秦狱吏所创，《汉书·艺文志》说隶书"起于官狱多事，苟趋省易，施之于徒隶"。《说文解字叙》也说："官狱职繁，初有隶书，以趣约易。"也有记载说隶书是秦狱吏程邈所创造。其实，总观各种字体的产生、发展，都是在日常使用过程中由点到面逐渐发展起来的，最后约定俗成，为大家所承认，并在推广应用的过程中得到发展和提高，绝不是由某人一下就能创造出来的。另一方面，社会的经济、文化的发展，也促使着字体的改革。由于日常行文大增，人们必然会创造出一种更便捷、适用的字体，隶书就是在这种情况下产生、发展，最后成为在一定历史时期起主导作用的字体的。

隶书从战国末期开始萌芽，到秦代已成为"秦书八体"之一，在下层官吏中广泛使用，但还属于篆隶相间的字体，这种字体被称为"秦隶"。到西汉时，隶书的使用面更广，出土的大量汉代简牍、帛书，多数都为隶书。西汉初期的简帛字体，虽然主体已是隶书，但也夹杂着不少篆书的体势和笔法。从西汉不同时期的简牍字体可以看出篆书向隶书演进的脉络。

长沙马王堆西汉墓出土的帛书是西汉初期隶书字体的典型代表，属于较为正规的字体，可能出自当时较高级的书法家之手。从整体看，隶书笔势已占主流，笔画有明显的波势，偶有放纵之笔；字形以方形为主，但也有或扁或长的情况，有时也出现篆体的写法，还有秦隶的明显痕迹，可能是西汉初期还未摆脱秦隶的影响。

马王堆汉墓帛书《老子》甲本（局部）

居延汉简

20世纪出土的居延汉简数量巨大，年代跨度从西汉延伸到东汉，可称为汉代字体的宝库。由于是直接书写在简牍上的，更是反映汉代墨迹的珍贵资料。其中西汉简牍数量远少于东汉，有一些简牍上记有年代。这些简牍字迹大约都出自下层官吏之手，反映了西汉时期民间书法的艺术魅力。从书体来看，已无任何篆书的痕迹，属于典型的汉隶。字形多数呈扁形，但也有方形、长形，有的横画舒展放纵，有明

显的波磔，已初现蚕头雁尾的笔势；有的竖画明显拖长，形成独特的风格。从这些简牍文字的体式可以看出，到西汉中后期，隶书已完成了它的过渡，向着更成熟的阶段发展。

西汉中后期的石刻及铜器铭文，也都体现了字体从篆书向隶书转变的痕迹。如《五凤二年》刻石、《上林共府铜升》铭文，字体都在篆隶之间，笔画方正平直，属于篆隶兼有的"古隶"体。清乾隆五十七年（1792）发现于山东邹县卧虎山下的《莱子侯刻石》，为新莽天凤三年（16）之物，上有隶书七行，每行五字，有行界，风格朴厚古拙，笔画劲直，用笔毫端犀利，如锥画沙，绝少蚕头雁尾，不加修琢，别有风韵。

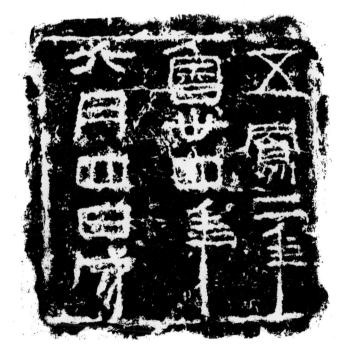

《五凤二年》刻石

关于隶书，过去曾有"佐书""史书""八分书"等几种称谓。"佐书"就是汉代书佐使用的字体，"史书"则是汉代史官常用的书体，"八分书"则是八分取隶二分取篆的字体。这都是隶书的名称还没有完全统一时，各家对隶书的不同称谓。启功先生认为，这"都是同体的异名"。

2. 章草的兴起

在隶书兴起的同时，一种书体流畅、用笔婉转、连笔简省的草法字体也出现了。这种字体开始称"草体"，后来为区别于"今草"而称为"章草"。为什么称"章草"，有不同的说法。启功先生认为，章草就是"合乎章程，用于章奏"的字体，是"汉隶的快写体"。对应于隶书的快写体称"章草"，而对应于楷书的快写体称为"今草"。汉代简牍中的字体多半是将隶书简易地、快速地书写，无论一字中间如何简单，收笔常带出雁尾的波磔，且字与字之间绝不相连。王献之最早使用"章草"一词。到了东汉，章草已广泛应用，并出现了章草大家张芝。

在甘肃出土的汉代简牍中，章草随处可见，但以1979年10月敦煌马圈湾出土的汉代木简最具章草体势。此批木简共1217枚，纪年上自宣帝本始三年（前71），下至新莽地皇二年（21），字体有隶、草。其中有的简牍文字结体宽绰，用笔婉转自如，奔放流畅，有连绵之势，虽一字之内多用连笔，但每字之间绝不相连，这是典型的章草法度，与后来的行草、狂草不同。

敦煌马圈湾汉简

三、东汉书法

东汉书法字体以隶书为主，而且走向成熟，并发展到高峰。篆书只在碑额等特殊场合使用，章草在日常文书中已广泛应用。东汉后期，楷书开始萌芽。东汉时期出现了一批有名姓可考而且有作品流传的书法家，并基本奠定了书法作为艺术的社会地位。因此，这是汉字书法史上一个很重要的时期。

东汉书法字体的主流载体是碑刻，不但数量多，而且书法品种齐全。而20世纪出土的居延汉简则展现了汉代隶书、草书艺术的魅力。

《仪礼汉简》

　　我们先说说东汉简牍的字体艺术。一百多年来，在我国甘肃陆续出土了一批汉代简牍，除少量为西汉之物外，多数为东汉各时期之物，直接展示了当时书法字体的真实面貌。居延汉简包含了丰富多彩、多种风格的隶书。既有如《仪礼汉简》这样书写十分正规的隶书，也有笔画多变、书写流利的"草体"隶书。从这些简牍字体中已看不到任何篆书的笔势和结构，说明在东汉时，隶书已经成熟。

　　武威磨嘴子汉墓出土的《王杖诏令册》是官方诏书，书写有一定形制，书法极为谨严工整。

　　除了正规文书较为工整外，多数汉简都是日常文书，书写者多为下级官吏，书体多草率急就。这种简牍由于书写不甚经意，所以书体千姿百态、丰富多彩，基本上可以反映东汉隶书的概貌。从这些简牍字体中，我们可以看出汉代隶书讲求取势，笔画开张，运用波挑的变化，呈现隶书的多姿多彩，与圆转方整的小篆相比，风格截然不同。

《王杖诏令册》

1. 东汉隶书

如果说西汉时大型石刻文字还十分稀少的话，到东汉则迎来了碑刻的黄金时代，留传至今的东汉碑刻或拓件有几百种之多，呈现了极为丰富的东汉书法艺术。

东汉石刻文字有碑和摩崖等形式。碑文多数都出自当时书法家之手，是十分严谨正规的隶书，并呈现出各自不同的隶书风格，成为后人学习隶书的楷模。

东汉碑刻，有些今天只能看到拓本，而原石已经失散，如《华山碑》《刘熊碑》等。规模宏大的《熹平石经》，今天也只能看到少数几片残石了。当然，原石留存至今的也不在少数，都是十分珍贵的历史文物。东汉碑刻字体虽是正规标准的隶书，但也呈现出各种不同的流派和风格，字体千姿百态，各有千秋。按其笔画的特点可以分为两大类，其中字体方整、笔画严谨、波磔显明者为一类，属于比较正规的隶书；另一类碑刻的字体比较随意，笔画放纵自然，意趣盎然，但已不是东汉隶书的主流。

第一类又分为两种风格。一是以《礼器碑》《华山碑》《曹全碑》为代表的风格。这一类隶书笔画方圆并用，笔势曲直相间，端庄秀丽。

其中《礼器碑》是著名的隶书汉碑之一，全碑书法细劲雄健、端庄典雅，兼有厚重流丽之美。笔画粗细变化明显，细瘦处仅见一线，但不干枯无力，而是笔力劲健、笔势挺拔，这在汉碑中是少见的。笔画虽以瘦劲为主，但也有肥挺之波磔，字形有长、有方、有扁，也有大小的变化。结体有齐有不齐，极富变化，但在变化中又十分自然。可以说，《礼器碑》是东汉隶书中艺术性很高的作品。清代书法家王

《礼器碑》

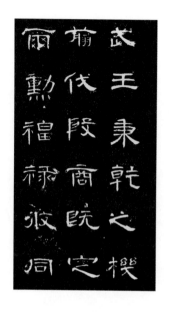

《曹全碑》（局部）

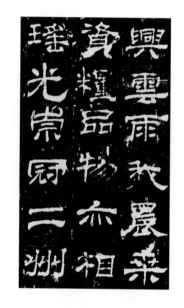

《西岳华山庙碑》（局部）

澍认为："隶法以汉为极，每碑各出一奇，莫有同者，而此碑（指《礼器碑》）最为奇绝，瘦劲如铁，变化若龙，一字一奇，不可端倪。"（见《虚舟题跋》）郭尚先认为："汉人书以《韩敕造礼器碑》为第一，超迈雍雅，若卿云在空，万象仰曜，意境当在《史晨》《乙瑛》《孔宙》《曹全》诸石之上，无论他石也。"

《曹全碑》也是东汉隶书的代表作品之一，以风格秀逸多姿和结体匀整著称，笔画稍圆，笔势柔美，结构精巧，神态妩媚，为东汉碑刻之精品。《曹全碑》结体的舒展与用笔的放纵，体现了书家于动荡中求稳定，于自由中见奔放的艺术匠心，使我们感受到作品秀美之中的豪气。

《西岳华山庙碑》是东汉隶书的代表碑刻，其书法结实匀称严谨，富于变化，笔势方圆交替，遒劲秀丽，长短互用，点画波磔，扬

抑得法，俯仰有致，结构方正稳妥而有势，形态矜持，华丽俊美，历代书法家都给予很高的评价。

《乙瑛碑》为东汉隶书成熟期的典型作品之一，在书法史上多为人所推崇，认为它完美地体现了隶书的风范。它字体结构方整，体势略斜，谨严中有跌宕顿挫之致，笔画取方笔曲势，规矩而有法度，方口明显，横画起笔向下略按，再铺毫行笔，行笔较缓慢遒劲，筋力丰足，雁尾呈方形挑出，用笔方圆并举，雄浑而古朴。清代书法家对其评价很高。方朔认为："字之方正、沉厚，亦足以称宗庙之美。"何绍基说："（此碑）横翔捷出，开后来隽利一门，然肃穆之气自在。"

第一类的另一种风格总体来说雄强古朴，有的奇肆，有的雄浑；其结构有的整劲，有的宽博；用笔大都比较方棱，笔势则有的放纵，有的紧结。代表碑刻有《鲜于璜碑》《张迁碑》《景君碑》《西狭颂》《赵菿残碑》《赵宽碑》等。

《乙瑛碑》

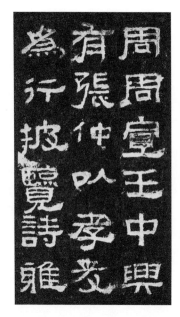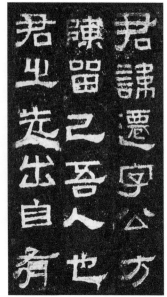

《张迁碑》（局部）

《张迁碑》全称《汉故榖城长荡阴令张君表颂》，多用方笔，笔意雄健酣畅，结体取势平直，饱满严密，笔致朴质古拙，遒劲灵动，多有变化，为汉碑中风格雄强的典型作品，历来评价较高。清杨守敬《平碑记》认为："其用笔已开魏晋风气，此源始于《西狭颂》，流为黄初三碑（《上尊号奏》《受禅表》《孔羡碑》）之折刀头，再变为北魏真书《始平公》等碑。"

《西狭颂》属于摩崖刻石，在甘肃成县天井山，刻于东汉建宁四年（171）。字形方正，字内平衡线的处理常出现多动的趋势，字势虽方，但外廓的边线又常有不同变化，字内的波磔也各呈姿态，长短、角度、缩放各有不同，给人以瑰丽多变的感觉。在用笔上方圆兼备，起收多变，弧转方折参差使用，粗细变化有致。

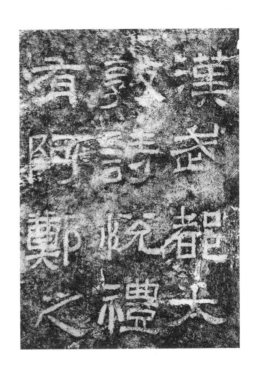

《西狭颂》（局部）

　　这一类碑刻还有《幽州书佐秦君神道石阙》《景君碑》《孟孝琚碑》《鲁峻碑》《衡方碑》《郙阁颂》等。

　　东汉碑刻的第二大类，写和刻都比较随意，不加雕琢，如同汉代简牍一般不假措意，流露出淳朴自然的趣味。其代表碑刻有《三老讳字忌日碑》《芗他君祠石柱刻辞》《许阿瞿画像石墓铭》《冯君神道阙》等。还有一些刻在摩崖上的文字，由于不能像碑石那样磨治平滑，必须因势刻石，其结构往往纵横跌宕，笔画放任自然，书法天真烂漫，如《石门颂》《扬淮表纪》等。

　　《三老讳字忌日碑》，1852年出土于浙江余姚客星山，为东汉初期隶书，其书法由篆入隶，浑古遒厚，笔画无明显波磔，属于篆隶之间的字体。清李葆恂称："此刻书势屈蟠生动，于诸汉隶中最有笔法

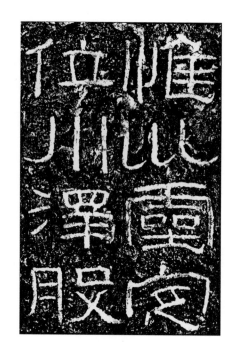

《三老讳字忌日碑》 《石门颂》（局部）

可寻。"

《石门颂》为摩崖石刻，刻石时间为东汉建和二年（148），笔力刚劲沉着，一笔一画多有变化，直线流畅而波动，曲线圆润而刚劲，起笔收笔圆中寓方，而变化多端。整体笔势挥洒自如，纵横不羁，野逸之趣跃于石上。有人称《石门颂》为汉碑中的草书，但整体字形讲究对称、平衡，给人以稳重之感。

在东汉书法家中，蔡邕精于隶书。蔡邕（132—192），字伯喈，曾拜左中郎将，擅长篆隶，梁萧衍说他的书法"骨气洞达，爽爽如有神力"，"如鹏翔未息，翩翩而自逝"。《熹平石经》为他的隶书名作。

《熹平石经》残石

2.东汉章草

章草就是隶书的快速简省写法，它是随着隶书的发展而走向成熟的，到了东汉，章草已成为与隶书并行的一种独立字体，已由西汉时的"隶草"发展成较为定型的"章草"，特别是在汉代简牍中，可以看到各种不同风格的草书，从中也可看出章草发展的脉络。经过几百年的不断完善，到东汉已形成独立的草书艺术。除了汉代简牍中的大量章草书外，还有砖刻文字《急就奇觚砖》《公羊传砖》《纪雨砖》等，都是很典型的章草。东汉著名的章草书法家有杜度、崔瑗、张芝等。

后人认为章草具有很高的艺术性，其特征是"笔断意连""字字区别""存隶之波磔"，但又有遒媚的意态，其笔画萦带之处，往往圆如转环，把庄重矜持的隶书，变为流转活动的了。唐张怀瓘对章草的评价是："婉若回鸾，攫如舞袖，迟回缣简，势欲飞透。"

《公羊传砖》

3. 东汉篆书

　　东汉立碑之风盛行，但碑文多数为隶书，篆书碑石著名者有《开母庙石阙铭》《少室石阙铭》《袁安碑》《袁敞碑》《祀三公山碑》，以及《鲁王墓石人题字》《议郎等字残石》等。《开母石阙铭》和《少室石阙铭》似为一人所书，书法结构茂密，体势方圆结合，用笔遒劲，是东汉篆书的代表作品。《袁安碑》和《袁敞碑》书法宽博舒展，圆中带方，字体遒美，完全是秦代小篆的继承。两碑书法风格相同，可能为一人所书写。

　　《汉司徒袁安碑》，1929年发现于河南偃师县城南14公里的辛家

《汉司徒袁安碑》

《汉司徒袁敞碑》

村，上有篆书十行，为典型的小篆，结构宽博，笔致遒劲，反映了东汉时篆书的水平。

《汉司徒袁敞碑》，东汉元初四年（117）刻，1922年春在河南省偃师县出土，现藏辽宁省博物馆。为残碑，存74字，篆书，书法流畅而厚重，结体匀称，与《袁安碑》字体风格相同。

东汉碑额上的篆书是最具丰采的汉篆。碑额字数不多，布置简单，而在此小天地中创造出众多的篆书风貌，不能不令后世书家折服，历代书法家都从中汲取到丰富的营养。它们或方圆结合，婀娜多姿；或结体茂密，笔画浑厚；或结构方整，笔画疏宕；或方劲挺拔，

笔画朴拙；或章法疏落，笔画巧丽；或体态奇肆，笔画矫健；等等。这些不同风格的篆书莫不各具面目，时出新意，可谓汉篆云集大成者。这些风格各具的篆书，对后世的篆书都有一定的影响，因此，汉代篆书切不可低估，它在篆书的发展史上起到了承上启下的作用。

《三老赵宽碑额》

第五章

魏晋南北朝书法

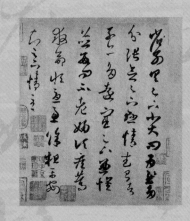

东汉末年黄巾起义军失败后，中国进入长期分裂、战乱的魏晋南北朝时期。这是一个大动荡、大变化的时期，由于频繁的战争，生产遭到破坏，人民生活在灾祸和苦难中。但也有相对稳定的时段。

魏晋南北朝时期在书法史上是一个十分重要的时期，在这个时期，各种书体交相发展。隶书仍沿着东汉后期程式化的道路继续前进，楷书逐渐发展成熟，草书已由今草替代章草，在隶楷的变革中行书走向成熟。

魏晋时期，隶书仍为正式的书体，特别是在正式场合的碑刻中，隶书仍是主流，其字体仍遵循东汉后期程式化的法度，笔画的挑脚呈极规矩的方棱形，波势有明显的蚕头雁尾。魏《上尊号碑》《受禅表碑》，晋《皇帝三临辟雍碑》等，都是这时期典型的隶书。

魏晋南北朝是楷书的成熟时期，魏钟繇的《宣示表》《贺捷表》等，为最早成熟楷体的代表，说明这时的楷书已开始在正式场合使用。

楷书的历史应追溯到汉代，当时隶楷间杂的字体已在很多载体中出现。从居延汉简、武威汉简、东汉熹平瓦罐题字、魏晋残纸、泰始五年简、晋人写《三国志》残卷等所载字体中，可以看出楷书演变的

皇　惠　皇　陪　曰
帝　懷　帝　生　昔
方　梨　櫛　紀　在
寂　元　風　有　先
貞　市　沐　所　代
固　采　雨　不　肇
猶　遑　紀　張　開
未　治　營　罢　文

《皇帝三临辟雍
颂碑》（局部）

过程。楷书是在长期的社会实践中产生和发展起来的，绝不是某个人独立创造的。

由繁到简是汉字书体发展演变的一个规律，楷书就是减省隶书的波势，使笔画更为简便，这种由繁到简的过程也是社会经济发展的需要所决定的。一种新的字体的产生、发展往往源自民间，而最后为统治阶级所承认。

魏晋南北朝书法发展的另一个成就是草书。实际上草书的起源很早，可以追溯到大篆时代，无论是西周还是春秋时期的青铜器铭文中，都能发现有书写草率的字体，只是当时还没有形成一种独立的字体。到了汉代，人们才把对应于隶书的草体称为"隶草"。在隶草的基础上，又出现一种标准的草书写法，后来人们称这种草书为"章草"，也就是规范的有章程的草体。这种带波磔的草书，在魏晋时期还很流行，最典型的是《急就章》的字体。吴时的皇象，魏时的卫觊，晋时的索靖都是章草大家，但他们的章草已包含很多今草的意味，足以证明这个时期是章草和今草交替的时期。特别是在三国至西晋这个时期，章草和今草交替使用的现象十分明显。如泰始五年十二月简上的"主簿梁鸾"的"鸾"字，已有浓厚的今草意味。还有新疆出土的"九月十一日"有字残纸，其书体中今草笔法已占主流。

魏晋南北朝在书法上的另一贡献，就是今草和行书的成熟。

今草是由章草演变而来的，它省去了章草的波磔，加强了用笔的使转变化。章草的字与字之间绝不连笔，而今草则打破了这种桎梏，既有转折而笔势又连绵不断。由于结构、体势的变化，又富于流动而有韵致，使草书发展到更高更美的艺术水平。特别是到了东晋，经王羲之、王献之父子的创新，今草达到了很高的水平。在很长的历史时期，二王的草书成为人们学习的楷模。

行书的起源大约和汉代隶书流畅简省的笔画和写法有关。在甘肃出土的大量汉代简牍中，隶书的流畅简省写法十分普遍，但真正成为行书则是和楷书有关。唐代张怀瓘在《书断》中说："行书者……即正书之小讹，务从简易，相间流行，故谓之行书。"三国时钟繇的《宣示表》《贺捷表》被认为是最早的楷书，此外他也用行书书写。行书受到钟繇等人的书写提倡，很快在士大夫中流行，并得到快速发展。到了东晋时期，随着楷书和行书的不断发展，特别是楷书的架势、笔画顿挫的定型，行书也随之逐渐定型。从东晋时的一些书法作品中可以看出当时行书形体的风貌。行书经过王羲之的创新，成为士大夫中最为流行的一种书体。王羲之的行书已改变魏晋以来用笔滞重的写法，创造了俊逸、雄健、流美的书风，标志着行书的艺术性发展到了极高水平，对后世的行书艺术产生了极为深刻的影响。最为著名的行书作品当属《兰亭序》，其原迹不存，今天我们看到的为唐人摹本或宋人墨拓本，书法遒媚劲健，代表了行书的最高成就。

魏晋南北朝在中国书法史上是一个承前启后的时期，在复杂的历史环境中发展完成了楷、草、行等书体，诞生了钟繇、王羲之等伟大的书法家，创作出光彩夺目的书法作品，为开拓唐代书法的鼎盛局面打下了基础。

一、三国西晋书法

1. 钟繇和皇象

钟繇（151—230），字元常，颍川长社（今河南长葛）人。汉献帝时举孝廉，曾担任侍中、尚书仆射，后被封为东武亭侯。入魏后进为太

傅。史书中说他善书法，对隶书、行书、草书都很精通，他最为擅长的是楷书。其代表作品有《宣示表》《贺捷表》《荐季直表》等。

《宣示表》是钟繇楷书的代表作。相传晋王导得到《宣示表》后，将其缝藏衣带之中带到江南，送给侄子王羲之，羲之又传给王脩，后作为陪葬品埋入棺内。现在所传的《宣示表》为王羲之所临摹，后刻入《淳化阁帖》，之后又被刻入《大观帖》《东书堂帖》《停云馆帖》等。

《贺捷表》又名《戎路表》《贺克捷表》，书于建安二十四年（219年），是钟书中最有特色的作品。此书法已由隶书向楷书转变，楷书规范已经完备。《宣和书谱》说："钟繇乃有《贺克捷表》，备尽法度，为正书之祖。"钟繇书法追求自然，此书从容不迫，字势错落有致，得自然天成之趣。

钟繇书法的艺术特点有三：一是保留隶书的笔风，体势偏古；二是天然质朴，无刻意勾画之处，浑

钟繇《宣示表》（局部）

魏太傅鍾繇書

尚書宣示孫權所求詔令所報所以博示遠于

卿佐必異良方出於阿是爹薨之言可擇

郎廟況繇始以賤得為前恩橫所眄公私

見異愛同骨肉殊遇厚寵以至今日卅世榮名

商國休感敢不自量竊致愚慮仍日達晨坐以

待旦退思鄜淺聖意所棄則又割意不敢獻

聞深念天下今為已平權之委質外震神武度其

拳計無有二計高尚自疏況羌見高今推款誠欲

钟繇《贺捷表》

然天成；三是字的结构与布局错落有致，章法茂密幽深，字体流畅俊秀，耐人寻味，多有异趣。

钟繇是汉末魏初的书法大家，对推进隶书向楷书的演变起了极大作用，是汉字书体演变过程中最具影响力的书法家之一。

皇象，三国吴著名书法家，字休明，广陵江都（今江苏扬州）人，官至侍中，有"一代绝手"之称。南朝宋羊欣说："吴人皇象能草，世称沉着痛快。"袁昂《古今书评》说："皇象书如歌声绕梁，琴人舍徽。"

皇象的书法作品流传至今者有明拓松江本《急就章》，全篇为章草和楷书释文各一行。《急就章》原名《急就篇》，为西汉元帝时黄门令史游编纂，是我国古代儿童启蒙学习的字书，书中七字为一句，部分为三字或四字一句，因篇首是"急就奇觚与众异"，故以前二字为篇名。历代很多书法家都曾书写过《急就章》，但以皇象所书最为著名。

偃宮蒙梁蓁游戌去地絛潭
偃憲義渠蕪游威左地餘譚
乎宅宅伯徐萬威軻叙鑄蘇
平定孟伯徐葛咸軻敦錭蘇
丞潘尾第七錭獛掅雕雲
耿潘尾第七錦繡緆旃雕雲

《天发神谶碑》又称《吴天玺纪功碑》，吴天玺元年（276）立于建业（今江苏南京），碑文传为皇象所书，字体为篆隶之间，下笔多呈方棱形状，收笔多作尖形，转折之处时圆时方，字体气势宏伟。其作品还有《文武帖》，书体为章草。

2.卫瓘和索靖

卫瓘和索靖是西晋最著名的书法家。

卫瓘（220—291），字伯玉，河东安邑（今山西夏县西北）人，著名书法家卫觊之子。卫瓘书法学张芝，并参父法，其章草在皇象的基础上有所提高，并可与被称为"草圣"的张芝媲美。他与索靖同在尚书台任职，时称"一台二妙"，二人书法各有特点，时议"伯玉放手流便过索，而法则不如之"。

卫瓘的书法作品有《顿首州民帖》，曾收入《淳化阁帖》和《大观帖》，字体为章草，笔画波势很少，体势、风格秀美流便。张怀瓘称其字体"若鸿鹄奋翼，飘飘乎清风之上，率情运用，不以为艰"。这种评价是合乎实际的。在书法史上卫瓘是相当有影响的书法家。

皇象《文武帖》（局部）

卫瓘《顿首州民帖》

卫瓘的女儿卫铄，字茂漪，时人称她为卫夫人，她师业于钟繇，王羲之曾拜她为师。

索靖（239—303），字幼安，敦煌（今属甘肃）人，是被尊为"草圣"的张芝姊孙。他少有逸群之量，博通经史，为名士傅玄、张华所赏识，著有《索子》和书论《草书状》等，曾官尚书郎、雁门太守，拜左卫将军。

索靖是一位章草大家，其书法达到很高的水平，不仅超过了皇象，甚至可以和"草圣"张芝比美，梁武帝形容其字"如飘风忽举，鸷鸟乍飞"。其书法作品收入《淳化阁帖》者有《七月帖》《月仪帖》《出师颂》《急就章》等。《月仪帖》《七月帖》是索靖章草代表作品，其书法度十分严谨，笔锋锐利，气势峻迈。索靖书法对两晋、南北朝及以后的书坛都产生过深刻的影响。

索靖《七月帖》

3.魏晋简牍及纸质文书

　　20世纪以来，在我国新疆罗布泊以及古楼兰遗址，先后出土大量魏晋时期的纸、帛文书和简牍。其中有纪年的木简，最早为魏景元四年（263），最晚为建兴十八年，即东晋咸和五年（330）。简牍字体有楷书和草书，其楷书还带有浓重隶意笔画，反映了隶书向楷书递变时期民间书体的特点。在这批简牍中，草书面目比较多

楼兰简牍

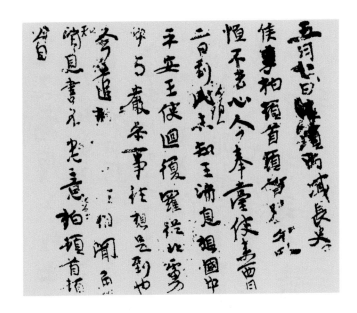

《李柏文书》

样，但用笔都比较重滞，和东晋流美的草书不同，很多书法仍保留着汉代淳朴的风格。

魏晋纸质文书，多为残片，只有《李柏文书》有书者名姓，为书札草稿，约为咸和三年（328）之物，笔画中保留了隶书的味道，有较浓的章草笔意，已接近东晋书法风格。

4.陆机与《平复帖》

陆机（261—303），字士衡，吴郡吴县华亭（今上海松江）人，孙吴丞相陆逊之孙，西晋著名文学家，其书法作品《平复帖》是留传至今的最早的名家纸本真迹，历代被认为是书法珍宝而为多家收藏。

《平复帖》共9行84字，纸色发暗，用的是秃笔。《宣和书谱》称此帖为章草体，但与当时其他章草不同，也不同于今草，而近似于

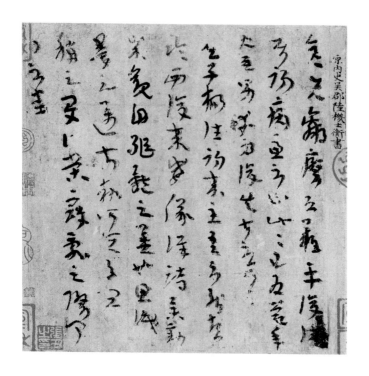

陆机《平复帖》

汉晋简牍字体，表现出当时草书由章草向今草的发展演变。书法风格朴拙，笔力挺健，笔法圆浑，自然而古旧。

米芾的《书史》记载了它到宋代为止的流传过程：唐末被殷浩、梁秀所藏，宋初先被王溥所藏，后落入李玮手中，最后被藏入宣和内府。元代曾为多家收藏，明万历年间被韩世能收藏，后来又归张丑。清朝时为冯铨收藏，后落入梁清标、安岐手中，后又被收藏于乾隆内府，被赐予成亲王永瑆。民国时期先后被溥心畬、张伯驹收藏，1956年，张氏将此帖捐赠给国家。

二、东晋书法

1. 书圣王羲之

王羲之（303—361），字逸少，琅邪临沂（今属山东）人。历任秘书郎、宁远将军、江州刺史、右军将军、会稽内史等职。永和中称病去官，专心于书法研究，人称"王右军"。

王羲之是我国古代杰出的书法家，他草书学张芝，楷书学钟繇，并博取众长，载誉千年，有"书圣"之称。他的书法作品留传较多，唐朝时深得李世民推崇，并收有其书法作品三千多帖，唐张彦远编《右军书记》，共有465帖。宋《宣和书谱》记载，内府收藏右军书法有243种。目前，王羲之书法作品约有20多件墨迹留存于世。其中有的是拓本，有的是后人摹写本。最为著名的作品有《姨母帖》《初月帖》《寒切帖》《平安、何如、奉橘帖》《快雪时晴帖》《行穰帖》《丧乱、二谢、得示帖》《孔

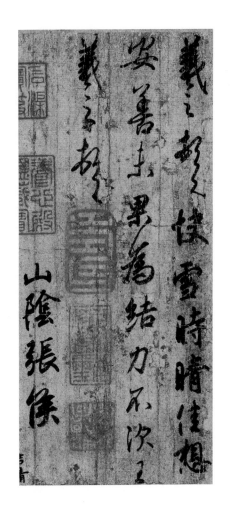

王羲之《快雪时晴帖》

王羲之《平安、何如、奉橘帖》

此粗平安脩載來十餘

人近集存想明日

當復悉知由同

增慨

羲之白不審尊體比復

何如遲復奉告羲之中冷無

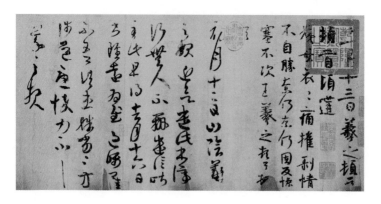

王羲之《姨母、初月帖》

侍中帖》《远宦帖》《上虞帖》《瞻近、龙保帖》《兰亭序》《王略帖》等。

《快雪时晴帖》，现藏于台北故宫博物院，传说为王羲之真迹，被清乾隆视为"三希"之首。有人认为是早期摹写本。其字体为行草，行笔流畅，神采飞扬，是王书中的精品。

《平安、何如、奉橘帖》，三帖裱在一起，均为行书，但三帖风格各有不同。历代由多家收藏，现藏台北故宫博物院。

《姨母、初月帖》，现藏辽宁省博物馆。为唐代武则天时所刻《万岁通天帖》中的第一、二帖。《姨母帖》字体端庄凝重，笔锋圆浑遒劲，还存有隶书的某些痕迹。《初月帖》书法风格与《姨母帖》不同，有平和洒脱、秀媚流畅的艺术特点。

《远宦帖》有草书六行，上有历代多家鉴定收藏印，最后落入清宫，现藏台北故宫博物院。此帖笔致曲雅，顾

王羲之《远宦帖》

尝有之大笑四而遗

分谓之云应情走已言

不一为毒室之头怪

以西而不老妍以产差

张芝此直俱相志安

盼多姿，偶有章草笔意，具有钟繇、张芝遗韵。

王羲之的书法作品中，声誉最高，流传最广，影响最深，最能代表王氏书法成就的，要算是《兰亭序》了。

东晋永和九年（353）三月三日，时任会稽内史的王羲之与谢安、孙绰等41人，在绍兴兰亭为"祓禊"盛会，诸人饮酒赋诗，王羲之酒酣兴逸之时写下此著名的《兰亭序》，此件作品集中体现了王羲之书法的最高水平。王羲之也极为喜欢《兰亭序》，再写多次都未能达到此水平。唐太宗李世民十分喜爱右军书法，千万百计得到此帖，命弘文馆拓书人冯承素、诸葛贞、韩道政、赵模等人，双钩廓填摹成副本，分赐诸王及近臣，唐代著名书法家虞世南、欧阳询、褚遂良都有临摹本。据说，唐太宗死后，这件《兰亭序》真迹被陪葬于昭陵，现在留传的都是摹本和拓本。

《兰亭序》共28行324字，章法浑然一体，笔画粗细多变，运笔藏露相间，字形疏密相掺，连墨气也忽淡忽浓。整篇作品具有含蓄和谐的节奏韵律，"遒媚劲健，绝代所无"，最能体现二王时代书法所达到的艺术高度。特别为历代称颂的是《兰亭序》中的二十几个"之"字和七个"不"字，每个字的写法各不相同，各有特点，笔法结构千变万化，令人赞不绝口。

《兰亭序》的摹本与拓本很多，但最著名的是传为冯承素所摹的"神龙本"，以及《宋拓定武本兰亭序》。

王献之（344—386），字子敬，王羲之第七子，幼年学父亲书法，后又学张芝，精通楷、行、草、章草、飞白五种字体。他的书法纵逸豪迈，自成风貌，与其父王羲之齐名。有人认为王献之书法在某些方面超过其父。有一次宰相谢安问王献之：你的字和你父亲比较起来怎么样？他回答：我的字比他的字要好。唐朝时的书法评论家孙过

永和九年歲在癸丑暮春之初會于會稽山陰之蘭亭脩禊事也群賢畢至少長咸集此地有崇山峻領茂林脩竹又有清流激

湍暎帶左右引以為流觴曲水

列坐其次雖無絲竹管弦之

盛一觴一詠亦足以暢叙幽情

是日也天朗氣清惠風和暢仰

觀宇宙之大俯察品類之盛

所以遊目騁懷足以極視聽之

娛信可樂也夫人之相與俯仰

一世或取諸懷抱悟言一室之內

記放浪形骸之外雖

趣舍萬殊靜躁不同當其欣

於所遇暫得於己快然自足不

知老之將至及其所之既倦情

隨事遷感慨係之矣向之所欣

欣俛仰之間以為陳迹猶不

能不以之興懷況修短隨化終

期於盡古人云死生之大矣豈
不痛哉每攬昔人興感之由
若合一契未嘗不臨文嗟悼不
能喻之於懷固知一死生為虛
誕齊彭殤為妄作後之視今
亦由今之視昔悲夫故列
敘時人錄其所述雖世殊事
異所以興懷其致一也後之攬
者亦將有感於斯文

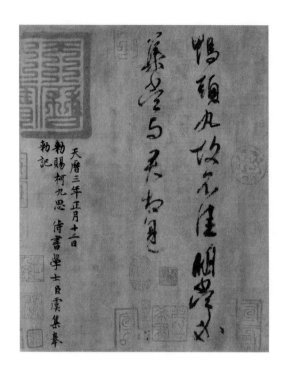

王献之《鸭头丸帖》

庭就曾指责王献之认为自己胜过父亲，说得太过分了。全面来衡量，王羲之的字比起王献之要好些，但不排除在某些方面王献之有超越之处。近人沈尹默以为在用笔方面"大王是内擫，小王则是外拓。试观大王之书，刚健中正，流美而静；小王之书，刚用柔显，华因实增"。王献之留传的书法作品有《中秋帖》《鸭头丸帖》《二十九日帖》《新妇地黄帖》《鹅群帖》《送梨帖》以及小楷《洛神赋》等，在历代的刻帖中都收有他的作品。

《鸭头丸帖》为绢本，草书两行共15字，上有宋元历代收藏印，流传有序。其笔法灵动，书风流美，遒丽婉转，燥润相间，墨色清雅，字里行间天机流荡，洋溢着一股飘逸的灵气，当为小王书法之杰作。

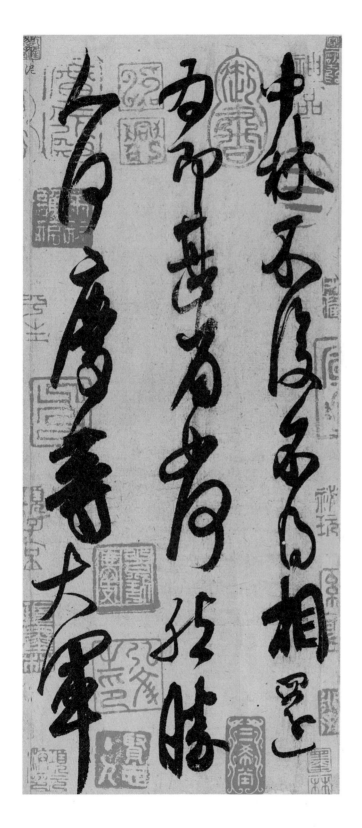

王献之《中秋帖》

　　《中秋帖》，草书三行共22字，乾隆将其视为"三希"之一，现藏故宫博物院。宋米芾评此帖称："此帖运气如火箸画灰，连属无端末，如不经意，所谓一笔书，天下子敬第一帖也。"

　　《十二月帖》为小王草书代表作。第一行由行楷书起，渐为行草，第二行以下则字多连属，虽然还不是真正的一笔而成，但已开唐张旭、怀素"一笔草书"的先河。

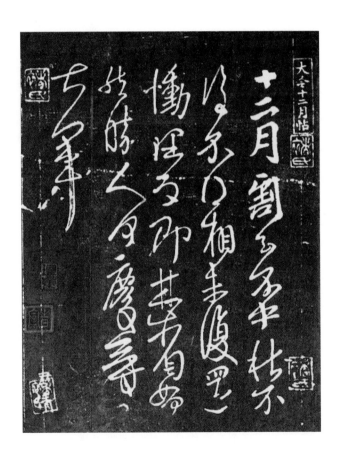

王献之《十二月帖》

《洛神赋》为小王小楷，唐朝时为柳公权收藏，头尾已遗失，只存中间13行。此帖笔致浑逸，锋势灵动，结体散宕，翩若惊鸿，深得洒脱自然之趣，其章法顾盼有致的书法风格完全展现无遗。元赵孟頫评为："字画神逸，墨迹飞动。"明冯铨评曰："隽逸骀宕，秀色可餐。"

2. 王珣与《伯远帖》

王珣（349—400），字元琳，小字法护，王献之同族兄弟。祖父王导、父亲王洽都是著名书法家，王珣在这样的书法世家中成长，具有很高的书法造诣。

王珣传世最著名的书法作品《伯远帖》，是其所书的一通函札，为清乾隆"三希"之一。《伯远帖》北宋时曾入内府，后流落民间，曾为董其昌、安岐所收藏。乾隆时入内府，弘历极为珍重，并重新装裱题字，藏于养心殿温室中。

《伯远帖》行笔峭劲秀丽，自然流畅，结字与王羲之早期书法《姨母帖》特色相近，当属于晋代旧派的书法体系。《伯远帖》行笔序列至今在作品上依然清晰可辨，墨迹上凡是后一笔叠压着前一笔处，墨色均

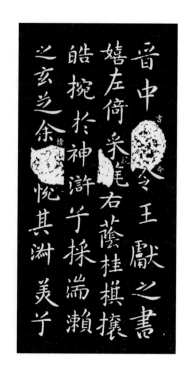

王献之《洛神赋》（局部）

王珣《伯远帖》

好壇優劣伯遠勝業山
期年逼之賢自人巋也
志在優遊始獲此出意
不冠申公別以一作以為時
古遠南嶺嶠不相瞻臨

较黯黑一点，这是由于行笔时该处两次着墨所致。此帖看不到通常钩摹本上笔画不流畅、不自然、不接气那种造作板滞的痕迹，可以肯定此帖决非钩摹，当为晋人法书真迹。

3. 东晋碑刻

东晋书法达到了很高水平，特别是经过二王的创新，楷书已十分成熟。但当时的碑刻字体则反映了东晋书法的另一类风貌。下面介绍东晋几件有代表性的碑刻。

《王兴之夫妇墓志》，1965年1月在南京燕子矶人台山出土，为东晋咸康七年（341）与永和四年（348）所刻。王兴之为王彬之子，王羲之的堂兄弟。此墓志字体方正严整，已具楷书规模，但在笔致上仍有一些隶书意味，显得厚重而古拙，是书法字体由隶书向楷书过渡的重要物证。

《爨宝子碑》为东晋著名碑刻，立于东晋义熙元年（405），清乾隆四十三年（1778）出土于云南曲靖南35公里的扬旗田，今立于曲

《王兴之夫妇墓志》

《爨宝子碑》

靖第一中学爨碑亭内。

　　《爨宝子碑》是由隶书向楷书过渡的典型之作。此碑书法之用笔和结字已具楷书特点，但又带有极浓厚的隶书笔意，笔画多为方笔写成，横画末尾存留波势挑脚，结构多变，气势雄强，为后世书家所称赏，是研究东晋楷书的重要资料。

三、南北朝书法

1.南朝刻石书法

公元420年至589年，中国南方先后历经宋、齐、梁、陈四个朝代，在历史上被称为南朝。南朝历代君主都倡导文化，书法艺术承东晋遗风，继续发展。特别是楷书完全脱离了篆隶的影响，进入独立的巩固发展阶段。

南朝碑刻遗存中著名的有宋《爨龙颜碑》、齐《吴郡造维卫尊佛记》、梁《始兴忠武王碑》、陈《赵和造像记》等，其成就可与北朝碑刻相辉映。

南朝墓志中著名的有宋《刘怀民墓志》、齐《刘岱墓志》、梁《王慕诏墓志》。

《爨龙颜碑》为南朝宋的著名碑刻。宋大明二年（458）刻，爨道庆撰文，字体以楷书为主，有隶书笔意，笔势雄劲，结体多变。康有为评此碑书法：“浑厚生动，兼茂密雄强之胜，当为正书第一。”

《刘怀民墓志》刻于宋大明八年（464），出土于山东益都。其书体在隶楷之间，笔法凝重圆润。

《刘岱墓志》，南齐永明五年（487）刻，1969年出土于江苏句容县袁巷公社小龙口。字体秀丽而有姿致，是成熟的楷法。此志刻法较精，笔画细微转折都能表达无遗，南朝书法的面目可从中窥见。

《王慕韶墓志》，梁天监十三年（514）刻，1980年9月出土于南京太平门外张家库，志文为王暕撰。此志书法结体稍扁，紧密开张，笔法刚劲有力，捺笔稍柔，风格典雅秀丽，严谨中又有潇洒的气度，代表了南朝楷书的成就。

《爨龙颜碑》（局部）

《刘怀民墓志》（局部）

《刘岱墓志》（局部）

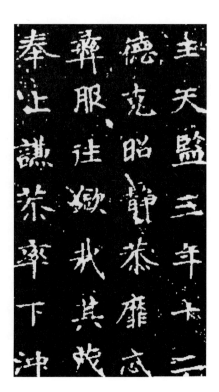

《王慕韶墓志》（局部）

2. 六朝名刻《瘗鹤铭》

《瘗鹤铭》原在江苏镇江焦山西麓石壁上，宋时被雷击崩落长江。清康熙五十二年（1713）由陈鹏年募工移置山上，后砌入定慧寺壁间。该石刻题载华阳真逸撰，上皇山樵书。关于其作者和年代历来有不同说法。宋黄庭坚、苏舜钦认为是王羲之所书，也有人认为是唐人顾况、王瓒书。宋金石家黄伯思考为梁陶弘景书，后世多同意这种说法。陶弘景（456—536），字通明，晚号华阳真逸。

《瘗鹤铭》

《瘗鹤铭》字体厚重高古，用笔奇峭飞逸，虽是楷书，略带隶书和行书意趣，字里行间流露出浓厚的六朝气息，历代评价很高。宋黄庭坚誉为"第一断珪残璧，岂非至宝"。曹士冕《法帖谱系》云："笔法之妙为书家冠冕。"宋晁公武在诗中描绘："游僧谁渡降龙钵，过客争摸《瘗鹤铭》。"可见人们对此铭的重视。其书法对后世影响很大，为隋唐以来楷书之风范。

3. 北朝"云峰山刻石"

北朝刻石璨若群星，品种齐全，有摩崖、碑刻、造像记、墓志等，反映了北朝独特的书法风貌。其中，郑道昭的"云峰山刻石"是魏碑书法的代表作品，在书法史上占有重要地位。

郑道昭（？—516），字僖伯，自号中岳先生，荥阳（今属河南）人。北魏孝文帝时累官国子祭酒、光州刺史等。北魏著名书法家。

云峰山位于掖县（今属山东），北魏光州刺史郑道昭亲自撰书刻石。著名者有《论经书诗》《郑羲上下碑》《登云峰山诗》《东堪石室铭》等，多为郑道昭书。经清代包世臣等人推崇，为人们所重视。康有为称："云峰石刻如阿房宫，楼阁绵密。"叶昌炽《语石》称《论经书诗》为"北朝书第一"，而且认为，唐初欧、虞、褚、薛诸家均受其影响。《郑羲上下碑》刻于北魏永平四年（511），有二碑，一碑在山东平度县城北大泽山天柱峰，称上碑；另一碑在山东掖县城东南云峰山，称下碑。两碑内容大同小异，均是记述郑羲生平事迹，字体为楷书，笔画有隶意，起始和折转处多用圆笔，但圆中有方，钩挑多强劲有力。下碑额有"荥阳郑文公之碑"字样，书法风格

《郑羲上碑》（局部）

《郑羲下碑》（局部）

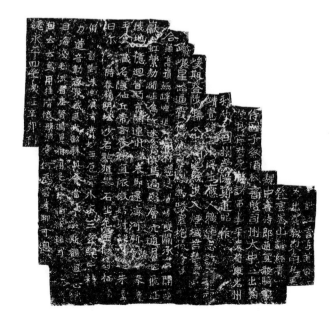

《论经书诗》

雄健，手法凝重，取横衍之势。《集古求真》说它："笔势纵横而无乔野狞恶之习，下碑尤为瘦健绝伦。"《艺舟双楫》则评："北碑体多旁出，《郑文公碑》字独真正，而篆势、分韵、草情毕具。"

4. 北魏书法代表——《龙门二十品》

北魏碑刻当以洛阳龙门石窟造像题记最为著名。洛阳龙门石窟是我国古代三大佛教艺术圣地之一。造像本是为了祈佛保佑的一种佛事，书写造像题记原本不是为了创作书法作品，而多是为了记载造像佛事的缘由，但无意中却为后世留下了众多的书法艺术遗产。洛阳龙门造像多达10万尊，碑刻题记3600余品，其中最为优秀的20种，就是著名的《龙门二十品》。这些造像大多数存于洛阳龙门古阳洞中。造像刻石丰富多彩，有的出自善书者之手，有的则是一般工匠。但无论书者刻者的情况如何，他们共同创造了造像刻石这种书法形式，形成了一种整体的风格：率意、天趣、大气、古朴。在《龙门二十品》中，较有代表性的有《始平公造像记》《魏灵藏造像记》《孙秋生造像记》《杨大眼造像记》。

《始平公造像记》全称为《比丘慧成为亡父洛州刺史始平公造像记》，刻于北魏太和二十二年（498），朱义章书。这篇造像记用阳文刻石，这在古代刻石中是十分少见的，字间刻有方界格。其用笔是最为典型的方笔，特别是折顿钩挑之处，是古代书法艺术中方笔用笔的典范，写得雄强峻逸，方而不板，行笔中锋芒外现，刚劲生动。此造像用笔虽方正，但横竖撇捺多有变化，长横方而带弧，长竖起伏有致，特别是撇的粗细过渡和撇势的弧度，方而不滞，弧而有力，使得此造像方正雄强，不板不滞。其结字紧密，缩放得体，有许多优美的

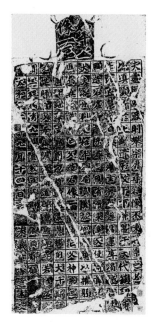

《始平公造像记》

《杨大眼造像记》（局部）

斜势造型。结体紧密处又常以各种斜线巧妙地穿插，极具巧思，整体显得灵动多变。这种结构方式结合方正的用笔，使得此刻石既厚重古朴又疏荡活泼。

《杨大眼造像记》全称为《辅国将军杨大眼为孝文皇帝造像记》，刻于北魏正始年间。其书风也是以方笔为主，和《始平公造像记》堪称方笔双璧，但其方笔的对比度有所收敛，更偏重俊逸，起笔和收笔的起伏也没有《始平公造像记》大，同时长横多用直笔，撇捺虽也是方笔弧转，但其撇法更为瘦劲，显出疏朗之气。其结构常是紧缩中宫，欹侧动荡，但相应地平稳。加上字内断点叠出，密而不挤，字内粗细巧妙地搭配，使其缩放在整体感觉上又出现平衡。康有为评其书风"为峻健丰伟之宗"。

唯那　唯那　唯那　唯那　唯那
那　　那　　那　　那　　那
笑　　孫鳳　高伯生　夏侯　程道
震　　起　　劉　　文德　起孫
　　　夏　　念　　孫洪　龍保
劉　　侯　　祖　　龍　　衛伯
雲樂　父成　程万　王　　孫龍王
夏侯　劉

《孫秋生造像记》（局部）

《孙秋生造像记》署孟广达文、萧显庆书。北魏景明三年（502）刻成，《龙门四品》之一。其书法沉着劲重，遒健有力，方峻宕逸，结构严谨。

《魏灵藏造像记》正书阴文，书体酷似《杨大眼造像记》，清包世臣评其为"具龙威虎震之规"。

在《龙门二十品》中，还有《牛橛造像记》《北海王元详造像记》《郑长猷造像记》《高树造像记》《比丘惠感造像记》等，都是著名的北魏碑刻。

北魏碑刻字体对后世书法艺术有很大的影响，特别是到了清代中后期，出现一批以书写魏碑著称的书法家，尤以赵之谦成就最高。

5. 南朝书法代表王僧虔父子

王僧虔父子为南朝齐时最著名的书法家。

王僧虔（426—485），王羲之四世族孙，书法擅楷行二体，继承家法，丰厚淳朴而有气骨，为当时所推

《魏灵藏造像记》

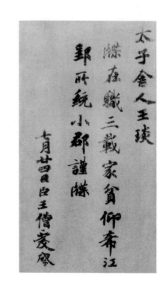

王僧虔《太子舍人帖》

崇。留传书法作品有《太子舍人帖》。此帖书法结构严谨，用笔质朴无华，与前人评论一致。唐张怀瓘《书断》中评其书法丰厚淳朴，稍乏妍华，"若溪涧含冰，冈峦被雪，虽极清肃，而寡于风味"。

王僧虔的儿子王慈、王志也是当时书法名家。王志的书法作品《一日无申帖》，书法雄奇险崛，笔势爽利挺拔，与王献之书风有密切关系。王慈的书法作品留传至今的有《柏酒帖》《尊体安和帖》。

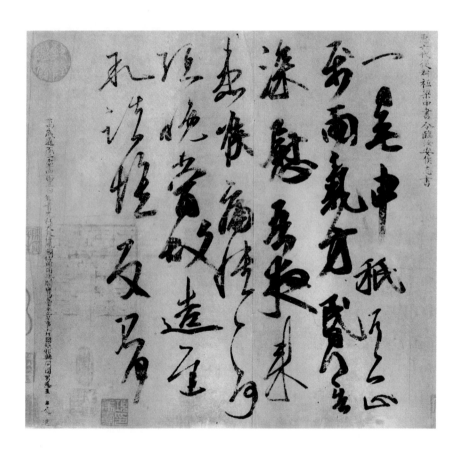

王志《一日无申帖》

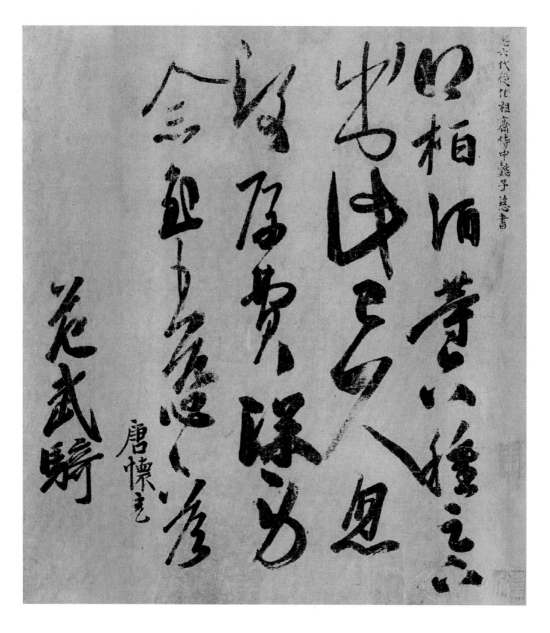

王慈《柏酒帖》

王慈《尊体安和帖》

6. 北朝墓志

　　墓志是北朝石刻的一大门类，由于多埋藏于地下，保存都较为完好，有很多是精美的书法作品。现藏于洛阳关林和西安碑林的大量北朝墓志，是古代书法艺术最珍贵的部分，整体艺术水平相当高。其中较有特点的有《张玄墓志》《刁遵墓志》《元羽墓志》《孟敬训墓志》《崔敬邕墓志》《元桢墓志》《元珍墓志》《元怀墓志》等。

　　《张玄墓志》又称《张黑女墓志》，刻于北魏普泰元年（531）。书体结构取横势，外松内紧，笔法刚中带柔，含蓄而富于变化。书法和刻工都是精当的上乘之作。清何绍基评为："化篆分入楷，遂尔无种不妙，无妙不臻，然遒厚精古，未有可比肩《黑女》者。"

魏故南陽張府君墓誌

君諱玄，字黑女，南陽白水人也。出自皇帝之苗裔，昔在中葉，作牧周邵，爰及漢魏，司徒司空不因其奕。祖和，直和吏部尚書、并州刺史。父□，蒲坂令。□□南五十，□自高明無假，置水故新平太守。

君稟氣淳和，資性方雅，□□□□，□□□□，蓋中輕將軍、新平太守。令史行之秀氣，雅性高輝，榮光照世，君加風邈，解褐中郎，除南。

太守方欲世有二太和十七年歲次□□十一月丁酉朔一日丁酉，盈於蒲坂城東原之上。君臨終清悟方悽，名羲里，妻河北康進壽女，瓔瑾王泰羌俱以晉泰元年之上君臨終清悟方悽。

樂世方嚴威既被，其猶草上加風，民之悦化若□□□□，□□□□。孝義瓔瑾王泰羌俱以晉泰元年。

相暎，日動言成軌，以作誦曰：

諡端明，故刊石傳光，泯然去世。

韡矣接漢，德与風翔，葉暎霄散運，謝星馳，氣貫岳。

榮光桐枝，澳擢良木，澤従雨散根通海，韓佚氣貫岳。

既彫羽族，扃堂与曉境，寔雄暉咸輔松戶共鑪泉門。

悲傷羽族，扃堂与曉境，寔雄暉咸輔松戶。

追風永邁，式銘幽傳。

《张玄墓志铭》

143

　　《元羽墓志》刻于北魏景明二年（501），出土于河南洛阳南陈庄。书法凝重峻拔，结体谨严而又奔放，写刻俱佳。

　　《元显儁墓志》，刻于北魏延昌二年（513），出土于河南洛阳。其书法峻快清劲，锋颖秀拔，结体精整雅逸，势贯风神。

　　《孟敬训墓志》，刻于北魏延昌三年（514），1755年出土于河南孟县八里葛村。书法遒劲秀媚，笔法方圆并用，为魏墓志佳品。

《元羽墓志》

維大魏延昌二年歲次癸巳二月丙辰朔廿九日
甲申故處士元君墓誌銘
君諱顯儁河南洛陽人也若夫太一玄象之原雲門靈
鳳之美君資性風靈神儀卓尔少歎之奇琴書逸景雖曾
景穆皇帝之曾孫鎮北將軍冀州刺史城陽懷王之李
子也君前頽子浪道炗莫邁其後日就月
閔子淳孝無以加其前頽秀苕蒼舒早善叶度奇聲夰何以雅
若望舒睍年成歲秀若乃軺翔曦潔草松鄰竹侶爽不仰
歎矣是則慕學之侜無不軺翔金聲璀璨昔蒼舒早善叶度奇聲夰何以雅
會其文以為三徒則玄談言則玄談以雅
賀出入翰金聲璀璨昔蒼指庾齡三五以延昌二年正
加焉而報善無徵殲兹秀指庾齡三五以延昌二年正
月丙戌朔十四日己亥卒於宣化里第粵二月廿九日
定于渥峴之濱痛春蘭之早折傷琴書之永矣以追弔
之未落更載瑑於玄石其辭曰
惜惜夫子令德獨抱芳蘭陵蹤霜雪且琴且書俞
光俞烈扶搖未摶迴春風既扇暄鳥�還如何
是崟剪桂剛蘭泉門掩燭幽夜多寒斯人永矣金石流

《元显儁墓志》

敱代揚州長史南梁郡

太守宜陽子司馬景和

寰墓誌銘

夫人諱盖字敦訓清河

人也盖中散大夫之初

《孟敬训墓志》（局部）

第六章

隋唐五代书法

到东汉后期，汉字书法已逐渐发展为一门艺术。到了魏晋南北朝，汉字的篆、隶、楷、草四种基本字体都已成熟。特别是王羲之父子在书法上的成就，对隋唐书法艺术的发展具有极大的影响。尤其是楷书，经过魏晋南北朝三百多年的发展，已经积累了很多经验。到了隋唐，书法艺术更进一步走向成熟，出现百花齐放的繁荣局面。国家的统一，经济的繁荣，文化的昌盛，都为书法艺术的发展创造了良好的条件。

隋唐书法艺术发展的一个主要条件，是政府推行科举取士制度和倡导佛教，使书法艺术更为普及。最高统治者对书法艺术的爱好和提倡，也为书法艺术的繁荣创造了条件。唐朝时，不但以书取士，而且设有专门的书学，在国子学、太学中，要求学生必须学习书法。因此，唐代书法的发展，有着深厚的社会基础，形成了著名书法家辈出的历史局面。

五代时，书法艺术还乘唐代余温，但由于社会动荡，国家分裂，书法艺术也渐渐走入低谷。

一、隋代书法

隋代是中国书法发展的一个关键时期，虽然只有短短的37年，但这一时代的书法艺术在历史上却起到了承上启下的作用，它对南北朝不同风格的楷体进行了综合，使之趋于统一，从而奠定了唐楷法的基础。所以，隋代书法为唐代书法逐步调整、趋向规范化开了先河。

1.隋代碑刻字体

最能代表隋代书法成就的是隋代刻石。"隋碑内承周齐峻整之绪，外收梁陈绵丽之风，故简要清通，汇成一局，淳朴未除，精能不露。"其中最有名的是《龙藏寺碑》《董美人墓志》《曹子建碑》《苏慈墓志》等。

《龙藏寺碑》刻于隋开皇六年（586），存于河北正定县隆兴寺。此碑瘦健有力，爽朗精能，是隋碑中的代表作。在用笔上既有魏碑的方峻劲挺，也有南朝书风的温文尔雅，字体统一规整，法度逐渐完备，展现出南北融合的趋势，加上刻工较为精细，笔画中的弹性效果表现得淋漓尽致，用笔方圆兼收，钩挑细致，结构疏朗宽博。杨守敬评此碑说："细玩此碑，平正冲和处似永兴（虞世南），婉丽遒媚处似河南（褚遂良）。"此段评说既道出了此碑北风兼南风的特点，也指出了这种书风对唐虞世南、褚遂良等初唐书法家的影响。

《董美人墓志》刻于隋开皇十七年（597），清中叶出土于陕西，但咸丰三年（1853）即毁。书和刻都极为精细，是隋代墓志的代表作。其用笔精严而多变，撇捺钩挑，精致至极，有些地方可以看到写经楷书的痕迹，笔锋的轻微动作都被表现出来。全志以界格线分

《龙藏寺碑》（局部） 《董美人墓志》（局部）

开，结构上虽有北魏书风的影子，但在精当细微安排巧妙上已有极高的法度，是褚遂良、欧阳询等人书风的先河，堪称隋代楷书作品中的杰作。

《曹植庙碑》亦称《陈思王曹子建庙碑》，刻于隋开皇十三年（593），楷书而兼篆隶，属保守一派的书风。隋书字体多瘦挺，而此碑却丰腴，雄伟清劲，耐人寻味。

《苏慈墓志》，隋仁寿三年（603）刻，清光绪十四年（1888）出土于陕西蒲城。该志为楷书，结体谨严，笔画劲利。清康有为评价

《曹植庙碑》（局部）

《苏慈墓志》

《苏慈碑》"初入人间，辄得盛名。以其端整妍美，足为干禄之资，而笔画完好，较屡翻之欧碑易学"。在隋代墓志中，以书法精工、字迹清晰完好而著称。

2. 隋代著名书法家

隋代著名书法家有智永、智果、丁道护等人。他们的书法直接影响着唐代书风，在书法史上起到了承前启后的作用。

智永为王羲之第五子徽之后裔，生于南朝陈，出家为僧，隋时为山阴（今浙江绍兴）永欣寺僧，人称"永禅师"。初从萧子云学书法，后以先祖王羲之为风范。据传说，智永居永欣寺阁上学书凡30年，不仅能传家法，还广收前人所长，成为声名卓著的书法家。由于其书法名气很大，前来求书者如市，所居户限都被踏损而裹上铁皮，故称"铁门限"。智永用废的笔头积满了五大竹簏，埋之成冢，号称"退笔冢"。

智永的书法作品《真草千字文》，用真草二体书写，是我国书法史上的著名书法墨迹，传说他曾写了八百本，散于世间，当时在江东诸寺各施一本。留传到今天的只有日本所藏的一件，为册装，共202行，每行10字。在西安碑林有石刻本，于北宋大观三年（1109）摹刻上石，称为"关中本"。此外还有各种刻本和摹本。

唐代初期，经李世民提倡，确立了二王书法的宗主地位，并以此为基础开始建立真书的楷模地位。在影响唐代楷书规则建立方面，智永的作用和贡献是不容忽视的。智永的《真草千字文》起到了对书法的规范化以及一种新型书体的推广和倡导作用，它的书法楷模作用，使之成为书法史上烜赫的名帖之一。对于学书者来说，是不可以不临

天地玄黃宇宙洪荒日月
盈昃辰宿列張寒來暑往
秋收冬藏閏餘成歲律呂
調陽雲騰致雨露結為霜
金生麗水玉出崑崗劍號

智永《真草千字文》（局部）

真草千字文　勑員外散騎侍郎周興嗣次韻

真草千字文　勑員外散騎侍郎周興嗣次韻

天地玄黃　宇宙洪荒　日月

王地玄黃　宇宙洪荒　日月

盈昃　辰宿列張　寒來暑往

　　　辰宿列張　寒來暑往

秋收冬藏　閏餘成歲律呂

秋收冬藏　閏餘成歲律呂

智永《真草千字文》（宋拓本）（局部）

此帖的。智永的《真草千字文》传世墨迹本可以说是一个时代书法艺术高峰的标志。

智永的书法在宋代就有很高评价，苏轼评为"精能之至，返造疏淡"。智永的《真草千字文》正体现了这种神韵，历来受到极高的评价。明代万寿国说："永师千文真则圆劲古雅，草则丰美匀适，诚书家宗匠然。"明代都穆也说："智永真草千文真迹，气韵飞动，优入神品，为天下法书第一。"上述这些评价，都并非过誉。

丁道护《启法寺碑》的书法于淬厉中见朴浑之气，已洗尽六朝板刻方拙的习尚，说明隋代碑刻书法从原先的束缚中解脱而出，在碑刻

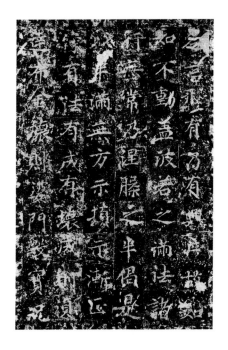 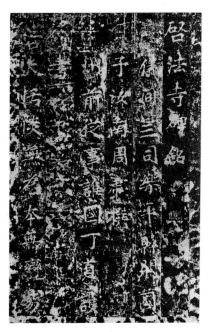

丁道护《启法寺碑》（局部）

书法上开始变革，与墨迹同步，是一件值得称道的大事。丁道护，谯郡（今属安徽）人，曾官襄州祭酒从事。《启法寺碑》在湖北襄阳，原碑早已亡佚，仅有拓本留传，存于日本。此拓本曾著录于宋欧阳修《集古录》。其书法为历代书法家所重视，宋蔡襄说："此书兼后魏遗法，隋唐之交，善书者众，皆出一法，道护所得最多。"米芾说："道护所书《启法寺碑》冠绝一时。"清陆恭说："《启法寺碑》审其用笔，淬厉仍归浑朴，洗六朝之余习，开欧褚之先声。"此碑书法在隋代为别出一派，其书风综合北朝及齐梁的成就，开初唐褚派的风气，书法结构平正，但顿挫有韵致，且横画稍细，已是一种新体，应是上承南北朝、下启初唐的代表作品。

3.隋代民间书体

在碑刻书体变革的同时，隋代民间写经书体也在发生着变化，由南北朝扁平而带浓厚隶意的笔画，代之以工整清秀修长的书体，呈现出焕然一新的面貌，其实这种变化与社会的巨大变革有着密切的关系。魏晋南北朝的三百多年间，社会处于分裂动荡之中，一旦从这种分裂局面中走出来，南北的统一，国内经济形势的发展和变化，直接影响着上层建筑，在书法艺术领域必然会出现新的字体风貌，这就造成了楷书的更趋成熟。

《优婆塞经卷第七》为隋仁寿四年（604）纸写本，书写者为楹维珍，应是当时寺院的经生和抄书手。此卷书法端庄俊美，入笔多用尖锋，书写流畅，轻重有致，显得十分灵动，无南北朝写经稚拙凝重的意味，也摆脱了隶书笔意，楷法已臻完备。

《任谦墓表》是考古学家黄文弼于1930年到高昌古城遗址调查时

利益及利益他恭敬三寶諸師和上長老有

德於身菩薩不生輕想能觀菩提深妙功德

知善惡想知世出世一切聲論知曰知果知

方便及以根本當知是人能得智慧如是智

慧有三種一從聞生二從思生三從脩生從

字得義名從聞生思惟得義名從思生從脩

《优婆塞经卷第七》
（局部）

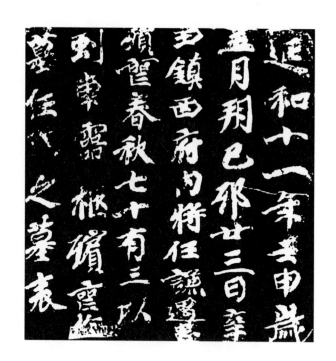

《任谦墓表》（局部）

发现的，出土于吐鲁番雅尔崖古墓，该表文书在砖上，为朱书，有刻格。书写年代是延和十一年（隋大业八年，612）。高昌国出现于北魏和平元年（460），为西域地方割据势力，建都于吐鲁番，640年为唐朝消灭。高昌国汉人所占比例很大，在文化上受中原汉族的影响很深。此《任谦墓表》用汉字书写，墓主当为汉人，其书写也应出自汉人之手。墓表书体为楷书，用笔厚重，转折自如。

　　<mark>隋代书法总的来说受二王的影响较深，但也受北方碑刻影响。</mark>沙孟海先生从字体结构上作出分类，说明了隋代楷书承上启下的传承关系，是有一定道理的，他认为："第一，平正和美一路，从二王出来，以智永、丁道护为代表，下开虞世南、殷令名。第二，峻严方饬一路，从北魏出来，以《董美人》《苏慈》为代表，下开欧阳询

158

父子。第三，浑厚圆劲一路，从北齐《泰山金刚经》《文殊经碑》《隽敬碑阴》出来，以《曹植庙碑》《章仇禹生造像》为代表，下开颜真卿。第四，秀朗细挺一路，结法也从北齐出来，由于运笔细挺，另成一种境界，以《龙藏寺》为代表，下开褚遂良、二薛（薛稷、薛曜）。"他的这种归纳分析，对于我们了解楷书体从南北朝经隋代的变革到唐代的传承关系，是很有帮助的。总的来说，隋代将南北朝各种风格的字体经过综合变化，兼容并包，使楷书纳入统一的轨道，从而为楷书的辉煌打下了一定的基础。

二、唐代书法

唐朝是中国历史上空前统一强盛的封建大帝国，经济文化、文学艺术都达到了历史的高峰。唐代在书法艺术方面也呈现出一派繁荣昌盛的景象，达到了新的艺术高峰。特别是在楷书和草书上的成就，被认为是书法史上的第二次高潮。

唐代书法大致可以分为初、中、晚三个时期。概括地说，初唐书法追慕晋韵，书贵瘦硬，欧、虞、褚、薛，各有特色，皆具大家风范。中期是唐代书法发展的高峰，在一场空前的书法革新浪潮中，涌现出一大批著名的书法家，篆、隶、楷、行、草等种种字体全面发展，建立起一代宏伟书风，这时期的书法家以颜真卿为杰出代表，开创了书法史上又一大流派，与二王齐名，影响深远。晚唐书坛以柳公权为代表，一改中唐肥厚之风，崇尚清劲瘦挺书风，整个书坛有萧条之景象。

1. 繁荣的初唐书坛

谈到初唐书法，不能不提李世民。他是一位有成就的书法家，而且作为最高统治者，他对书法的爱好和倡导，有力地推动了书法艺术的繁荣和发展。

唐太宗李世民（599—649），唐高祖李渊次子，唐武德九年（626）即皇帝位，年号贞观。

李世民爱好书法，更爱王羲之书法，并极力收集二王真迹。当得到《兰亭序》真迹后，命弘文馆拓书人冯承素、诸葛贞、韩道政、赵模等人，以双钩摹写副本，分赐诸王及近臣，他还命欧阳询临摹，这就是著名的定武本《兰亭序》。李世民对王羲之的推崇，对唐代书风有深远影响。《晋书》中的《王羲之传论》说王"详察古今，研精篆素，尽善尽美"，为唐太宗亲自所作。由于他的提倡，当时的大臣如欧阳询、虞世南、褚遂良等，都是一代大书法家。他还主张设立书学，以书为取士的标准之一。在这种社会气氛下，书法学习在全国各级学校都被列为重点学科，使书法有了良好的社会基础。

李世民不但提倡书法，本人也善书，以沙门智永为师。宋朱长文在《续书断》中将唐太宗书法列为妙品，他说："翰墨所挥，遒劲妍逸，鸾凤飞翥，虬龙腾跃，妙之最也。"可见对其书法评价之高。李世民留传至今的书法作品有《晋祠铭》和《温泉铭》。

《晋祠铭》为李世民于贞观二十年（646）所书并刻石，原石在山西太原晋祠。铭文为行书，28行，每行44至50字不等。从字体风格来看，应是李世民学王羲之书法的得意之作。

《温泉铭》为李世民于贞观二十一年（647）所书，拓本原藏于敦煌藏经洞，1908年为法国人伯希和劫去，现藏法国。此《温泉铭》

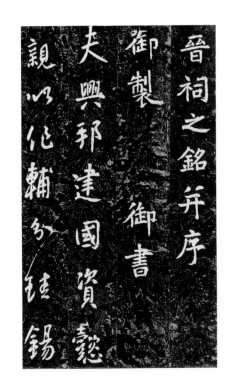

《晋祠铭》（局部）

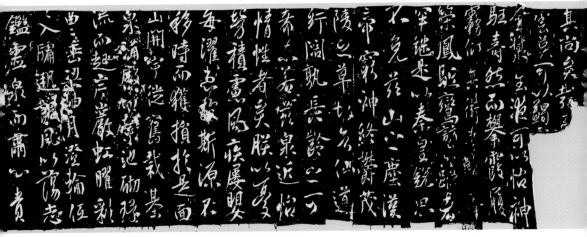

《温泉铭》（局部）

拓本为行书，剪装本，存48行，纸尾有永徽四年（653）墨书题记一行，被认为是唐拓孤本。

唐代初期，由于唐太宗对书法的倡导，涌现出一大批有成就的书法家，其中欧阳询、虞世南、褚遂良、薛稷声名最著，在书法史上被称为"初唐四大家"。他们的主要功绩在于创建规范的大字楷书，所遗碑刻成为世人临摹的范本，完成了由"晋韵"向"唐法"的转变。

欧阳询（557—641），字信本，潭州（今湖南长沙）人。自幼敏悟绝人，博贯经史，仕隋时官至太常博士，入唐后官至太子率更令，世称"欧阳率更"。其书法曾受北碑、隋碑影响，后学二王，但又自成一体，尤以楷书为最工，能吸收汉隶及魏晋楷书之长，形成自己独特的风格。欧阳询书法用笔方圆兼备而险劲峭拔，竖弯钩仍具隶意，结体修长，中宫紧密，主笔画四周伸展，行间布白整齐严谨，由于其结体用笔皆有十分严谨的程式，最便初学，对后世影响极大。其《九成宫醴泉铭》为著名楷书范本。《化度寺碑》书法醇古，笔力雄浑，被视为楷书极则。楷书碑刻还有《皇甫诞碑》《虞恭公碑》等。其传世的行书作品有《卜商帖》《梦奠帖》《张翰帖》等。他的行书在二王之外别成一体。张怀瓘《书断》称其"森森焉若武库矛戟，风神严于智永，润色寡于虞世南"。

《皇甫诞碑》为欧阳询早期楷书，已具备了欧体严整、险绝的基本特色。

《九成宫醴泉铭》由魏徵撰文、欧阳询楷书，碑立于唐贞观六年（632）。此碑楷法严谨峭劲，不作姿媚之态，风格浑厚沉劲，气韵生动，笔力刚劲，腴润有致，点画工妙，意态精密，为唐楷之冠。历来被称为欧书的代表作。

虞世南（558—638），字伯施，越州余姚鸣鹤（今浙江慈溪

欧阳询《皇甫诞碑》（局部）

作同平王府咨史榮名蕃牧則位重音睿核服雕陽則光客既
松懷承衝淳化於緩耳蜀王地家維城寄深磐石建藏玉璽作銅
郭唑故得馳令閶岡於碣館播芳猷於千臺於徙此一也尋
史彈達紀愍時絶榷豪霜蘭直繩俗寰貪競文党求永待旦志在
之無冤但禮闈務殷樞轄寄重兙廌此職甚難其人授尚書右承洞
路行容以之殷歌孝德則師範彝倫持誠對賈徹幽顯發之至亦
公持節為河北河南道安撫太使仍賜米五百石絹五百疋公輶軒
廷城臨晉水作銅墨留鑒躁莫反楊諒卒太原之甲擁河損之兵多行
威屬文帝銅墨之榮及被王悍之灾仁壽四年九月遠從運往春秋
左光祿大夫計六木盈德已於四科延閶曲臺之奏書鴻都石梁之秘
不指已窮職什也方當使火衆芳於榷報知己集以彈冠存信捨原嵒
於祖識者逞方當採泰知子益之褱乃雕戈勒石騰實飛聲樹之
北人拪故執生世牟府異主資期饉帝運榮經繪執鈞

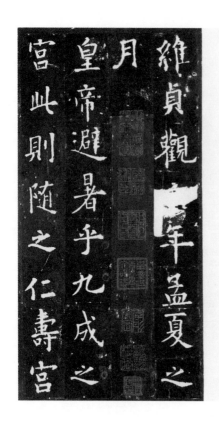

欧阳询《九成宫醴泉铭》（局部）

人。隋时为炀帝近臣，入唐朝后，为弘文馆学士，官至秘书监，封永兴县子，故世称"虞永兴"。他甚得唐太宗敬重，死后赠礼部尚书，并绘像于凌烟阁。他少年时曾受学于顾野王，又从智永学书，尽得二王笔法，与欧阳询齐名，但书风不同。张怀瓘《书断》称："虞则内含刚柔，欧则外露筋骨，君子藏器，以虞为优。"虞世南书法笔笔师法右军，用笔圆转而结体方正，气秀色润，外柔内刚，无一点雕饰与火气，显得风神潇洒，气态轩昂，代表了唐代纯正王派真书的艺术特色。其代表作品有《孔子庙堂碑》及纸本行书《汝南公主墓志》。

　　《孔子庙堂碑》为唐贞观初年刻立，贞观间已毁，因此拓本留传稀少，宋代黄庭坚有"孔庙虞书贞观刻，千两黄金那购得"的诗句。此碑用笔圆腴秀润，内含筋骨，笔势舒展，不失矩度，有风神凝远之致。书此碑时虞世南的书法已达到炉火纯青的境界，历代都有很高评价。《宣和书谱》说："智永善书，得王羲之法，世南往师焉，于是专心不懈，妙得其体，晚年正书，遂与王羲之相后先。"

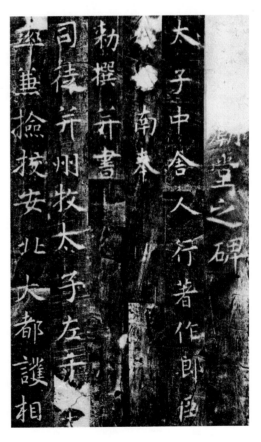

虞世南《孔子庙堂碑》（局部）

虞世南《汝南公主墓志》

　　《汝南公主墓志》为纸本行书，当为虞世南书写墓志的初稿。此书用笔沉着内敛，结体紧密，字形长短不均，揖让相缀，显示出遒劲清婉的独特风范，比他的传世碑刻更为有生气。明李东阳评称："笔势圆活，戈法尚存。"

　　虞世南的行草作品有《去月帖》《积时帖》等。

　　褚遂良（596—659），字登善，钱塘（今浙江杭州）人。太宗时官至中书令，高宗时迁尚书右仆射，封河南郡公，也称"褚河南"。因反对高宗立武则天为后，被贬潭州都督，后死于爱州。褚遂良少时曾承欧、虞亲授书法，兼收两家之长，后又宗法右军，摄其神髓，并受北碑影响，又吸收隋《龙藏寺碑》纤劲特色，加以创新，形成自己纤劲秀美的风格，对唐代书坛产生了巨大影响。其楷书颇蕴隶法，疏

瘦劲炼，自成一家。传世碑刻有《雁塔圣教序》《伊阙佛龛碑》《孟法师碑》《房玄龄碑》，纸本墨迹楷书有《倪宽赞》，行书有《枯树赋》《摹王羲之兰亭序》等。

《伊阙佛龛碑》，唐贞观十五年（641）刻于河南洛阳龙门山宾阳洞摩崖。碑文为褚遂良46岁时力作，字画奇伟，结体雄浑与秀逸兼备，宽博方整，变化自然。

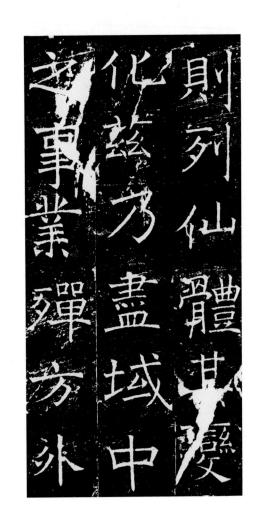

褚遂良《伊阙佛龛碑》（局部）

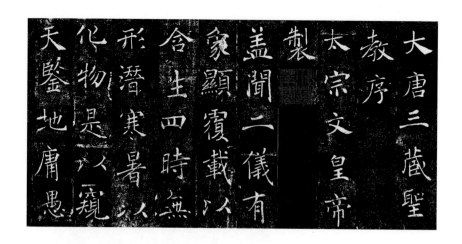

褚遂良《雁塔圣教序》（局部）

《雁塔圣教序》，永徽四年（653）玄奘译经告成后，唐太宗所作《圣教序》由褚遂良楷书、刻碑，嵌于慈恩寺之大雁塔壁。字体瘦劲俏丽，笔力劲健，波势自然，融隶入楷，端雅古拙，中宫紧收，结体舒展，章法疏朗，代表了褚书的独特成就。

褚遂良所临《兰亭序》，现藏台北故宫博物院。米芾跋云："虽临王书，全是褚法，其状若岩岩奇峰之峻，英英秾秀之华。翩翩自得，如飞举之仙，爽爽孤骞类逸群之鹤。蕙若振和风之丽，雾露擢秋干之鲜。萧萧庆云之映霄，矫矫龙章之动彩。"

薛稷（649—713），字嗣通，蒲州汾阴（今山西万荣）人。官至太子少保，世称"薛少保"。少时外祖魏徵家多藏虞世南、褚遂良书迹，遂锐意临仿。其书得褚法为多，既能踏实承袭褚字风貌，又能形神兼得，并有所发展。用笔纤瘦，结字疏朗，章法布白严谨匀称，风格清奇娟丽，在继承褚体的基础上又能自成一家。留传作品极少，《信行禅师碑》是其楷书代表作，结体疏朗中见紧密，笔画瘦劲中见

永和九年歲在癸丑暮春之初會
于會稽山陰之蘭亭修稧事
也群賢畢至少長咸集此地
有峻領茂林修竹又有清流激
湍暎帶左右引以為流觴曲水
列坐其次雖無絲竹管弦之
盛一觴一詠亦足以暢敘幽情
是日也天朗氣清惠風和暢仰

褚遂良临本《兰亭序》（局部）

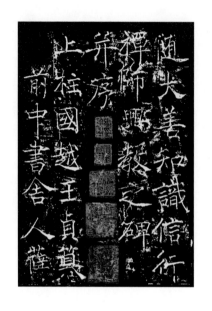

薛稷《信行禅师碑》（局部）　　　　薛曜《夏日游石淙诗》（局部）

圆润，风格潇洒飘逸，放而不肆，舒展自如。

　　与薛稷齐名的还有薛曜，唐蒲州汾阴人，薛收之孙，薛元超之子，善书。其书法作品有《夏日游石淙诗》，唐久视元年（700）书，为摩崖刻石，在河南登封石淙山石崖。此刻石笔画瘦劲挺拔，舒放自若，且时见隶书笔意，结字中宫紧收，辐射显著。古人评其书法"瘦如枯藤""顿折处如肿节"。

　　唐初书法家除欧、虞、褚、薛四大家外，还有一大批有成就的书法家，他们各有特点，共同组成唐初书坛的繁荣景象。

　　陆柬之（585—638），虞世南外甥，自幼学书于舅父，并临习二王书法，晚年笔法精熟，有青出于蓝之誉，为初唐著名书法家。其作品《文赋》《兰亭诗》，无一笔不出右军，深受后世称赞，特别为元

陆柬之《文赋》（局部）

代大书法家赵孟頫所师法。唐代墨迹留传至今者十分稀少，此件为陆机《文赋》，加上陆柬之书法，更显珍贵。此书法婉润清丽，似《兰亭序》笔法，其风骨内含，神采外映，字字圆秀，绰约呈姿。赵孟頫在跋语中说："初唐善书者称欧、虞、褚、薛，以书法论之，岂在四子之下耶！然世罕有其迹，故知之者稀耳。"

欧阳通（625—691），字通师，欧阳询之子，官累中书舍人，人称"欧阳兰台"。书法与父齐名，称"大小欧阳"。自幼失父，其母徐氏从市上买回他父亲欧阳询的书法作品，教他刻意临摹，经过几年苦学，终得父法，而且在险峻方面超过其父。后人评其书法："笔法劲健，尽得家风。"其传世作品有《道因法师碑》《泉男生墓志》。

《道因法师碑》于龙朔三年（663）立于长安。此碑笔力遒健，笔法险绝，严谨古奥，深得家传，为其代表作品。

伊微詞誉猴衣林曳亞哥

林開士凱暢源流旱先興隔咸踐法鏡攸懸信花孫關振救符論本濤喻辯昔在昏唐時逢遇亂東去最初

正英範自法師礎以長存慧遠徽寄託情深斡慕弟子玄凝等稟訓餐風斯

即道四分四等律正月旋乎共益部二出章既及雕碑而不朽其詞曰

四分以成性體其庭濯論維波於妙境峻節貞既苦笙非齋連而薦門人星流沃委以慈燈嚴照眾崇山無

意嘉花以佇伽成律逐法攝玄維波於妙伤出境而貞操絕眾超倫暢壁連環而復研幾史籍尤好老莊之

用以頻片詞成最刊證斯文弗墜追我京邑止大羅之慧恩盡此玄裝法音聰爽溫昭研者華

瑣蘭義片詞成伯玄宣我有其緣同貫冬覆隱絕之祕德盡此妙法師證譯梵本裝法師道首建沙門賢

昭霞懷沈國請好杯觀求宗門辯德而師徒則

石書宣我有其緣同稜龍開榮礎獸馴禽晨鴈度響近青城之勝境毓瀚彤下注巨火上焚伊沁場乎而泰其真

天紋墜逸幽偈同貫冬覆開隱絕迄鬬逈是同考業噪聲徙則崇吟久之方用酬遣法師常抗音馳辯雷驚聽

刻石上邑緣多羅之大隱慮盡鬬畢尾妝之妙音聰證譯梵本裝法師道首建沙門賢通傳彩滯疑義揭微

草冬覆隱絕之祕域首僚每至法師以精博論之敬為道俗所遵每設講筵畢先招法師常抗音馳辯雷驚聽

國公高士廬和通公傲爾其聞仰之重鍵之寺而西南嶽亦是同考業噪聲徙則崇吟久之方用酬遣法師

沈犀之壞法范陽公敏盧著諱鴰之前後僚時捧事是同華朝秀而沈吟久之方久居都會中虔仰由是養

求冥昇遷避地於三署居于成都寶之寺而靈關之際莫知水凡此居隱講人物之力百識

宗照盡幾初言窮憲始負裘衣銷聲隱几雕蛩鐐局興以王柄敏其金絛漆乎業行攸高獨於眾中迴見推把每敦攝延恩風

門且令習律四分者方許入聽法師夏臘雖幼而傳燈早歲獨絲眾中迴見推把每敦攝延恩風

辯折文理綜楝指歸心之端五篇之嶠必精必勤在照定水凡經四載將諸將諸徒等爭匿毒毒

德綽道莅妣能顗誦之暐增智望并加酬擬之恩俾詣靈嚴道場從師習誦韻結爽而絕塵

而以風樹不停浮生何侍思去歲粹采多奇飛芳晉燥衣冠繼及代有人馬祖關僑延州長史父瑒隨栢流

師徒則紹宣神典或居醇含章緦範指草組朝待中以才晤之辰殊姿獨茂孝愛之節順之風本志而識韻括爽而絕塵

道初理靜痾毒玄是流家之音韻軒然可以聲融綺石采絢雕圖則於我法師而出乎屬驚初流

国诠《善见律》（局部）

国诠，生卒年不详，贞观年间经生。唐代写经作品很多，多不落名款，未引起书法界注意。国诠只是很多经生中的一员，从其作品《善见律》可看出唐代写经书法达到很高水平。此卷写经书严谨工整，结构点画均匀秀劲，运笔灵活熟练，轻重适宜，颇为精湛。

孙过庭（648—703），字虔礼，吴郡（治今江苏苏州）人。曾任右卫胄曹参军、率府录事参军。一生遭遇悲惨，出身寒微，经苦学而有文名。其书法学二王，唐张怀瓘《书断》评他："工于用笔，隽拔刚断，尚异好奇。"将他的书法列入"能品"。可见在唐代他的书法所获评价一般，到了宋代后，评价才开始逐渐提高。

孙过庭留传作品《书谱》，原为六篇，分两卷，今所见仅为《书

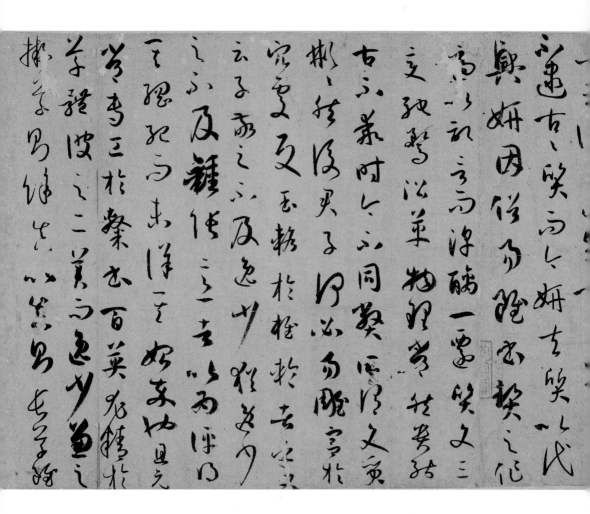

孙过庭《书谱》（局部）

谱卷上》。《书谱》是唐代著名的书法理论著作，不但议论精辟，而且通篇以草书书写，笔法流动，二王以后自成大宗。宋米芾称其书法："凡唐草得二王法，无出其右。"清孙承泽说："天真潇洒，掉臂独行，为有唐第一妙腕。"刘熙载说："孙过庭草书，在唐为善宗晋法，所书《书谱》，用笔破而愈完，纷而愈治，飘逸愈沉着，婀娜愈刚健。"

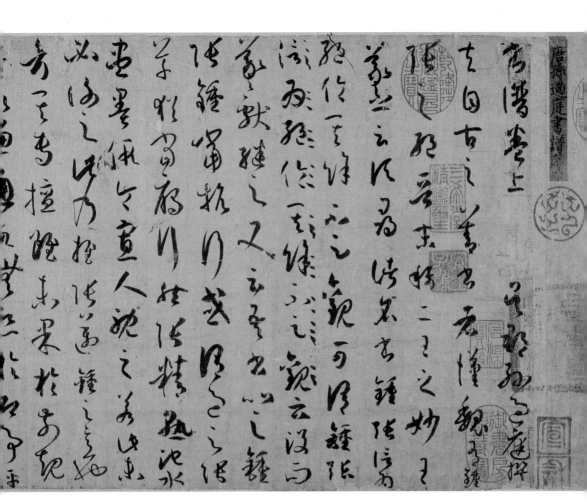

2. 盛中唐书法

唐朝国势至开元、天宝间达到极盛，历史上称为盛唐。随着经济的发展，文化艺术也全面繁荣，在诗歌和散文革新运动的影响下，书法领域也掀起一阵革新的浪潮，使各体书法得到进一步发展，形成了书法史上的第二次高潮。

如果说初唐书坛被王羲之书风笼罩的话，那么到了中唐已不再对

王羲之敬如神明，而是敢于直言其不足，提出了变革的思想。特别是张怀瓘的《书断》《书议》等著作，将书法理论推向一个高潮。

中唐书风的转变与唐玄宗的提倡有关。唐玄宗有广泛的艺术爱好，对于书、画、乐、舞、戏曲等都很喜爱，并亲自参与。在书法方面，善隶、行、草，性喜丰肥，改变了初唐模仿二王、崇尚瘦硬的习气。当时的书法家苏灵芝、徐浩、王士则乃至颜真卿等，莫不以肥厚为尚。

在这场书坛的革新浪潮中，首先是李邕在行书方面取得了成功，他始变右军行法，变萧散冲和为雄强险峻，于二王之外又树一帜。继而张旭一变二王草法，大胆革新，创立"狂草"，后又经怀素继承发展，遂使"狂草"书体达到顶峰。在楷书方面成就最大的是颜真卿，他运篆、隶入行、楷，破二王创新体，变瘦硬为肥厚，另立一宗，为后世效法。在篆书方面有李阳冰，号称"李斯之后一人"。隶书有韩择木、蔡有邻、史维则等，形成了独特的唐代隶书。

颜真卿（709—784），字清臣，京兆万年（今陕西西安）人。开元间中进士，累迁殿中侍御史，为杨国忠所恶，出为平原太守，世称"颜平原"。安史之乱时，以平原抗贼，被推为河北盟主。入京官至吏部尚书、太子太师，封鲁郡公，世称"颜鲁公"。颜真卿书法初学褚遂良，后从张旭，得其笔法。正楷端庄雄伟，气势开张，行书遒劲郁勃，古法为之一变，开创了新风格，对后世影响很大，其书法人称"颜体"。

颜真卿留传作品较多，碑刻有《多宝塔感应碑》《麻姑仙坛记》《李元靖碑》《颜勤礼碑》《颜氏家庙碑》《自书告身》等，行书有《争坐位帖》《祭侄文稿》等。

《多宝塔感应碑》，唐天宝十一载（752）刻于千福寺，今存西

蹋現也發明資乎十力
弘建在於四依有禪師
法号楚金姓程廣平人
也祖父並信著釋門慶
歸法胤母高氏久而無

颜真卿《多宝塔感应碑》（局部）

安碑林。这是颜真卿中年时的作品，结字平稳谨严，一丝不苟，刚劲秀丽，与晚期书法有所不同。

《东方先生画赞碑阴记》，天宝十三载（754）立于平原郡（今山东德州），为大楷，书法平整峻峭，深厚雄健，气势磅礴。

《颜勤礼碑》，为颜真卿晚年所书，立于大历十四年（779），是为其曾祖父所立之碑，所以书写极为严谨认真，选石刻工亦为上乘，宋代时石佚，1922年重出，保存基本完好，字字用笔清晰可见。此碑风貌威武雄壮、气势恢宏，为颜真卿晚年书法的代表。

颜真卿的行草作品有《争坐位帖》和《祭侄文稿》等。

《争坐位帖》是颜真卿与郭仆射的书信稿，此帖信笔疾书，苍劲古雅，历来为书家所重视。苏东坡评曰："此比公他书尤为奇特，信手自书，动有姿态。"

《祭侄文稿》为纸本行草墨迹，书法备受后人推崇。因是文稿，无意于书，所以神采飞扬，用笔苍劲婉遒、气势雄浑，是颜书的烜赫名迹，被誉为"天下行书第二"。

颜真卿《东方先生画赞碑阴记》

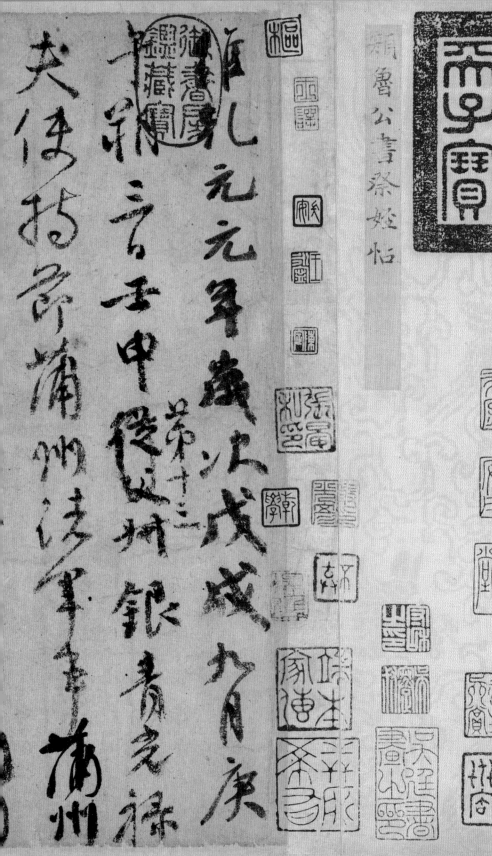

維乾元元年，歲次戊戌，九月庚

一⋯⋯三言壬申，侵姪州，銀青光祿

第十三

夫使持節蒲州諸軍事蒲州

贈贊善大夫季明之靈

惟爾挺生，夙標幼德，宗廟瑚璉，階庭蘭玉，每慰

方期戩穀，何圖逆賊間釁，稱兵犯順，

爾父竭誠，常山作郡，余時受命，亦在平原，仁兄愛我，俾爾傳言，爾既歸止，爰開土門，土門既開，凶威大蹙，賊臣不救，孤城圍逼，父陷子死，巢傾卵覆，天不悔禍，誰為

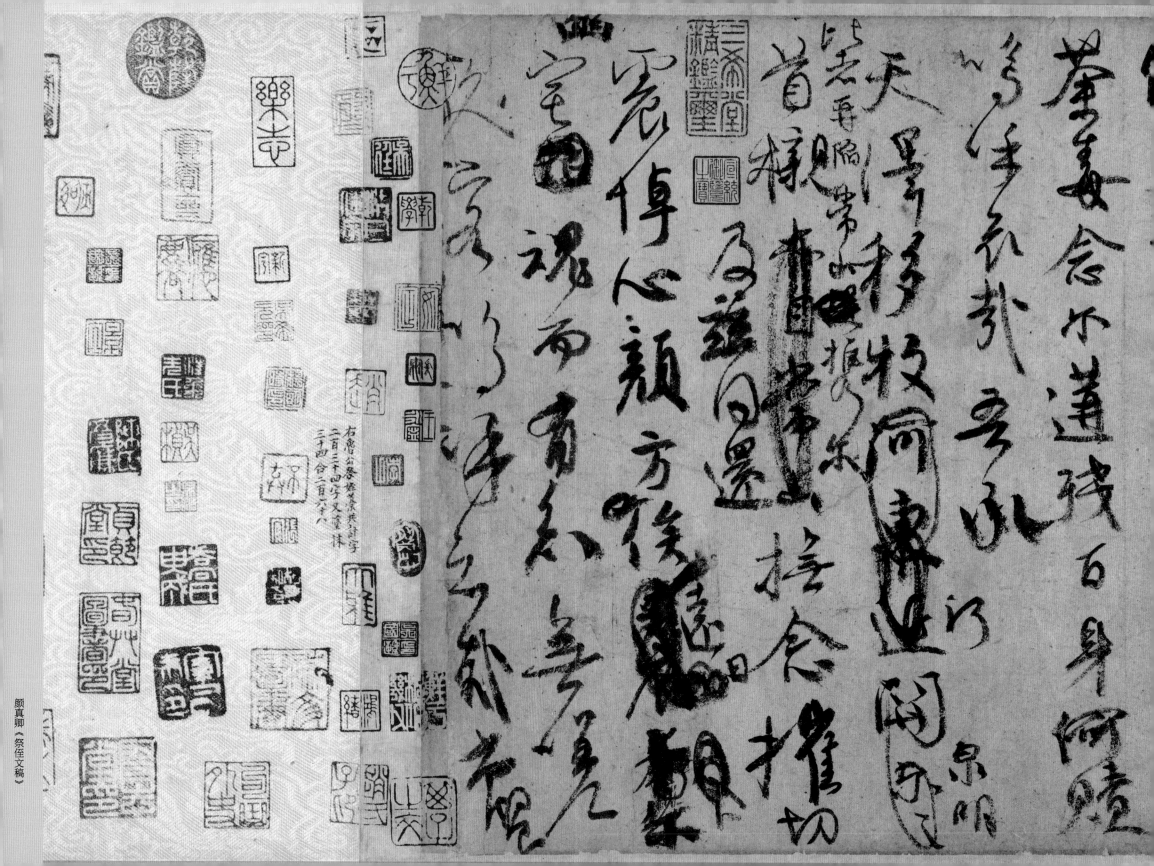

颜真卿《祭侄文稿》

太宗爲秦王精選僚屬拜記室參軍
者二十餘首溫雅傳云初君在隋
瘥將俱典祕閣二家兄弟各爲一時
君幼而朗晤識量弘遠正於篆籀
太宗平東都授朝散正議大夫勳解
月授兵尉於無直祕書省太夫觀三
唐事主簿軒太子內直祕書加崇賢
制曰具官君學藝優敏宜直祕加崇賢館
祕書監師古德又本禮部侍郎相時齊
事舍人育德文令於司經局校定
弟不宜相哀述乃命中書舍人蕭鈞
行戎蘭室鶴籥馳譽龍樓妻賢當代
明慶六年加上護軍君安時處順
季縣寧安鄉之鳳栖原先夫人陳郡

颜真卿《颜勤礼碑》（局部）

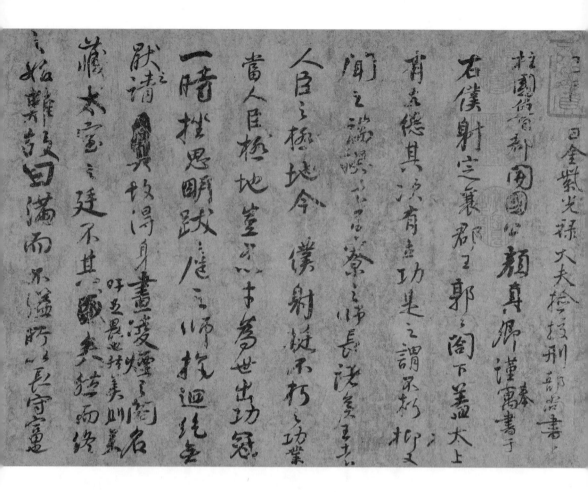

颜真卿《争坐位帖》（局部）

李邕（678—747），字泰和，扬州江都（今江苏扬州）人。著名学者李善之子，幼承家学，以文章知名于时，召授左拾遗。一生刚正，敢于直言，屡遭贬谪而才名益盛。天宝初为北海太守，世称"李北海"。后遭奸相李林甫忌，被杖杀。

李邕是唐代倾注全力于行书的书法大家，其行书成就为唐代之冠。李邕行书从二王入手，尤得力于王献之，最后摆脱二王，自成一家。他最大的创新是打破行、楷字体的界线，以楷书为体，取行书之势，使全篇字字似行似楷，亦行亦楷，从而确立大字"行楷"一体，

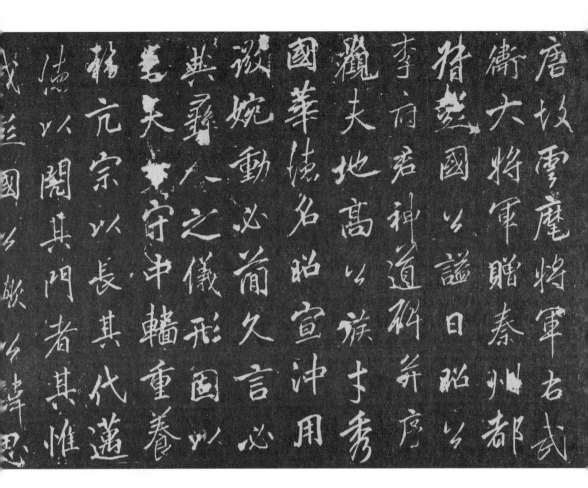

李邕《李思训碑》（局部）

区别于传统的正体楷书，在书法史上形成了一大流派。宋代米芾、元代赵孟頫、明代董其昌都受到李邕的影响。其传世作品主要有《卢正道碑》《李思训碑》《麓山寺碑》《端州石室记》《法华寺碑》《李秀碑》等。

《李思训碑》全称《云麾将军李思训碑》，开元八年（720）立于陕西蒲城。该碑笔力瘦劲健拔，用笔方圆兼施，结体内紧外拓，字形敧侧得势，似斜反正，是李邕用行楷书碑的代表之作。

《麓山寺碑》又名《岳麓寺碑》，立于开元十八年（730），现

存湖南长沙岳麓书院。此碑为李邕精心之作，书法气势磅礴，笔力雄健，字形或正或斜，或伸或缩，或静或动，或疏或密，呈现出生动多姿、跌宕有致的意趣，章法布局端庄凝重，有"纵横而整齐"的艺术特点。

《李秀碑》，天宝元年（742）立，明代发现于顺天府良乡县（今北京良乡），今存北京文丞相祠，有宋拓本传世。此碑为行楷，笔画丰腴厚重，用笔坚劲，结体稳重，是李邕另一种书风。

张旭，字伯高，苏州吴（今江苏苏州）人。官至金吾长史，世称"张长史"。为人狂放不羁，卓尔不群，博学多识，所交者皆一时名流。李白曾赠诗《猛虎行》云："楚人尽道张某奇，心藏风云世莫知。"杜甫《饮中八仙歌》云："张旭三杯草圣传，脱帽露顶王公前，挥毫落纸如云烟。"张旭工楷，尤擅草书，性嗜酒，每大醉呼叫狂走乃下笔，或以头濡墨而书，醒后自以为神，不可复得，世号"张颠"，又誉为"草圣"。文宗时，诏以李白歌诗、裴旻剑舞、张旭草书为"三绝"，张旭草书与李白歌诗被视为"盛唐之音"的最高体现，其草书代表了唐代草书革新的最高成就。

张旭在草书方面的贡献，首先在于他大

李邕《麓山寺碑》（局部）

李邕《李秀碑》（局部）

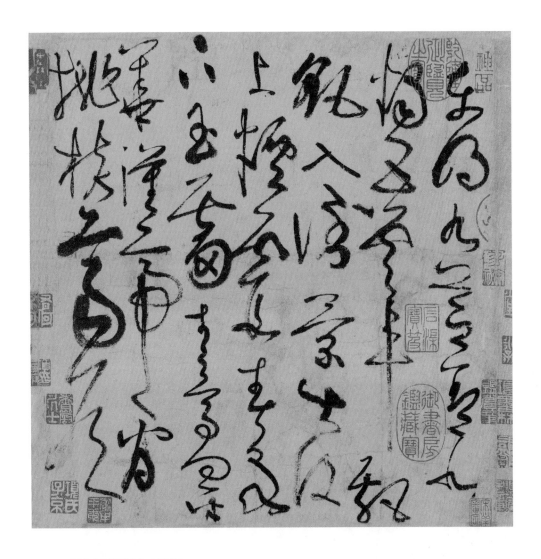

张旭《古诗四帖》（局部）

胆革新二王书法，首创"狂草"体，他的草书郁屈盘结、连绵萦绕、逸势奇状、狂怪百出，完全不同于前人的草书笔法。他将强烈的个人感情倾注到狂草的创作中去，使狂草成为宣泄个人情感的方式。

张旭的作品留传至今的有狂草《古诗四帖》《肚痛帖》《千字文断碑》《自言帖》等。其中《古诗四帖》通篇如烟云缭绕，变幻莫测，能够充分体现狂草书法特有的艺术风格。

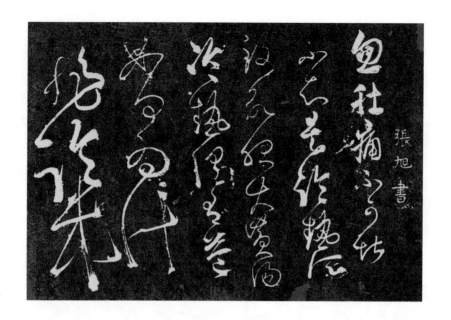

张旭《肚痛帖》

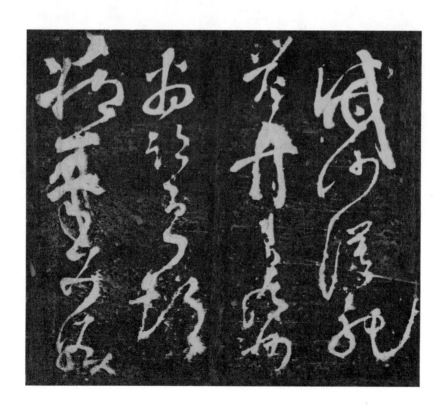

张旭《千字文断碑》（局部）

怀素（725—785），俗姓钱，字藏真，长沙（今属湖南）人。自幼出家为僧，喜好书法，多年勤奋，临摹不辍。为习书，在寺院种芭蕉万余株，"取叶代纸而书"。他写坏的笔堆积起来埋在山下，称"笔冢"。怀素好饮酒，醉后兴发，遇寺庙粉墙、衣裳器物，无不随意挥洒。后来游历到长安，结交名流，书名大震。

怀素草书得张旭真传，继承和发展了张旭在草书方面的革新，与张旭并称"颠张狂素"。他的草书在张旭的基础上进一步强调奔放的气势，如惊蛇走虺、骤雨旋风，用笔纵横使转，畅通无碍，千变万化，使草书的形式与内容高度统一。到了晚年书风趋于平淡，笔老而意新。怀素狂草敢于突破传统草法，多用连笔连字，改变了字不相连的旧格式，夸大字与字间的大小对比关系，改变均匀整齐的旧格局，间用渴笔枯笔，使笔画显得苍劲古朴，这种新式狂草写法极大地丰富了草书的表现手法，对后世草书发展产生了深远的影响。

怀素传世草书较多，《自叙帖》是其代表作，笔力最为狂纵，有如风云变幻、波涛翻腾，虽驰骋于笔墨之外，而回旋进退，莫不中规中矩。其小草《千字文》被誉为"千金帖"，为其晚年所书，沉着老练，炉火纯青，凝练而无狂放之气，是学习草书的最佳范本。其作品还有《苦笋帖》《圣母帖》《论书帖》《食鱼帖》等。

李阳冰，字少温，生卒年不详，赵郡（治今河北赵县）人。曾任缙云令、当涂令，又任集贤院学士，晚年曾任少监，人称"李少监"。在唐代小篆书法中，以李阳冰成就最高，他潜心临习小篆近三十年，初学《峄山碑》，得李斯笔法，又取法自然，而能开合变化，去古生新，自成一家。他的篆书用笔灵活，体势灵动，如虫蚀鸟迹，风行云集。到了老年，笔法愈加刚劲有力，时人称之为"笔虎"。颜真卿所书碑文多由李阳冰篆额，时称"连璧之美"。其传世

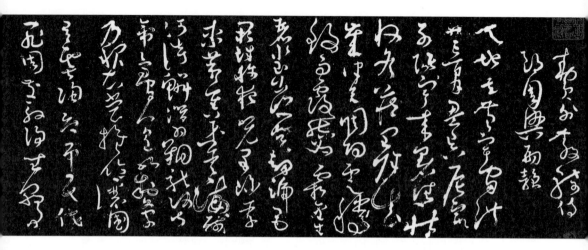

怀素《千字文》（局部）

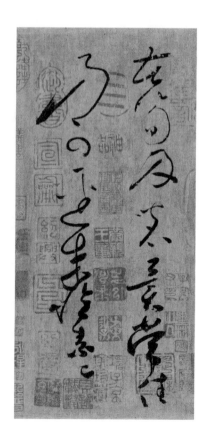

怀素《苦笋帖》

碑刻有《三坟记碑》《城隍庙碑》《般若台铭》《栖先茔记碑》等。

《三坟记碑》于大历二年（767）由李季卿撰文，李阳冰以篆书书写碑文，原石早佚，西安碑林藏有宋代重刻碑。清代孙承泽在《庚子销夏记》中说，篆书自汉秦之后，李阳冰被称为第一手。今天我们所看到的《三坟记碑》矩法森森，运笔命格，实在是难以有人能比得上。

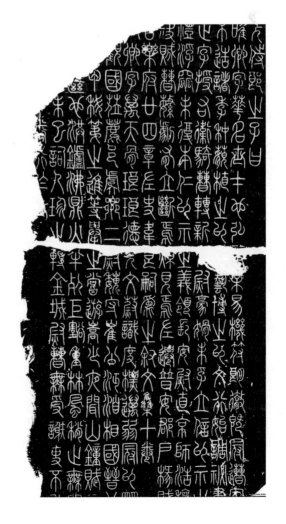

李阳冰《三坟记碑》

徐浩（703—782），字季海，越州会稽（治今浙江绍兴）人。其书法得其父徐峤亲授，后学王羲之，擅长正、行、隶诸书体。

《嵩阳观纪》为徐浩于天宝三载（744）书，全称为《大唐嵩阳观纪圣德感应颂》，由李林甫撰文，裴迥篆额，徐浩隶书正文，今存河南登封嵩阳书院。此刻石笔法遒雅，姿态横生。清王澍《虚舟题跋》称："唐人隶书之盛无如季海，隶书之工，亦无如季海。"

徐浩的楷书作品有《不空和尚碑》，书于建中二年（781），原碑现存西安碑林。此碑楷法圆劲厚重，自成一家。前人评其书法

徐浩《嵩阳观纪》（局部）　　　　　　　徐浩《不空和尚碑》（局部）

"拘于绳律，稍乏韵致"，也有人评其书法"妙在锋藏画心，力出于外"。

3.晚唐书法

进入晚唐，由于时局动荡，国势日趋衰落，书坛已呈现萧条景象。著名的书法家除柳公权外，还有高闲的草书、沈传师的楷书较为突出。

柳公权（778—865），字诚悬，京兆华原（今陕西铜川耀州区）人，唐宪宗元和初进士，累官侍书学士、中书舍人、谏议大夫、太子少师，世称"柳少师"。柳公权为人刚正，肝胆照人，尝与穆宗论书法，有著名的"心正则笔正"之论。

柳公权的楷书最为知名，他初学王羲之，又师法颜真卿、欧阳询，用笔遒健，结构劲紧，以骨力取胜，对后世影响很大，在历史上与颜真卿并称"颜柳"。柳公权书法吸收众家之长，酝酿变化，融会贯通，形成遒媚劲健之风，自成一家，为后世树立了楷书的典范，使学书者有法可循，易于临仿，为书法的普及大开方便之门。传世楷书以《玄秘塔碑》最为著名，还有《神策军碑》及行书《蒙诏帖》等。

《玄秘塔碑》立于会昌元年（841），现藏西安碑林。由裴休撰文，柳公权书，邵建和等刻字。该碑为"柳体"的代表作，最能体现结字中心攒聚收紧、四边伸展舒张、用笔挺拔、筋骨刚健的"柳体"特点。历代都有很高的评价。明宋濂称："正书之擅名者，自魏钟繇而至于宋，仅得四十四人，而唐柳诚悬实铮铮乎其间，则夫墨妙笔精，有不待赞矣。"王世贞说："柳法遒媚劲健，与颜司徒媲美。"董其昌说："凡人学书，以姿态取媚，鲜能解此。余于虞、褚、颜、

衆者凡一十年　講涅
為息肩之地　嚴金寶
具誠接議者以為實成就致
高誚而滅當暑為大達　塔尊容常
月右脅而滅當暑　成就致常式
珠圓賜閣門使劉公和法尚
從而皆為圓賜　達塔尊容
貞没而劫今為達者於戲劉公和法
正勲駮千佛第四能仁京我生
大雄垂教千載冥符三為作霜
不來徒令後學瞻仰俳佪共

識經論憂當
法之恩前當
端嚴法而礼昌
輕行者唯昇元
土竟夕而昇年
秘家之壽六十
出家之契
取深道契破麗
靈趣出真則寶
卷趣真則
雌作霜
會昌元年

柳公权《玄秘塔碑》（局部）

啓故左街僧錄內供奉

玄祕塔者大法師端甫

如來以闡教利生捨此

即出囊中舍利呑之

將欲荷如來之菩提

守照律師禀持犯於崇

三藏大教盡貯汝腹矣

必有勇智宏辯方無何

儒道議論賜紫方袍歲

憲宗皇帝數幸其寺待

闡揚為務繇是

孝當

南西道都團練

議大夫守右　也於郡

骨之　為大夫僧白書圖

以所夢僧傳白晝

誕所　昇

靈之耳目

昇律師傳

經律論無礙

殊異於清涼

施友於他

賓友常承

天子益知

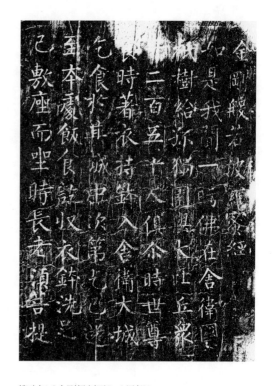

柳公权《神策军碑》（局部）

柳公权《金刚经刻石》（局部）

欧，皆曾仿佛其十一。自学柳诚悬，方悟用笔古淡处，自今以往，不得舍柳法而趣右军也。"

《神策军碑》立于会昌三年（843），现留传拓本为宋代拓本。此碑为柳公权66岁时所书，书法劲健，笔画圆厚，较以骨力见长的《玄秘塔碑》更为圆劲饱满，拓本字画清晰，更为可贵。

《金刚经刻石》，长庆四年（824）柳公权47岁时书，为其早期作品。此碑笔锋犀利，严谨缜密，疏密长短参差变化极大，神气清健。现存有唐拓孤本，为1900年敦煌藏经洞发现，现存法国国家图书馆。

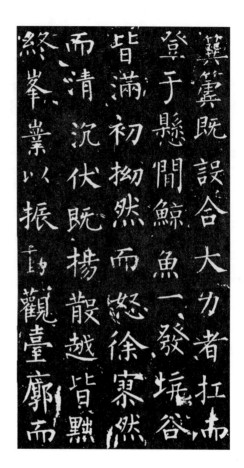

柳公权《回元观钟楼铭》（局部）

　　《回元观钟楼铭》，开成元年（836）刻立，于1986年11月出土于西安市和平门外，现藏西安碑林。此碑文由令狐楚撰，柳公权楷书，共761字。

　　杜牧（803—约852），字牧之，京兆万年（今陕西西安）人。大和二年（828）进士，后举贤良方正。曾为监察御史、左补阙、史馆修撰。晚年为中书舍人。工于诗文，人称"小杜"，有《樊川文集》传世，亦精于书法。

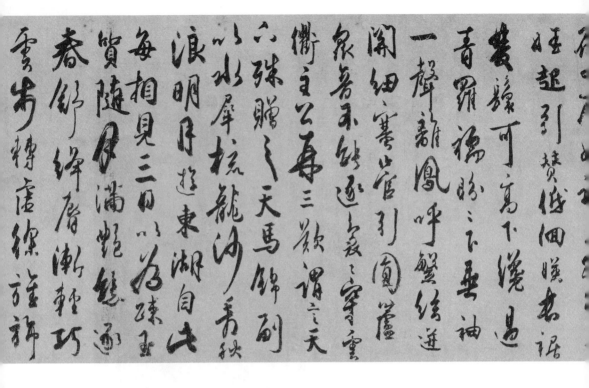

杜牧《张好好诗》（局部）

杜牧留传的书法作品有《张好好诗卷》，麻纸本，内容为五言古诗，叙述歌伎张好好流落风尘的不幸和作者的感伤情绪。此卷书法雄健浑厚、笔势飞动，深得六朝人遗意。历代由多家收藏，现藏故宫博物院。

三、五代书法

经历了唐代二百多年的大统一之后，进入了一个大动荡、大分裂的五代十国时期。由于朝代频繁更替，战争连年不断，社会经济受到极大的破坏，书法艺术也受到影响。但受到中唐以来书法革新浪潮的影响，五代书坛还是不乏名家，其中如后周郭忠恕、南唐徐铉、后蜀

王著，以后都成为宋初书坛名家。南唐后主李煜多才多艺，诗词书画都有很高的造诣，其书法师法柳公权，落笔瘦硬，风神溢出，黄庭坚以为"笔力不减柳诚悬"。李煜又命徐铉刻《升元帖》，为书法艺术的传播作出贡献。五代时期在书法艺术上有突出成就的是杨凝式。

杨凝式（873—954），字景度，号虚白，华阴（今属陕西）人，唐昭宗时进士，官秘书郎，进入五代后，历仕梁、唐、晋、汉、周五朝，官至太子少师，世称"杨少师"。他擅长诗歌，工书法，相传他遇山水胜景常流连吟咏，提笔在粉壁上边吟边写，当时洛阳寺观随处可见他的墨迹。其书法初学欧、颜，后上溯二王，最后自成一法，用笔奔放奇逸，布白结体令人耳目一新，有破方为圆、删繁就简之妙，故其书虽处五代动乱之世，却带有升平纯正之气象。

杨凝式《韭花帖》

杨凝式书法历来被视为承唐启宋一大枢纽，宋四家苏、黄、米、蔡都深受其影响。苏轼称其"笔迹雄杰，有二王、颜、柳之余，此真可谓书之豪杰，不为时世所汩没者"。黄庭坚称其"如散僧入圣""无一点一画俗气"。米芾形容其书法"如横风斜雨，满纸云烟，淋漓快目"。

《韭花帖》为其书法代表作，体为行楷，书风简静精敛，淳古淡雅，遒茂精能，凝远可爱。通篇萧散有致，秀逸飘洒，笔笔敛锋入

纸，结体端稳劲健，深得《兰亭》神理。较其所作他书尤造极入妙，别具一格。其用笔出于颜而秀于颜，自颜入二王，超脱含蓄，飘然有神仙气。

五代吴越国钱氏父子十分重视文化，书法也有很高造诣，今天还能看到留传下来的两件墨迹，其中钱镠给崇吴禅院僧嗣匡的牒文，书于五代后梁龙德二年（922），为行楷书，字体用笔圆润，柔中有刚。其书法得唐代精髓，是留传至今少有的五代墨迹，弥足珍贵，也是统治者重视佛教的重要史料。

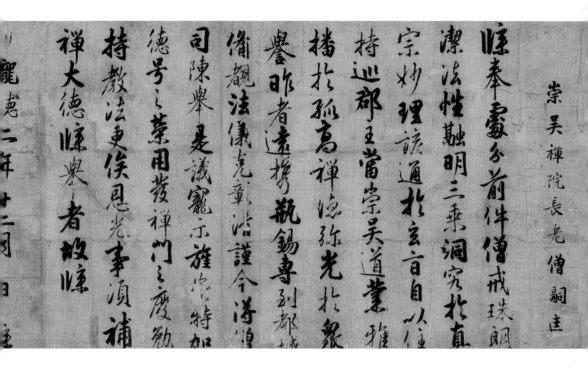

钱镠给崇吴禅院僧嗣匡的牒文

《妙法莲华经卷》（局部）

　　五代书法真迹还有后周显德三年（956）的《妙法莲华经》，该件为纸本卷轴装，是用泥金写在磁青纸上，写经字体为楷书，笔画端严秀整，书写风格与唐代的《灵飞经》近似，大约为经生书写，属于民间书法。

　　五代前蜀的书法有《王建哀册》，1943年出土于成都老西门外的抚琴台五代前蜀主王建墓中，哀册为玉质，共51简，简上所刻字皆填金，字体为楷书，书法娟秀雅丽，是五代时期楷书的佳作。

　　五代南唐书法有《李昇哀册》，1950年出土于南京南郊牛首山，哀册为绿色或灰白色玉所制，共43片，上刻哀册文，字皆填金。哀册的字体为楷书，书法峻厚圆浑，有六朝风格。

惟光天元年夏六月壬寅朔

大行皇帝登遐粤十一月三日

神駕遷座于永陵禮也嗚呼攢塗

□撤需靈將舉

玄堂啟扉龍輔戒路六合悲慘蕙

《王建哀册》

維保大元年歲次癸卯

□嗣皇帝曰瑶 伏以

高祖開基

文皇定業遺之

德澤薰以

聲教

《李昇哀册》

第七章

革新尚意的宋代书法

960年，赵匡胤黄袍加身，建立宋王朝，结束了五代十国的分裂割据，出现了相对稳定的局面。在宋朝统治的320年中，北方先后与辽、金对峙，西面与党项、西夏屡有战事。1127年，金兵攻陷宋都城汴京（今河南开封），北宋灭亡。宋皇室南渡，建都临安（今浙江杭州），称南宋，偏安152年。1279年，蒙古军消灭南宋，统一了全中国。

宋代以文建国，文学艺术空前繁荣，词和散文有很高的成就，绘画方面从题材到风格更趋多样，山水、花鸟作为独立的绘画形式有了进一步发展。

宋代在书法方面继承晋韵、唐法，上接五代，开创一代书法新风。唐代书法家中对宋代影响最大的首推颜真卿、张旭、李阳冰等。五代书法家杨凝式等，对宋代书法也产生了一定影响。

宋代书法的最大成就是在继承唐代书法成就的基础上突破唐人重法的束缚，极力表现自我的意志情趣，持一种以书抒情、追求神韵的书法观，同时有意识地将书法与诗词、绘画结合起来，而不是孤立地看待书法艺术。因此，宋代很多著名的书法家，大多同时又是著名的诗人、文学家或画家，如苏轼、黄庭坚、米芾等人。

宋代对书法艺术的一大贡献，就是多次汇刻丛帖，在客观上十

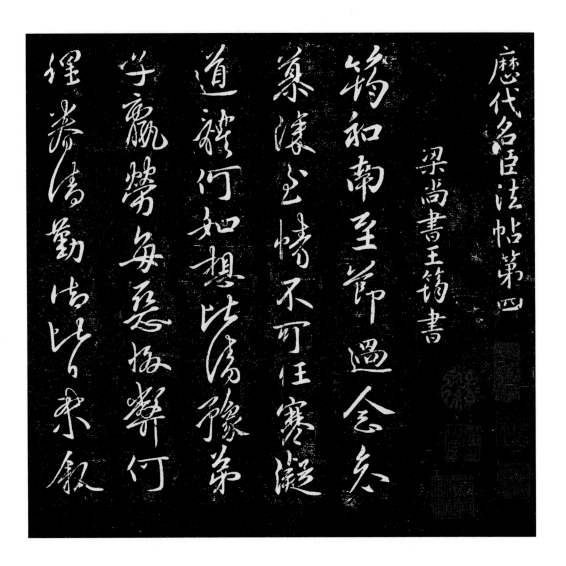

《淳化阁帖》（局部）

分有利于书法艺术的普及，通过刻帖也保留了大量的古代书法真迹。
淳化三年（992）宋太宗命王著编次、钩摹三代至唐的法书，汇刻成
《淳化秘阁法帖》十卷，被称为"法帖之祖"。哲宗时又汇刻《淳化
秘阁续帖》。徽宗时汇刻的《大观太清楼帖》，是命蔡京鉴别精审并
书题，刻工极精。南宋高宗时有《国学监本》，孝宗时刻有《淳熙秘

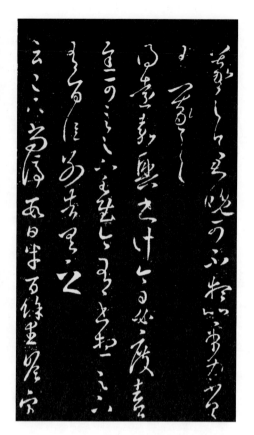

《大观帖》（局部）

阁续帖》等。由于皇家丛帖民间很难得到，于是也兴起了民间刻帖之风，著名的有《潭帖》《绛帖》《临江帖》等约30余种。

与南宋同期的金朝是女真族建立的政权，入主中原后积极吸收汉文化，重视文学艺术和书法、绘画。在书法方面涌现出一批有成就的书法家。

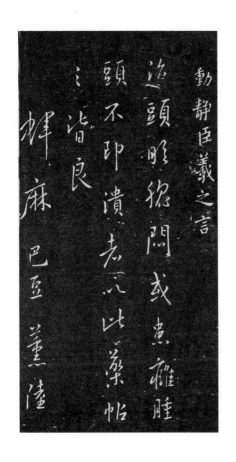

《绛帖》（局部）

一、北宋书法

1. 帖学的兴起及宋初书家

北宋初期，在宋太宗的倡导下，设置御书院，募求天下善书者，又命王著于内府所藏法帖中遴选历代著名书法，用木版阴刻、拓印，是为《淳化秘阁法帖》，被称为"法帖之祖"。由于可以大量拓印，十分有利于书法艺术的普及，也促进了"帖学"的兴起与发展。此后，历代出现了很多著名法帖，对于保存古代法书、传播书法艺术，

李建中《土母帖》

具有极大的功绩。当然也存在着不足，有的"法帖"中出现赝品，有的翻刻质量不高，使原字体失真。

北宋初期的书法家以李建中最为著名。

李建中（945—1013），字得中，号"岩夫民伯"，京兆（治今陕西西安）人。太平兴国八年（983）进士，曾任太常博士、金部员外郎、西京留司御史台、判太府寺事等职，是北宋初期著名的书法家，草、隶、篆皆工，真、行尤精。主要得力于唐欧阳询、颜真卿，其书法颇有唐代余风，用笔肥厚温润。李建中的书法传世作品有《土母帖》《贵宅帖》《同年帖》《齐古帖》等。

李建中《同年帖》

　　《土母帖》为宋十二名家法书册中的一幅，相传李建中此书本为六帖，有宋元明人题识，今只存此帖，上钤有"乾隆御览之宝""石渠定鉴""三希堂精鉴玺""天籁阁""项元汴印"等印。其书法行笔醇古，结体遒媚，曾刻入《三希堂法帖》等。

　　《同年帖》也是李建中书法代表作之一，结体遒媚，用笔醇古，存风骨于肥厚之内，黄庭坚称他的字"肥而不剩肉，如世间美女，丰肌而神气清秀者"，可见唐代敦厚向宋代清劲发展的意态。

　　书史家认为，李建中书法功力雄厚，其书法风格介于唐宋之间，起到了承前启后的作用。他的书法中的捺笔差不多接近于横，是取自欧

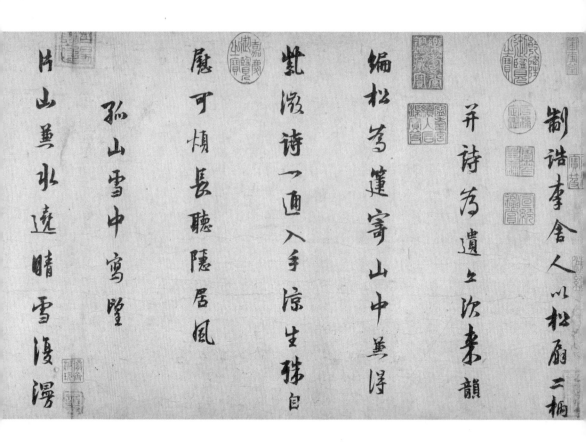

林逋《自书诗卷》（局部）

阳询书法，但又去掉欧体的寒瘦笔锋，可见其书法综合了各家之长。

宋初书法家还有石曼卿、苏舜钦、王著、郭忠恕、句中正、宋绶、杜衍、范仲淹、欧阳修、林逋、王洙、周越、章友直、唐询、雷简夫、张公达等。

林逋（967—1029），字君复，钱塘（今浙江杭州）人。北宋著名诗人，人称"和靖先生"，初游历于江淮间，后归隐西湖孤山。书法工行、楷，笔意类似李建中，而清劲处尤妙，陆游称他的书法高绝胜人。苏轼称他的书法"似西台差少肉"。明朝沈周以诗评其书法："我爱翁书得瘦硬，云腴濯尽西湖绿。西台少肉是真评，数行清莹含冰玉。宛然风节溢其间，此字此翁俱绝俗。"留传书法作品《自书诗

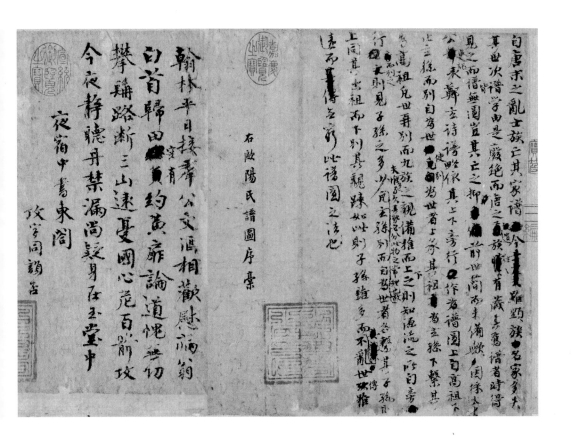

欧阳修《欧阳氏谱图序稿》

卷》，有行书五言、七言诗五首，书于宋仁宗天圣元年（1023），时林逋57岁。

欧阳修（1007—1072），字永叔，自号"醉翁"，又号"六一居士"，吉州吉水（今属江西）人，进士第一名，庆历三年（1043）在谏院供职。官至参知政事、太子少师。欧阳修好古嗜学，是北宋文史学家，为唐宋八大家之一。他对金石文字修养亦深，并以书法著称于世，受颜真卿影响较深，也学过虞世南、柳公权书法。欧阳修书法体势方阔，笔画开张，尤其注重筋骨而显超凡脱俗。苏轼评其书法"用尖笔干墨作方阔字，神采秀发，膏润无穷""笔势险劲，字体新丽"。欧阳修留传至今的书法墨迹有《欧阳氏谱图序稿》《集古录跋

欧阳修《集古录跋尾》

其璵瑠之質詔拜郎中遷常山長史換犍為府丞非其好也廻翱然輕舉宰司累辟應于司徒州蔡茂才遷鲷陽侯相金城太守南蠻蠡迪王師出征拜車騎將軍從事軍遷策勳復以疾辭後拜議郎五官中郎將沛相年五十六建寧元年五月癸丑遘疾而卒其終始頗可詳見而獨其名字泯滅焉可惜也是故余嘗以謂君子之垂乎不朽者顧其道如何尔不託於事物耶而傳也顏子窮卧陋巷亦何施於事物耶而名光後世物莫堅於金石蓋有時而獘也

治平元年閏五月廿六日書

尾》《上恩帖》《局事帖》等。

文彦博（1006—1097），字宽夫，汾州介休（今属山西）人。曾经四朝为官，在朝50多年，封潞国公，谥号为忠烈。在书法方面当时颇有名气，更留心于草法，黄庭坚评价他"书极似苏灵芝""笔势清劲"。留传至今的书法作品有《汴河道三札帖》《内翰帖》。

《汴河道三札帖》是文彦博晚年所书的三通信牍。其书法结字疏宕闲雅，笔法清劲，有唐人风致，受颜真卿书法影响较深。《内翰帖》笔法圆转流畅，尤其纵逸，有苍健疏朗的意趣。

右漢西嶽華山廟碑文字尚完可讀
其述自漢以來六高祖初興改秦淫
祀太宗承循各詔有司其山川在諸
侯者以時祠之孝武皇帝循封禪之
禮迎省五岳立宮其下宮曰集靈宮
殿曰存僊殿門曰望僊門仲宗之世使
亡新滿用立虛孝武之元事舉其中
禮從其省但使二千石歲時往祠自昔
以來百有餘年所立碑石文字磨滅延
熹四年弘農太守袁逢脩廢起頹易碑
飾闕會遷京兆尹孫府君到欽若嘉
業邁而成之孫府君諱璆其大略如

文彦博《汴河道三札帖》（局部）

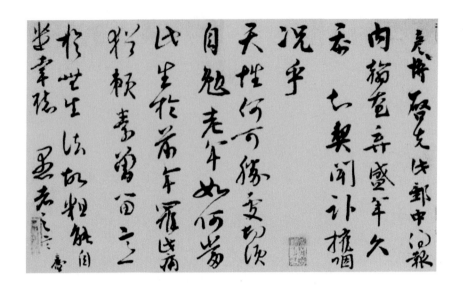

文彦博《内翰帖》

2. 宋四家——宋代书法的代表

在书法史上，历来以苏（轼）、黄（庭坚）、米（芾）、蔡（襄）为代表，称"宋四家"。实际上这四家也代表了整个宋代的书法艺术成就。

宋四家出生年代以蔡襄最早，排列次序却居末位，这大约是全面考虑他们的艺术成就，例如苏东坡在文学艺术上的巨大影响而决定的。到了明代，有人提出四家中的"蔡"应指蔡京，因为后世恶其人品而斥去。但从书法的成就来看，无论当时或后世，推崇蔡襄者远超过蔡京，应当肯定蔡襄在宋四家中的地位。

蔡襄（1012—1067），字君谟，兴化军仙游（今属福建）人。天圣八年（1030）举进士，历任西京留守推官、馆阁校勘、福建路转运

浮白四月以来辄尔脚

气时子煙入秋乃减所以

不去者非以芸於湖山佳

致未忘之

三衢蒙古無便西時寄

花衡杨以此月四交

即望自蜀川

襄又上

蔡襄《脚气帖》

使。至和元年（1054）迁龙图直学士知开封府，后以枢密直学士知泉州和福州，嘉祐五年（1060）拜翰林院学士，后以端明殿学士知杭州，至终老。

蔡襄的书法在当时就得到很高评价，欧阳修称其书法"笔法精妙""字尤精劲""独步当世"，苏轼称其书法"本朝第一"，宋徽宗称他"宋之鲁公"。蔡襄书法取法晋唐，经过熔炼，开创出成功的道路。其楷书得力于颜真卿，行书得力于虞世南，又兼采欧阳询、褚遂良、柳公权、徐浩等。他的书法在吸收晋韵唐法的基础上参以己意，形成和平蕴藉、端庄婉丽的风格，结体讲究，运笔谨严，很少放纵之笔，颇有晋人气度。留传书法作品约20余种。

《脚气帖》，行草书，是一封信札，笔法精妙，秀劲婉美，为蔡襄行草书代表作品。

《蒙惠帖》是蔡襄行书作品。清秀圆润，精致淡雅，用笔以中锋为主，突出表现线条的流动，其轻盈跳跃如行云流水，行间疏旷使得作品气

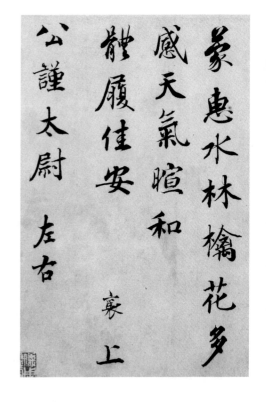

蔡襄《蒙惠帖》

蔡襄《万安桥记》

息平和，温文尔雅。正如苏轼所谓："蔡君谟书，天资既高，积学深至，心手相应，变态无穷，遂为本朝第一。"

《万安桥记》为蔡襄的大字楷书作品。万安桥架于泉州、惠安两岸的洛阳江之上，此桥为蔡襄督修并自撰碑文《万安桥记》，楷书雄壮端丽，笔力气势磅礴。蔡襄楷书汲取了唐虞世南、欧阳询、颜真卿众家精髓，形成独自风貌，达到精微境地。明王世贞评曰："万安天下第一桥，君谟此书雄伟遒丽，当与桥争胜。"此碑文也成为后人习字之楷模，为蔡襄书法留传后世的著名碑刻。

苏轼《洞庭春色、中山松醪二赋卷》（局部）

苏轼（1037—1101），字子瞻，号东坡居士，眉州眉山（今属四川）人。嘉祐二年（1057）进士，曾在密州、徐州、湖州、杭州、定州等地为州官，又曾任中书舍人、翰林学士、吏部尚书、礼部尚书等官。中年时因"乌台诗案"入狱，后被贬到黄州，晚年又被贬到惠州、琼州等地，直到徽宗继位，他才获赦而被召还，但回到常州后不久就因病去世，谥文忠。

苏轼在古文、诗词、书画诸方面都有极高成就，是少见的全能文学艺术家。在书法上被尊为"宋四家"之首，是"尚意"书法的倡导者。他在诗中说："我书意造本无法，点画信手烦推求。"他主张"自出新意，不践古人"，开创了"尚意"的一代新书风。

苏轼书法早年学二王，中年以后学颜真卿、杨凝式，晚年学李

洞庭春色赋

山宣霜馀之不居而四老
人者游戏於其间悟此世
之泡幻藏千里於一班举
橐叶之有馀纳芳子其
行艮宜贤王之达观寄
逸想於人寰媚兮春风
泛天宇兮清闲吹洞庭
之白浪溅北渚之菩湾携
佳人而往游勤雾鬓与风
鬃命黄头之千奴卷震
泽而与俱还糅以二米之禾
藉以三脊之菅忽云烝而
渺茫吊夫差之惨镂属

邕，又广涉晋唐其他书家，往往能出新意于法度之中，寄妙理于豪放之外，从而形成深厚朴茂的风格，具有肉丰而骨劲、态浓而意淡、锋藏画中、力出字外的特点。传世书法作品有楷书《丰乐亭记》《醉翁亭记》等，行书《赤壁赋》《洞庭春色赋》《中山松醪赋》《黄州寒食诗》等。

《洞庭春色、中山松醪二赋卷》为纸本行书，此书纸精墨佳，气色如新，笔意雄劲，潇洒飘逸，端庄而流丽，刚健含婀娜，为苏轼晚年书写，可为其行书的代表作。

《柳州罗池庙碑》又称《荔子丹碑》，唐韩愈撰文，沈传师书，碑文说"罗池庙者，故刺史柳侯庙也"，柳侯为唐代大文学家柳宗元。原石久佚，宋嘉定十年（1217）以苏轼所书原碑末铭辞的真迹上

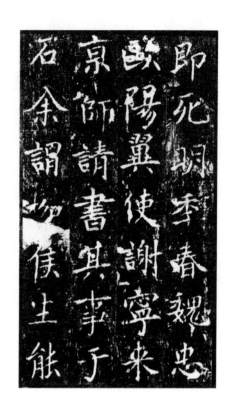

苏轼《柳州罗池庙碑》（局部）

石，刻之于庙。碑文10行，行16字。此碑书法貌近颜真卿。黄庭坚说苏轼"中岁喜学颜鲁公"，明王世贞认为苏轼此碑"遒劲古雅，是其书中第一"。苏轼楷书作品传世稀少，更显其珍贵。此书法承晋唐体势，用笔欹侧，转折处特别肥重，结体宽稳，是苏轼的楷书佳作。

《黄州寒食帖》也是苏东坡行书的代表作品，在书法史上影响很大，被称为"天下第三行书"。据诗中开头说"自我来黄州，已过三寒食"，可以推知此诗应写于元丰五年（1082），苏轼时年46岁。此书行气错落，字形欹侧中见平正，用笔浑厚遒逸，酣畅跌宕。这两首诗，前一首开始时用笔迂缓，到"今年又苦雨，两月秋萧瑟。卧闻海棠花，泥污燕支雪"，笔法婉劲，体现了诗人的缠绵多情。第二首诗

自我来黄州已過三寒

窗悟今年又苦雨，兩月秋

年年欲惜春，春去不容惜。

蕭瑟臥聞海棠花，泥

汙燕支雪，闇中偷負

去，夜半真有力。何殊少

年子，病起須已白。

春江欲入戶，雨勢來

不已，小屋如漁舟，濛濛

水雲裏，空庖煮寒菜，黄

破竈燒濕葦那

知是寒食但見烏

銜紙　君門深

九重墳墓在萬里也擬

哭塗窮死灰吹不

起

右黃州寒食二首

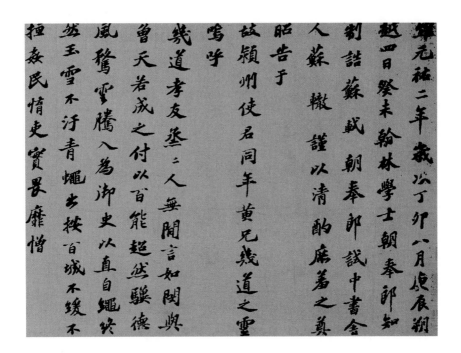

苏轼《祭黄幾道文》（局部）

笔法比前首要激越，到"那知是寒食，但见乌衔纸"，又体现了诗人"也拟哭途穷，死灰吹不起"的悲愤情怀。其书法字里行间给人一种萧瑟的感觉。诗人的感情和书法家的笔意有机地结合在一起，可谓相得益彰。

《祭黄幾道文》，是苏轼与其弟苏辙吊黄幾道的祭文，由苏轼撰文并书写，作于元祐二年（1087），时年51岁。楷法精整，出入晋唐，笔力雄健，结体谨严，墨气凝聚，神采焕然。

苏轼的楷书作品还有《赤壁赋》，这是他在元丰六年（1083）被贬黄州时所写，跋文中说："多难畏事，钦之爱我，必深藏之不出也。"可见苏东坡此时有一种畏惧的心情。书法也写得谨严，明董其

荆州下江陵順流而東也　之困於周郎者乎方其破　相繆鬱乎蒼蒼此非孟德　西望夏口東望武昌山川　南飛此非曹孟德之詩乎　然也客曰月明星稀烏鵲　襟危坐而問客曰何為其　舟之嫠婦蘇子愀然正　縷舞幽壑之潛蛟泣孤　泣如訴餘音嫋嫋不絶如

苏轼《赤壁赋》（局部）

昌跋说：“东坡先生此赋，楚骚之一变；此书，《兰亭》之一变也。宋人文字，俱以此为极则。”

黄庭坚（1045—1105），字鲁直，号山谷道人、涪翁，洪州分宁（今江西修水）人，治平进士，以校书郎为《神宗实录》检讨官，迁著作佐郎，后以修实录不实的罪名遭到贬谪。后起复，历仕三朝，官至吏部员外郎。著作有《山谷集》，是宋代著名诗人，书法善行、草书，精鉴赏，通禅学。黄庭坚与苏东坡同为“尚意”新书风的倡导者，提倡“韵胜”，强调道义学问对书法的影响。他认为胸中有万

少焉月出於東山之上徘徊
於斗牛之間白露橫江水
光接天縱一葦之所如陵
萬頃之茫然浩、乎如馮虛
御風而不知其所止飄、乎
如遺世獨立羽化而登僊
於是飲酒樂甚扣舷而
歌之歌曰桂棹兮蘭槳
擊空明兮泝流光渺、兮
余懷望美人兮天一方容有
吹同簫者奇歌而知之其

卷书，笔下才得无一点尘俗气。他在诗中说："随人作计终后人，自成一家始逼真。"他曾自述学书的经过："余学书三十年，初以周越为师，故二十年抖擞俗气不脱。晚得苏才翁、子美书观之，乃得古人笔意。其后又得张长史、僧怀素、高闲墨迹，乃窥笔法之妙。"他对颜真卿、杨凝式也十分推崇，曾写诗赞杨凝式："世人尽学《兰亭》面，欲换凡骨无金丹。谁知洛下杨风子，下笔便到乌丝栏。"在谈到用笔时，他说："用笔之法，欲双钩回腕，掌虚指实，以无名指倚笔，则有力。"纵横奇崛、波澜老成是黄庭坚书法的特征。他的字

黄庭坚《牛口庄题名卷》（局部）

有中宫敛结、外形伸展的结构特点，加以有意夸张，形成"辐射式书体"。这种新体式的特点是以侧险为势，以横逸为功，与传统的晋唐成法大异其趣，显得既雄强茂美，又富于浑融萧逸的雅韵。黄庭坚的草书造诣最高，是宋代唯一的草书大家。他的草书从张旭、怀素，特别是晚年见怀素《自叙帖》，得狂草笔法之妙，其草书用笔奇崛生涩，结体变化多端，点画长短互补，章法如行云流水，一气贯注。传世书法作品有楷书《牛口庄题名卷》，行书有《经伏波神祠诗》《松风阁诗》，草书有《诸上座帖》《李白忆旧游诗帖》等。

《牛口庄题名卷》，楷书大字，宋元符三年（1100）黄庭坚贬戎州（今四川宜宾）时所书，时年56岁。本幅作品取之于颜、柳，破除成法，劲秀两全。

《松风阁诗》，行楷，写于崇宁元年（1102）。中宫紧收，笔画放纵，结字聚字心的态势，用笔尽笔心之力，实际上使用的是柳公权的笔法，但变态取势，纵笔夸张，因此让人感觉面目全新。山谷作诗讲究脱胎换骨，点石成金，化腐朽为神奇，山谷书法就像他的诗法。

《跋东坡寒食诗》，字字相间极近，但笔画横势放开，跌宕起

松風閣

依山築閣見平
川夜闌箕斗插
屋椽我来名之
屋椽我来名之
意適然老松魁
梧數百年斧
斤所赦今寒天
風鳴娟皇五十
弦洗耳不須

黄庭坚《松风阁诗》（局部）

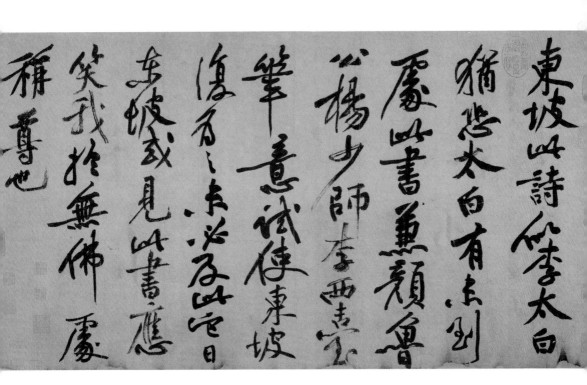

東坡此詩似李太白
猶恐太白有未到
處此書兼顏魯
公楊少師李西臺
筆意試使東坡
復見必不及此
東坡或見此書應
笑我於無佛處
稱尊也

黄庭坚《跋东坡寒食诗》

223

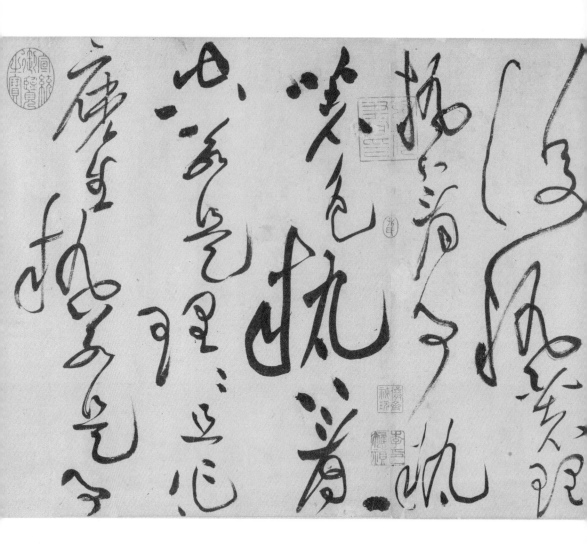

黄庭坚《诸上座帖》（局部）

伏，峻爽磊落，在局促不平之中展现奇崛郁勃之气。从整幅书法字体来看，似乎受东坡诗意书风的影响而使其情绪波动，有意和其匹敌。

《诸上座帖》，其文是五代时金陵僧人文益语录，通篇是禅宗语言，晦涩难懂。此帖是黄庭坚给他的朋友李任道写的，书法颇有怀素草书遗意，富于圆婉超然之势，开创了宋代独特的草书风格，是黄庭坚的草书精品。他在跋文中写道："此是大丈夫出生死事，不可草

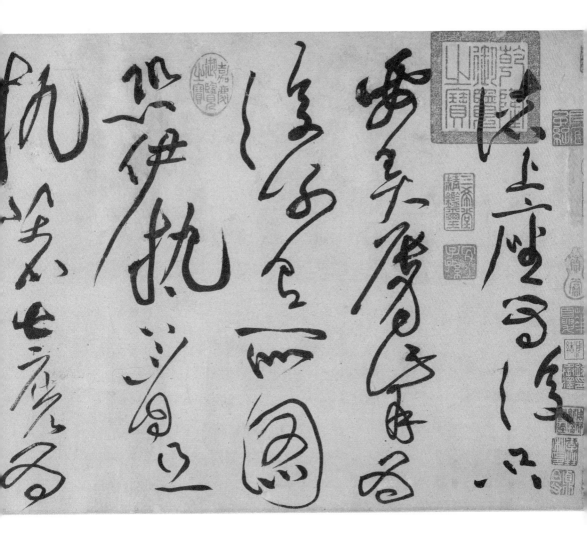

草便会。拍盲小鬼子往往见便下口，如瞎驴吃草样，故草此一篇，遗吾友李任道。明窗净几，它日亲见古人，乃是相见时节，山谷老人书。"

《杜甫寄贺兰铦诗》为黄庭坚晚年草书，他以"总作白头翁""江边更转蓬"的飘零不定的心情表现了与友"分袂"的哀愁。其书法苍劲，变化无端，他用提笔回腕、顿挫险峻的圆转飞动之势表

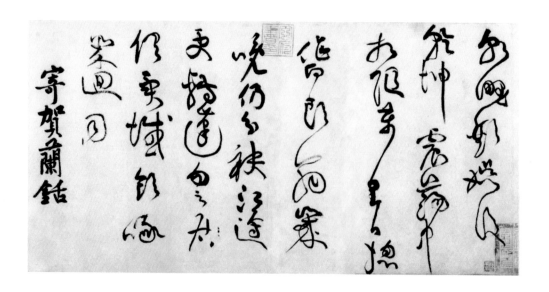

黄庭坚《杜甫寄贺兰铦诗》

现了熟练的用笔。其书风完全浸透着怀素"援毫掣电，随手万变"的遗意，也呈现出自己的风格。

米芾（1052—1108），字元章，初名黻，有鹿门居士、海岳外史、襄阳漫士、火正后人、溪堂、淮阳外史等别号。祖籍太原（今属山西），后来迁居襄阳（今属湖北），世称"米襄阳"。又定居在润州（治今江苏镇江），因此又称为"吴人"。官至礼部员外郎，人称"米南宫"。因举止颠狂，世人又称"米颠"。米芾多才多艺，工诗文、擅书画、精鉴赏、富收藏，以书画成就最高，曾为徽宗书画学博士，画创"米派"，有"米家山"之称。在书法方面，与苏、黄的"尚意"不同，属于传统的尚法派，恪守晋法，崇尚二王，提倡在二王书风的基础上概括出来的"平淡天真"，而对唐人多有讥贬，甚至斥颜、柳为"后世丑怪恶札之祖"。

米芾擅长鉴赏，家中收藏相当丰富，他的书画论著《书史》《画史》《宝章待访录》《海岳名言》几乎成为书画研习者的必读书目。米芾的书法在宋四家中以行书成就最高。因曾侍书内廷，家藏

米芾《蜀素帖》（局部）

颇富，故精于临摹，时人或讥为"集古字"。米芾的书法也确实由集字得法成家，米芾自己也说："人谓吾书为集古字，盖取诸长处，总而成之，既老始自成家，人见之，不知以何为祖也。"他的行书以二王为根基，尤得力于献之，参以唐代颜真卿、李邕、徐浩、沈传师及初唐欧、褚，以学褚遂良最久，故书中随处可见褚之笔意。米芾在广泛临摹前人的基础上，善融会贯通，吸取晋唐众家之长，形成自己独特的风格。他的行书运笔迅疾，有如风樯阵马，沉着痛快，用笔时中锋侧锋相互配合，转折顿挫，变化无穷。字的结体欹侧纵横，错落有致，其章法疏密相间，气脉贯通。明董其昌对米芾书法评价最高："以为宋朝第一，毕竟出东坡之上。"解缙《春雨杂述》中说："宋家三百年，唯苏、米庶几。"

　　米芾留传至今的书法作品包括题跋以及被当作前人书法的临古帖，大约有70余件。米芾41岁以前的署名是"黻"，此后用"芾"。主要留传书法作品有《蜀素帖》《将之苕溪诗帖》《寒光帖》《盛制帖》《珊瑚帖》《韩马帖》《紫金研帖》《拜中岳命诗》《乐兄帖》

《砂步诗帖》《虹县诗》《吴江舟中诗卷》等。

《蜀素帖》有米芾行书诗六首，全幅共556字，字径六分许，书于织有乌丝栏的绫上。"蜀素"是宋代川中所织的绫，质地缜密坚白，当时是供作书画用的珍贵面料。由于面料珍贵，在书写时当十分用意，鉴于面料的特点，米芾在书写时多用渴笔，恐墨饱浸染之故。此帖笔法清健端庄，运笔潇洒自如，有王献之笔意，是米芾书法的代表作品。

《将之苕溪诗帖》，行书，写于元祐三年（1088）。此帖用笔取法二王而险峻过之，落笔不拘中锋，常以侧锋取势。圆转处稳健凝重，气势雄浑；方折处果敢迅疾，意趣天然。肥而劲，瘦而丰，既细如丝缕，亦不失圆劲飘逸。笔力老辣沉雄，潇洒自然，气势宏大，飘逸绝尘，意境清新，节奏明快，字里行间处处显示出书家敏捷的才思和澎湃的激情，乃千古之名篇。

《虹县诗》，行书，为米芾大字行书的代表作。米芾自称其书为"刷字"，是指迅劲的艺术特点，这在他的

米芾《将之苕溪诗帖》（局部）

米芾《虹县诗》（局部）

将之苕溪戲作呈

诸友

襄陽漫仕黻

松竹留因夏溪山去爲

秋久賡白雪詠更庆采

菱謾綧舻主鱠堆案

圉金橘滿洲水宮無限

景載与謝公遊

半歲依偕竹三時看好

花懶傾惠泉酒點盡

望源茶主席多同好群

虹縣

舊題

云快

霽一

天清

淋

氣健

帆千

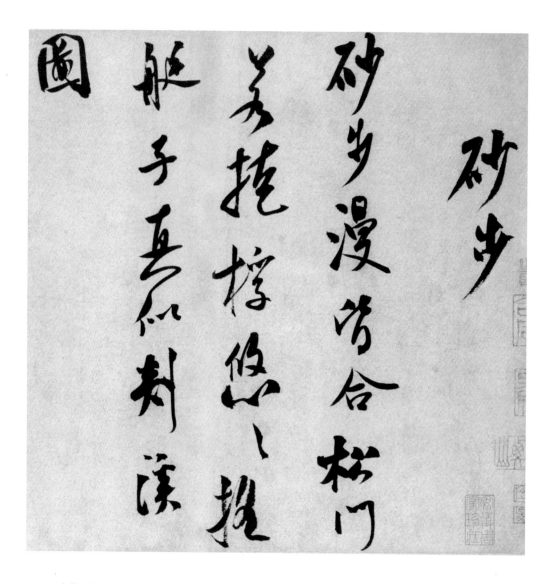

米芾《砂步诗帖》（局部）

大字中尤其明显。所以元袁桷在《清容居士集》中称，米芾曾师法唐段季展，得其"刷掠奋迅，故作大字悉祖之"。

《砂步诗帖》书五言绝句诗两首，字数虽不多，但笔法潇洒遒媚，体势修长，结构紧密，颇具欧阳询遗韵，表现出米芾早年书法风貌。

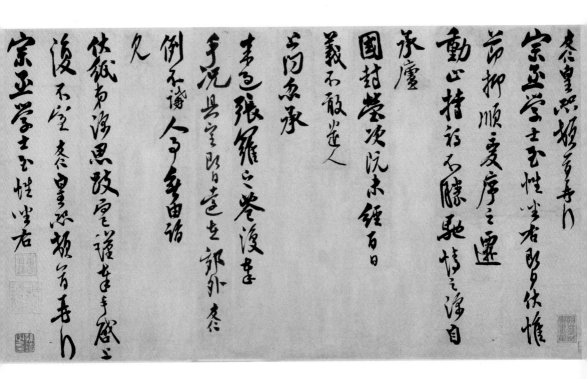

米友仁《动止持福帖》

米友仁（1074—1153），一名尹仁，字元晖，米芾长子，人称"小米"。南渡后官兵部侍郎，敷文阁直学士，擅长书画，承家法，绘画长于水墨云山，书法工行书。

《动止持福帖》是米友仁所书信札，书法全学其父，虽然无米芾纵逸雄宕的风神，但丰腴秀颖处似可纠正芾书的佻僄跳踯。

3. 北宋后期其他书家

北宋后期，除苏、黄、米、蔡四家外，在书法上有成就者并不多，较有影响的是薛绍彭、蔡京、蔡卞、赵佶。

薛绍彭，字道祖，晚号翠微居士，长安（今陕西西安）人，生卒年不详，自称"河东三凤后人"，官至秘阁修撰，知梓潼路漕，时以

薛绍彭《杂书卷》（局部）

翰墨名世，收藏晋唐法书甚富，多与米芾品评、鉴赏。故米芾曾说：
"薛绍彭与余，以书画情好相同，尝见有问。余戏答以诗曰：世言米
薛或薛米，犹如兄弟与弟兄。"薛绍彭工行草，师法晋唐，卓有成
就，当时与米芾、黄长睿齐名。历来书法家对薛绍彭评价较高。有人
认为薛氏书法，全学二王，论变化不及米，论规矩比米纯正得多。他
的笔画多是圆的，不肯用倾侧的笔锋取姿势。

《杂书卷》为薛绍彭行书代表作，凡四则。第一则是云顶山诗
帖，以砑花纸书；第二则为上清连年帖；第三则为左绵帖，函谢晋伯
惠赠青松；第四则为通泉帖，和巨济诗。

《晴和帖》为行草，此帖用笔多中锋，法度森严，深得二王遗

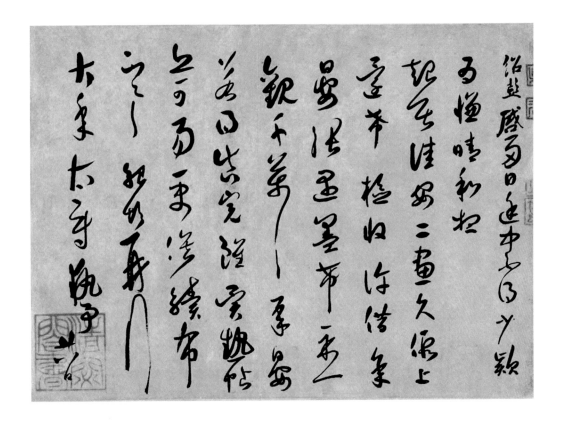

薛绍彭《晴和帖页》

意，风格古朴雅正而又含遒劲流畅之致，是薛绍彭传世书法之代表。

蔡京（1047—1126），字元长，兴化军仙游（今属福建）人。熙宁三年（1070）进士。徽宗时迁左仆射，兼任中书侍郎，后来当上太师，被封为魏国公，后又封鲁国公，四次执掌国政，屡罢屡起，误国害民。钦宗即位，他被贬到韶、儋二州，走到潭州就去世了。

关于蔡京的书法，蔡绦在《铁围山丛谈》中说："（蔡京）始受笔法于君谟，既学徐季海，未几弃去，学沈传师。及元祐末，又厌传师而从欧阳率更，由是字势豪健，痛快沉着。迨绍圣间，天下号能书，无出鲁公之右者。其后又厌率更，乃深法二王……遂自成一法，为海内所宗焉。"这一段文字对蔡京学习书法的过程叙述得非常清

楚，但明显有夸大的成分。蔡京书法"欹侧自喜"，并能排除苏、米的影响。《宣和书谱》评价说："其字严而不拘，逸而不外规矩。"他擅长写大字，在宋人书法中非常难得。在明代时，有人提出宋四家中的"蔡"应是蔡京，后由于讨厌他的为人品德而换成蔡襄，但多数人认为，蔡襄书法还是高于蔡京，列入宋四家当之无愧。蔡京留传至今的书法作品有《听琴图题诗》《节夫帖》《宫使帖》《跋宋徽宗雪江归棹图》《跋王希孟千里江山图》等。

《听琴图题诗》是蔡京为宋徽宗《听琴图》的题诗，书于该图上端，书法欹侧姿媚，功力深厚，字势豪健，痛快沉着。

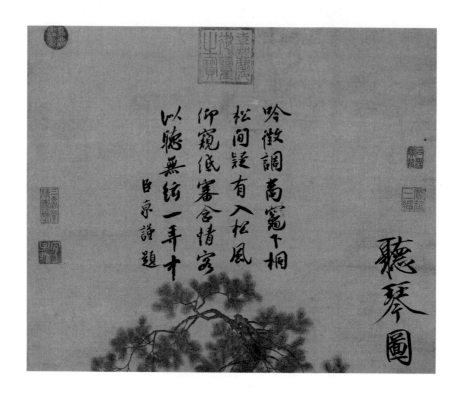

蔡京《听琴图题诗》

蔡京《节夫帖》

《节夫帖》为蔡京行书的代表作品，近似米芾，笔力雄健，气势不凡，用笔挥洒自然而不放纵。结字方正，笔画轻重不同，出自天然。起笔落笔呼应，创造出多样统一的字体。在分行布白方面，每字每行无不经过精心安排，做到左顾右盼之中求得前后呼应，神完气足，达到了气韵生动的境地。

蔡卞（1058—1117），字元度，蔡京之弟，熙宁三年（1070）进士，绍圣四年（1097）拜尚书左丞，徽宗时加观文殿学士、检校少保，谥文正。蔡卞书法受颜真卿、柳公权、李邕的影响较大，擅行

蔡卞《雪意帖》

书，长于大字，晚年居高位，仍勤于书写，作品存世很少。其留传著名书法《雪意帖》为行草书，风格独特，是其成熟之笔。书法形态宽厚、劲健、舒朗，用笔颇显锋芒，字势爽快，风神溢出。

赵佶（1082—1135），即宋徽宗，宋代书画家。在书法方面，赵佶的楷、行、草书都有很高的水平。楷书学的是唐代褚派中的薛稷、薛曜，在此基础上创"瘦金书"，笔画瘦直挺拔，结体内紧外展，撇如匕首，捺如切刀，新颖淡雅，风格独特，用作书画题签，别具一格。草书师法怀素，气势雄健，丰韵别致。传世书法作品有《楷书千字文》《大观圣作之碑》《草书千字文》《张翰帖跋》《夏日诗帖》

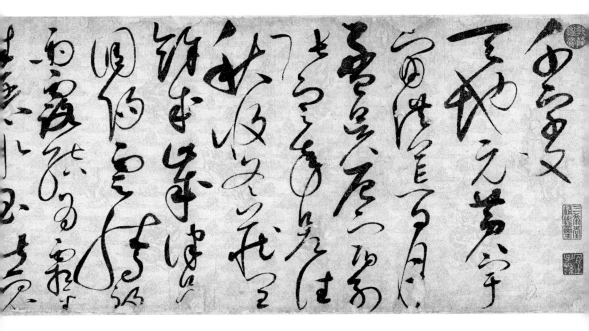

赵佶《草书千字文》（局部）

《闰中秋月诗帖》等。他倡导编制的《宣和书谱》，编刻的《大观帖》，都有力地促进了书法艺术的发展。

《草书千字文》为狂草，写在长三丈的描金云龙笺上，写于宣和四年（1122年），是年赵佶41岁。笔势洒脱劲利，变幻莫测，一气呵成，气势连贯，笔势飞舞，劲利流畅，有点像怀素的风格，而不时带有一点小草，牵连转换跌宕起伏，笔法比起狂草变化更丰富，章法也争让穿插有如风卷云舒，浑然天成，为其得意之作。

《牡丹诗帖》前序后诗，序五行，诗六行，为赵佶瘦金体行楷，而行书体势更浓一些。与赵佶其他书法相比，明显可见他在力求改变用笔结体的匀整，而出以字形的大小、长短、疏密、粗细的相间变化。

牡丹一本同榦二花其红深
浅不同名品寔两種也一曰
疊羅紅一曰勝雲紅艷麗尊
榮皆冠一時之妙造化豪殊
如此褒貴之餘因成口占

吴品殊芳共翠柯嫩紅拂拂
醉金荷春羅幾疊丹陛雲
綺重紫浴絳河玉鑑和鳴鷟
對舞寶枝連理錦成棠棣
君造化勝前歲吟繞清香故

琢磨

赵佶《牡丹诗帖》

238

二、南宋书法

南宋书坛翻刻丛帖之风愈演愈烈，时人竞相以摹帖为临池要诀。虽有宋高宗赵构的大力提倡，整个书坛并无超越苏、黄、米、蔡四家的成就，正如南宋偏安政权一样，江河日下，毫无生机。

1. 影响南宋书坛的赵构

赵构（1107—1187），即宋高宗，字德基，宋徽宗第九子。靖康之难，二帝被掳，高宗渡江，于临安建立南宋政权。他在政治上偷安忍耻，畏敌忘亲，向金纳贡称臣，无治国大志；在书法上却影响南宋一代，是南宋比较有成就的书法家。其书法初学黄庭坚，继学米芾，又改习唐代虞、褚、李邕等，后摆脱唐人，潜心六朝，专习二王，心摹手追，终自成家。在书法上，楷、行、草书都达到很高水平。著有书法理论《翰墨志》，传世书法作品有《佛顶光明塔碑》

赵构《佛顶光明塔碑》

赵构《草书洛神赋》（局部）

《徽宗御书集序》《草书洛神赋》等。

《佛顶光明塔碑》，是宋高宗绍兴三年（1133）明州（宁波）阿育王广利寺住持净昙法师所刻高宗手书诏令，当时高宗27岁，其书法极似黄庭坚。

《徽宗御书集序》书于绍兴二十四年（1154），高宗时年48岁。楷书笔意醇厚，高华凝重，深稳圆润，唯结态略显扁跛急促之势，颇近王羲之楷书风范，并能加以融会贯通，结字妍媚多姿，清和俊秀，是一幅颇有功力的楷书佳作。

《草书洛神赋》是高宗做太上皇时所写，后署"德寿殿书"款。其草法出规入矩，运笔深厚而沉着，心手相应，飞动流畅，可谓人书俱老，功力深厚，实有过人之处。

赵构的论书著作《翰墨志》多有精到之语，将历代书法加以总结，尤有见地，其书影响了南宋君臣以至于后妃。

赵构《徽宗御书集序》（局部）

2. 南宋其他书法家

南宋书法受宋高宗赵构的影响，行书水平普遍较高，涌现出一批有成就的书法家，但从总体来看，还没有超过北宋，书风基本上被苏轼、黄庭坚、米芾三大家笼罩着，具有个人独特风格的书法家很少。

陆游《与仲躬帖》（局部）

陆游《自书诗卷》（局部）

　　陆游（1125—1210），字务观，别号放翁，山阴（今浙江绍兴）人。绍兴年间中试礼部，因遭秦桧忌，被黜免。孝宗时赐进士出身，除枢密院编修，后任建康、夔州等地通判。宁宗时以宝章阁待制致仕。力主抗金，屡受排挤，一生写诗近万首，多抒发爱国义愤，为南宋一大家。擅长书法，行草功力尤深。草书出自张旭，行书源于杨凝式。朱熹称其"笔札精妙，意致高远"。留传书法作品有《与仲躬帖》《拜违帖》《与原伯帖》《姑孰帖》《自书诗卷》等。

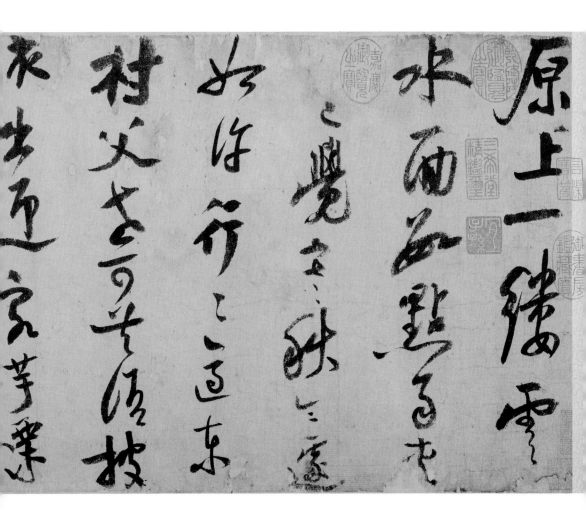

　　《与仲躬帖》笔画多粗重，但因用笔方圆兼备，使转顿挫有力，故并无臃肿乏力之感，而是丰腴遒劲，如绵裹铁。因笔画较粗而短，所以露锋之处也多厚重而不尖利，更显遒媚。其字结体紧密，造型明显向右上方倾侧，因而能劲健飞动而不呆板，章法茂密，风格遒丽。

　　《自书诗卷》收入八首自书诗稿，为陆游告退归里时所作，具有浓厚的田园生活气息。书体潇洒遒劲，气势磅礴。

　　《怀成都诗》为行书，体势更加豪放，笔力也更劲健，奇崛不平

放翁五十犹豪纵，锦城一觉繁华梦。竹叶春醪碧玉壶，桃花骏马青丝鞚。斗鸡南市各分朋，射雉西郊常命中。壮士臂鹰立赤绦，佳人袍画泥金凤样。妖艳去春红渐残，银貂不管晨霜重。一椁红破海棠

陆游《怀成都诗》（局部）

之气露于自然洒脱之中。

朱熹（1130—1200），字元晦，号晦庵、云谷老人，别号考亭、紫阳等，婺源（今属江西）人。绍兴十八年（1148）进士，曾官提点江西刑狱公事、秘阁修撰、焕章阁待制等。他是南宋著名理学家，善书法，书从汉魏入手，追摹钟繇，主张师古而不泥于古，能独出己意，苍郁深沉，古雅有致。其存世书法作品多为简牍，擅写行书，用笔颇似钟繇，行笔中带有几分方劲的隶意，有筋有骨。书法作品主要有《卜筑帖》《城南唱和诗》《七月六日帖》《与彦修帖》《与承务帖》等。

《城南唱和诗》是朱熹为和张栻《城南诗》20首所作。张栻，字敬夫，号南轩，张浚之子，居潭州（今湖南长沙）。此和诗是1167年8月朱熹游访城南诸胜时所作，而写成此卷则较晚，为其晚年的代表

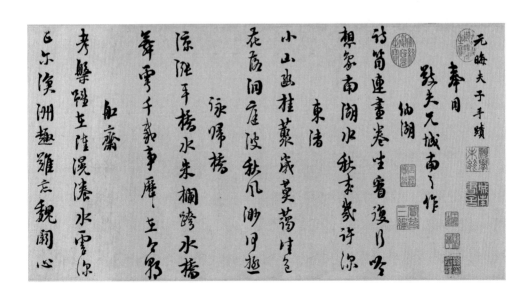

朱熹《城南唱和诗》（局部）

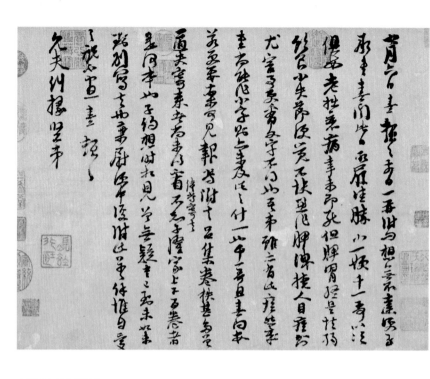

朱熹《七月六日帖》

朱熹《卜筑帖》

朱熹《与彦修帖》

作，反映了他的书法特点。正如明王世贞所评："观晦翁书，笔势迅疾，曾无意于求工，而点画波磔，无一不合书家矩矱。"

《七月六日帖》文稿为朱熹致其表弟程洵的信札一通，通篇笔势迅疾，姿态韶秀，气格坚凝，能自出机杼于古人之外。

《卜筑帖》为行书简牍，用笔颇似钟繇，行笔中带有几分方劲的隶意，深沉古雅，为朱熹书法的一般风格。笔画洒脱俊逸，点画波磔精绝，颇有法度，结构严紧，骨力雄健，气势独特。元代王恽称："考亭之书，道义精华之气，浑浑灏灏，自理窟中流出。"

《与彦修帖》为朱熹书法的代表，其特点有三：一是运笔如风起云涌，虚处飞白引带，实笔老到争折，自由挥洒；二是点画丰腴峻健，有颜鲁公笔法遗意，有的笔画有飞流直下的气势，说明其运笔技巧之娴熟；三是有的字转折处圆劲坚韧而富有弹力，隐约犹存钟繇之法。

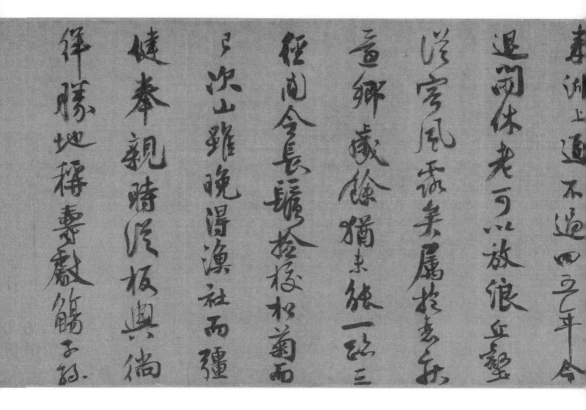

范成大《西塞渔社图卷跋》（局部）

范成大（1126—1193），字致能，号石湖居士，苏州吴县（今江苏苏州）人。绍兴二十四年（1154）进士，官至资政殿学士，后加大学士。其诗文都很著名，亦善书法，师法黄庭坚、米芾。留传书法作品有《中流一壶帖》《西塞渔社图卷跋》《赠佛照禅师诗碑》《辞免帖》等。

《西塞渔社图卷跋》是范成大为李结《西塞渔社图》作的跋，范成大时年60岁，书法已形成自家风格，圆熟遒丽，生意郁然。

《赠佛照禅师诗碑》，淳熙八年（1181）春，范成大游阿育王山，作诗赠禅林大师佛照禅师，是年八月佛照禅师刻之为碑。此碑原石已佚，有拓本流入日本。这是范成大56岁时所书，其书法已愈见成熟，力追黄、米风采，堪称其书法的代表作。

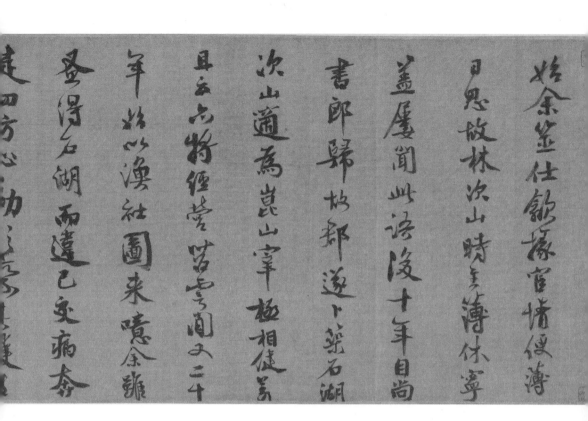

范成大《赠佛照禅师诗碑》（局部）

范成大《辞免帖》

　　《辞免帖》是范成大有代表性的草书，运笔流畅，转换自然，牵连精微，团聚缠绕，字字相接，章法一气流走，婉转遒利。虽然效法苏、黄，却无横竖挑剔、剑拔弩张之势，显得安逸平和。

张孝祥《柴沟帖》

　　张孝祥（1132—1170），字安国，号于湖居士，乌江（今安徽和县东北）人。南宋著名词人，并擅书法。绍兴时廷试第一，历官中书舍人、建康留守等职。著有《于湖集》《于湖词》。其词风格豪放，内容多主张收复失地。留传书法作品有《柴沟帖》《泾川帖》等。《柴沟帖》共7行38字，系张孝祥写给友人养正的一通信札。书法清劲豪迈，出入于颜真卿、米芾之间，而有自己的风格，为其传世墨迹的代表作。

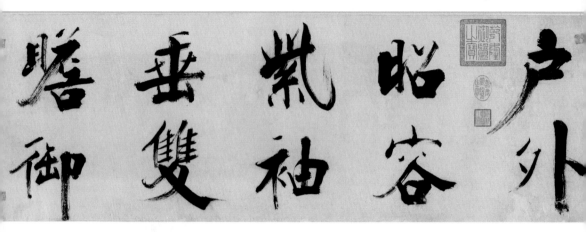

张即之《大字杜甫诗》（局部）

　　张即之（1186—1263），字温夫，号樗寮，历阳（今安徽和县）人。进士出身，曾任司农寺丞，授直秘阁。在书法方面受唐人影响，出自颜真卿的门户，以能书闻天下，擅榜书，结构谨严，以力见长。在南宋书法家中，张即之是能够摆脱北宋诸家而自立门庭的一个。好书杜甫《古柏行》，一生写佛经甚多，见于明清人著录者约十余件。自书诗《怀保叔寺镛公》有句："华严阁上夜谈经，虎啸风生月正横。茶笋家常原有分，簪缨世路本无情。"《自遣》有句："有方却病还吞药，无事消闲只点香。"透露出作者消极落寞的心境。

　　张即之擅行书，喜作大字，有《杜诗二首》，小字有《汪氏报本庵记》《大方广佛华严经》《华严经》《佛遗教经》等。字呈方形，笔法亦多方折。孔广陶《岳雪楼书画录》说他的字"骨格刚劲，意度调熟，又由颜、褚少变，自成一家"。他摆脱宋代书家影响直取晋唐，方劲古拙，斩钉截铁，横平竖直，常介于行、楷之间，这种风格有别于宋代各家。董其昌说他"运笔结字，不袭前人，一一独创"。

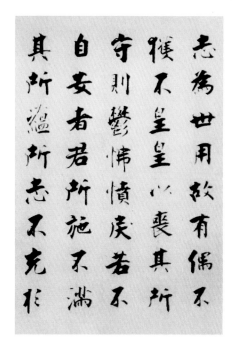

张即之《李衎墓志铭》（局部）

其小楷与大字相比，前者更具颜味。大字用笔不免时有"直过"的毛病，内涵不足，而其刻意创新是可取的。对于他的书法，后代多有批评，认为"不能为大家，止得为名家"。

《大字杜甫诗》为其大楷的代表作，其书法具有深厚的功力，来源于他临池不辍，一生勤奋。此卷含墨饱满，闪闪发光，着墨从容，使转颇急，时露飞白，写出了斩钉截铁的独特风格。

《李衎墓志铭》是张氏又一楷书力作，其书法用笔尖硬爽利，出入欧阳询、颜真卿而自成一体。

《汪氏报本庵记》是南宋有名的文史学家楼钥为其舅兴祖莹所写，已收入《攻媿集》中。此卷小字行书，运笔流畅，无意求工，更显得娇娆悦人，在张氏传世墨迹中是少见的杰出之作。

张即之《汪氏报本庵记》（局部）

吴琚，字居父，号云壑，汴梁（今河南开封）人。官至少师，曾任镇安节度使留守建康（今江苏南京），历官尚书郎、部使者、直学士，迁少保，卒，谥"忠惠"，世称"吴七郡王"。工诗善书，书学米芾，上追钟、王。大字极工，似米芾而峻峭过之。相传镇江有"天下第一江山"六个大字刻石是吴琚所书。他少有嗜好，常临古帖自娱，以词翰出众而被孝宗知遇。由于极力追踪米芾，所以他的书法缺乏新意，艺术个性不是很明显。吴琚书法作品留传于世的有行草书《寿父帖页》、行书《七言绝句》、行草《焦山题名》、行书《杂诗帖》等。

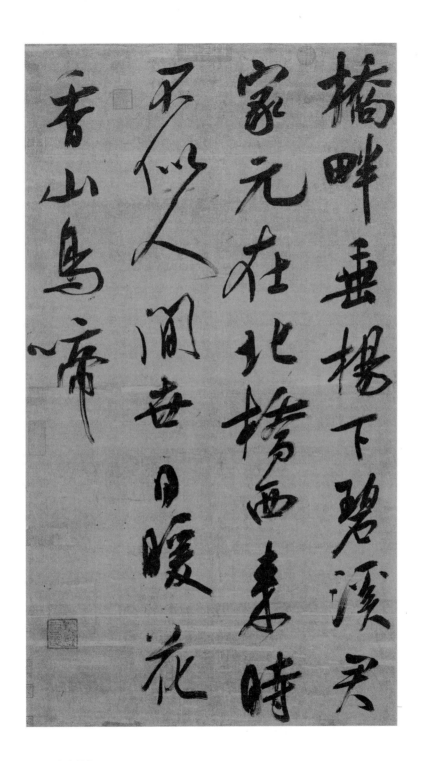

桥畔垂杨下碧溪，家元在北桥西。来时不似人间世，日暖花香山鸟啼。

吴琚《七言绝句》

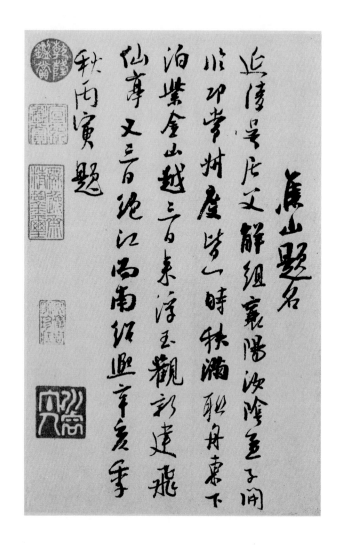

吴琚《焦山题名》

《焦山题名》书法笔致沉着而峻峭，可称吴氏书法代表作。

《七言绝句》笔法酷似米南宫，正如明董其昌在《画禅室随笔》中称："吴琚书自米南宫外一步不窥。"

《杂诗帖》有行书诗十首，尺寸不一。笔法纵肆飘逸，字体丰润峻峭，绝似米书。

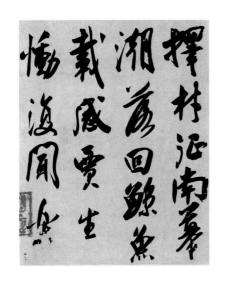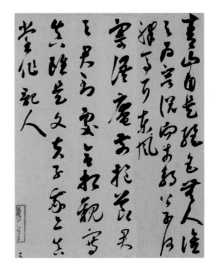

吴琚《杂诗帖》（局部）

　　赵孟坚（1199—1267前），字子固，号彝斋居士，宋宗室，海盐广陈镇（今属浙江）人。宝庆二年（1226）进士，官至朝散大夫、严州守。著有《彝斋文编》四卷。诗、书、画俱擅长，绘画擅水墨水仙、梅、兰、竹、石等，是南宋著名的文人画家。书法师王献之、李邕，擅长行草书。其书法传世作品有《自书梅竹三诗》《自书诗五首》《自书诗》等，都是行书。

　　《自书诗》是赵孟坚自书所撰诗的书法作品，属于大行书，笔法纵逸横放，挺拔劲健，有古拙风味，不为法度所拘，自成一体。从他书法的连绵放纵之势，可见米芾遗风；而体态修长，撇捺奔放处，又完全超越了宋高宗成法。此作品书于开庆元年（1259），为其晚年书法的代表作。后来书家评其"笔力雄健，固出豫章，而纵逸又有襄阳标度"。这是说他的笔风兼有黄庭坚、米芾的神韵，其评价是很准确的。

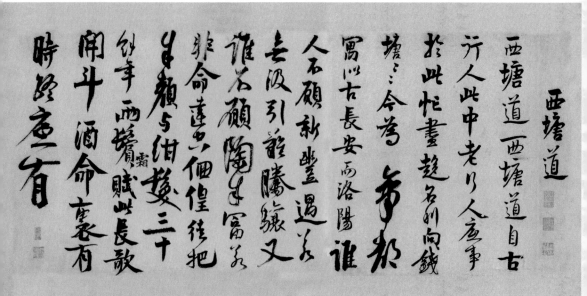

赵孟坚《自书诗》（局部）

　　历史上有一个《定武兰亭》落水的故事，就是出自赵孟坚。有一次他从别人处得到十分精致的《定武本兰亭序》，心里十分高兴，便乘船连夜赶回家，到了弁山（今浙江湖州境内）时，风雨交加，船翻于港湾，行李衣食全沉于水中，由于这里已是岸边，水不深，赵孟坚全身湿透立在浅水中，手举《定武兰亭》说："《兰亭》在此，余不足介意也。"于是在此《定武兰亭》卷首题写八字："性命可轻，至宝是保。"可见他对书法作品的酷爱。他的书法对元初书坛的影响极大。

三、金代书法

　　南宋时期，女真族在北方建立的政权称大金国，以武功立国，文化原很落后，入主中原以后逐渐吸收了进步的中原文化。金世宗、章宗当朝时，与南宋议和，有一段相对和平的时期，加强了女真族与汉

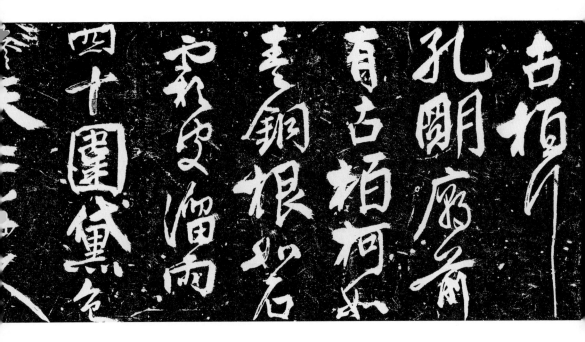

任询《古柏行》（局部）

族之间的文化交流。章宗完颜璟博学多才，诗、书法都有很高造诣。金代书法家除了极少数是女真族，绝大多数是汉族，继承了中原书法传统。著名的书法家有任询、蔡松年、蔡珪、王庭筠、赵秉文、张孔孙等。

任询（约生活于12世纪），字君谟，号龙岩，又号南麓先生，易州（今河北易县）人。他是金前期重要书画家，诗、文、书、画都有名于当时。元好问《中州集》中评任询："书法为当时第一，画亦入妙品，评者谓画高于书，书高于诗，诗高于文。"任询山水师王庭筠，擅真、草二体书。留传书法作品有楷书《大天宫寺碑》《完颜娄室神道碑》《完颜希尹神道碑》，行书有《古柏行》，都学颜体。

《古柏行》是任询书唐代杜甫的诗，是其行书代表作品。其书体结构宽博，用笔畅劲丰沉，可以看出是从唐颜真卿书法中来。当时苏、黄、米书法泛滥金朝，任询师法颜书而别具一格。

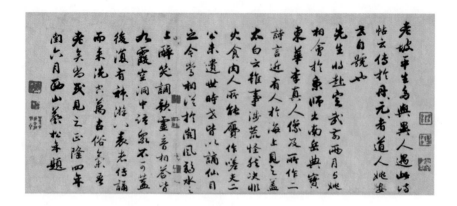

蔡松年《跋苏轼李白仙诗卷》

蔡松年（1107—1159），字伯坚，真定（今河北正定）人。宋宣和末守燕山，降金，授真定府判官，遂定居真定。正隆间进官右丞相，加仪同三司，封卫国公，卒谥"文简"。工诗文，亦善书。其书法主要受唐人及苏轼书法影响，行笔自然流畅，与中原书法无较大区别，表明宋、金书法的发展本是一脉相承。《跋苏轼李白仙诗卷》是其行书作品。

蔡松年之子蔡珪，字正甫，天德间进士，官至礼部郎中。博学，善画墨竹，亦工书法。其书法作品受其父书法影响，亦兼师苏轼。

王庭筠（1156—1202），字子端，号黄华老人，熊岳（今属辽宁营口）人。金大定十六年（1176）进士，曾任翰林修撰。在金代书法家中称得上杰出的代表。善画枯木竹石，七言长诗以造语奇险著称，有诗集《黄华集》。其书法师法米芾，又兼有晋人风韵，与赵沨、赵秉文俱为名家。他也精于鉴赏，曾搜集名人墨迹和古法帖，摹刻成《雪溪堂帖》十卷。

王庭筠的《幽竹枯槎图卷题辞》笔致俊逸，神气超迈，不失米书

王庭筠《幽竹枯槎图卷题辞》

王庭筠《风雪杉松图卷跋》

王庭筠《重修蜀先主庙碑》（局部）

法度。元代著名书法家鲜于枢认为，米芾之后，学米书而得神韵者仅王庭筠一人而已。

李山《风雪杉松图》卷后的行书跋文，王庭筠自署"黄华真逸"，书风与其他书法作品风貌不同。此跋为王庭筠早期作品，用笔多用偏锋，书法存晋唐笔意，尤得米芾神采。

王庭筠传世书法作品不多，除上述两件外，还有石刻字迹《重修蜀先主庙碑》《博州重修庙学记》。《重修蜀先主庙碑》以行楷写碑，上承北宋遗风。

赵秉文（1159—1232），字周臣，号闲闲老人，磁州滏阳（今河北磁县）人。曾任翰林学士等职，为一时文士领袖。幼年诗文与书法

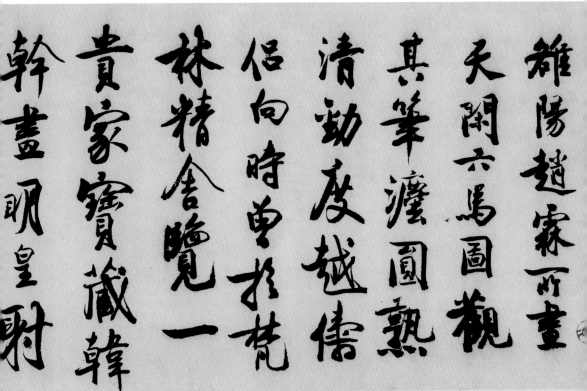

赵秉文《昭陵六骏图跋》（局部）

俱学王庭筠，后更学苏轼等人。晚年书法大进，尤擅草书，亦能画梅花、竹石。

　　《昭陵六骏图》为金代画家赵霖所绘，卷后有赵秉文行书长跋，为其传世不多的书法佳作。其书法笔法雄劲，侧锋用笔，纵横无碍，越后更趋放逸，显示出由王庭筠上追米芾的踪迹。《金史》中说他"自幼至老未尝一日废书""文长于辨析，诗精绝，字画则草书尤遒劲"。

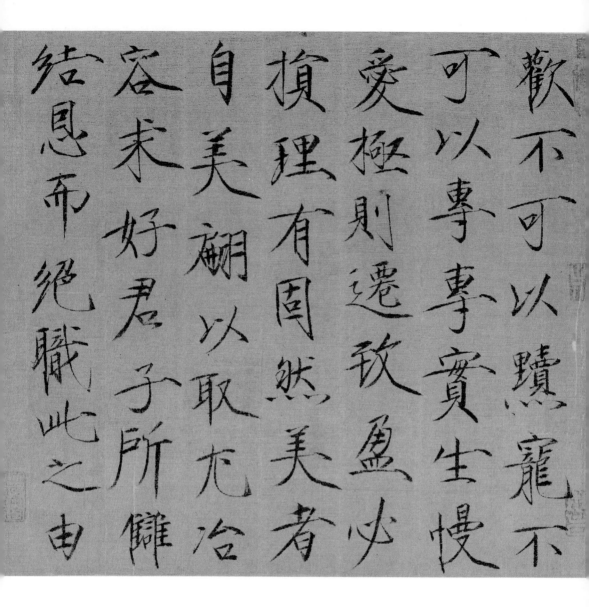

完颜璟《书女史箴图卷》（局部）

金章宗完颜璟博学工诗，书法师宋徽宗，极为逼真。从其书法作品《书女史箴图卷》中，可以看到其瘦金体书法面貌。

张孔孙（1233—1307），字梦符，隆安（今吉林农安）人。累官集贤大学士、中奉大夫等，为官正直廉明。他素以文学名，且善琴，

予自鄂渚走豫章溯西閣前宋名公墨跡
往往非真今觀郭仲實所藏坡優出定持
書二賦筆意雄勁与密國二家鐵溝行元
遺山收王晉卿畫煙江疊嶂圖唱和深為題
好事者尚珎祕之時至元乙酉七夕同更鄴尚
書劉伯宣庭奉翰林文字楊滋用觀扵工部官
舍隆安張 猱題

張孔孫《跋苏轼洞庭春色、中山松醪二赋卷》

画工山水竹石，善骑射。其书法作品留传极少。《跋苏轼洞庭春色、中山松醪二赋卷》是其留传的唯一书法作品，具有重要的史料价值，具体地反映了金代书画收藏史上的一些情况。题跋为行楷，字迹安排和谐妥贴，笔画铺排错落有致，雄扬遒劲，纯熟流畅。

尚古尊帖的元代书法

元朝是蒙古族建立的政权。自从成吉思汗崛起于塞北，统一了各蒙古族部落。蒙古太宗四年（1232），蒙古军攻占汴京，1260年废除蒙古选汗制度，1271年定国号为"大元"，1279年又灭南宋，统一了整个中国。蒙古军在统一中国的过程中，逐渐接触和融会汉族的经济与文化，从而极大地促进了蒙汉文化的交流。窝阔台执政时，采纳耶律楚材"制器者必用良工，守成者必用儒臣"的建言，提倡儒学，尊孔读经，积极召用汉族知识分子，施行大力兴建学校等一系列政策。元世祖忽必烈十分注意文治之道，采纳汉族知识分子的建议，并有仕元朝的汉族学者刘秉忠、姚枢、许衡等人帮助其实行"汉法"，参照唐宋王朝体例建立自己的制度。

在积极吸取汉文化的基础上，元代文化艺术得到很快发展。在文学方面，继宋词之后又出现了元曲。号称元代诗词四大家的虞集、杨载、范梈、揭傒斯，同时又都是书法家。无论诗词和书法都追求复古，"咸宗魏晋唐，一去金宋季世之弊"。在书法史上，一直有两种倾向并存，一种倾向是追求尚古，一种倾向则是追求创意。宋代书法艺术的主流是"创意"，但也不缺尚古之风，例如赵构就有明显的"尚古"态度。这种尚古的理论，到元代已占据主流地位。

不管是"尚古"还是"创意"，书法历史的继承性是无法割断

的。从元初诸家书法来看，无不或多或少地受到宋代书法家的启迪和影响。如元初耶律楚材的书风就深受黄庭坚影响。赵孟頫不仅深受赵构书风熏染，而且也崇拜苏、黄，称东坡书如"老黑当道，百兽畏服"，称黄庭坚书"如高人胜士，望之令人敬叹"，对于宋徽宗的"瘦金书"，他也非常赞赏，称其"天骨遒美，逸趣蔼然"。

元代书法的发展也得到帝王的支持。元世祖忽必烈很重视书法，他命令太子，即后来的裕宗向名儒学习，临写的大字珍藏于东观。后来的英宗、文宗、顺帝等都喜爱书法。元文宗图帖睦尔非常喜爱翰墨，天历初年建立了奎章阁，由学士虞集撰写《奎章阁记》，搜集天下法书名画，设专人鉴定作品真赝，在大臣中也有虞集、康里巎、柯九思等文人书法家。张雨曾作诗赞扬当时的情景："侍书爱题博士画，日日退朝书满床。"一时呈现如唐太宗在大臣中提倡书法的盛况。

一、元初三家

元初书法家以赵孟頫为领军人物，与他齐名的还有鲜于枢和邓文原，他们并称为"元初三家"。

赵孟頫（1254—1322），字子昂，号松雪道人、水精宫道人、鸥波等，宋太祖十一世孙，湖州（今属浙江）人。早岁以父荫补官，授真州司户参军。入元后应诏为集贤直学士，后官至翰林学士承旨、荣禄大夫，"荣际五朝，名满四海"，元世祖曾将他比作唐朝李白、宋朝苏轼。死后谥文敏，封魏国公，世称"赵松雪""赵承旨""赵文敏"。

赵孟頫是历史上少有的全能艺术家，在诗词文赋、音律书画、鉴赏篆刻等方面都有很深造诣。尤其在书画方面，更是开创一代风气的

宗师，在书画史上占有重要地位。在书法方面，他竭力提倡恢复二王传统，在他的影响下，元代书坛形成复古风气，追寻二王书风一时成为书坛主流。

赵孟頫在书法方面兼善诸体，小楷、行、草最佳，《元史》称其"篆、籀、分、隶、真、行、草书，无不冠绝古今，遂以书名天下"。后世将他的楷书与唐代颜真卿、柳公权、欧阳询并称四大家。其书法初学宋高宗，继学黄庭坚，又从张即之得米芾真传，后转师钟、王，更着力于王羲之，反复临习《兰亭序》《圣教序》《十七帖》，深得右军神韵，晚年又学李邕，取各家之长，融会贯通，形成自己独特的风格。他的楷书兼有晋唐之长，经他之手，将法度过严、难以把握的唐楷，变难为易，使后人便于学习。他的行书得《兰亭》笔法神韵，书风潇洒，圆润俊秀，用笔灵活流利，结构紧凑匀称，有如行云流水，变化自然。在书法史上总的来说评价是很高的，但批评者也大有人在。赵孟頫传世书法作品较多，楷书有《妙严寺记》《胆巴法师碑》《玄妙观重修三门记》，小楷有《汲黯传》《道德经》等，行草有《洛神赋》《千字文》《嵇康与山巨源绝交书》《归去来辞卷》《烟江叠嶂图诗卷》等。

《玄妙观重修三门记》是赵孟頫的楷书作品。玄妙观位于苏州城内，至元二十九年（1292）动工修缮观之三门，赵孟頫约于元大德三年（1299）书写此碑文。原稿用墨略淡，墨色清醇沉润，笔画之间偶有行草笔致，秀劲圆熟。此件楷书结体方阔，笔画开展舒张，端庄沉着，气势雄伟，颇有李邕《麓山寺碑》《云麾碑》之蹊径神髓，并受六朝北碑之影响。明人李日华称赞此碑写得具有唐人李邕之朗而无其佻，有徐浩之重而无其钝，虽无颜真卿的面目而有其精神，并誉为"天下赵碑第一"，可见评价之高，历来被认为是赵书大楷代表作品

天地闔闢運乎鴻樞
而乾坤爲之戶日月
出入經乎黃道而卯
酉爲之門是故建設
琳宮墓忌玄象外之則
周垣內則重闥之劃
橫陳內則重闥之劃
開闔闔闔之彷彿非崇
嚴無以備制度非巨
麗無以竦視瞻惟是
勾吳之邦玄之妙之觀
賜額改甚新矣觀
而三門甚陋萬目所
觀闢之於人神觀不

赵孟頫《玄妙观重修三门记》（局部）

之一。

　　《归去来辞卷》为乌丝栏中字行书，运笔间架有王羲之笔意，有的字十分接近《兰亭》。虽为行书，但间以草法，虽诸字各独立，但也偶有连带，用笔珠圆玉润，婉转流美，气韵潇洒而稳健，神完气足，逸气翩翩。通观全篇，结字用笔以圆为主，藏锋精妙，不露痕迹，笔重时饱满酣畅，笔细时圆劲而有力度，不同的线条错落有致地交织在一起，于优雅的风度中蕴涵着劲健的骨力。分行布白疏朗从容，行与行、字与字都保持一定距离而又恰到好处，其书笔断而意连，气韵贯通，更增加了全卷清丽闲雅的神韵。

衣問征夫以前路
恨晨光之熹微乃
瞻衡宇載欣載奔
僮僕歡迎稚子候
門三迳就荒松菊
猶存攜幼入室有
酒盈尊引壺觴以
自酌眄庭柯以怡顏
倚南窗以寄傲審

赵孟頫《归去来辞卷》（局部）

　　《烟江叠嶂图诗卷》为行书，字大如拳，每行5、6、7字不等。赵氏大字行书"见者绝少"，因而显得更为珍贵。首二行初行笔尚感拘谨，三行以后意酣笔畅，纵情挥洒，淋漓尽致，妙姿天然。明人廷璧称此卷雄健之处如"金戈横挥""铁柱雄镇"，妩媚之处又如"楚妃临镜""洛女凌波"，备受推崇。此书有北海体制，亦具晋唐人笔意，当属赵氏盛年重要作品之一。《烟江叠嶂图诗》为苏轼所作，赵氏"平生爱写东坡诗"，乃有此书卷。明代时，沈周、文徵明复为补绘《烟江叠嶂图》，珠联璧合。

　　《洛神赋卷》是赵孟頫于元大德四年（1300）为盛逸民所书，时

歸去來辭

歸去來兮田園將

蓋胡不歸既自以

心為形役奚惆悵

而獨悲悟已往之不

諫知來者之可追

實迷途其未遠覽

今是而昨非舟遙

〼遙以輕颺風飄飄而吹衣

江上愁心千疊山

浮空積翠如雲

煙、耶雲耶

遠莫知煙空雲

散山依稀見

兩崖蒼蒼暗絕

壁中有石道飛

來泉縈林絡

石徑復見下赴谷

山開林麓斷〼平

小橋野店依山前

了　肖廷寄之

双钩赝作佳者

赵孟頫《烟江叠嶂图诗卷》（局部）

洛神赋 并序

黄初三年余朝京师还济洛川古人有
言斯水之神名曰宓妃感宗玉对楚王
神女之事遂作斯赋其词曰
余从京域言归东藩背伊阙越轘辕
经通谷陵景山日既西倾车殆马烦尔
乃税驾乎蘅皋秣驷乎芝田容与
乎杨林流眄乎洛川于是精移神
骇忽焉思散俯则未察仰以殊观
睹一丽人于岩之畔乃援御者而告之
曰尔有觌于波者乎彼何人斯若斯
之艳也御者对曰臣闻河洛之神名

赵孟頫《洛神赋卷》（局部）

年47岁。其书法在规矩中表现出字体的多姿多变，在严谨的基础上取得舒展自如的艺术效果，通篇起伏连贯，气势绵绵，纯熟而俊美。

《道德经》为赵孟頫小楷书代表作品之一，书于延祐三年（1316），时年63岁。字体工整秀丽，笔法稳健，点画精到，法度谨严，并且由于字形大小随意，行笔飘逸，使人在欣赏时并无呆板局促之感。全经五千言，首尾一致，无一懈笔，充分表现出赵孟頫深厚的功力。

赵孟頫《道德经》（局部）

赵孟頫《酒德颂》

赵孟頫《胆巴法师碑》（局部）

《酒德颂》为行书，笔颇奔放，极尽笔锋转折变化之能事。笔画也是瘦不露筋，肥不没骨，既有献之的洒脱，又有羲之的秀美，却又表现出自己的特色。明清诸家都为之题跋，对其十分推崇。

从《玄妙观重修三门记》和《胆巴法师碑》的篆额可以看出赵孟頫在篆书方面也有很高造诣，其点画布列、空间分割都十分合理，结体端严规整，笔力强劲，完全继承了秦篆的特点。

赵孟頫的妻子管道昇是继卫夫人之后的又一大女书家。其子雍、奕也善书画。元仁宗曾命秘书监合装收藏赵家墨迹，并说："使后世知我朝有一父子、夫妇皆善书，亦奇事也。"

管道昇（1262—1319），字仲姬，吴兴（今浙江湖州）人，赵孟頫妻，封魏国夫人。长于翰墨，书法师二王，风格秀丽温润，是历史上著名女书法家之一。其行、楷与赵孟頫风格相似，有墨迹《千字文卷》等传世。管道昇行楷与赵孟頫极为相似，明董其昌评曰："管夫人书牍行楷，与鸥波公殆不可辨同异，卫夫人后无俦。"

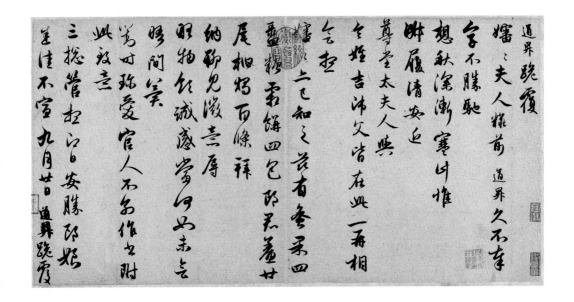

管道昇《秋深帖》

　　鲜于枢（1256—1301），字伯机，号困学民、寄直老人、虎林隐吏，渔阳（今天津蓟州区）人。官至太常寺典簿。他在书法上的功绩是与赵孟頫共同振兴晋唐古法，"以复古为创新"，使传统书风得到继承和发展。他的小楷近似钟繇，行书类唐人，以草书成就最高。草法兼师献之、怀素，有较深厚的楷书功底，故落笔不苟，点画所至皆有意态，骨力崖岸，笔法圆劲，奇态横发，带河朔伟气。戴表元说他"意气雄豪，每晨出则载笔椟，与其长廷争是非，一语不合，辄飘飘然欲置章绶去"。赵孟頫说他"气豪声若钟，意愤髯屡戟。谈谐杂叫啸，议论造精核"。可见他的确还保留着"风沙剑袭之豪"的风度。元人苏天爵《滋溪集》中记载了鲜于枢"悟笔"的故事："鲜于枢公早年学书，愧未能如古人，偶适野见二人挽车行泥潭中，遂悟笔法。"他从泥中挽车悟到字画须有"涩势"，而不能轻滑无力。

　　鲜于枢存世书法作品约40余件，其中楷书有《道德经》，大楷书

鲜于枢《道德经》（局部）

《透光古镜歌》，行草书在其作品中所占比例较大，著名的有《王安石杂诗卷》《苏轼海棠诗卷》《石鼓歌》《归去来辞》《杜诗行次昭陵》《韩愈进学解卷》等。

《道德经》为中楷书，为鲜于枢40岁左右的作品，有些笔法学虞世南，但书中出笔顿挫藏锋，入笔折锋入画，牵连细致入微，转折须作搭笔，明显带有赵孟頫的风格。

鲜于枢的大楷书《透光古镜歌》结体疏朗，笔势刚健有力，虽然笔画不甚计较工拙，但运笔得法，因而显得雄伟奔放。书中结体用笔虽受古人熏陶，但更多的是自己创造。鲜于枢在《论书帖》中说过"草书至山谷乃大坏，不可复理"的话，实际上他对宋人并不是全部斥责，对米芾他就很推崇，而对黄庭坚，他不但学了，而且还深得其

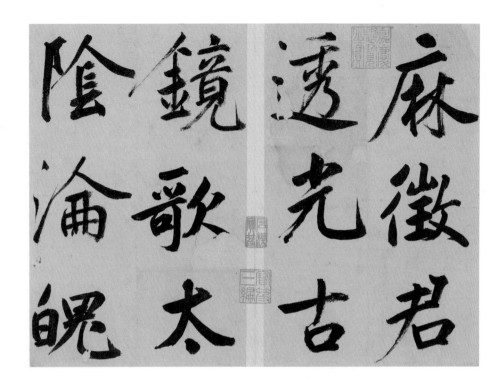

鲜于枢《透光古镜歌》（局部）

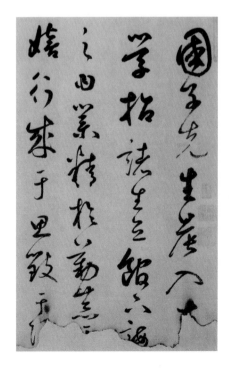

鲜于枢《韩愈进学解卷》（局部）

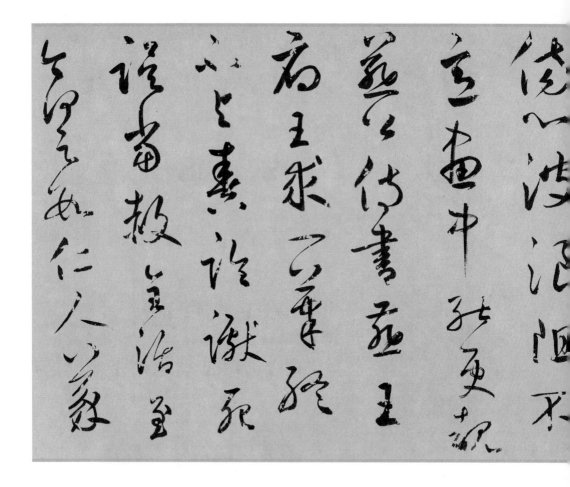

鲜于枢《王安石杂诗卷》（局部）

要领。

　　《韩愈进学解卷》为大字行草，字法奇态横生，骨力遒劲，有唐人气韵，其精妙处当足以代表当时北方的书风。明方孝孺评其书说："伯机如渔阳健儿，姿体充伟。"此卷上下两端有火烧痕迹，下端间或有残缺之字。

　　《苏轼海棠诗卷》是鲜于枢著名的行草书，字势奇放，写到得意处，极尽收放纵横之能事，笔墨淋漓酣畅，书体凝重坚实，圆劲有力，为其书法代表作品。赵孟頫在评其行草时说："余与伯机同学草

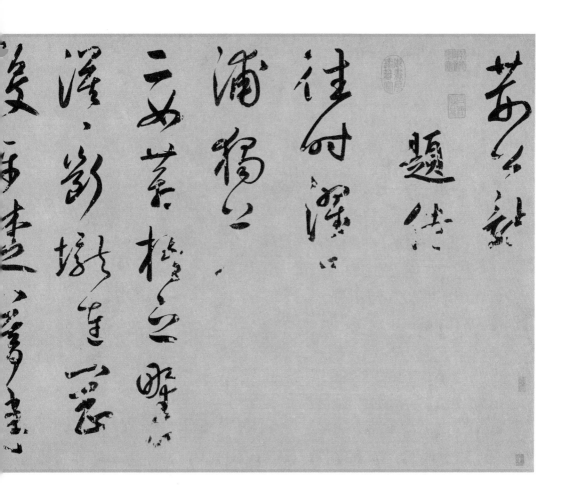

书，伯机过余远甚，极力追之而不能及。”

《王安石杂诗卷》为大字行书，法度谨严而“遒逸安闲”，系仿唐人书风，间亦见晋人笔意。鲜于氏行草自楷书来，故“落笔不苟，而点画所至，各有意态”，此卷正表现了这一特点。

邓文原（1258—1328），字善之，又字匪石，人称素履先生，绵州（今四川绵阳）人。绵州在元代时属巴西郡，所以又称“邓巴西”。至元二十七年（1290）辟为杭州路儒学正，后召为集贤直学士，兼国子监祭酒，卒谥“文肃”。

邓文原博学多才，善于书法，早年师法二王，后学李邕，擅长楷、行、草书，与鲜于枢、赵孟頫齐名。传世书法作品有《芳草帖》《跋保母砖帖》《跋定武兰亭五字损本》《家书三帖》《与仲彬札》《五言律诗帖》，以及章草《临急就章》等。

《芳草帖》为邓文原楷书代表作品，方整稳健，笔画匀称，结构分明，能体现出邓氏书法的功力和水平。

《家书三帖》之一是邓文原于延祐五年（1318）任江南浙西道肃政廉访司事时所书，笔法潦草，点画曲折停蓄可见，起止有法，属于不经心所书。

《临急就章》是邓文原章草的代表作品，章草书是古隶的草书，隋唐以后渐不流行。元代书坛复古风气盛行，章草又重新流行，邓文

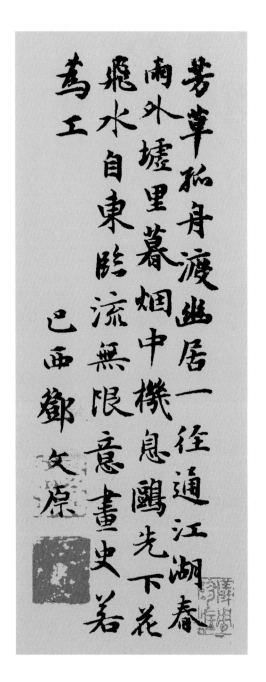

邓文原《芳草帖》

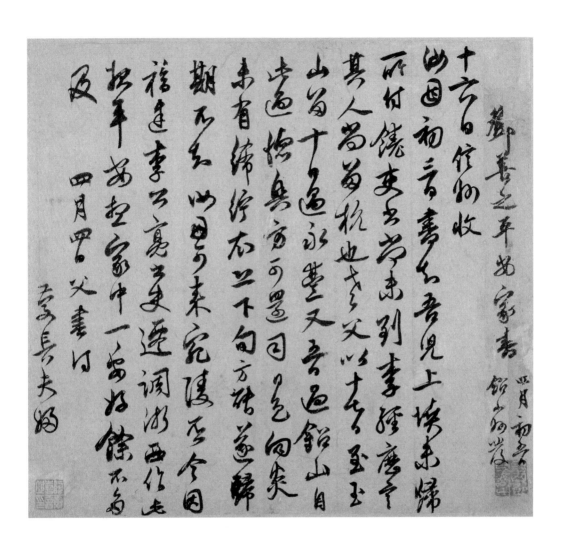

邓文原《家书帖》

邓文原《临急就章》（局部）

原就是专擅章草的书法家之一。这件作品是临写三国时吴国皇象章草书《急就篇》，比起扁方古拙的古章草，已变易为挺健秀雅的新风貌，笔画朴实，波折上挑，结构方扁，字形牵绕。

二、元代其他书法家

康里巙（1295—1345），字子山，号恕叟，康里（游牧于今乌拉尔河以东至咸海东北的突厥部落）人。因其祖父随元世祖征战有功，子山后入内廷，当过文宗、顺帝的老师，后升为奎章阁学士院大学士。他与其兄回回同是元代有名的书法家。幼年时在皇家图书馆内受

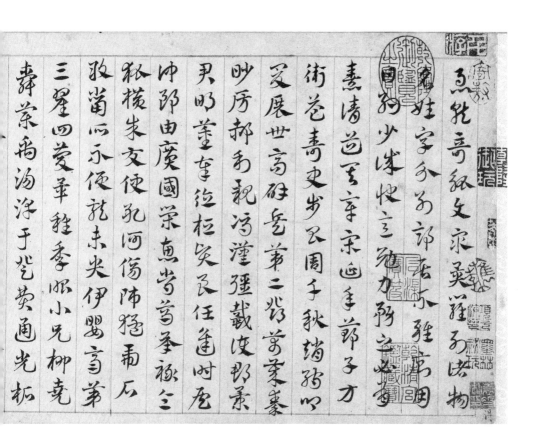

过汉文化的充分教养，对汉蒙文化的交流起过推动作用。他本人操行端正，做过几任大官，谏止皇帝废除奎章阁和科举制度。

康里巎的书法在元代后期有较大的影响。据《书史会要》记载，他的楷书学虞世南，行草学钟、王，也有人说他学王献之和米芾。从其传世书法作品来看，其写法约有三种类型：

一种以《秋夜感怀》为一类，写法特点是行笔使转承接，近于王献之的《中秋帖》《地黄汤帖》，是严守晋人之风范；

一种以《李白诗卷》为一类，写法源于史游、皇象的章草法而稍变其体，形成杂有今草和章草两种草法意味的书体，虽仍保持字字独立，但字中笔锋绵连，使转纵横之处，不同于古代的章草；

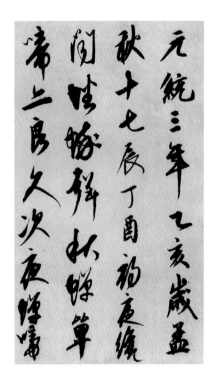

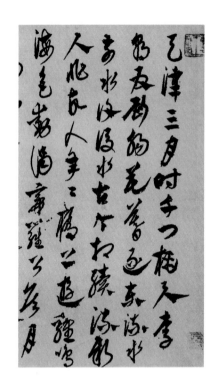

康里巎《秋夜感怀》（局部）　　　　　　康里巎《李白诗卷》（局部）

一种以《唐人六绝句》为一类，用笔似米芾的挺健洒脱，在元代行书中很有代表性。

如果对比赵孟頫和巎书之风格，赵氏结字娟秀匀整，确有南人婉媚之书风，而巎书如大刀砍阵，用笔豪放不拘，但后人也有"结字少疏"之微词。

康里巎的《张旭笔法记》是节录颜真卿《述张长史笔法十二意》一文，末又题云："鲁公此文，议论精绝，形容书法要妙，无余蕴矣。今之晓书意者莫如公，所以及此。至顺四年三月五日康里巎为麓庵大学士书。"这当是康里巎39岁时所写，正是精力充沛之年，

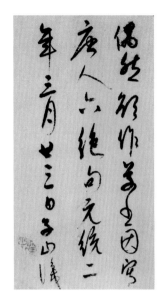

康里巎《唐人六绝句》（局部）

康里巎《张旭笔法记》（局部）

是其行草书的代表作之一，有钟、王笔意，笔画遒媚，转折圆劲，潇洒流畅，在元代后期有较大影响。

揭傒斯（1274—1344），字曼硕，龙兴富州（今江西丰城）人，元代文学家兼历史学家。延祐初由程钜夫、卢挚列荐于朝，授翰林国史院编修官，天历初开奎章阁，首擢为授经郎，元统初累迁翰林侍讲学士，升集贤学士，后诏其修辽、金、宋三史，任总裁官，卒于史馆。追封豫章郡公，谥"文安"。著有《文安集》，擅楷、行、草书。他的楷书精健闲雅，行书尤工，草书流畅清秀。在60岁左右时书写的《临智永真草二体千字文》是他的代表作品，用笔可谓"如刀画玉"。《元史》记载说他"善楷、草、行书，朝廷大典册当得铭辞者，必以命焉"。存世书法作品有《临智永真草二体千字文》《跋元三家书无逸篇》《跋苏轼乐地帖》《题画诗》《陆柬之文赋跋》等。

《题画诗》为题唐人胡虔《汲水蕃部图》所作，为应制之作，是其楷书之代表，书法严谨端秀，笔力峻

揭傒斯《题画诗》

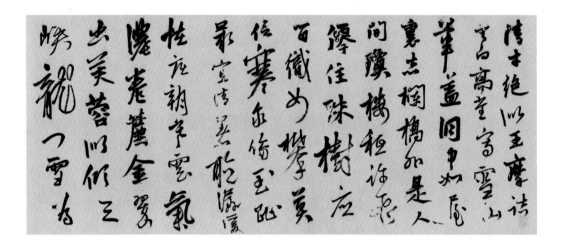

张雨《题画诗卷》

挺，格调清秀，古朴方拙。

张雨（1277—1348），字伯雨，又名泽之、天雨，号句曲外史，钱塘（今浙江杭州）人。20岁弃家为道士，号贞居子，他的诗文翰墨曾名震京城，被人评价为："性狷介，常藐视流俗，悒悒思古道，知弗能与人俯仰，遂挺身戴黄冠为道士。"

张雨书法学自赵孟頫，并得其精髓。从传世墨迹看，他的楷书与欧阳询相仿，行书受李邕影响，但总体看，主要还是得益于赵孟頫。存世作品有《台仙阁记》《山居即事诗》《题铁琴诗》《登南峰绝顶七言律诗轴》《自书诗轴》等。

《题画诗卷》是为张彦辅所作《雪山楼观》《云林隐居》二图题七律二首。此卷诗句清雅，笔法劲健，字势雄迈，有晋唐之风。由于是专门为"试笔"而写的，对字的笔法运用格外注意，结体也很精心，虽是行草相间，但字字独立而不相连，很注意墨色浓淡，别有一

夫林林揔揔之民秖知有其
軀骸血氣之私良心善性之
得諸天者憒乎無所聞也故
晝夜之所營為壯老之所思
而薄人達天而非其私私則厚己
憲無往而非徇物獲是而庶於
寅寅者蓋六多矣苟若是
望其胤胄信夫山豈不善人之
是理也易曰積不善之家必無
有餘殃所以教故甬無論提
炭莫知所以故甬無論提撕
刑公之先蓋自成府君三世隱
約於鄉里積善德至象之
又無通於醫術有疾者多歸之
之則其知陰功之覆露其後人
所其知陰功之集若執券而遠稽
従可知已然則陳氏胤胄取之
不昌福祉之集若執券而登斯樓者
提刑公居官涖民之事玩繹
斯記尚有警焉臨川危素記

危素《陈氏方寸楼记》

番风姿，堪称张雨行草书的代表作品。

危素（1303—1372），字太朴，号云林，金溪（今属江西）人。一生主要活动在元代，入明后于洪武二年（1369）授侍讲学士知制诰。博学，善文辞，亦工书法，擅楷、行、草，尤精楷书。其楷书作品《陈氏方寸楼记》是危素为陈贵所居方寸楼撰并书的记文。其书法精谨，风格朗秀。他的楷书以智永、虞世南为典则，从其秀整的书法风范可以看到他追寻晋唐的功力。在当时，不少名人及寺观碑碣多请危素书丹。他的书法能在赵书上自辟蹊径，受到世人重视。明初著名书家宋璲、杜环、詹希元等都曾从危素学书，是元末明初一位有影响的书法家。

陳氏方寸樓記

宋將仕郎四明陳府君貴白甫，以名父之子，遭時喪亂，樓遁海襄以終其身，素讀天台清舒先生君舜俞及其鄉，隶文而悲泰之。公為府君所為文，清廉府君之父湘西提擊強，扶植善類，具有匹摧姦攀強，扶植善類具有禮。治世蹟其家，追其孫漳州校官父。義鑄字象之後，於樹之其母母而事。即頌曰吾興伯氏器之命文。貞節母至象公卿大夫一時文母，人多名義之，遂有旌表之其母。象之睿曰吾不愧于天，不負於人，以仕其不愧于天不負。生也將仕其不愧而詩。人所積以至今日。書人有記府君之澤遠矣故。而營小樓於郡城鎮明領之側，以方寸題其扁，取昔人所生也。

三、元末奇士杨维桢

杨维桢（1296—1370），字廉夫，号铁崖、铁笛道人，别号抱遗叟，诸暨（今属浙江）人。幼年时其父为督其成材，筑读书楼于铁崖山中，"去其梯"，"辘轳传食"，"绕楼植梅万株，聚书数万卷"。闭户攻读五年，贯通经史百家。元泰定四年（1327）进士，曾任建德路总管府推官、江西儒学提举。元末辞官到松江，常与有识之士饮酒赋诗，酒后作书，常于舟中吹笛，最爱吹《梅花弄》。与陆居仁、钱惟善为元末"三高士"。其书法早年效仿唐人，直追汉晋，在举世"趋赵若鹜"的风气下，能突破赵书体势，独树一帜。其行草矫碟横发，放纵不羁，圆熟流畅，苍劲浑脱，以"狂怪"闻名。他的字虽不尽合常格，但清劲可喜，能不失法度而有奇趣。

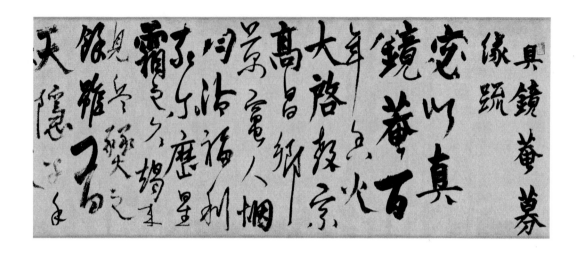

杨维桢《真镜庵募缘疏卷》（局部）

杨维桢在当时以文学著称，诗宗唐代李贺，其古乐府诗多以史事和神话为题材，奇思妙想，纵横掉阖，时称"铁崖体"，不理解者以"文妖"讥之。他的书法个性强烈、特色鲜明，在元末明初的整个复古时期卓荦特立。明吴宽评他的字为"大将班师，三军奏凯"，可见其气势格局不同凡响。

最能代表杨维桢行书特点的是《真镜庵募缘疏卷》，这是他为真镜庵所撰写的《募缘疏》。此书用笔恣肆爽劲，斩钉截铁，或轻或重，或顺或拗，方圆并用，疾涩交替，线条遒迈如古松虬曲，劲挺如盘钢屈铁，尤其是转折和捺脚，棱角分明，粗看怪怪奇奇，不知所出，细细品味，似存六朝遗风，有欧阳询、欧阳通父子笔意，间有章草笔法。在结体上，外形弧势极力往内弯曲，将王羲之的内敛之法推向极致，显得特别生拗刚硬。在章法上每个字若坐若行，或卧或起，飞动往来，姿态各异，正侧大小，杂而不乱，上下映带，左右呼应，纵横穿插，浑然一体。整幅作品如同一大战场，但见金戈铁马，纵横

驰骋，坪坝鏖战，惊心动魄。

在元代书法艺术中，如果说赵孟頫所代表的是工稳端整的庙堂之气的话，那么杨维桢的字所表现的是跌宕奇肆的野逸之风，具有强烈的独立个性，他们之间形成了强烈的对比。

《城南诗卷》也代表了杨维桢草书的特点，笔法险绝，带有不少斜敧错落的狂态，不同于元代一般的书风。

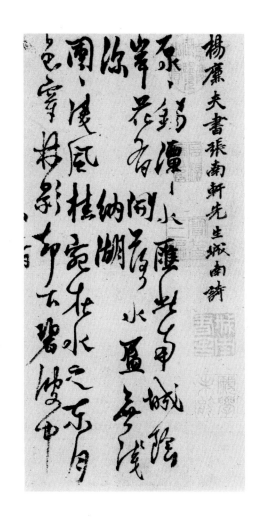

杨维桢《城南诗卷》（局部）

周上卿墓誌銘

會稽楊維禎譔弁書

上卿姓周諱文英字上卿别號梅隱又號燕華
漢將軍亞夫之後魏晉之間著為望族後有宦
于吳中者因家焉國史家牒載之詳矣其祖父
皆以醫鳴有所著醫要刚行世母史氏懷娠時
有異僧入夢及生上卿果聰慧過人九歲通經
史諸文一時詞人皆稱為聖童會父惠瘡疾三
年不愈吳中醫人莫能療上卿日夜涕泣慨然
歎曰為人子者不可不起醫誠哉是言也乃盡
屏兩讀書將父所藏素問醫經苓書翻閱不已
復供純易真人像于市南别業昕夕禮拜逾李

杨维桢《周上卿墓志铭》（局部）

　　《周上卿墓志铭》写于元至正十九年（1359），应周氏之子约请而作，为小楷，字径约三分，工整挺拔，结构严谨，古朴有韵致，与他的行草甚异其趣，近于欧阳通的《道因法师碑》，且上追六朝，有晋人笔意。通篇一笔不苟。

　　《张氏通波阡表》为杨维桢70岁时应松江张麒之请而作。此书法远法汉晋，取资索靖、钟繇等，变通章草于行草之中，苍劲奔放，健拔浑朴，能突破当时书风影响，独树一帜。

杨维桢《张氏通波阡表》（局部）

四、元代画家书派

元代中后期的画家受赵孟𫖯的影响，努力将书法同绘画结合起来，将书法的笔法用于绘画，并用作画之法作书，使书法与绘画这两种艺术形式互相渗透，相得益彰，从而形成别有一种风韵的画家书法。这种书画结合的形式至明清得到进一步发扬光大，形成诗、书、画、印于一纸的完美艺术形式。这类书法艺术的代表人物是柯九思与"元末四大画家"。

柯九思（1290—1343），字敬仲，号丹丘生、五云阁吏，台州仙

柯九思《上京宫词卷》

居（今属浙江）人。文宗时任典瑞院都事。天历二年（1329）设奎章阁学士院，任学士院参书升鉴书博士。至顺三年（1332），文宗崩，未几去职，流寓江南，卒于吴中。柯氏擅诗文书画，精鉴赏，以画竹名世，著有《丹丘生集》。他的墨竹画竹干挺拔圆浑，竹枝用草书法。其书法学唐欧阳询父子，力求劲拔。《上京宫词卷》为楷书，笔法刚柔相济，结体沉稳，扁长合度，寓变化于统一之中。

元末四大画家是黄公望、吴镇、倪瓒、王蒙。

黄公望（1269—1354），本姓陆，名坚，常熟（今属江苏）人。工书法，通音律，能散曲。以草籀奇字法入画，气势雄秀，笔简而神完，自成一家。得"峰峦浑厚，草木华滋"之评。

《跋赵孟𫖯临黄庭经》是黄氏仅存书迹中最有代表性的一件作品。字体聚散得宜，开合分明，点画用笔，全出自晋唐。

吴镇（1280—1354），字仲圭，号梅花道人，常自署梅道人，又号梅沙弥等，嘉兴思贤乡（今属浙江嘉善）人。平生隐居不仕，

近世人學書自少小金捺成形
立長大方解事乃習法書由
是不得不為俗筆所累
松雪翁髫齔時習字時便自
黃庭始不知其臨羲千百本
矢中年收得鍾紹京墨跡筆
意輒選本拘楷法瞥特健藥本
又文絡京東不同于時遮遲皆親
見之此本蓋是
老子兩臨得趣者宜其他本
不能及也至正五年三月十二日訪
元誠出示輒題其後　大癡黃公望
稽首再拜謹識

黄公望《跋赵孟頫临黄庭经》

吴镇《心经册》（局部）

浪迹江湖，以诗书画终其身。工词翰，草书师法怀素、嶅光，亦多有杨凝式风韵。书风以拙为巧，无意为工，看似荒凉草率，实则秀润绵密，韵味隽永。其狂草长卷《心经册》墨沈淋漓，龙蛇飞动，苍苍莽莽，一派萧淡天真气象，是不可多得的狂草杰作。他的书法能摆脱赵孟頫的影响，另辟蹊径，独标一帜。

倪瓒（1301或1306—1374），字元镇，别号有云林、荆蛮民、净名居士等，无锡人。家富饶，一生不仕，筑清閟阁，藏古书画以自娱。善诗文，亦工山水画，为"元四家"之一。倪瓒人品高逸，其书画亦绝俗无尘，为历代"逸品"之冠，奕奕有晋宋人风气。其书得笔法于分隶，妙有献之遗风，天然古淡，神韵独绝。书法擅楷、行二体，别具风格。其行楷《淡室诗》是为友人宗道所作。其书法从古隶入，字体结构内紧外疏，笔画挺健而又有温厚之致，有晋人书法风格。倪瓒的小行楷书最能体现他的

倪瓒《淡室诗》

书法特色,《静寄轩诗文》《杂诗帖》《怀寄彝斋随寓诗》《次韵耕隐诗》《致慎独诗牍》等帖用笔多有隶书味道,楷书的点画提按代替了蚕头雁尾,从而看上去不至于过于精熟,收到冷逸古拙的效果。

王蒙(1308或1301—1385),字叔明,一作叔铭,号黄鹤山,又署黄鹤山人、黄鹤樵者、黄鹤山樵,自称香光居士,湖州(今属浙江)人。赵孟頫外孙。元末官理问,遇乱隐于黄鹤山,明洪武初知泰安州事。后因胡惟庸案件牵连被捕,死于狱中。

王蒙强记力学,山水画成就很高。书法受赵孟頫影响,上追晋唐人笔法,秀劲多姿。其书名被画名所掩。元顾德辉《玉山草堂雅集》说:"蒙作诗文书画尽有家法。"明吴宽《匏翁家藏

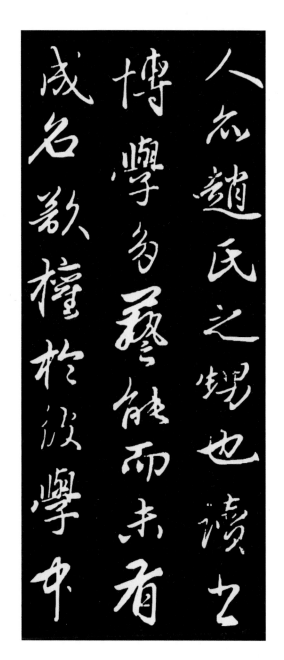

王蒙《与德常书帖》(局部)

集》说："黄鹤山人书当不在赵魏公下。"其书法作品有《定武兰亭跋》《溪南醉归诗》《与德常书帖》等传世。《与德常书帖》又称《爱厚帖》，为书札，内容是举荐其友林子山，请德常给予"得三石米"的差事。此帖不仅点画转折上有赵书规模，笔画结体也极相似，而笔圆墨润，笔画清秀，颇有姿致。

第九章

异彩纷呈的明代书法

　　中国汉字书法艺术经过几千年的发展，到魏晋南北朝时，篆、隶、真、草各种书体俱已齐备，到了隋唐，书法艺术已达到一个新的高峰，书法理论也走向成熟，宋元时代，更涌现出一批书法大家。到了明代，书法艺术的历史高峰已过，只能在继承中求发展，在变革中求创新，因而出现了百花争艳，盛极一时的书法艺术繁荣的景象。就帖学而言，明人更是继承了宋元的流势，集其大成，达到了鼎盛的局面。

　　书法艺术的普及是明代的一大发展，这得力于几代帝王的爱好与提倡，使书法艺术在朝野盛行，据清代编成的《佩文斋书画谱》所载，明代有书法家1532人之众。

　　在各种书体中，行书和草书在明代占有重要地位。书法家或师承二王，或取法张旭、怀素，但都有自己的风范，从而形成了流派纷呈、风格繁杂各异、书法家人数众多的繁荣昌盛的局面。书法与诗文、画、印的有机结合，更形成了一种完备的艺术形式。

　　明代帖学兴盛，丛帖汇刻成风，特别是因皇家和诸藩王的爱好，刻成了几种大型丛帖，这对书法艺术的发展无疑起到了推动作用。

　　明成祖朱棣做了两件文化史上的大事。一是组织一大批文人编纂了规模空前的类书《永乐大典》，二是刻印了有5000多卷的佛经总集《永乐大藏经》。为了这些书的缮写，诏求四方能书之士，专隶中

书科，授中书舍人，官八品，主要任务除缮写诏册、制诰及各类文件外，就是抄写《永乐大典》和为《永乐大藏经》写版。要求书中字体统一，成为台阁体盛行的主要原因。

据统计，明初在朝任职的著名书法家有芮善、解缙、夏泉、刘理、朱孔易、陆伯伦、张骏、夏衡、王宾、黄蒙、吴余庆、杨尹铭、程南云、沈粲、沈藻、夏昺、朱奎、詹希元、卢熊、朱吉、刘敏、陆友仁等人。即使如宋濂、刘基、于谦等在书坛并不著名的官员和文人，他们的书法也达到很高水平。

宋濂（1310—1381），字景濂，号潜溪，又号玄真子，明浙江浦江人。元至正间荐授翰林编修，以亲老辞不赴召，隐居于龙门山著书，历十余年。1360年应朱元璋征聘，以擅长文学获得重用。洪武初年诏修文史，累官至翰林学士承旨、知制诰。他的书法得赵孟頫之婉丽，得康里巎之豪迈，其行书燥

宋濂《虞世南摹兰亭序帖跋》

刘基《春兴诗》（局部）

润相间，自然生趣。其楷书《虞世南摹兰亭序帖跋》，清劲端雅，意态闲美，已开后来的"台阁体"书法先风。

刘基（1311—1375），字伯温，号郁离子，浙江青田南阳武田村（今属文成）人。元至顺年间举进士，授江西高安县丞，历任江浙行省都事、总管府判等职，后弃官还乡。1360年朱元璋征聘刘基至军中为谋士，成为明朝开国功臣。明初任御史中丞兼太史令，后授弘文馆学士，封诚意伯，精天文、兵法，工诗文，善行草，《明史》有传。《春兴诗》为录自作七律诗八首。书法学赵孟頫，融入己意，不落窠

于谦《题公中塔图赞》的书法作品图

于谦《题公中塔图赞》

曰。结体端正，笔力稳健，用笔起落分明，间有纵逸的笔法，气度闲雅沉稳。刘基书法作品留传稀少，此件有重要历史价值。

于谦（1398—1457），字廷益，钱塘（今浙江杭州）人。永乐十九年（1421）进士，授御史，官至兵部尚书加少保。瓦剌也先入犯，俘英宗，逼北京，于谦率军抵抗。后被诬弃市，谥"忠肃"。工诗文，亦擅书法。其墨迹存世极少，《题公中塔图赞》是于谦为普朗和尚题其师所遗公中塔图及赞语。书法师赵孟頫，用笔劲峭而有骨力。

俞贞木（1331—1401），初名桢，字有立，号立庵，吴县（今江苏苏州）人。洪武初荐为乐昌令。明陶宗仪《书史会要》称："贞木善小楷，长于用笔，短于结构。"其楷书《书怡颜堂诗卷后》，书写工整，

俞贞木《书怡颜堂诗卷后》

一笔一画，丝毫不怠。字形结构宽博端庄，受颜体影响较深。用笔使转以唐人笔法为主，整卷气息严谨而不板滞，精到练达而无俗态。

一、明初书法的代表——三宋

宋克、宋璲和宋广，人称"三宋"，是明初洪武年间的著名书法家。在继承宋元书法优良传统，开创明代书法艺术的新道路等方面都有卓越的贡献，并给明代书法艺术注入一股清新的气息，特别是他们的草书，达到了一个新的高度。

宋克（1327—1387），字仲温，号南宫生，长洲（今江苏苏州）人，是明初著名书法家之一。他小楷学钟繇，行草学二王，章草追皇象。其书法作品以章草成就最高，影响深远。宋克书法端丽典雅，骨力遒劲，格调刚健豪迈。传世名作有《急就章》《书杜甫壮游诗》《草书唐人诗卷》《七姬权厝志》等。其所书三国魏刘桢《公

燕诗》，混合了行书、今草、章草和狂草，字形大小错落，行间紧凑，是承袭元末草书野逸之风的典型作品。他的章草书尤为特别，结字修美匀称，笔法劲健挺拔，集中体现了他书法艺术的特点。他的楷书端丽清雅，风骨峭劲。在宋克笔下，钟繇八分楷法的古意，章草的肥厚朴拙，以及王羲之行草书的流便妍美，都有了新的变化。

宋璲（1344—1380），字仲珩，明浙江浦江人，宋濂之子，书法精篆、楷、草，其小篆为明朝第一，其书法风格受其父宋濂的影响。草书《敬覆帖》用笔流畅雄健，长于结势，时出章草笔法，笔画遒劲，转折圆润。朱元璋曾对他的书法大加赞誉："小宋字书遒媚，如美女簪花。"明方孝孺称其草书"如天骥行中原，一日千里"。这都说明他的草书在当时就得到高度的评价。

宋克《公燕诗》

宋璲《敬覆帖》

总的来说，宋璲书法既学习古代传统，也借鉴当代的书法成就，融会贯通，从而形成自己独特的风格。

宋广，字昌裔，明河南南阳人，擅长草书，取法唐张旭、怀素，与宋克、宋璲齐名，为明初著名书法家之一。传世作品只有草书一体，《风入松词》和《李白月下独酌诗》为其代表作。他所临《怀素自叙帖》深得怀素草书形神，用笔纵横奔放，如走龙蛇，真可谓达到了从心所欲而不逾矩的境界。论书者一般以"旭肥素瘦"来区别张旭、怀素的不同风貌，而宋广笔法多取瘦劲，长于结势，可见其偏爱怀素。

宋广草书《李白月下独酌诗》笔法连缀，通过迅疾的书写造成强

烈势态，字的结构大小因字形而变，更显自然生动，用笔纯熟，秀劲婉畅。当然在他的草书中能看到其对二王草法也有所关注，其秀美的姿态就是受二王影响所致。这在一定程度上也影响了明初草书风貌的形成。

　　综观"三宋"书法，虽然他们取法不同，擅长也不同，但都具有娴熟的书法技艺和健美俊爽的风姿。尽管他们还未能从帖学书法的范畴里跳出来，但比起宋、元书法家，他们更注意书法的法度。比如宋克致力于皇象章草，宋璲专擅小篆书，宋广则致力于吸取张旭、怀素草法的精髓。在书法史上，这些带有典范意义的古代作品或者某一书体的风格，体现着书法的创作规律，是书法特有的表现。"三宋"书法的创新为明代书法艺术注入了一股清新气息。

宋广《李白月下独酌诗》

与"三宋"齐名的书法家还有陈璧（字文东，号谷阳生），诗文学杨维桢，书法学宋克，善篆、隶、真、草，精于法度，其楷书师法虞世南，楷中寓行，隶书以唐隶朴厚笔法书之。草书代表作《临张旭秋深帖》，笔法瘦劲流畅，深得张旭、怀素之遗格，用笔紧敛，间有纵逸之笔，笔画或浓或淡，每数字连绵不断，使转回环皆有法度，书风近于宋广，末尾"耳"字竖笔垂直拖长，给人洒脱不羁的美感与回味。

二、台阁体的代表——二沈

明代初期，由洪武至永乐年间，书法艺术上的显著变化是产生了一种新型字体，就是台阁体。从明初开始，皇家下诏求请善书者在朝中供职，书写各种诏书、制书、玉牒及宫殿匾额等。这些人多授予中书舍人之职。特

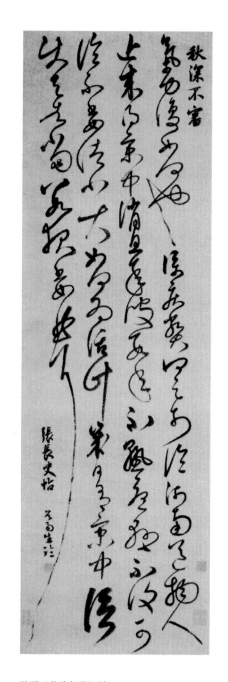

陈璧《临张旭秋深帖》

别是在《永乐大典》的编修与缮写中，对字体要求极为严格，书体要工整如一，因而形成了一种婉丽端庄、雍容矩度的正楷，成为皇家通用的标准字体，就是台阁体。特别是到了永乐年间，由于皇帝的偏爱，很多人都学习这种书体，使其成为当时楷书的代表字体。很多书法家都能写一手很标准的台阁体楷书，而台阁体最著名的代表人物当推沈度和沈粲。沈度的儿子沈藻也写得一手丰润淳和、端雅雍容的台阁体楷书。

在书法史上，一提到台阁体，多有贬义。其实，它应是书法史上一个重要的书派，在书法艺术上，它也在继承古代书法传统、吸取书法名家营养等方面作了很多贡献，确也达到了一定的艺术高度。

沈度（1357—1434），字民则，号自乐，华亭（今上海松江）人。永乐时以善书被选为翰林典籍，他的行、楷书法深得明成祖朱棣喜爱，称其为"我朝王羲之"，并升其为中书舍人、侍讲学士。

沈度的书法具有娴雅劲健、落落大方的风致与合矩的法度。这一艺术特征集中体现在他的楷书作品中。他的隶书间架方整，笔画统一，体势多显楷式，大都只在波磔处保留了汉隶的特征，基本沿袭唐、宋以来隶书风貌，与汉隶有所不同，陆深说："民则（沈度）不作行草，民望（沈粲）时习楷法，不欲兄弟间争能也。"然沈度并不是不能作行草，只是写得不多。从其存世行书作品可见其用笔刚健，书姿遒媚，不失大家风度。沈度楷书学虞世南、柳公权，最后形成自己结构精细巧妙、庄重婉丽、雍容矩度的台阁体风格。

最能代表沈度书法的是台阁体楷书，最有代表性的是《敬斋箴》和《四箴帖》，其楷书写得工整匀称，平正圆润，婉美纯熟，且中宫紧致于内，长笔尤其是撇捺恣意展放，结构平整，重心稳固，分列整齐，形貌丰润。这就是台阁体的魅力所在。

敬齋箴

正其衣冠尊其瞻視潛心
以居對越上帝足容必重
手容必恭擇地而蹈折旋
蟻封出門如賓承事如祭
戰戰兢兢罔敢或易守口
如缾防意如城洞洞屬屬
無敢或輕不東以西不南
以北當事而存靡它其適
弗貳以二弗參以三惟心
惟一萬變是監從事於斯
是曰持敬動靜無違表裏
交正須臾有間私欲萬端
不火而熱不冰而寒毫釐
有差天壤易處三綱既淪
九法亦斁於乎小子念哉
敬哉墨卿司戒敢告靈臺
永樂十六年仲冬至日
翰林學士雲間沈度書

沈度《敬斎箴》

言箴
人心之動因言以宣發禁躁妄
內斯靜專矧是樞機興戎出好吉凶
榮辱惟其所召傷易則誕傷煩則
支己肆物忤出悖來違非法不
欽哉訓辭

動箴
哲人知幾誠之於思志士勵行
守之於為順理則裕從欲惟危
造次克念戰兢自持習與性成
聖賢同歸

視箴
心兮本虛應物無迹操之有要
視為之則蔽交於前其中則遷
制之於外以安其內克己復禮
久而成誠矣

聽箴
人有秉彝本乎天性知誘
物化遂亡其正卓彼先覺
知止有定閑邪存誠非禮
勿聽

沈度《四箴帖》

沈藻《橘颂》

沈度的儿子沈藻，字仲藻，以父荫为中书舍人，迁礼部员外郎，有书名，擅长楷、行、草书。其楷书《橘颂》，圆转流风，只是笔力稍软弱。

沈粲，生卒年不详，字民望，沈度弟。书法擅长楷、行、草，其书学宋克，得章草之法，所以在他的草书中往往带有章草的波势，风格秀逸遒劲，笔法细润流畅，与兄度同为翰林学士，被称为"大小学士"。王文治《论书绝句》称："沈家兄弟直词垣，簪笔俱承不次恩。端雅正宜书制诰，至今馆阁有专门。"道出了台阁体的产生时代与功用特征。沈粲在当时以草书著称，一时称之草圣，代表作品有楷书《应制诗》，草书《自咏诗》和《千字文》。其草书《自咏诗》笔致圆劲，笔画连绵盘纡、行气一贯，为其盛年期之代表作。草书《千字文》书于正统十二年（1447），书法瘦劲流畅，有章草遗意，是其

晚年的代表作品，表现了他草书的成熟。虽然台阁体主要表现在楷体中，但对沈粲来说，在其行书和草书字体中都能反映出台阁体的法度来。

在书法史上，对明朝初期特别是永乐年间的台阁体多有批评，认为它是束缚创新的绳索，造成书坛千篇一律，千人一面，如同秋林肃杀，生机荡然。其实，在汉字书体的发展过程中，往往出现一些具有时代特征的字体，这种字体往往得到当时很多人的喜爱和效法，成为一个时代的标准字体，也是一种时代标志。从规模宏大的《永乐大典》可以看出，不但需要一大批人从事抄写，而且要求字体相对统一，台阁体的出现就显得很有时代特征。就以台阁体的代表人物沈度的书法来说，其楷书字体端庄和谐，结字匀停，用笔圆转流畅，纯熟秀美，极尽工丽妍整之能。其丰润淳和、端雅雍容、一派中和之象，实际已达到楷书的很高境界，并没有多少人能达到这样的高度，这样看来，台阁体并没有什么不好的。

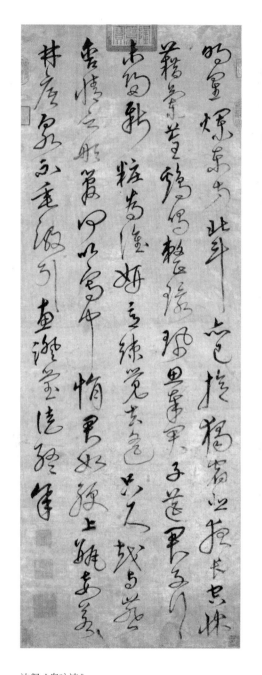

沈粲《自咏诗》

三、独树一帜的解缙书法

永乐年间，善书大臣中可推解缙为第一人。

解缙（1369—1415），字缙绅，又字大绅，号春雨，明江西吉水人。洪武二十一年（1388）进士，授中书庶吉士，改江西道监察御史，累官翰林学士兼右春坊大学士，出为广西布政司参议，改交趾，曾主持编修《永乐大典》。后为汉王高煦所谮，下狱死。善诗文，学书得法于危素、周伯琦，才气横溢，楷、行、草俱佳，尤以狂草书著称。祝允明评其书"如盾郎执戟，列侍明光"。他的《游七星岩诗》为其草书的代表作，书法婉转遒劲，完全师法张旭、怀素，在狂草中兼用行书，谲诡奇伟。他的草书《宋赵恒殿试佚事》是另一种风格，

《永乐大典》（局部）

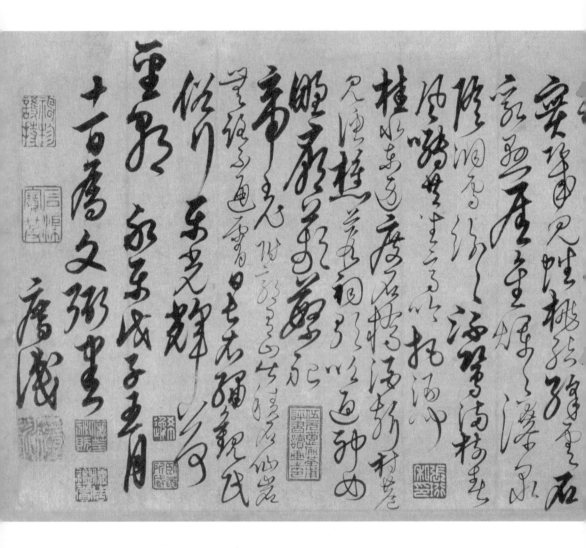

解缙《游七星岩诗》

解缙《宋赵恒殿试佚事》

前三行略显拘谨，自第四行起，渐趋流畅奔放。运笔矫健劲拔，锋颖多变，顿挫圆转，挥洒自若。其用墨浓而干，墨色黝黑如漆，墨韵飞动，更添风采。解缙的草书在书法史上负有盛名，与明初三宋并驾齐驱。

四、明代中期书法与吴门三家

从明代中期开始，书坛逐渐发生着新的变化。台阁体书法已没有往日雍容遒丽的风范，表现为板刻僵化，失去了艺术生命力；更多的书法家力图摆脱台阁体的束缚，重新从魏晋法帖中寻求新的书法营养，力求使自己的书法更能抒发个人情感，以新的书风重振书坛。

成化、弘治时期，台阁体已经衰微，当时以台阁体著称的殿军人物是姜立纲。

姜立纲，字廷宪，号东溪，明浙江瑞安人。曾为中书舍人，官太常少卿。山水画学黄公望、王蒙。善楷书，宫殿碑额多出其手。日本曾遣使求匾，立纲为之书。法书一时行于天下，被称为"姜字"。他的楷书《七言律诗》清劲端肃，仍不脱明初台阁体的特点，可视为其

姜立纲《七言律诗》（局部）

楷书的代表。他的行书有晋唐人气韵，秀丽端庄。

明代中期的书法家还有李东阳、李应祯、沈周、张弼、张骏、吴宽等，这是明代书法最兴盛、最活跃的时期。如果说姜立纲书法还能看到台阁体的余风，那么明代中期书法家已基本上摆脱了台阁体的束缚，呈现出一派新的气象。

张弼（1425—1487），字汝弼，号东海翁，华亭（今上海松江）人。成化二年（1466）进士，历官兵部主事、兵部员外郎、南安（今江西大余）知府。擅草书、行书。草书初学宋广，晚年师法怀素，自立门户，声名远驰海外。后人将其草书汇刻成《铁汉楼

张弼《七言绝句》　　　　　张弼《学稼草堂记》（局部）

帖》。其草书《七言绝句》为其草书代表作，神色飞扬，跌宕有姿，老辣劲健，一气呵成。行书作品《学稼草堂记》，行书带草，随意挥写，运笔转换灵活，出自悬腕中锋为多。字间每多牵丝相连，笔画或粗或细，字形或大或小，浑然天成，行气贯通而有动势，形成跌宕奇伟的独特书风。

　　沈周（1427—1509），字启南，号石田，自称白石翁，长洲（今江苏苏州）人。一生隐居不仕。父沈恒吉及伯父沈贞吉均善画。山水初承家法，后师李成，中年学黄公望，晚年醉心于吴镇。在画史上与文徵明、唐寅、仇英称"明四家"。其绘画对明清两代都有很大影

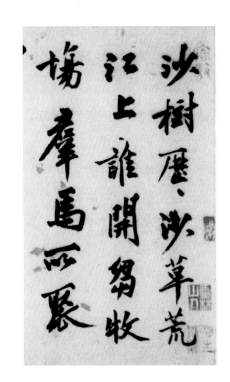

沈周《赵雍沙苑牧马图跋》（局部）

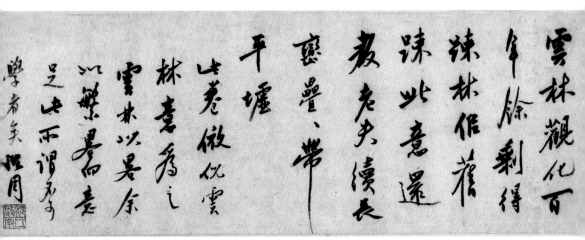

沈周《溪山秋色图跋》

响。其书法全学黄庭坚，沉厚苍劲，又不失遒润之致。行书《赵雍沙苑牧马图跋》是该画的诗题，为成化元年（1465）所书，时年39岁。行楷《溪山秋色图跋》，其字峻拔奇崛，苍劲老辣。

　　吴宽（1435—1504），字原博，号匏庵、玉延亭主，长洲（今江苏苏州）人。成化八年（1472）进士第一，授翰林院修撰，预修《宪宗实录》，官吏部右侍郎、礼部尚书。善诗文，书法学苏轼。明王鏊说："宽作书姿润中时出奇崛，虽规模于苏，而多所自得。"都穆说他："书翰之妙，识者以为不减大苏。"其行书《谢文太仆送匏研诗》，书法功力深厚，笔墨浑厚，古拙遒劲。行书《记园中草木诗》

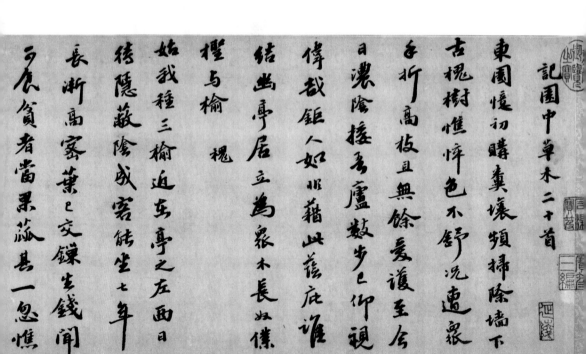

吴宽《记园中草木诗》（局部）

收放自如，笔画稳健，书风质朴，无意经营，具有一种率意自然之美。

李东阳（1447—1516），字宾之，号西涯，茶陵（今属湖南）人。天顺八年（1464）进士，曾任翰林院庶吉士、编修、侍讲学士、东宫讲官、礼部右侍郎兼文渊阁大学士，奉命修《历代通鉴纂要》及《孝宗实录》。正德元年（1506）进少师兼太子太师、吏部尚书、华盖殿大学士。他的诗力求法度、音调，时称"茶陵诗派"。工书法，四岁能大书，擅篆、隶、行、草诸体，尤以篆书最为知名。行草《甘露寺诗》是李东阳自作《甘露寺七律》，书法行笔稳健，师法颜真卿而有新意。草书《春园杂诗》为自作诗，为其晚年作品，用笔顿挫分明，藏而不露，行间宽绰，体势清拔舒和，乃取法怀素而自成一体。

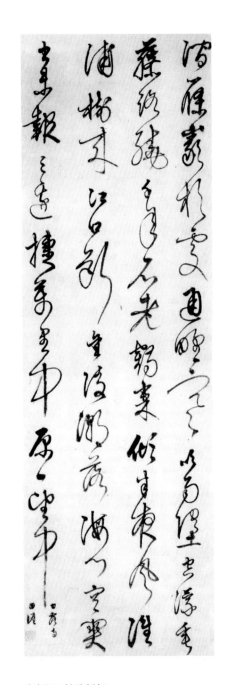

李东阳《甘露寺诗》

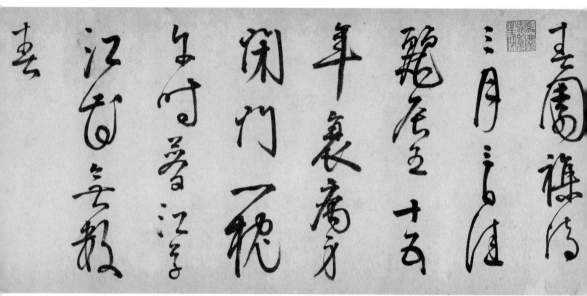

李东阳《春园杂诗》（局部）

　　进入明代中期，书法界努力挣脱台阁体的束缚，一股新生力量脱
颖而出，创出了一股新风，涌现出在书坛占主导地位的吴门书法。其
中最有代表性的是被称为"吴门三家"的祝允明、文徵明和王宠。

　　祝允明（1461—1527），字希哲，号枝指生、枝指山人、枝山，
长洲（今江苏苏州）人。出身官宦名门，受家庭的熏陶，五岁开始学
书，九岁能诗，仕途不得志，只中得举人，做过广东兴宁知县，迁应
天府通判，与唐寅、徐祯卿、文徵明并称为"吴中四才子"。

　　祝允明在书法上的成就是多方面的，在明代中期居书坛首位。青
年时广泛临学魏晋以来名家各体，并得到李应祯、徐有贞等前辈书法
家的直接指点，强调多阅古帖，吸取其精华。他的草书得数家之长，
尤以张旭、怀素、米芾、黄庭坚为师。其书法气势磅礴，遒劲有力，

不计较少数点画得失。字形变化很大，大小、斜正、粗细、方圆、曲直等无不信手挥洒，而自成章法，如行云流水，意到笔随，变幻无穷。

祝允明的小楷可分前后两个阶段，50岁前他效法钟、王，笔法遒厚，结字肥拙，明显有取法钟繇的痕迹。其楷书作品《关公庙碑》书于弘治十四年（1501），有钟书的扁拙古劲与王书的修美遒媚，端严中又富自然平易的韵趣，是其宗法魏晋书法的典型作品。50岁以后，开始临米芾、赵孟頫楷法。祝氏又长于行、草书，尤以狂草最显本色，如《歌风台》《赤壁赋》等。其书法挥毫落纸如行云流水，沉着痛快，奇宕潇洒，千变万状。《怀知诗卷》是其草书的代表作品，明

祝允明《关公庙碑》

祝允明《千字文》（局部）

千字文
天地玄黃宇宙洪荒日月盈昃辰
宿列張寒來暑往秋收冬藏閏餘
成歲律呂調陽雲騰致雨露結為
霜金生麗水玉出崑岡劍號巨闕
珠稱夜光果珍李柰菜重芥薑
海鹹河淡鱗潛羽翔龍師火帝鳥
官人皇始制文字乃服衣裳推位
讓國有虞陶唐弔民伐罪周發殷
湯坐朝問道垂拱平章愛育黎
首臣伏戎羌遐邇壹體率賓歸
王鳴鳳在樹白駒食場化被草木
賴及萬方蓋此身髮四大五常恭
惟鞠養豈敢毀傷女慕貞潔男效
才良知過必改得能莫忘罔談彼短
靡恃己長信使可覆器欲難量墨

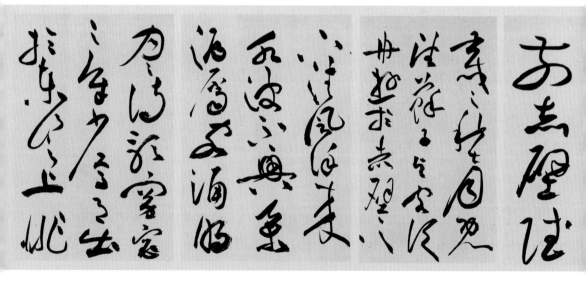

祝允明《赤壁賦》（局部）

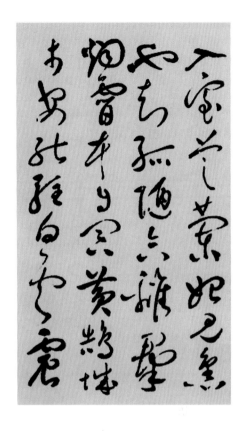

祝允明《怀知诗卷》（局部）

显有取张旭、怀素、米芾、黄庭坚等诸家之长。

　　文徵明（1470—1559），初名壁，字徵明，后以字行，更字徵仲，号衡山居士。官至翰林院待诏，后因受权臣排挤，以生病为由回归故里，醉心于书画，并带有许多门生，是吴门书画的中心人物。

　　文徵明82岁时所书小楷《归去来兮辞》字体舒展自如，很有密不通风、疏能走马之势，且笔笔到家，遒劲飘逸，表现出高超的书法技艺。这也是他学习欧阳询的小楷之作，代表了文徵明书法作品的一种风貌。他的前、后《赤壁赋》，更多地取法于王羲之的楷书笔意，属文徵明书法作品的另一种风貌。

归去来兮田园将芜胡不归既自以心为形役
奚惆怅而独悲悟已往之不谏知来者之可追实
迷途其未远觉今是而昨非舟摇摇以轻飏风飘飘
而吹衣问征夫以前路恨晨光之熹微乃瞻衡宇载
欣载奔僮仆欢迎稚子候门三径就荒松菊犹存携
幼入室有酒盈樽引壶觞以自酌眄庭柯以怡颜倚南
窗以寄傲审容膝之易安园日涉以成趣门虽设而常
关策扶老以流憩时矫首而遐观云无心以出岫鸟倦
飞而知还景翳翳以将入抚孤松而盘桓归去来兮且

息交以请绝游世与我而相违复驾言兮焉求悦亲戚
之情话乐琴书以消忧农人告余以春及将有事于
西畴或命巾车或棹孤舟既窈窕以寻壑亦崎岖而
经丘木欣欣以向荣泉涓涓而始流善万物之得时
感吾生之行休已矣乎寓形宇内复几时曷不委心任去
留胡为乎遑遑欲何之富贵非吾愿帝乡不可期怀
良辰以孤往或植杖而耘耔登东皋以舒啸临清流而
赋诗聊乘化以归尽乐夫天命复奚疑

辛亥九月十一日横塘舟中书　徵明　当年八十又二

文徵明《归去来兮辞》

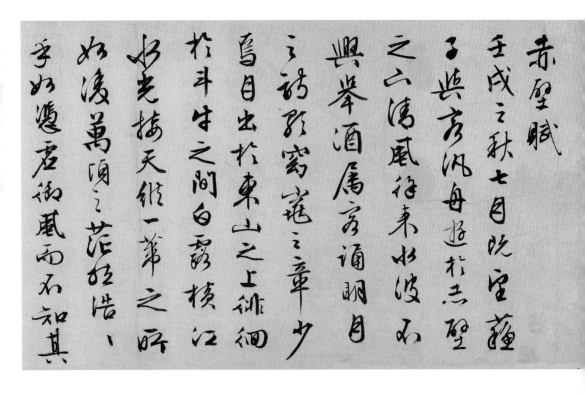

文徵明《赤壁赋》（局部）

文徵明从学习苏东坡入手，后学智永、欧阳询、赵孟頫诸家。从他早期的作品中都能看到这种痕迹。他晚年多学习黄山谷体势，融以篆隶，很有创意。

文徵明的行书基本上是出于智永及苏、米，用硬毫笔书写，笔法娴熟，《书史会要》形容其"风舞琼花，泉鸣竹涧"。有人认为文徵明用笔虽熟练流畅，却有缺乏蕴藉之瑕，法度有余，神韵不足。他所书的《千字文》《赤壁赋》《滕王阁序》等，均为乌丝栏，虽从头至尾无一懈笔，非常流畅，但却给人一种"一字万同"的感觉。他的

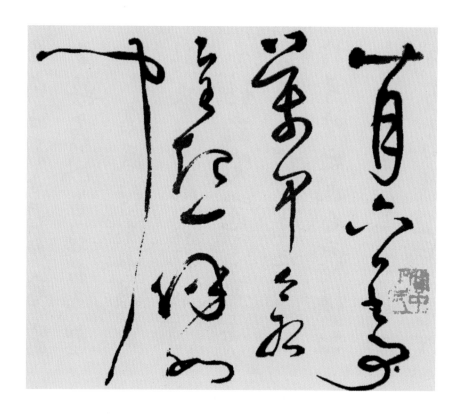

文徵明《七言律诗》（局部）

大字行书，尤其是晚年的作品，全参以黄山谷体势笔意，一变姿媚为磊落，遒劲飘逸，境界全出。他的老师沈周亦退避三舍。如《游天池诗卷》《跋高宗赐岳飞手敕词》等作品，醒目异常，真所谓"苍秀摆宕，骨韵兼擅"。文徵明草书学张旭、怀素，《七言律诗》是其代表作，笔法纵肆，跌宕起伏，富有旋律，笔势圆转自若，瘦硬通神，偶有章草法，弥足珍贵。

文徵明的儿子文彭、文嘉，在当时也是著名书法家。

文彭（1497—1573），字寿承，号三桥，别号渔阳子，文徵明长

子，授国子助教于南京。善写墨竹，精于篆刻，书法能承家学。清姜绍书评曰："结构颇类衡山，乃知家学渊源。"后不袭父迹，学钟、王、怀素、孙过庭书法，而自成一家。其草书《闲居即事诗》，为其闲居时的吟咏诗章，书法超逸，似草草而章法不乱，兼有其父文徵明与孙过庭之长，甚见功力。《五言律诗》为其另一种风格的草书，用笔流畅，点画狼藉，挪让有致。

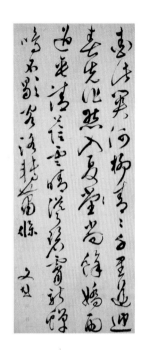

文彭《五言律诗》

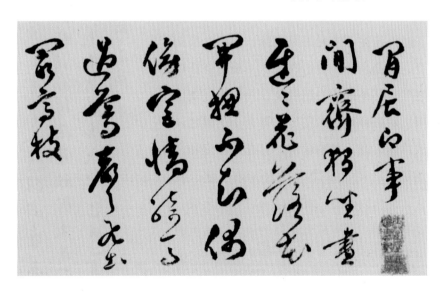

文彭《闲居即事诗》（局部）

文嘉（1501—1583），字休承，号文水，文徵明次子。以诸生贡入国子监，授乌程训导，擢和州学正。善绘画，山水学其父。工篆刻，能诗，亦能鉴古，书法继其家风。其行书《七言绝句三首》为书自撰诗，书法劲爽，为其晚年之作。

王宠（1494—1533），字履仁、履吉，号雅宜山人，吴县（今属江苏）人。少有才华而屡试不第，后以年资贡礼部入太学，后因体弱多病，居洞庭虞山、石湖二十余年。他为人倜傥清雅，才华横溢，可天妒英才，生命短暂，仅在世39年。与文徵明是忘年之交。

王宠书法工于小楷，亦擅行草，能于时人拘泥于宋元书风之际，由唐直取魏晋，以拙为巧，力追高古，一反时俗纤巧之气。其小楷功力超过文、祝，初法虞世南，后法钟繇、二王，尤得力于王献之，故结体疏朗，点画含蓄，具有萧散虚和之意蕴。行草学献之、智永，兼用欧、虞法，又出以己意，沉着雄伟，秀发天成，姿态横出，颇有惊世超俗的风韵。传世的王宠楷书作品有《长乐宫赋》《送陈子龄会试诗》等。其明显的特点就是笔画之间结构脱落，疏松萧散，但安排却十分巧妙

文嘉《七言绝句三首》

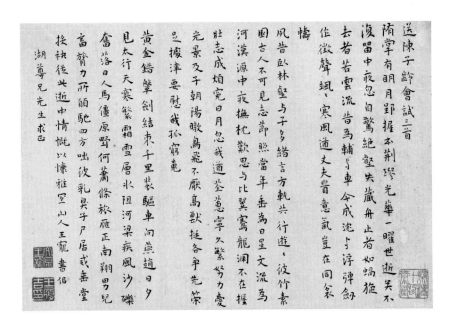

王宠《送陈子龄会试诗》

　　和谐，很多笔画只写一半，笔画之间不相接搭，字体内留有很多空白，笔与笔之间有一种似连非连、若有若无的感觉，显得异常"疏淡空灵"。结体分散之中有凝聚，方正之中有倾斜。行笔缓，笔势稳，笔画圆润，笔与笔之间有顾盼，但从不放纵。起笔和收笔很平稳，给人以既工稳缓慢又空阔疏朗，既笔势精妙又洁净超逸的美感，遒媚圆劲，外柔内刚，既有自己的特殊风貌，又有晋人书法的意趣。行书《张华励志诗》，笔画常带波磔，含有章草笔意，字形挺秀，字字不相连属，寓巧于拙，自成一体，具有高旷超逸的神韵。草书《五言律诗》《草书诗》自然洒落，笔法遒劲朴拙，结构疏朗，有王献之书法的艺术特点。总的来说，王宠的书法作品富于变化，多不雷同，各有其独特的风格，覆笔、返笔、方侧笔、圆转笔等运用灵活。

张华励志诗一首

六溪辟宇 天回地游 四箓肆浣 宙之君环 周星火兆 夕四彦秦 秋凛风振
薄熠躔宿 凉吉士里 秋窀遽物 化日与月 之符荣伐 谢逝光以 引曹无日
策嘆东麻 士胡宁自 善仁道在 运述播如 柯来守引 之衆鲜克 奉夫献言
漠择抽慷 佳羌民有 作贴我高 琓羌有汙 姿狄一雕 邑田般于 游居多睱 日
如彼择村 帅勤舟谦 躯多朴断 躬員素質 襄由鹜夫 戟師于珙 猗庐萦
徼稷感飞 箓末俊之 妙善物瘫 一硕精坮 茫安有此 深戊一悟 首接志浮 云體之
以受宪之 以文如彼 南两力未 瓞勤若一 蒌政功忝 豳叙小稷 禾漪茂润 漪兽
士轼孝山 飲譬凛山 不盖孟勉 末吝孙以 隆述降之 高以心态 洁由
獨纪川广 自源末人 至妈尔瀨 此善乃物 之理堡拏 之長實尔 千里復禮 咎
于八偊仁 若重更碾 泥在匊迪 陣棐光日 新涅勿㑗 荣予亦甲 人

王宠《张华励志诗》

王宠《五言律诗》

王宠《草书诗》

五、唐伯虎与王守仁

唐寅（1470—1524），字伯虎、子畏，号六如居士、逃禅仙吏、桃花庵主等，吴县（今属江苏）人。与沈周、文徵明、仇英合称"明四家"。书法初学李邕，后学赵孟頫，与祝允明、徐祯卿、文徵明并称"吴中四才子"。明弘治十一年（1498）举应天解元，会试时因涉考场舞弊案被革黜，后游历名山大川，卖画为生，放荡不羁，镌印章"江南第一风流才子"。

唐寅是个出色的书法家，但他的书名往往被其画名所掩。其书法用功很深，学出多门，又能透出自己的面目。他的书体变化多，风格变换也很快，这给后世研究其书法的人带来一定的困难。

其行书作品《落花诗册》是酬和沈周的诗作。笔法俊秀挺健，耸翘欹侧，顾盼有情，一如其画。此作品反映了唐寅书法直入赵字书风，并兼融米芾、蔡襄笔意，故整卷书风穷极精密，纵横曲折，着纸如飞，妙契古人，上追晋唐蕴藉典雅之神韵。

行书《联句诗》是唐寅、沈寿卿等人所联七律诗，书于正德五年（1510），其书丰劲洒落，得赵孟頫遗意。

长卷《自书词》为其行书代表作，行笔豪放不羁，笔意随诗意起伏，笔精墨润，或随意挥洒，得稳健流美之趣，或濡毫疾书，一泄而出，笔势激越飞动。

王守仁（1472—1529），字伯安，余姚（今属浙江）人。曾在老家阳明洞中筑屋，世称"阳明先生"。弘治十二年（1499）进士，官至南京兵部尚书。工文章，擅山水，善行书，师法王羲之，书信写得更好。

刹那断送十分春富
贵园林一洗贫借问
牧童应误酒试尝梅子
又生仁若为软舞欺
花旦难保馀香笑树神
料得青鞋携手伴日高
都做晏眠人
夕阳黯黯笛悠悠一霎
春风又转颖控诉歌呼
天北极腻腊都付水东
流倾釜帱雨泛三尺绕
树佳人绣罕钩颜色自
来皆梦幻一番添得镜

唐寅《行书落花诗册》（局部）

寒林春色满溱杯便览
烘烘煖意回紫蝶红蝦堪
入馔难酬险语更书尽
百年避近风尘润一叙
从容颜色开莫诧萍踪
无定所别来遍许寄江梅

正德庚午仲冬四日嘉定沈寿卿无锡吕叔通苏
州唐寅邂逅文林舟次酒阑兴酣句皆无一字
更定见者应不吾口诮许其狂且恶心唐寅书

唐寅《联句诗》

337

唐寅《自书词卷》（局部）

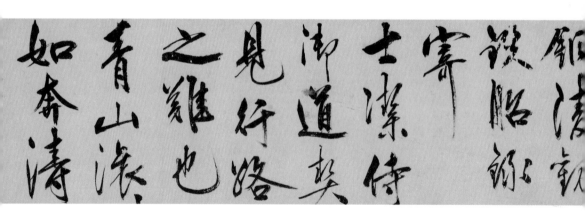

王守仁《铜陵观铁船歌卷》（局部）

行书《铜陵观铁船歌》是王守仁在铜陵献俘后回南都的舟中所作，用笔挥洒自如，结体刚健，风度翩翩，有凤翥龙蟠之态，得右军之骨，别具新意。

六、董其昌与晚明四家

明代晚期，书坛已不如中期繁盛，多有衰飒之气。当时的邢侗、张瑞图、董其昌、米万钟被称为书坛四家。他们只是齐名当代，彼此间没有多少艺术联系的四个书法家，也不能代表当时书坛主流。因为还有如徐渭、赵宦光、莫是龙等一批书法家，基本上也是各行其是。其中最著名、影响较大的要属董其昌。虽然他的艺术成就较其他人要高，但当时不如文徵明那样拥有一批慕习者，他是清初盛行董书以后才声名鹊起的，也是清康熙帝玄烨喜临董书并加以提倡的结果。可以认为，明末书法的特点恰恰在于诸家并立。不同的书法风貌竞相纷争的局面，使帖学书法获得了另一种形态的发展和繁盛。

董其昌（1555—1636），字玄宰，号思白、香光居士，华亭（今上海市松江区）人。明末书学最博的重要帖学书法家之一。他青年时，因愧于书拙而发奋习书，最终成为著名书法家。董其昌极聪颖，几乎无日不习书，最终练就了功力甚深的书法造诣。他从青年时期就有很大的抱负，要在书法上超过当代的祝允明、文徵明等人，并力争达到赵孟頫那样的水平。

董其昌的书学经历可分为三个主要阶段：

早年他学颜真卿《多宝塔》，又学虞世南，随后又临《黄庭经》《宣示表》《力命表》等。

进入中年后，是董氏书法求变的时期，他自己认为："书家妙在能合，神在能离。所欲离者，非欧、虞、褚、薛诸名家伎俩，直欲脱去右军老子习气，所以难耳。"

董其昌于60岁前后，书法上多在杨凝式、米芾、柳公权等家上

下工夫，力求生秀、险绝、朗宕的风格和特点。自认其书法"渐老渐熟，反归平淡"。到了晚年，再反复临颜书，并参以徐浩、苏轼、米芾笔法，其意在于以一种寓生秀于朴茂苍拙的书法来体现自然平淡的风格，以此胜赵书一筹。

董其昌存世作品之多为明代书家之冠。他曾说："吾书无所不临仿，最得意在小楷书，而懒于拈笔，但以行草行世。"所以其作品以行草最多，而人所得以楷字为贵。董氏学书有重在临悟，不在临似的特点，他所临《乐毅论》就不拘于楷法的严正。正因为如此，董其昌加深了对古帖的体悟，随时变化自己的书风，形成每个时期各有特点的风貌。如同祝允明、文徵明一样，最后他也欲与宋、元书法共鸣，而以平淡自然风格为归。董其昌不仅是宋、元之后重要的帖学书家，而且是集大成者。

董其昌《仿颜真卿书》

董其昌《仿米芾书画合卷》（局部）

董其昌《乐毅论》（局部）

邢侗（1551—1612），字子愿，号来禽生，临邑（今属山东）人。万历二年（1574）进士，官至行太仆寺少卿兼金事，后辞官返乡。家资甚丰，珍藏许多法帖，刻为《来禽馆帖》，书法与董其昌齐名，称"北邢南董"。

邢侗曾临学过索靖、钟繇、褚遂良、虞世南、王羲之、米芾、怀素等家书法，被认为"深得右军神体，极为海内所珍"。其留传的作品中，以临王羲之法帖的草书最多，从而形成自己的书法风貌。其书法作品在丰劲的运笔中加以婉转，用笔极为沉厚。

行草书《题画竹诗》妩媚劲健，运笔疾速，如风行云走，而正欹错落，映带有致。

草书《临王羲之书》，书法精熟，笔势酣畅，可谓深得右军书法的精神。

其作品以临写魏晋法帖为多。史孝先《来禽馆集·小引》中说："雄强如剑拔弩张，奇绝如危峰阻日，孤松单枝，而一种秀活，又如扬州王、谢人共语，语便态出也。"他能够把晋人书法风神与自己丰沉雄健的特点完美地结合起来。

邢侗《题画竹诗》（局部）

邢侗的妹妹邢慈静是明代有名的女书法家，她工诗，亦善画竹石，尤工佛像人物。书法学自邢侗，其草书《临王羲之书》笔法秀中见雄，行气贯然，浑庄茂朴，很是难得。

张瑞图（1570—1641），字长公，号二水，又号果亭山人，泉州晋江（今福建泉州）人。明万历三十五年（1607）探花，授编修，后以礼部尚书入阁，擅长行草书，书法奇逸。由于为魏忠贤宗祠写过很多碑文，为人所不齿，后因魏案牵连贬为民。他的行草作品奇逸怪异，渊源来历不明显，其笔法扁侧，书体势方而欹，少圆浑之意，细细推敲后，可看出他的书法仍取之王、钟，只不过变化较大。他结合钟繇的肥扁、古拙与王羲之的欹媚多姿，对其字体加以变化，且藏欹媚为"丑怪"，泯功力于拙朴，给人一种似曾相识的印象。有的书法给人的感觉是散漫不经的，布字好像都把握不定，然用笔却极健拔紧劲，把字的体势牢牢地牵住。他的《行草杜甫诗帖》用笔冷峭，方折奇逸，极富感染力，是张氏书作中的精品。

邢慈静《临王羲之书》

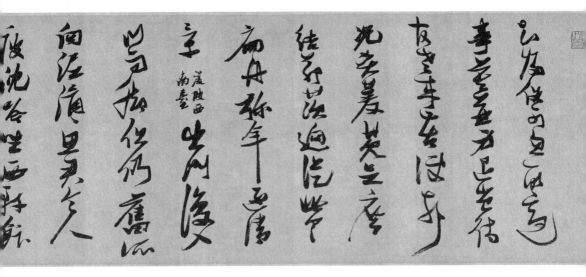

张瑞图《行草书杜甫诗帖》（局部）

米万钟（1570—1628），字仲诏，号友石，又号海淀渔长、石隐庵居士，宛平（今北京）人。米芾后裔。万历二十三年（1595）进士，历官江西按察使，天启五年（1625）被魏忠贤党人倪文焕弹劾，降罪削籍。崇祯元年（1628）复官，任太仆寺少卿。善画山水、花竹。书法行、草得家传，与董其昌齐名，有"南董北米"之称，擅名北方书坛四十年。他善书大字，笔法粗拙丰厚，又善用飞白法，以破其字的沉钝浑拙。其书学米，但不似米书的峭厉凌劲，而出以浑朴风貌。他善以婉畅的运笔掩盖笔法的沉钝，评家认为，他虽名声极大，但其成就远在董其昌之下。

行书《湛园花径诗》是米万钟的大字行书，其书遒整丰劲，改米芾书法的雄肆为朴茂，故能称雄北方书坛。

行草《七言诗句》通篇洒脱流畅，一气呵成，牵丝萦带，若断若连，若有若无，似在有意无意之间，字形跌宕多姿，似承先祖米芾衣钵，但用笔并非尽如"刷字"，挥运徐疾相映，在豪放中寓以含蓄凝练，章法如鳞羽参差，富有优美和谐的韵律感。

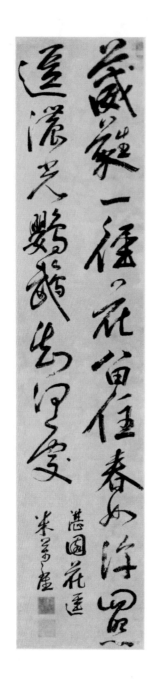

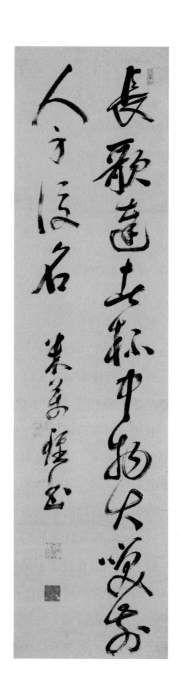

米万钟《湛园花径诗》

米万钟《七言诗句》

七、晚明的创新书家

明代书法以帖学为主流，诗文复古之风也影响书坛，形成一股世俗习气。临习晋唐也力求形似，往往缺少自家面目，到了明代后期，有的书法家力图摆脱这种传统书法习气的束缚，另辟蹊径，追求新意，开拓新境，从而给晚明书坛注入一股清新气息，成为明代书法的新生力量，代表书家有徐渭、张瑞图、黄道周、倪元璐等。

黄道周（1585—1646），字玄度、幼玄、幼平，一字细尊，号石斋，祖籍漳浦（今属福建）。天启二年（1622）进士，授翰林院庶吉士，补编修，强韧敢言，清正廉明，因上疏论辩邪正，被谪戍广西。后为南明弘光帝时礼部尚书，1646年被清兵逮捕，在南京慷慨就义。

黄道周书法深得二王精髓，擅长行、草、楷书，也能写隶书。其楷书笔法健劲，字体方整，风格质朴古拙，受钟、王影响明显。行草

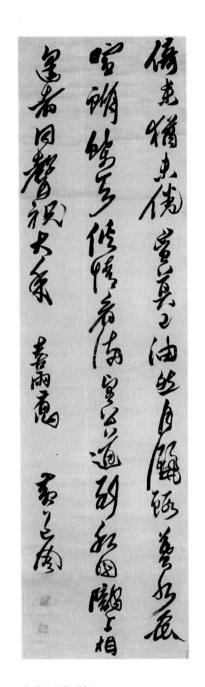

黄道周《喜雨诗》

儋沈火杖頭跌

莫驚艷黃割未奴種開兮石丈圖憝無車可

此意已難敗惠菇語未殊慣未休放鶴倦态

好蟹物細与期

失鈔醫無官何所損了事有誰癖伏膀將家

老經千慮瀁交剩兩人奇弓馬辭初學煙霞

著寒花賓石枰

極老戒燈青疑虎過葉積少僧行何處還千

買山難浮隱種藥此逃生起雪無家數歸雲

日烏絲雙鬢明

鍾磬聲康田依竹貴駕道入林亭對榻思前

邛廬何所有孤座及松櫨已過希蒙徑合無

森依韵和之

黄道周《诗翰册》（局部）

结字欹侧多姿，行笔转折方健，风格朴拙，其草书厉峭滞涩，骨格苍凝，洋溢着一股磅礴郁积之气，在明人草书中独具一格。《喜雨诗》为其草书的代表作品。楷书《诗翰册》清劲俊雅，俏丽安闲。清人评其楷书："意气密丽，如飞鸿舞鹤。"细观之，其字形朴质自然，醇和恬淡，毫无夸张之意，其笔法直追魏晋，无斧凿之痕，每笔都恰到好处。

倪元璐（1594—1644），字玉汝，号鸿宝、园客，祖籍浙江上

虞（今绍兴市上虞区）。天启二年（1622）进士，曾任兵部右侍郎、户部尚书兼翰林院学士。李自成攻克北京，倪元璐自缢而亡。

倪元璐擅长行、草，书法既有涩劲朴茂的风格，又有秀雅流便的特点。康有为评曰："明人无不能行书者，倪鸿宝新理异态尤多。"其草书《自书五言诗》于淳古中别出新意，行笔塞涩，于古质中见斑斓，结构下开上合，姿态新奇。

徐渭（1521—1593），初字文清，更字文长，号天池山人、田水月、天池生、青藤老人等，山阴（今浙江绍兴）人。他是在诗、文、书、画方面都有很深造诣的艺术大师，自称"吾书第一"，然书法颇不为人们所接受。其实他的书法磊落不群，又天马行空。徐渭有一类作品，结字险劲而紧密，笔法爽脱而遒劲，有米芾遗意，即使在较为规矩的行草书中，与米芾书法也不

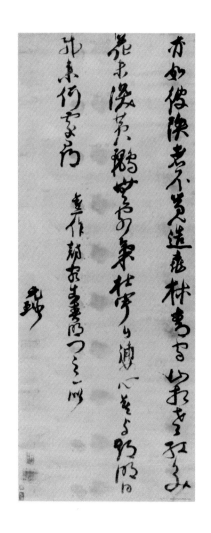

倪元璐《自书五言诗》

完全相似，如以重按轻提出尖的撇、捺笔画，运用中锋浑圆的笔法，近似隶草法。还有一种作品，如《七言律诗》，全篇分不出行间字距，纵横散乱，纸上一团模糊，唯见笔走龙蛇，有黄庭坚狂草的痕迹。他的《草书诗》难以分清字迹，于杂乱中求平衡，更显妙趣横生。鉴评徐渭书法要观其整体精神气质，不可在点画得失上斤斤计较。明袁宏道《中郎集》说："文长喜作书，笔意奔放如其诗，苍劲中姿媚跃出，在王雅宜、文徵明之上。不论书法而论书神，诚八法之散圣，字林之侠客也。"他的《自书诗文》萦带飘逸，参用隶法，使字体古雅沉着，更得晋人韵致。

徐渭为人豪放不羁，其书也同其人，气象奇伟，光怪陆离。虽然他喜爱米芾、苏轼的书法，但他的书法则

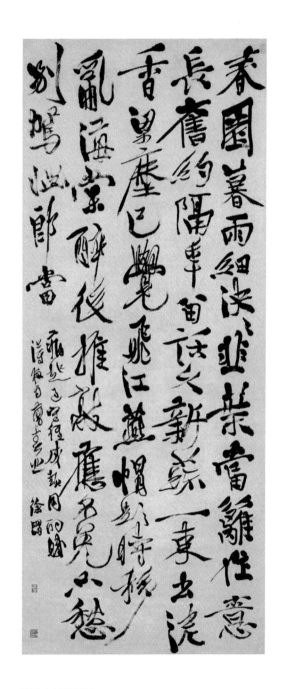

徐渭《七言律诗》

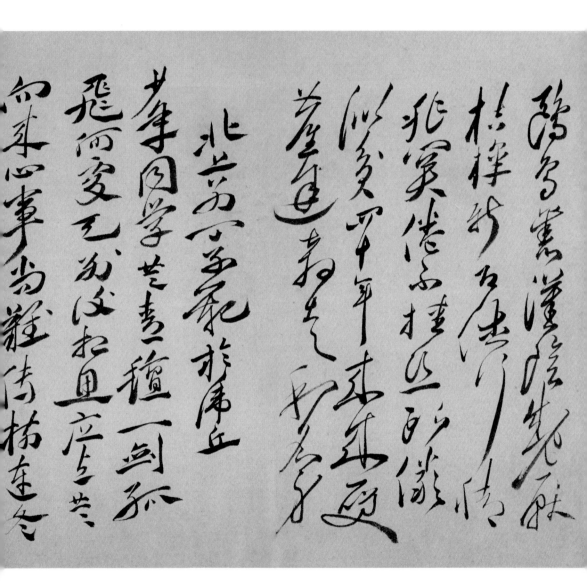

徐渭《自书诗文》（局部）

是融众家之所长，又有独特的风格。在绘画方面，徐渭是明清大写意水墨花卉的宗祖，在绘画上泼墨纵笔，与其草书在精神气度的追求方面是相同的。

八、明代篆隶之风

明代很多书法家都擅长篆隶书法，并能有所创新。由于篆隶体多用于楹联、匾额等特殊场合，所以留传下来的篆隶书法作品并不多。

徐兰，字芳远、秀夫，号南塘，明浙江余姚人。因累举不第，遂潜心书法。楷书师钟繇，行草师王献之，尤擅隶书，初法蔡邕，晚年参以己意。存世隶书作品有《谢安像赞》，运笔方折遒劲，全以楷书体势为之。

徐兰《谢安像赞卷》

徐霖《千字文》（局部）

　　徐霖，字子仁、子元，号九峰道人、髯翁、髯伯、髯仙，长洲（今江苏苏州）人，寓居南京，解音律，善画山水花卉，精篆刻。九岁能作大字，楷书初学欧、颜，后法赵孟頫，尤工篆书。日本使臣得徐霖书法，多珍藏之。著有《丽藻堂文集》《快园诗文集》等。其篆书代表作品《千字文》书体圆劲古朴，结构疏朗，得李斯、李阳冰遗意。

　　赵宦光（1559—1625），字凡夫，一字水臣，号广平，又号寒山子，太仓（今江苏太仓）人，寓居寒山。精研文字学，著有《说

文长笺》。擅长书法，开辟一种以草书笔法写篆字的体式，世称"草篆"。其篆书《綦毋潜诗句》写唐綦毋潜《宿龙兴寺》五言律诗中的五、六两句，书法体貌介于篆、隶之间，但笔画使转处略带草书笔意，正如《书史会要》所说，赵宦光的草篆，出自传为三国吴皇象所书《天发神谶碑》，经他略加变化，自树一帜，较之篆书正体灵变活泼。赵宦光所创的草书篆体，曾对清代杨法、邓石如等人的篆书有较深的影响。

宋珏（1576—1632），字比玉，号荔枝仙、莆阳老人，明福建莆田人，流寓南京。善小诗，山水出入二米、吴镇及黄公望，亦擅画松。兼能刻印，后称"莆田派"。工书，尤长于隶书，师法《夏承碑》。《七言律诗》是宋珏隶书的典型作品。用笔沉厚有汉隶遗意，苍老雄健，骨法斩然，体势有楷书整肃的特点，反映了明末隶书的一般特点。

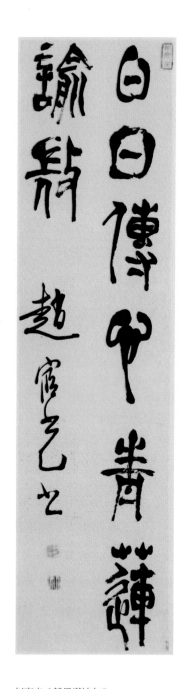

赵宦光《綦毋潜诗句》

宋珏《七言律诗》

第十章

尊古创新的清代书法

清代书法的最大特点是帖学与碑学交相辉映，形成了书法史上又一个新的时代。

清代前期沿袭明代书风，帖学成为书坛主流。乾隆九年（1744），高宗弘历以内阁所藏历代法书真迹，"详加辨白，遴其佳者，荟萃成编"，刻成《三希堂法帖》，可称为历代丛帖之冠，这标志着帖学的顶峰。明代的"台阁体"书法到清代演变成为"馆阁体"，强调黑、大、圆、光，要求更为严格，成为科考及官方行文的标准字体。实际上"馆阁体"也不是一成不变的，它往往与最高统治者的爱好有关，康熙推崇董其昌，大家都竞相模仿；乾隆喜爱赵孟頫，当时的"馆阁体"也有赵书之风。

清代中期开始，帖学趋于衰微，碑学随之勃兴，书坛风气大变，局面一新。特别是阮元的书论著作《南北书派论》和《北碑南帖论》认为，魏晋以后，书法风格按地域划分，可得南北两派，"南派乃江左风流，疏放妍妙，长于启牍；北派则是中原古法，拘谨拙陋，长于碑榜"，"短笺长卷，意态挥洒，则帖擅其长；界格方严，法书深刻，则碑据其胜"。包世臣的书法理论著作《艺舟双楫》指出了碑版书法的用笔方法，对碑学的发展影响极大。

实际上，单独强调碑学或帖学都是片面的。"南帖"和"北碑"

都是中国汉字书法的传统，都应当继承和发展。清代末期开始，逐渐走向碑帖结合的书坛之风，使书法艺术又达到一个更新的境界。

清代书坛还有一个得天独厚的现象，就是古代各种汉字书法载体的大量发现，包括青铜器铭文、历代碑刻墓志，以及汉代简牍、商代甲骨文。这些新的发现无疑给汉字书法艺术提供了新的营养。

一、清代前期书家

1. 明入清代表书家

明入清书家继承明代晚期书法的传统，加上政治形势对其影响，往往借助书法来表现其扭曲的心理、压抑的情感，在行、草书方面取得了突出的成就，其代表书家是王铎和傅山，八大山人也可列其中。

王铎（1592—1652），字觉斯，号痴庵、嵩樵、痴山道人等，河南孟津人。明天启进士，官至大学士，降清后历官至礼部尚书。工诗文书画，与黄道周、倪元璐、傅山等齐名，但由于他的变节，人们对他的书法艺术的评价多有所贬抑。但就艺术本身而言，王铎的书法造诣确是三人中最高的一个，其成就不亚于董其昌。在书法上他博采众家之长，从唐代的柳、褚、虞，到宋代的米芾，均有所涉猎。据记载，他曾自定字课，一日临帖，一日应请索，以此轮流，直至去世，终身不易。

王铎的隶、楷、行、草四体书法均十分出色，其隶书工稳深厚，气息高古。他的小楷学钟繇，点画方切，笔致沉着。中楷则将颜真卿的结体与柳公权的用笔糅合为一体，清挺瘦硬，全无赵、董的秀媚之气。

王铎《行草临阁帖》（局部）

王铎《汴京南楼诗卷》（局部）

在王铎书法中，成就最高，最能代表他的艺术个性的是他的行草书。特别是晚年时，他的行草达到炉火纯青的地步，其风格沉雄豪迈，奇矫怪伟，魄力之大，远非赵、董所能及。他的行草继承二王的秀逸灵动，而又兼取李邕、颜真卿、米芾诸家之长，恣意挥洒，意尽方休。作品中厚实的笔力，繁密的结体，飞动的态势，如钱塘之潮连绵不断，势不可挡。纵逸中每有横笔崛出，使转中又巧以折笔顿挫。笔力方圆并举，墨忽涨忽渴，散乱之间又自有章法可循。他的草书得益于阁帖颇深，尤有王献之的奇矫风韵，笔势凌厉而婉转，笔法方圆并举，笔锋中侧交迭，结字谨严而宽博，字形偏圆，行气流畅，一气呵成，态势连绵不断，章法错落有致，风神潇洒。他认为："凡作草书，须有登吾嵩山绝顶之意。"

傅山（1607—1684），原名鼎臣，初字青竹，后改名山，字青主、仁仲，号啬庐、朱衣道人、侨黄老人、浊翁、石道人、真山、侨山、松侨等，山西阳曲（今太原北郊）人。

傅山学识极为广博，工诗擅画，又精通经史和佛学，著有《霜红龛集》和《荀子评注》等。他也通医术，对妇科研究较深，著有《傅青主女科》一书。其书法艺术尤为突出，在明末清初的书坛上声誉颇高，与黄道周、王铎齐名。正草篆隶无不精妙，尤长于草书。初从二王入手，曾遍临晋唐法帖，后又取颜真卿书法厚实朴质的特点，逐渐融合成为自己独特的风格。傅山的行书师承颜真卿、米芾，代表作品有《丹枫阁记》，字体苍劲有力而又秀逸多姿，全无半丝狂态。小楷书朴实古厚，深得钟、王之味。傅山在篆、隶书方面的造诣也很深，尤其是隶书。从现存的《隶书七律》条屏来看，他的隶书运笔柔中寓刚，意志天真，颇得汉碑神韵。

傅山最有成就的是草书，其代表作品有《草书五言律诗》《草书

傅山《丹枫阁记》（局部）

傅山《隶书七律》

屏》《草书七言诗》等。他的草书宕逸洒脱，用笔飘逸放纵，结体宽博，极具个性，在笔法上追求空灵流畅之风，而线条又连绵不断，牵引之处，回环往复，结体复杂而富于变化。

他的《草书七言诗》轴用笔寓生涩于流畅，字与字、行与行之间的疏密对比格外鲜明，笔法相揖避让，纵敛开合，大起大落，整篇洋溢着一种狂肆真率的情感。

他的《草书五言律诗》看上去平淡无奇，实则动人心魄，博大雄畅，表现了深厚的书法功力，也正是钻研了古法之后，才得以练成自己的独特风格。

傅山晚年的草书作品《高适五律诗》在章法上突破了前人传统程式而有新意，气势奔放不羁，引人入胜。通篇有"龙蛇飞舞，一气呵成"之感。其用笔清劲，功力深厚，体态纵横，富有节奏感。

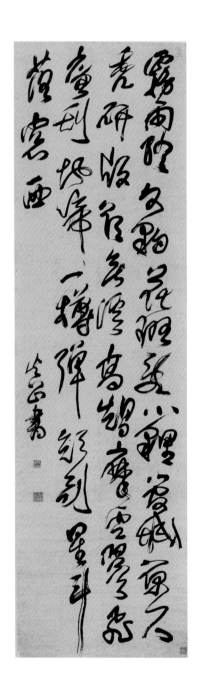

傅山《草书五言律诗》

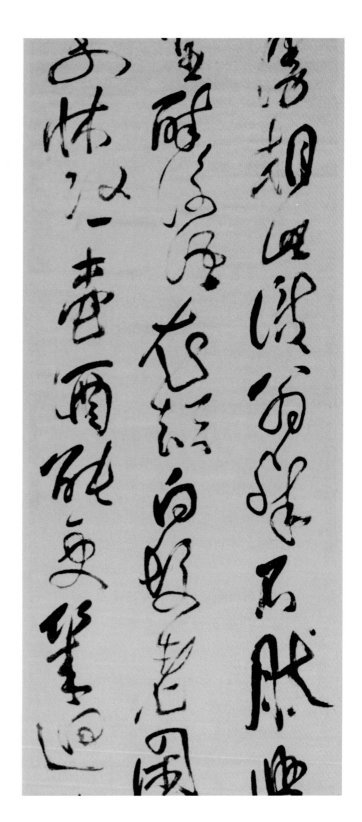

傅山《高适五律诗》（局部）

王时敏（1592—1680），字逊之，号烟客，又号西庐老人、西田主人，太仓（今属江苏）人。王锡爵孙。崇祯初，官太常寺少卿。入清不仕，隐归于村。工诗文。少时与董其昌、陈继儒切磋画理，遍摹宋元名迹，一生推崇黄公望，山水笔墨苍润松秀，为清初"四王"之首。善书，行楷得自《枯树赋》，尤长于隶书。著有《王烟客全集》。

其隶书作品《自作七绝》字体趋于方整，结构开中有合，用笔古朴凝练，笔画粗细相间，字迹苍厚郁茂，风神潇洒，浑然一体。既保留了汉、魏隶书体式的特点，也展示了强烈的时代特性，显露了王时

王时敏《隶书七言诗》

王时敏《陶潜诗》

敏在书法艺术方面的独特风格。另一幅隶书作品《陶潜诗》，用隶书录陶渊明诗《归园田居》，气象庄严，笔势沉浑，书体端正朴茂，方整紧密，用笔扁方，有唐隶意味，有多处未取波磔之势，而收之以方笔。

王弘撰（1622—1702），字无异，号山史，又号鹿马山人、天山老人，陕西华阴人。明末诸生。明亡后隐居华山，筑读易庐，精研易学。好学不倦，与李因笃合称"关中两家"。书法工真、行、草书，学王羲之、颜真卿。著有《十七帖述》等。

草书《临讲堂帖》为王弘撰临王羲之《十七帖》中的《讲堂帖》。据前人考证，系王羲之致益州刺史周抚的信，询问彼州有能画者否，欲摹取蜀郡汉时讲堂遗址中的精妙壁画。原帖见于宋拓《敕字本十七帖》内。王弘撰精鉴别，

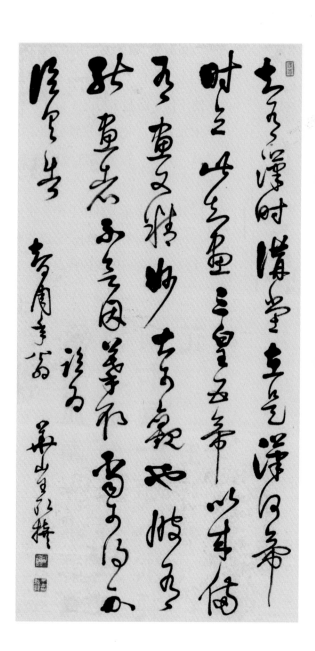

王弘撰《临讲堂帖》

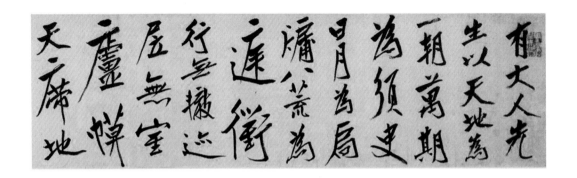

朱耷《行书刘伶酒德颂》（局部）

所临近似原拓，用笔出自悬腕中锋，坚韧有起倒，别具洒脱不羁的个人风貌，是临书中的佳作。

朱耷（1626—1705），号雪个，又号个山、人屋、八大山人等，明太祖朱元璋第十七子宁王朱权的后裔。入清后弃姓改名，一度为僧，又当道士，泄亡国之痛于书画，以泼墨花卉见称于世。擅山水花卉禽鸟，笔墨精练，形象夸张，风格独异，具有清、奇、狂、冷的特色，对后世影响极大。他的书法所学甚多，从钟、王至唐之欧、褚、颜，宋之苏、黄、米等无不借鉴，具有朴茂沉雄的格调，又兼有秀丽灵动的情韵，加之受到王宠的影响，能博采众长，又自成一家，极富个性。

朱耷的书法学习和创作可分为五个时期：第一个时期主要学习欧阳询，用笔方圆皆具，结体劲拔险峭，法度森严，深得欧阳询之法；第二个时期主要取法董其昌，代表作品为《梅花图》册的一开自题，有行书五绝一首，分行布白疏阔淡净，墨韵笔势圆劲苍秀，深具香光神韵；第三个时期主要学黄庭坚和《瘗鹤铭》，代表作有《行书刘伶酒德颂》，全卷文字大小错杂，一气呵成，中宫收紧，四脚舒张，有

英杰神俊的风神，用笔痛快沉着；第四个时期则研习钟繇、王羲之、颜真卿笔法，并形成自己独特的风貌，字体怪伟，用笔方硬；第五个时期为画家书法的进一步发展，日趋圆浑，以悬肘中锋之法运秃笔，不求形似而极其朴茂雄健，沿袭前期书风而更趋苍茫、圆厚、平淡、老辣，运笔单纯出于篆书的笔意而无起讫的痕迹，提按极少出现，圆浑而简洁，虽是行草书，却笔笔能断，很少用引带，不见有痕迹，显得格外淡泊高古，笔墨以沉浑情韵，脱尽尘俗之气。

朱耷善用秃笔，有浑然不驯之势，其书法作品《题画诗》《张说诗》笔法流畅，风神秀健，柔中带劲，在师法晋人书法的基础上表现出自己的思想和情感，其阔大厚重的气局又兼有唐人遗意。

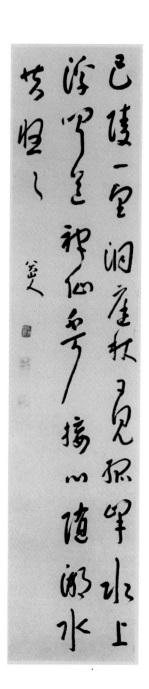

朱耷《题画诗》

朱耷《张说诗》

宋曹（约生活于17世纪），字彬臣，一字邠臣，号射陵，江苏盐城人。隐居不仕，书法上溯二王，风格与曾风靡书坛的董其昌以及黄道周、王铎等大相径庭，面目独具，有鲜明的时代特色。

行书作品《登飞来峰》结体秀妍，用笔流畅，而偏锋兼用，显得筋骨外露，豪放之中偏于跌宕。

草书《临古法帖》为临张芝狂草，整体恢弘，飞扬雄健，结体宽博，通篇气势开张，墨畅笔酣，颇有晋唐人浑秀之书法风采。

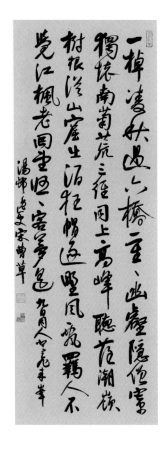

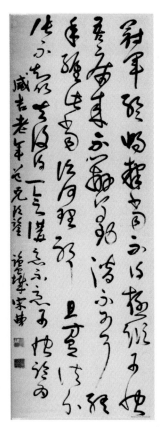

宋曹《登飞来峰》　　　　　宋曹《临古法帖》

草书《书谱语录》为临唐代孙过庭《书谱》中的一段。《书谱》是我国书法史上的著名书学论著，向为后人所推崇。宋曹所临《书谱》是以意临之，表现了他自己的书法风格。

查士标（1615—1698），字二瞻，号梅壑散人，自称懒老、后乙卯生，安徽休宁人，后流寓江苏扬州。明亡后不应举，专事书画。精鉴别，家资颇富，喜收藏鼎彝古器及宋元人真迹。擅画山水，用笔不多，气韵荒寒。与释弘仁、孙逸、汪之瑞合称新安派四大家。书法出入米芾、董其昌两家，上追颜真卿，颇得精要。落笔轻捷，结体秀逸，时人誉为米、董再生。清查为仁《莲坡诗话》称："家二瞻伯书画两绝，名重天下。"

行书作品《五言联》笔致苍劲，结实隽秀，乃董其昌晚年意境，亦查氏老年成熟之作。

行书《临米芾诗帖》系临米芾《竹前槐后》诗帖。据《石渠宝笈》记载，米氏原帖纵八寸八分，

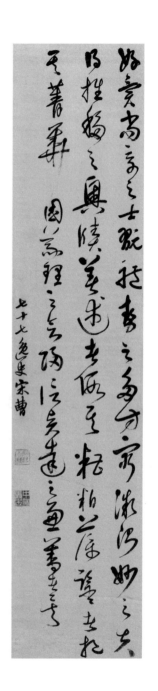

宋曹《书谱语录》

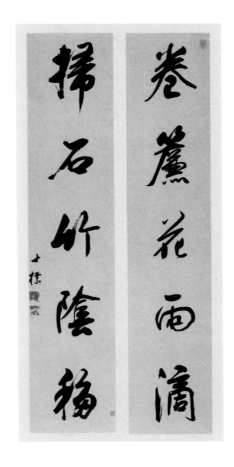

查士标《五言联》

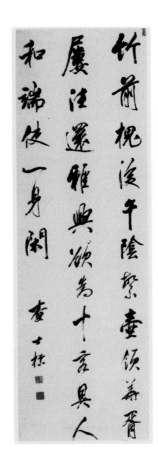

查士标《临米芾诗帖》

横九寸八分，查氏此书长约七尺，当是背临其意。书体温润恬淡，柔雅气韵如从毫端溢出，其运腕、用笔之功力纯熟精到，又自有韵味。

冒襄（1611—1693），字辟疆，号巢民、朴庵、朴巢，如皋（今属江苏）人。明末清初文学家。10岁即能赋诗，诗词文章出众。书法师法晋人，又学董其昌，善作擘窠大字。亦间作山水花卉，书卷之气盎然。明崇祯十五年（1642）副贡生，史可法曾以人才荐，官浙江台州知府未就。明亡后隐居不仕。家固富有，于家中水绘园内云集四方

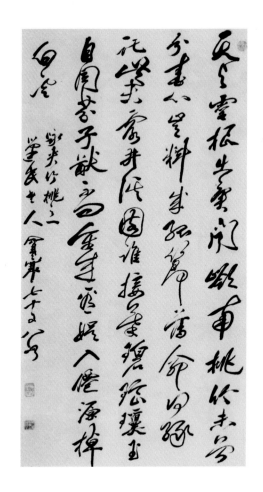

冒襄《咏夹竹桃之一》

名士，以诗酒自娱，风流文采，映照一时，与侯方域、陈定生、方以智并称明季"四公子"。著有《朴巢诗选》《朴巢文选》等。

　　行书《咏夹竹桃之一》为冒襄自撰诗，行、草参差，结构或繁或简，错落有致，行笔刚中见秀，如行云流水，字字别具情态，有浓郁的明人书风。

　　郑簠（1622—1693），字汝器，号谷口，上元（今江苏南京）人。能医，善刻印，擅长隶书，对《史晨碑》《曹全碑》临摹甚勤，

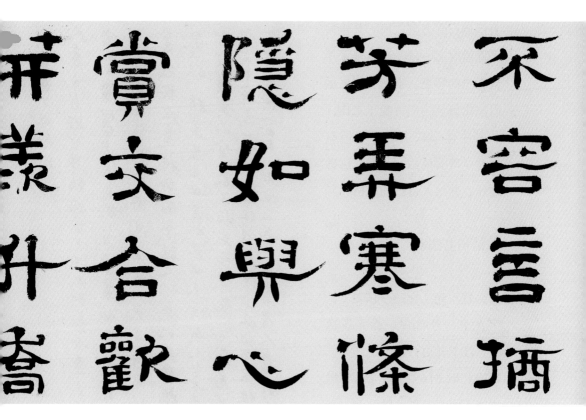

郑簠《谢灵运石室山诗》（局部）

曾极力购求汉碑拓件，家藏有四橱，并经常临习、观赏。朱彝尊对其隶书有"绵如烟云""屹如柱础""古今第一"之赞。他倡导学习汉碑，对后来汉隶之学的复兴颇有影响。他自称"作字最不可轻易，笔管到手，如控千钧弩，少弛则败矣"。他的学生张在辛记郑氏作书说："作字正襟危坐肃然以恭，执笔在手，不敢轻下，下必迟迟，敬慎为之。"他的隶书作品体现了深厚的汉碑功力，横画强调蚕头雁尾，劲健飘逸，沉着而飞动，笔法酣肆，而规矩不逾，在布局上也具

有汉碑行列齐整之风。其作品
《陶潜时运一章》正体现了郑
氏隶书的特点。隶书《谢灵运
石室山诗》为郑簠晚年之作，
从其主体形式上看，不但有
《曹全碑》风韵，又取众汉碑
之长，并融入自己的风格。

2. 清初书法家

笪重光（1623—1692），
字在辛，号君宜、蟾光、逸
叟、江上外史，江苏镇江人。
顺治九年（1652）进士，官御
史。工山水兰竹，精鉴赏。书
法学苏轼、米芾，与姜宸英、
汪士铉、何焯称"四大家"。
笪氏书画皆名重一时，著有
《书筏》《画筌》。王文治跋
《书筏》说："其论书深入
三昧处，直与孙虔礼先后并
传。"又说："小楷法度尤
严，纯以唐法运魏晋超妙之
致，骎骎登钟傅之堂。"传世
书法作品有《拟白居易放歌

笪重光《拟白居易放歌行》

姜宸英《洛神赋》

行》《自作绝句》等。笔法沉着浑朴，灵秀超俗，纵横洒脱，极见功力。

　　姜宸英（1628—1699），字西溟，号湛园、苇间，浙江慈溪慈城（今属宁波市江北区）人。文学家、书法家。与朱彝尊、严绳孙齐名，同受康熙帝重视，有"海内三布衣"之称。曾参与修《明史》，分撰《刑法志》。登康熙三十六年（1697）第一甲第三名进士，时年70岁，两年后因科场案死于狱中。

　　姜宸英工山水，精鉴赏，书法初学米芾、董其昌，后学晋人书，楷书师法虞、褚、欧，尤工小楷。包世臣《艺舟双楫》评其行书，列

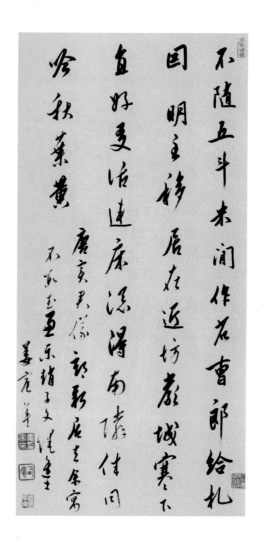

姜宸英《五律》

于"能品上"。

其小楷《洛神赋》，清秀淡韵，莹秀悦目，但略嫌"拘谨少变化"。

行书《五律》布局协调，大小参杂，欹正相生，似线贯珠，一气呵成，在严谨中见奔放，逸宕里显气魄，可见笔底之功力。

毛奇龄（1623—1713），字大可、齐于，号初晴、秋晴、晚晴等，浙江萧山（今杭州市萧山区）人。明季诸生，明亡隐身山谷，读书土室中，人称"西河先生"。康熙十八年（1679），召试鸿博，授翰林院检讨，纂修《明史》。博览群书，著书甚富，工诗文书画，尤通经史。

其行书作品《即事诗》似以秃笔书写，老笔纷披，纵横争折，全以正锋出之，谨严而具骨力，绝无半点媚态，当是其晚年所作，观此书风骨神采，犹可想见其为人。

李嘉胤（？—1670），字尔止、尔孚，号草楼，江苏泰州人。清顺治六年（1649）进士，知安定县，迁河南归德府同知、陕西宁夏卫同知、贵州黎平府知府，后迁守顺德。康熙九年（1670）以病乞归。书法造诣颇高，然为政绩所掩。

草书《自作绝句》出入

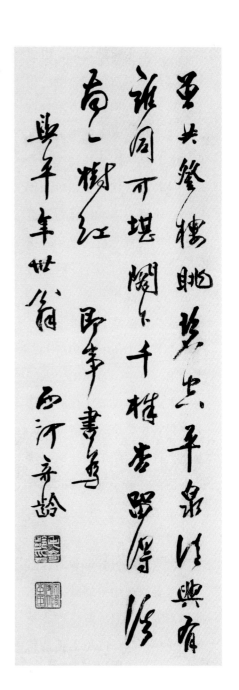

毛奇龄《即事诗》

晋唐，狂放中出规入矩，也可见董其昌书风对他的影响。用笔坚挺而信心毕备，有笔处肯定而不滞板，无笔处虚灵而气贯不息。结字阔狭长扁一任自然，使转曲直相映，墨色润燥得当，不涨不渴。挥运力送毫端，纤微向背，精到之至，揖让跌宕，随势而成。第三行"沾"字三点作一竖，为整篇作支撑，在参差中得到平衡。

查昇（1650—1707），字仲韦、汉中，号声山，浙江海宁人。康熙戊辰（1688）进士，累官少詹事。能诗词，工书法，曾入值南书房，康熙帝屡有称赏。书学董其昌，著有《澹远堂集》。

其行书作品《寿诗一章》笔墨灵秀，是查昇得意之作。行书《五律》用笔周到，意态挥洒，独创一家。此作可能是查昇晚年作品，已见不到董其昌法度，而更近虞世南法，率意中得秀色，分行布白，疏宕

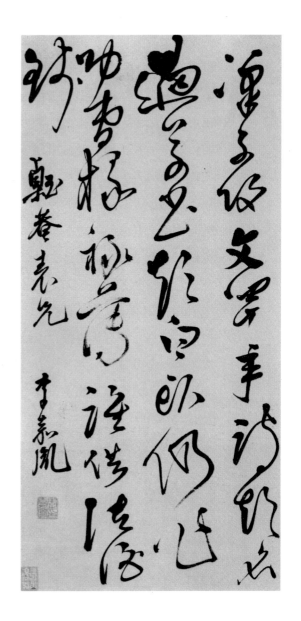

李嘉胤《自作绝句》

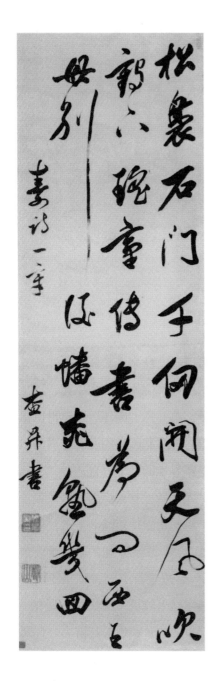

查昇《寿诗一章》

查昇《五律》

汪士铉《临瘗鹤铭》（局部）

秀逸，自成一派。

　　汪士铉（1658—1723），字文升，号退谷、秋泉，长洲（今江苏苏州）人。康熙三十六年（1697）进士，授翰林院修撰、右中允，入直南书房。工诗、古文，书法尤精，与姜宸英并称"姜汪"。包世臣在《艺舟双楫》中将其真书列为"佳品"。他将肥腴、媚美、纤弱的馆阁体一反变为瘦硬的风格，这在当时是不寻常的。他曾自述："初学《停云馆》《麻姑仙坛》《阴符经》。入都后，友人讥为木板《黄庭》，因一变学赵，得其弱，再变学褚，得其瘦。晚年尚慕篆隶，时悬阳冰《颜氏家庙碑额》于壁间，观玩摹拟。"说明了他始于帖学，转道碑学的历程。可见他的成功是对历代名迹进行了刻苦临摹得到的，故当时名士公卿之碑版多出其手。其小楷书陆机《文赋》，既有赵字的端庄谨严的特色，又有褚字清丽峭拔的韵致，堪为其楷书之代表。楷书《临瘗鹤铭》，字大而有奇势，纵横自放，于向背顺逆，致力殊深。

何焯（1661—1722），字屺瞻，号义门、茶仙、润千，别号香案小吏，长洲（今江苏苏州）人。康熙中拔贡生，赐举人，复赐进士，授翰林院编修，值武英殿修书。长于考订、校勘古碑版。由于所见古碑版甚多，经常目涉手习，对晋唐法书的结体、用笔有较深的体会，故能运笔圆劲，书态俊妍，自有一种清逸的气质。与姜宸英、汪士铉、陈奕禧合称"四大书家"。何焯考证著作较多，有关书法方面的有《义门题跋》。行书《七律》布局舒洁停匀，前三行书端谨秀健，后三行洒脱自然，字的结构严整，笔法端重遒丽，深得欧阳询的意韵。行书《五律》笔致古茂，笔势于左边内侧，险而有当，蕴厚重渊雅之感，笔力劲健，时见奇态，具秀逸天成之新意。

王澍（1668—1743），

何焯《七律》

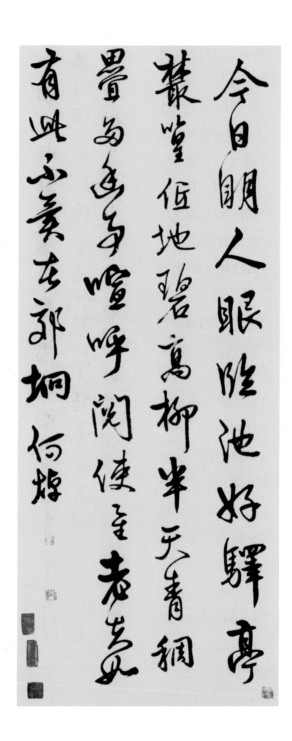

今日朝人眼睽池好驛亭
叢喧偓地碧鳶柳半天青稠
疊為遠于喧呼閱使至青菱
有此不羡左郎垌 何焯

何焯《五律》

字若霖，号虚舟，别号竹云，亦自署二泉寓客，晚号恭寿老人，江苏金坛人。康熙壬辰（1712）进士，官吏部员外郎，曾为五经篆文馆总裁官，晚归无锡，买屋筑良常山馆。楷书学欧阳询，篆书法李斯，有深厚的功力，为世所推重。精于古碑刻鉴定，著有《淳化阁帖考正》《古今法帖考》《竹云题跋》等。

行草《临古法帖》笔调圆转流畅，结体疏朗秀美，通篇有一气呵成之势，颇得晋人书法风韵。

篆书《汉尚方镜铭》文字规整，运笔匀圆劲健，风格俊逸，属"玉箸篆"体的佳构，为其成熟之作。

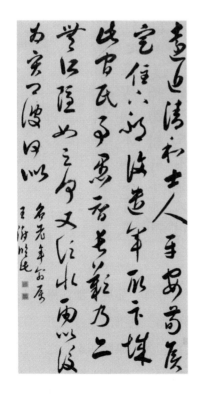

王澍《临古法帖》

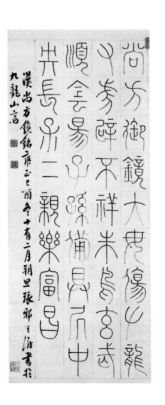

王澍《汉尚方镜铭》

陈邦彦《嘉瑞赋》

陈邦彦（1678—1752），字世南，号春晖、匏庐，浙江海宁人。康熙四十二年（1703）进士，官至礼部侍郎。其书法学习二王，工于小楷，得董其昌精髓，深受康熙皇帝赏识，为"康熙四家"之一。其书法秀雅挺劲，疏朗清丽，受董书深厚影响，为康熙朝典型的"干禄"正书风格。《嘉瑞赋》为其代表作。

高凤翰（1683—1748或1749），字西园，号南村、半亭，晚号南阜老人，乾隆二年（1737）右臂瘫痪后又自号"丁巳残人"和"尚左生"，山东胶州人。清雍正五年（1727）举孝友端方，官徽州绩溪知县。久寓扬州一带。工书画，善山水，纵逸不拘于法，纯以气势，兼"北宗"之雄浑，元人之静逸。其草书圆劲酣畅，隶书从《衡方碑》《鲁峻碑》《郑固碑》一类汉碑中脱胎，并得力于当时郑簠等人。右臂病后改用左手作书画。好藏砚，达千余方，皆自铭，大半自琢。究心缪篆，印宗秦汉，苍古朴茂。著有《砚史》《南阜山人全集》等。

行书《七绝》未署年款，从书写内容和字体结构与落款来看，应为其病臂后的作品。以左腕握笔，中锋行驰，笔力凝重苍古，笔画间使转顿挫有致，别具一格。

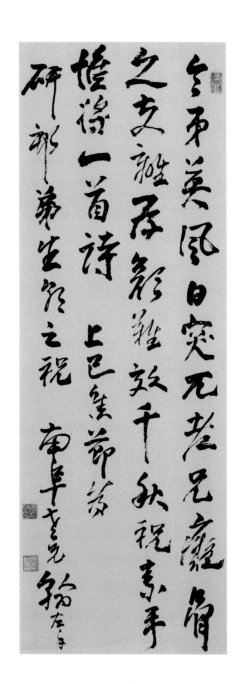

高凤翰《七绝》

行书《自作七绝》书体遒美婉畅，圆劲飞动，沉雄朴厚，笔势蕴有金石气味，这与他平日刻苦力学金石碑刻有关，并能一洗过去刻板拘谨之习。此幅作品为其55岁至66岁之间以左手书写，可见其书法功力之深。

张照（1691—1745），字得天，又字长卿，号泾南、梧囱、天瓶居士，华亭（今上海市松江区）人。康熙己丑（1709）进士，雍正时官至刑部尚书，通法律、音乐，尤工书法。其书初从董其昌入手，继学颜真卿、米芾，气魄雄浑。遍临古帖数百种。康熙帝曾作诗赞他书法："书有米之雄，而无米之略。复有董之整，而无董之弱。羲之后一人，舍照谁能若。即今观其迹，宛似成于昨。精神贯注深，非人所能学。"张照著《天瓶斋题跋》中说："书着意则滞，放意则滑，其神理超

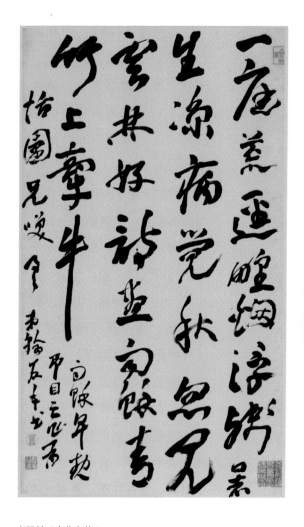

高凤翰《自作七绝》

七月流火，九月授衣。一之日觱發，二之日栗烈。無衣無褐，何以卒歲。三之日于耜，四之日舉趾。同我婦子，饁彼南畝，田畯至喜。

七月流火，九月授衣。春日載陽，有鳴倉庚。女執懿筐，遵彼微行，爰求柔桑。春日遲遲，采蘩祁祁。女心傷悲，殆及公子同歸。

七月流火，八月萑葦。蠶月條桑，取彼斧斨，以伐遠揚，猗彼女桑。七月鳴鵙，八月載績。載玄載黃，我朱孔陽，為公子裳。

四月秀葽，五月鳴蜩。八月其穫，十月隕蘀。一之日于貉，取彼狐狸，為公子裘。二之日其同，載纘武功，言私其豵，獻豜于公。

五月斯螽動股，六月莎雞振羽，七月在野，八月在宇，九月在戶，十月蟋蟀入我牀下。穹窒熏鼠，塞向墐戶。嗟我婦子，曰為改歲，入此室處。

六月食鬱及薁，七月亨葵及菽，八月剝棗，十月穫稻，為此春酒，以介眉壽。七月食瓜，八月斷壺，九月叔苴，采荼薪樗，食我農夫。

九月築場圃，十月納禾稼，黍稷重穋，禾麻菽麥。嗟我農夫，我稼既同，上入執宮功，晝爾于茅，宵爾索綯，亟其乘屋，其始播百穀。

二之日鑿冰沖沖，三之日納于凌陰，四之日其蚤，獻羔祭韭。九月肅霜，十月滌場。朋酒斯饗，曰殺羔羊。躋彼公堂，稱彼兕觥，萬壽無疆。

臣張照敬書

张照《诗经七月篇》

张照《临董香光书》

张照《录论书语》

妙，浑然天成者，落笔之际，诚所谓不居内外及中间也。"

其楷书作品《诗经七月篇》书法沉着端庄，圆健纯熟，可窥见其功力的深厚。

行草书《临董香光书》内容为南宋诗人鲍照的《舞鹤赋》，张照按董其昌笔意临写，"有董之整，而无董之弱"。

行楷《录论书语》笔力直注，圆健雄浑，如流金出冶，随范铸形，精彩动人，迥非他人可比。

3.帝王书家

帝王喜爱书法，往往对书法艺术的繁荣有一定的影响。清代康熙、雍正、乾隆都爱好书法，从而推动了清代前期书法艺术的发展。

清圣祖康熙皇帝名爱新觉罗·玄烨（1654—1722），顺治皇帝第三子，8岁即位，在位期间，推行了一系列强国富民政策，使得国家强盛，经济繁荣。康熙喜好书法，崇尚董其昌书法，曾将董氏海内真迹搜访殆尽，玉牒金题，汇登秘阁，锐意临摹，使董书风靡朝野。康熙书法笔画挺劲，结字舒朗，布局精妙，闲适自然。

清世宗雍正皇帝名爱新觉罗·胤禛（1678—1735），康熙第四子，在

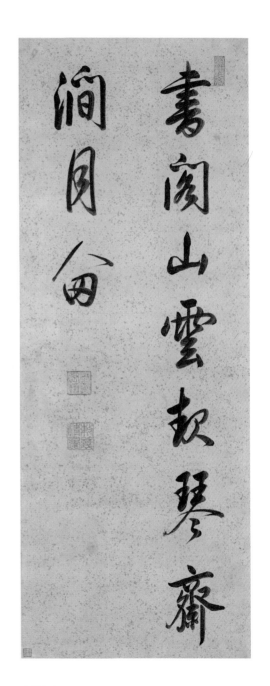

玄烨行书

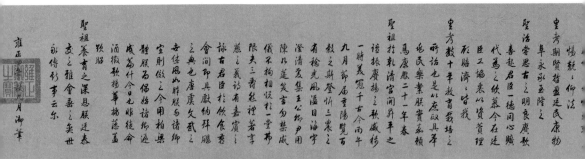

胤禛《柏梁体诗序卷》

位13年，守业有成。在书法上受其父影响，远师晋唐诸家，近法董其昌，真、行二体具有很高的造诣，其书丰润秀媚，气脉畅通。

清高宗乾隆皇帝名爱新觉罗·弘历（1711—1799），雍正帝第四子，25岁即位，在位60年，文治武功，天下承平，国势强盛。在书法方面喜好赵孟𬱖体，因而朝野形成学赵之风。乾隆学赵书，得其圆熟，失其遒劲；得其法度，无见流动；得其妍媚，而显软弱。乾隆勤于临池，怡情翰墨一生不辍，存世书迹很多，其书圆熟秀劲，规整端丽，千字一律，略无变化。

弘历《御临苏轼帖轴》

4. "扬州八怪"的创新书法及扬州书派

"扬州八怪"书法提倡碑学，极力创新，为当时书坛输入一股新鲜风气。其中书法成就最突出的当推郑燮、金农、黄慎、汪士慎四家。

郑燮（1693—1766），字克柔，号板桥，江苏兴化人。清乾隆元年（1736）进士，曾任山东范县、潍县知县，晚年客居扬州，以卖画为生，为"扬州八怪"之一。工诗文，多描写民间疾苦之作，擅画兰竹，体貌疏朗，风格劲峭。自称："四时不谢之兰，百节长青之竹，万古不败之石，千秋不变之人。"更以书法名世，号"板桥体"。早年学汉魏，师法钟、王，后又学怀素、苏、黄，尤得力于黄庭坚。郑燮书法熔真、行、隶、篆于一炉，又参以画兰写竹笔意，融书画为一体，称"六分半书"。字体大小歪斜不一，长短浓淡多变，章法布白如乱石铺街，疏密错落相间，古茂秀绝，风格独特，笔致瘦硬，结体开张而又不失法度，形成意态清新活泼的一种书体。具有浓浓画意是"六分半书"的另一个特色。郑板桥自己说过，画竹要与书法一样有行款，而且竹更应讲究浓淡疏密。画法通书法，兰竹如同草隶。因而他的"六分半书"中多有画意。

板桥书法虽能法古生新，自成一体，然颇失之怪。正如康有为在《广艺舟双楫》中所评："乾隆之世，已厌旧学，冬心、板桥参用隶笔，然失则怪，此欲变而不知变者。"传世墨迹主要有《道情词十首》《论书帖》《郑燮判词册》《李白长干行诗》《自书诗》《七绝十五首》《书秦观水龙吟》等。《五言诗》代表了板桥的典型风貌，笔势颇多变化，时而劲峭流畅，时而坚实凝重，隶笔楷意掺杂其间，在撇捺之中，带有稚拙之态。结体以奇崛多姿胜，精神外拓，形态夸张，使空间

酒罄君莫沽　壺傾我當酌

城市久頹塵　還山弄明月　我

雖采菊　書知書莫如　我菊

能浮與意竊謂不學罕

乾隆丙子秋　板橋鄭燮

郑燮《五言诗》

金农《昔邪之庐诗册》（局部）

位置的布局出人意料，有一种天真烂漫、自然天成的美感。

金农（1687—1763），字寿门，一字司农、吉金，号冬心，别号曲江外史、龙梭仙客、昔耶居士等，仁和（今浙江杭州）人。终身不仕，流寓扬州，卖画为生。嗜古好学，诗、文、金石、书画，无所不通。与郑燮、黄慎、李鱓、汪士慎、李晴江、高翔、罗聘被称为"扬州八怪"。喜金石文字，书法学汉魏，楷书多隶意，以隶书为妙，以朴厚见长，雄劲奇伟，冠于当时。金农喜好收藏，集藏碑帖拓片超过千幅，这些收藏大大拓宽了他的视野。后人将金农的书法称为"漆书"，即墨浓似漆，具有漆简的笔趣，用笔方扁如刷。

金农楷书《昔邪之庐诗册》笔法稚拙有奇趣，行笔中锋、侧锋并

用，不作大的起伏，收笔简洁，不过分延展。点画多短促有力，横画有近于夸张的收束。结字不拘一格，整体感有寓巧于拙的妙趣。

隶书《语摘》越唐宋而直接汉魏，茂密圆浑，遒劲朴实，古趣盎然。

《相鹤经》是金农漆书力作，劲涩浑莽，笔力千钧，若苍松古藤，含蓄无尽，布白结字，密中见疏，拙中藏巧，尤见功力。清人杨守敬评曰："板桥行楷，冬心分隶，皆不受前人束缚，自辟蹊径。"

黄慎（1687—1768后），字恭寿，号东海布衣、瘿瓢子、瘿瓢山人等，福建宁化人。久居扬州，以卖画为生，为"扬州八怪"之一。擅画人物，以狂草书法作画，形象怪特。其书法源于章草，更多地融入自我的书法意趣，给人以狂怪难识之感，在清代中期扬州书法家中，黄慎的书法颇富个性。书法点画纷披，结

金农《语摘》

金农《相鹤经》

黄慎《五律诗》

字奇古险绝，散而有序，字间连带折转自如，标新立异，表现出书法极强的个性。《五律诗》是其草书的代表作。

汪士慎（1686—约1762），字近人，号巢林、晚春老人、溪东外史等，原籍安徽休宁，居江苏扬州。工画，擅花卉，尤擅画梅，笔力刚劲。精篆刻、隶书，善诗。"扬州八怪"之一。他画的梅花清妙多姿，不论繁简都有"空里疏香"与"风雪山林"之趣，故有"铁骨冰心"的雅号。汪士慎书法工于楷行，用笔含隶意，书法中微见画笔，其隶书脱胎于汉碑，结体方整，法度严密，古拙厚朴，雄浑有气魄，标新立异，自成一家。54岁时左眼失明，仍能画梅花，晚年双目失明，仍能挥毫写出精妙的草书。隶书《观绳伎七古诗》为汪氏40岁时所书，书法清劲，生动有致，用笔纤细，波挑之势有汉隶遗风。《十三银凿落歌卷》是他左眼失明十年后所写的行草，竟

汪士慎《观绳伎七古诗》

汪士慎《十三银凿落歌卷》（局部）

如此之精妙。

李鱓（1686—1762），字宗扬，号复堂，别号懊道人、墨磨人、滕薛大夫、苦李、木头老子，江苏兴化人。26岁中举，曾因善画供奉内廷，任山东临淄与滕县知县。因触忤大吏而罢归，在乡卖画谋生，为"扬州八怪"之一。擅画花鸟，初师蒋廷锡，又从高其佩，然后摆脱院画束缚，由工笔转为写意，以泼墨作花卉，落笔劲健，纵横驰骋。

其书法作品行书《五言联》华赡流丽，骨劲墨丰，平正磊落，意在褚遂良、颜真卿之间，而别具姿美。

行书《绝句四章》是李鱓于乾隆十七年（1752）为修葺临淄官舍而作。他曾于乾隆三年（1738）起出任临淄令，心志稍舒，诗中表达了当时的心情。其书体苍劲古朴，浑拙有致，具颜、柳筋骨与苏字的神韵。

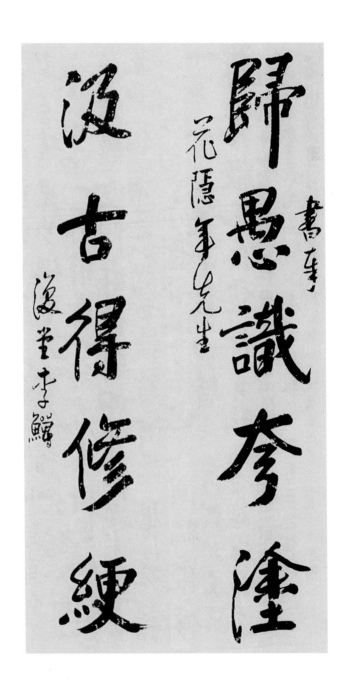

李鱓《五言联》

399

李鱓《绝句四章》

5. "清四家"及其他书家

乾隆时期帖学达到高峰，"馆阁体"风气很盛，著名书法家有刘墉、梁同书、王文治、翁方纲，称"清四家"。

刘墉（1719—1805），字崇如，号石庵，山东诸城人。乾隆十六年（1751）进士，官至体仁阁大学士，卒谥文清。书法擅小、中楷，取法董其昌，兼师颜真卿、苏轼诸家。70岁以后潜心学习北朝碑版。其书用墨厚重，貌丰骨劲，别具面目，颇得时人推重，誉为一代书家之冠。康有为《广艺舟双楫》称："石庵亦出于董，然力厚思沉，筋摇脉聚，近世行草书作浑厚一路，未有能出石庵之范围者，吾故谓石庵集帖学之成也。"关于刘墉的用墨用笔，包世臣在《艺舟双楫》中说，以搭锋养势，以折锋取姿是他的笔法，以浓用拙，以燥用巧为其墨法。他喜爱用短颖羊毫，蘸如漆之墨，作书于洒金笺纸上。他的书法笔势婉转，墨韵华丽，显得天真烂漫，温柔淳厚，格调高雅，体现出大家的雍容华贵风度，从清代各家中脱颖而出。

刘墉书法之所以达到如此高深的水平，被推为一代书家之首，是由于他能吸收历代各家之精髓而自成一家，所谓金声玉振，集群圣之大成也。世人看书法，辄谓其肉多骨少，不知书法精妙之处，正在于精华蕴蓄，劲气内敛，殆如浑然太极，包罗万象，其高深之处往往难以领悟。

刘墉传世作品较多，行书《七言诗轴》体现了丰圆柔润的特点，然腴而能挺，挺而有力，自有骨架。《临米芾诗帖》，章法疏朗规整，用墨深沉浓重，劲力内聚，虽圆润丰腴，而骨力坚凝。笔画粗细随宜，用墨浓枯变化自然，于敦厚的书风中，能得拙中含姿之妙。

野水参差落涨痕疎林欹倒
出霜根扁舟一櫂归何处家
在江南黄叶村老松烧老结
妙法来从北李家篆色冷光归似
幢东紫极隳空雅

刘墉

刘墉《七言诗轴》

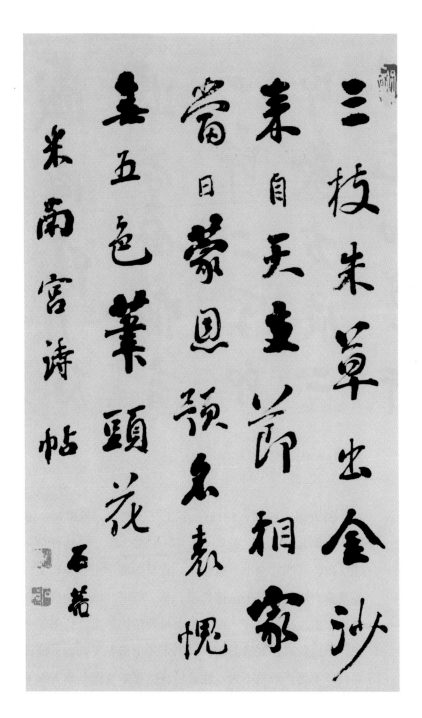

刘墉《临米芾诗帖》

翁方纲《论绛帖卷》（局部）

翁方纲（1733—1818），字正三、忠叙，号覃溪、苏斋，直隶大
兴（今属北京）人。乾隆十七年（1752）进士，历任广东、江西、山
东学政，《四库全书》纂修官，官至内阁学士。能诗文，长于考证、
鉴赏金石碑版。其书法擅长楷、草、行书。楷书初学颜真卿，后学欧
阳询、虞世南，谨守法度，然而风致情韵不足；行书学颜、董、米等
家，飘逸跌宕，气清韵逸；隶书宗《史晨》《礼器》诸碑，平整有余
而超妙不足，成就不大。注重传统的规矩方圆是翁方纲书法的最大特

点。康有为说："覃溪老人终身欧、虞，褊隘浅弱。"杨守敬说："翁覃溪见闻既博，复考究于一笔一画之间，不爽毫厘。"

传世作品《论绛帖卷》是对明末冯铨结集的《绛帖》进行考证。观其运笔婉丽，结体清正，线条圆润流畅，有一气呵成之势。行书《斜街行》，笔肥墨饱，结体稳健，坚实厚重而不露锋芒，熔苏、米、董于一炉，算得上是化古出新之作。

洪亮吉（1746—1809），原名礼吉，字稚存，号北江、更生居士，江苏阳湖（今常州）人。乾隆五十五年（1790）进士，官翰林院编修，以言事获罪，遣戍伊犁，不久即赦归。以诗文擅名，平生著作等身，有经史注疏。曾督学贵州，教学以通经学古为先。工篆书，篆法李阳冰，兼工隶书。著有《春秋左传诂》

翁方纲《斜街行》

洪亮吉《送巨超僧》（局部）

及《洪北江全集》。

行书《送巨超僧》意致苍郁，深沉古雅，有文人风度。

篆书《警语》取法李阳冰的"玉箸篆"，笔致中锋，运笔细劲，工而不板，风格纤秀古雅。

梁同书（1723—1815），字元颖，号山舟，又号不翁，钱塘（今浙江杭州）人。乾隆十七年（1752）进士，官至翰林院侍讲，后以足疾辞官还乡。自幼爱好书法，12岁能书擘窠大字。初学颜真卿、柳公权，中年用米法。70岁后融通变化，纯任自然，自立一家。由于笔墨精熟，至90余岁依然笔致洒脱，无苍老之气。在谈到书法时，他曾说："笔要软，软则遒；笔要长，长则灵；笔要饱，饱则腴；落笔要快，快则意出。"又说："字要有气，气须从熟得来，有气则有势。"

梁同书楷书可大可小，字越大结构越严谨。91岁时，为无锡孙氏家庙题额书"忠孝传家"四字，字方三尺，雄浑沉厚，观赏者都赞叹不已。其小楷用笔精到，秀逸之至，晚年仍能作蝇头小楷。行书《董其昌语》以羊毫软笔书

洪亮吉《警语》

写，出笔轻疾，柔中含刚，颖锋正侧顿挫俱随意所适，能气满意贯于挥洒自如之中。结字法度严谨，章法疏朗，通篇透出遒健俊爽的气概。

王文治（1730—1802），字禹卿，号梦楼，江苏丹徒（今镇江）人。乾隆二十五年（1760）探花，官翰林院侍读，出为云南姚安府知府，后告归不复出仕，浪迹于丹徒、杭州，并在镇江文书院讲学。其诗雄杰宏亮，精音律，工书。

王文治书法由褚遂良而上直追二王，董其昌、赵孟頫对其影响很大。早期书法秀逸天成，得董其昌精髓，晚年兼法米芾、张即之，而得力于李邕，其书运笔柔润，意绪婉美，富有韵味，轻毫淡墨，结体婀娜，士大夫多宝重之。与刘墉齐名，时有"浓墨宰相，淡墨探花"之称。又与刘墉、翁方纲、梁同书合称为"清四

梁同书《董其昌语》

王文治《七言联》　　　　　　　　　王文治《论书一则》

家"。王文治精鉴赏，收藏金石书画甚丰，其书斋名"柿叶山房"。著有《梦楼诗集》《快雨堂题跋》。

其行书《七言联》用笔劲正，结字严密，与平时稍有不同，而势完意足，风神独具，应为晚年力作。行书《论书一则》录宋黄庭坚与赵景道书一通，结字稳妥，笔意婉美舒展，开合自如。虽用软笔，而不失劲健之态。撇捺的欹侧之势，含有苏轼笔意。

成亲王永瑆（1752—1823），字镜泉，号少庵、诒晋斋主人，乾隆皇帝第十一子，封成亲王。乾隆、嘉庆间著名书法家。

永瑆书法擅长真、行、篆、隶诸体，其小楷秀润妍美。其书法初师赵孟頫、欧阳询，后涉足前代诸家，出入二王，遍临唐宋诸名家，深得古人用笔之意。由于他可以看到内府所藏古代名迹，因而见多识广，书法名极一时。嘉庆皇帝曾称赞他"自幼精专书法，深得古人用笔之意，博涉诸家，兼工各体，数十年临池无间，近日朝臣文字之工书者，罕出其右"。他的小楷作品《临赵孟頫大士赞》以欧楷写就，用笔清劲峭拔，结字整肃，充分展示了成亲王的小楷书法艺术之美。

二、清代后期书家

1. 碑学派书法家

清代后期，帖学愈趋衰微，碑学随之兴起，书坛风气大变，局面一新。碑帖之分起自阮元。嘉庆年间，阮元著《南北书派论》和《北碑南帖论》两文，轰动一时。他认为历代正书行草可分南北两派，旨在倡导北碑，摒弃南帖。由于阮元在当时有很高的学术地位，对书坛影响很大。随后包世臣的《艺舟双楫》，以及康有为的《广艺舟双

青竹
前瞻後矚汝自問取白雲
無法禮善薩足善薩不乏
師獵得廬師農得粟善財
飛揚
小雨沾裳浮雲柳絮空濶
及開狂心頓息天和氣薰
飛鳥拍肩蹲蹲將及止未
冗嗔
化童女真非大悲心著甚
指頭白晝見鬼隱菩薩身
彼賣魚者一錢兩尾踏破
撈摸
勞心碌碌擘動水珠竟無
笁篙雖工莫售莫信者何
明月一圓清風兩袖笁篙
瞻落
無處湊泊鋒鍔未露天魔
洞然行佛心令令行如焰
秉般若劔推黑暗盡光明

趙文敏公大士贊 為

永瑆《临赵孟頫大士赞》

《楫》，更是将阮氏观点发扬光大，尊碑理论被推到极端，夸大魏碑为尽善尽美，攻击帖学，卑视唐书，持论偏颇已甚，碑学遂大行于世。正如康有为在《广艺舟双楫》中所述："三尺童子，十室之社，莫不口北碑，写魏体。"在此尊碑风气之下，涌现出一大批碑学名家，声名最著者有邓石如、伊秉绶、何绍基、张裕钊、赵之谦、吴昌硕、康有为等。

黄易（1744—1802），字大易，号小松、秋盦、散花滩人，浙江仁和（今杭州）人。父树谷，工隶书，博通金石。黄易幼承家学，曾在河北清苑为幕僚，又官山东兖州府济宁运河同知。善画山水墨梅，篆刻师事丁敬，兼及宋元诸家，工稳生动，为"西泠八家"之一。工隶书，书风雄宕古厚。生平好金石，致力于碑刻的访求摹拓，在荒烟榛莽间得断碑残碣，多前人所未著录，曾在山东访得《熹平石经》

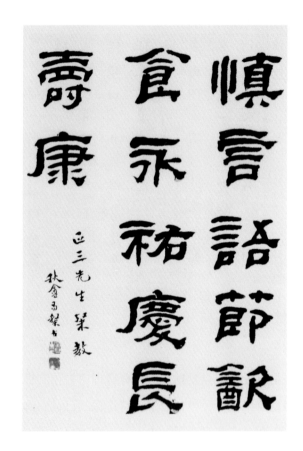

黄易《警语》

断碑，建立画像石室。自画《访碑图》16幅。著有《小蓬莱阁金石文字》《嵩洛访碑记》《武林访碑录》《岱岩访古日记》《小蓬莱阁诗钞》。

隶书《警语》气势博大，笔画多有圆意，线条富有动势，结体方峻朴茂，于平实中含空灵。隶书《摹娄寿碑》表现了黄易勤临古碑，深得古法三昧，笔意沉着朴茂，绝无唐人分隶习气。其篆书《临岐阳石鼓文》为临《石鼓文》第一、二石，临书典雅清丽，风格独特，实属可贵。

黄易《临岐阳石鼓文》

黄易《篆娄寿碑》

桂馥（1736—1805），字冬卉，号雩门、未谷，别号肃然山外史，晚号老苔，山东曲阜人。乾隆五十五年（1790）进士，官云南永平知县，能画山水，善篆刻，对碑版考证极有见解，著有《说文解字义证》《清朝隶品》《晚学集》。

书法以隶书见长，其作品《语摘》有汉碑书风，体势雄强劲健，运笔沉稳，风格厚重朴拙。通篇字体工整，但在规整中有变化，在朴拙中又蕴涵秀逸，确为桂馥隶书佳作。另一隶书作品《中堂》结体工整严谨，用笔苍健，笔法精妙，书体醇古朴茂，别具遒润之姿。时人评其隶书"百余年来，论天下八分法，推桂馥第一"。包世臣《艺舟双楫》定为"分书佳品上"。可见其隶为人所推重，被书家所酷爱。

桂馥《语摘》

414

桂馥《中堂》

邓石如（1743—1805），初名琰，字石如，为避仁宗（颙琰）讳，以字为名，改字顽伯，号完白山人，别号古浣子、笈游道人，安徽怀宁（今安庆）人。曾客居江宁梅镠家，得以纵观秦汉以来金石善本、书法，勤奋临习，书艺大进。擅长篆、隶、行书诸体，而以篆、隶为优。极力融合篆、隶，以隶法写篆书，以篆法写隶书，又以篆、隶笔法入楷、行、草，变千古不易之笔法，为碑学创新开无限法门，被誉为碑学派第一人。篆法以李斯、李阳冰为宗，纵横捭阖，博大精深，一法于古，绝去时俗，可谓"集篆之大成"。隶书遍习汉碑，得力于《史晨》《礼器》笔法，古茂淳朴，气息高古，穷极变化。楷书虽不入晋格，略无蕴藉，但于姿媚中饶古泽、平直中寓变化，绝无帖学习气。他不仅更新了篆、隶古体，也为碑学派改造楷、行、草书开辟了道路，树立了典范。

邓石如每日天不亮就起，研墨满盘，临习《峄山》《泰山》以及多种汉碑，以至钟鼎、秦汉瓦当、碑额，他都临习，对于《华山》《孔羡》《史晨》等碑，更是反复临习，一年四季都在如此下苦功。

邓石如的小篆有很高的成就。最大的特点是在用笔上以隶书的方法写篆，这种方法在邓石如之前，无人能突破藩篱。到了晚年，他写的篆书线条浑雄苍茫，紧涩厚重，已臻完美。他的篆书之所以成为一代宗法，主要是用笔得势，八面生风，实开赵之谦、吴昌硕之先河，学篆者无不奉为规范。

邓石如的行草书蕴涵着一种蓬勃的生命力。他最大的贡献是将北魏书的笔意糅入行草，用笔平稳持重，笔锋翻转变化很大，转留自如，空灵畅达又迟涩古朴，帖学行草圆熟平顺的法度被他打破，显得恢弘纵横，不可端倪。

他的楷书多取魏碑，以方笔居多，亦参有隶法，结体平稳疏朗，

孔子觀於魯桓公之廟，有欹器焉。孔子問於守廟者曰：此為何器？守廟者曰：此蓋為宥坐之器。孔子曰：吾聞宥坐之器，虛則欹，中則正，滿則覆。孔子顧謂弟子曰：注水焉。弟子挹水而注之。中而正，滿而覆，虛而欹。孔子喟然而嘆曰：吁！惡有滿而不覆者哉！子路曰：敢問持滿有道乎？孔子曰：聰明聖知，守之以愚；功被天下，守之以讓；勇力撫世，守之以怯；富有四海，守之以謙。此所謂挹而損之之道也。

順齋大人屬書

鄧琰

邓石如《荀子宥坐篇轴》

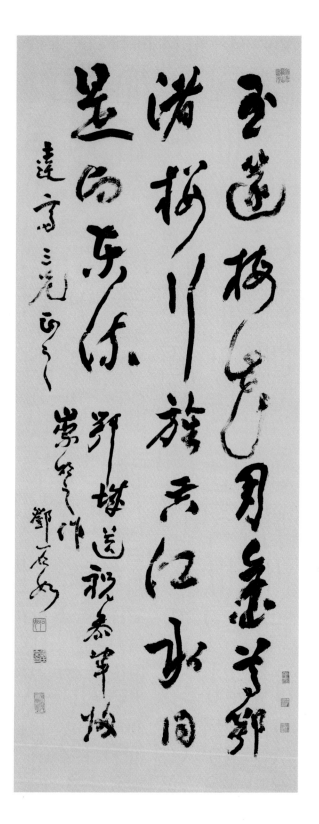

邓石如《草书立轴》

中锋行笔，沉着劲挺，深具苍古质朴之美。

伊秉绶（1754—1815），字组似，号墨卿、默庵，福建宁化人。乾隆五十四年（1789）进士，授刑部主事迁员外郎。嘉庆四年（1799）任广东惠州知府，因得罪总督被诬下狱，遣戍军台。后得两江总督铁保举荐到扬州任太守，为官勤政爱民，弘扬文学。

伊秉绶能画山水、梅竹，其书法讲究端整，擅隶、篆、楷诸体，其楷书取法魏晋，并习虞、欧、褚、颜、柳诸家，对颜体尤有心得，不仅将颜字体势用于行书中，而且用到隶书中。行草以鲁公为本，取法李东阳，又用隶法运笔，瘦而凝练，萦回往复，极具风韵。

伊秉绶的隶书受《衡方碑》额影响，以篆笔作隶，用笔圆浑沉着，无夸张的雁尾波挑，而是蚕头蚕尾，直来直往，挑笔处意到便止，在若有若无之间，取得风流蕴藉之妙，绚丽拙朴，高古博大，被誉为乾嘉八隶之首。他的篆书取法《五凤二年刻石》《嵩山三阙》《中殿石》等。

伊秉绶的隶书作品有《五言联》《节临张迁碑》等。《五言联》书法气势宏大，结字扁方而多圆笔，舍汉隶之波磔、出挑，竖画用笔粗重，寓工巧于朴拙之中，自成一格。《节临张迁碑》劲健沉着，笔力偏方，善于平正而有变化地组织横直笔画，形成博大的字势。草书《临古法帖一则》，笔法流畅矫健，牵丝连绵，既不失原帖之精神，又有雄浑婉丽、洒脱自然的个人风格。行书《蔷薇花诗》方环转折，顿挫抑扬，用笔以篆籀法参之，朗润浓重，独具淳雅意致，集中体现了伊氏行草书法的特点。

何绍基（1799—1873），字子贞，号东洲，晚号蝯叟，道州（今湖南道县）人，世称"何道州"。道光十六年（1836）进士，官翰林院编修，四川学政。博涉群书，于六经、子史皆有著述，精小学，旁

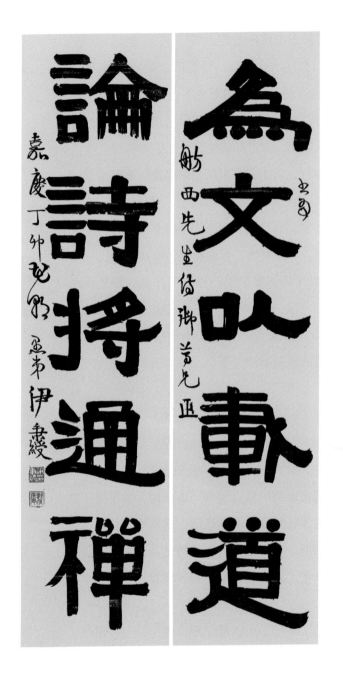

論詩將通禪
為文叫轢道

嘉慶丁卯也月廻香伊秉綬

舫西先生偶御莭先正

伊秉綬《五言联》

中平三年二月震節紀日
上旬陽萊厬枕感節紀日
故吏韋萌等僉然同歊
張遷碑

伊秉綬《节临张迁碑》

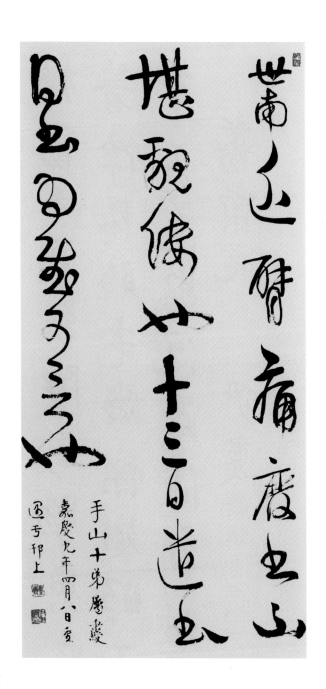

伊秉绶《临古法帖一则》

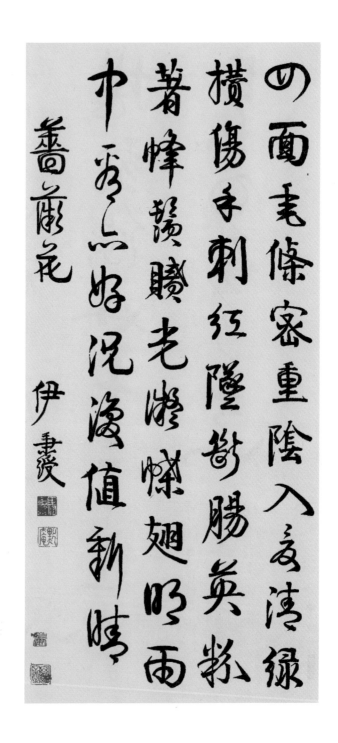

伊秉绶《蔷薇花诗》

及金石碑版文字，尤以书法声名最著。何绍基书取法高古，功力深厚，以颜真卿为根基，上溯周秦、两汉古篆籀，下至六朝南北碑，莫不心摹手追，皆能遗其貌取其神，师其意而不蹈其迹，遂能熔铸众长而自成一家。其楷书得力于《张玄墓志》及颜真卿，参以欧阳通、李邕笔法，兼采《黄庭》《乐毅论》之神韵，又融篆隶之法入楷，因而臻于完善之境。用笔圆润，力厚骨劲，雄健俊美。行、草出颜真卿《争坐位帖》《裴将军诗》，多参篆意，雄强俊美，纵横欹侧，行书恣肆中见逸气，草书为清代之冠。

何绍基的《临鲁峻碑》是其隶书代表作，由于其遍学汉碑，见闻既广，用功尤勤，浸淫所致，风貌自成。其隶书寓流动于平正，藏精巧于古雅，举重若轻，游刃有余，落笔楚楚，皆出自肺腑，鉴赏此书，有汉碑遗风，气息清雅，赏心悦目。

何绍基《临鲁峻碑》（局部）

何绍基《行书屏》

《行书屏》书风枯涩而不酣畅，干渴而愈见神采，拙中寓巧，多有奇趣，体现了何氏行书宽朗险峻、遒丽挺拔的艺术特点。

行楷书《七言联》得力于颜真卿，旁及欧阳询、李邕，并参以《张黑女》，体势遒劲，峻拔流动，将篆隶融会于行楷之中，别具风貌。

相於仙侣集江亭

留得铭词篆山石

海琴世仁兄构篆石亭成集焦山鹤铭字为联

壬戌晚春宴余於此属为书之即正

嫒叟何绍基

何绍基《七言联》

故焉有鳳而焉有鯤鳳皇上擊九千故絕雲霓負蒼天戕鯤魚朝發於崐崘之墟暴鬐於碣石暮宿於孟諸夫翱翔乎杳冥之上夫蕃籬之鷃豈能與之料天地之高尺澤之鯢豈能與之量江海之大哉

子培仁兄誓書

廉卿弟張裕釗

弟式傾弟式
行里誤故

张裕钊《赠沈曾植书》

　　张裕钊（1823—1894），字廉卿，号濂亭，湖北武昌（今鄂州）人。道光举人，官内阁中书，历主江宁、保定、湖北等书院。与黎庶昌、吴汝纶、薛福成师事曾国藩，人称"曾门四弟子"。其书法渊源以南北朝碑刻为主，尤得益于《张猛龙碑》《吊比干文》，并融合欧体楷法，遂成自家风貌。用笔以内圆外方为特色，结构匀紧慎重，笔势峻峭挺拔，但因取法不广，变化有限。康有为对他极力推重，谓其"千年以来无与比"，实有过誉。近人马宗霍《霋岳楼笔谈》说："廉卿书劲洁清拔，信能化北碑为己用，饱墨沉光，精气内敛，自是咸、同间一家。"传世墨迹有《南宫县学记》《楷书千字文》《行书七言诗轴》等。

　　张裕钊的楷书《赠沈曾植书》用笔破方为圆，精气内敛，得以

张裕钊《七言诗轴》

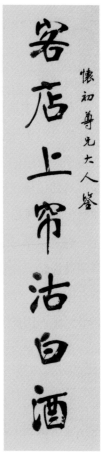

张裕钊《七言联》

保持北派清朗爽健的风采。行楷书《七言诗轴》笔墨糅以魏晋，淳雅古质，峻拔清丽，行笔内圆外方，高古浑穆，为其书中之力作。行书《七言联》用墨酣畅，落笔含蓄，转折处提顿外拓，急转而下，形成外方内圆的奇妙布局。"化北碑为己用"的评价是很精当的。

赵之谦（1829—1884），初字益甫，号冷君，后改字㧑叔，号悲盦、无闷等，浙江会稽（今绍兴）人。官至江西鄱阳、奉新知县。博学多才，金石书画为一时之冠。以书法用笔写花卉木石，为清末著名的写意花卉画家。篆刻师丁敬、邓石如，熔秦权诏版、汉碑篆额、钱

文、镜铭于一炉。

赵之谦书法初学颜真卿，后来受到包世臣书法理论的影响，遂专意碑学，于北魏、六朝造像上下了很深的工夫。在北碑影响下，书法由平画宽结的颜字变革为斜画紧结的北魏书体，结字紧密，峻拔洒脱，清劲拔俗，巍然出于诸家之上。他的篆刻呈现出一种清新典雅又浑厚传神的风格。

赵之谦学习北碑重在领悟其笔意，而不强求刀痕的效果，所以写得圆通婉转，能化刚为柔。其特点是"颜底魏面""魏七颜三"，用笔方中带圆，结字峻宕洞达，相比于北碑，缺少的是古拙之气，似有轻滑之弊。因此，康有为认为："㧑叔学北碑，亦自成家，但气体靡弱，今天下多言北碑，而尽为靡靡之音，则㧑叔之罪也。"其实，这样的评价并非公允，用毛笔在纸上挥写，终不同于用刀锤在石壁上敲凿，工具不同，材料不同，形成的线条美感也自不同，重要的是应该充分地认识到工具和材料的功能特点，发挥其所长，避免其所短。硬要用毛笔仿效石刻效果，虽能出奇制胜，但并不能更好地推广。赵之谦的北魏书正体现了毛笔书写的特点，为更广泛的学碑者所接受。

赵之谦的篆隶名满天下。他的篆书受邓石如的影响，但艺术风格不同，用笔有强烈的个性，篆隶点画起笔外，其横画通常顺势直下，而竖画又向左侧取势，作篆隶参以北魏书笔意，不追求逆笔，故显得轻松活泼，具有自己的风格。

最能代表赵之谦书法成就的是他的魏碑体。其《五言联》书风雄健，折笔方阔，墨气温润，尚保留有颜鲁公楷法遗意，但其潇洒流畅之势已具邓石如书韵。魏体楷书《孟子题辞四屏条》运笔稳健，墨深如漆，一丝不苟，堪称书法中的鸿篇巨制。其字虽秉承汉魏，但又开温润、灵巧之风。圆熟的格调虽从北碑，但又别具一格。行楷书《抱

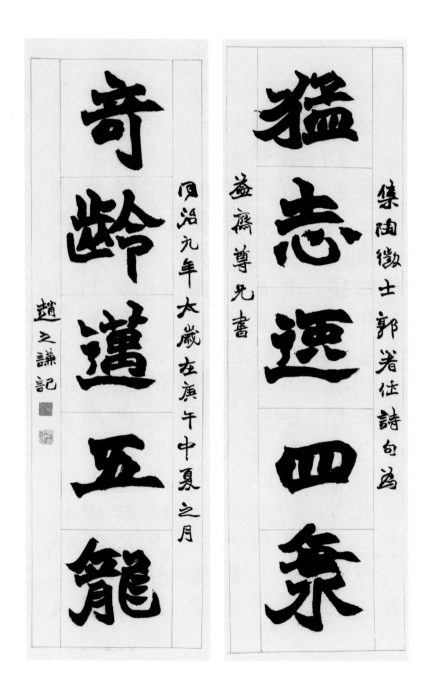

赵之谦《五言联》

周衰之末戰國縱橫用兵爭強以相侵奪當
世取士務先權謀以為上賢先王大道陵遲
隳癈異端並起若楊朱墨翟放蕩之言以
時惑罪者非一孟子閔悼堯舜湯文周孔之干
紫將遂湮微正涂雍底仁義荒怠倭儵以馳
紅紫亂朱於是則慕仲尼周流憂世遂以儒
道遊於諸侯思濟斯民然由不宵枉尺直尋
時君咸謂之迂闊於事終莫能聽納其說孟
子亦自知遭蒼姬之訖錄值炎劉之未盡進
不能佐興唐虞之治退不能信三代之餘風
恥沒世而無聞焉是故垂憲言以詒後人仲
尼有云我欲託之空言不如載之行事之深
切箸明也於是退而論集所與高第弟子公
孫丑萬章之徒難疑荅問又自撰其法度之
言箸書七篇二百六十一章二萬四千六百
八十五字

家太常孟子題辭
印溪王元羊大人自清江寄紙索書即以至庚弟趙之謙

赵之谦《孟子题辞四屏条》

430

赵之谦《节录史游急就篇》

赵之谦《抱朴子内篇佚文》

朴子内篇佚文》结体宽博，笔力雄浑，出入北碑笔法，用笔坚实，变化多姿，自然洒脱。隶书《语摘》参用北碑楷书书意，使字里行间笔意顾盼、朝向偃仰，又各具意态，行款显得活泼巧丽，寓劲挺于流动之中。他的用笔以"钩捺抵送，万毫齐力"为准则，做到笔笔中锋，力透纸背。篆书《节录史游急就篇》改方折为圆转，劲拔有力，起笔收笔仍见方角，顿挫显出魏碑意态。

2. 清后期其他书家

奚冈（1746—1803），原名钢，字纯章，号铁生、萝龛，别号鹤渚生、蒙泉外史、蒙道人、奚道人、散木居士、冬花庵主，安徽歙县人，寓浙江钱塘（今杭州）。擅长篆刻、绘画，刻印师法丁敬，追踪秦汉，风格清隽，为"西泠八家"之一。山水学董其昌和李流芳，笔墨清润率放。花卉得恽寿平明丽雅洁的气韵。书法兼篆、隶、楷、草四体。

行书《檀园论书一则》录明李流

奚冈《檀园论书一则》

段玉裁《论书一则》

芳论书一则，体势颇得唐人规矩，近似孙过庭《书谱》，又吸收了董其昌娟秀的结字法。运笔流畅圆转，行气大小疏密参差，风格清丽秀逸。

段玉裁（1735—1815），字若膺，号懋堂，江苏金坛（今常州市金坛区）人。是著名的朴学大师，"乾嘉学派"的中坚。一生著作甚丰，主要有《六书音均表》《说文解字注》《古文尚书撰异》《仪礼汉读考》《经韵楼集》《周礼汉读考》。在音韵学、文字学、训诂学及校勘学等方面都有杰出的贡献。特别是他集30年精力所写的《说文解字注》，详尽解说了九千汉字的音、形、义，为继承和发展我国的语言文字作出了重要贡献。

段玉裁的书法作品留传较少，行书作品《论书一则》，为其书法之精品，代表了他的书法风貌。内容为他对同里朱文畯书法的评价。从这幅字上可以看出，他师法王羲之，略参苏东坡笔意，形成了自己的风格。在用笔和用墨上都随意自然，气韵天成，既有飘逸之姿，

又有严谨之态，挺拔秀雅，一丝不苟。

林则徐（1785—1850），字少穆，福建侯官（今福州）人。嘉庆十六年（1811）进士。任东河河道总督和江苏巡抚时积极治修水利。任湖广总督时查禁鸦片，卓有成效。后被委为钦差大臣，至广东查禁鸦片输入，于虎门销烟，并与邓廷桢严密设防，击退英军入侵。后被投降派诬害，革职充军新疆。为清末著名政治家。

林则徐的书法因人而胜。自虎门销烟后，享誉内外，其书法墨迹，人争宝之。被贬谪伊犁后，专心于书法，远近求书者接踵而至。行书《七言联》以劲秀见长，出入规矩，端庄稳健，其结构宽博疏朗，令人肃然起敬。行书《警语》为录格言一篇，反映了其处世立身之道。书体楷中带行，以欧阳询楷书为根基，端严清劲，又参入王羲之行、草的婉和流便，笔力柔中含刚，方中寓圆，端重遒美，书格一如人品。

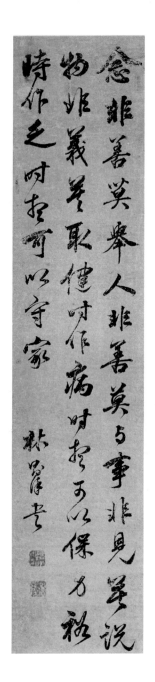

林则徐《警语》

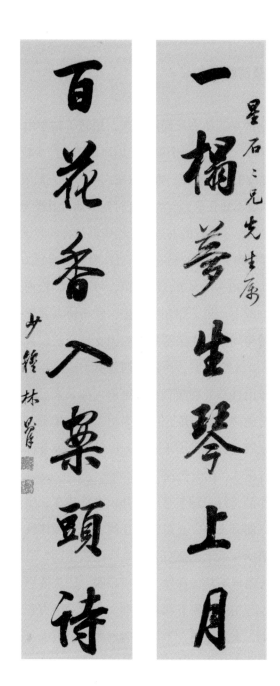

林则徐《七言联》

3. 碑帖结合及清晚期书家

清代碑学的兴起使书坛局面一新，扭转了帖学由来已久的柔靡书风，但尊碑弃帖，走向另一个极端，因而也随之产生新的弊病，众多书家在几十块北碑中翻来倒去，难以取法广众，目光局限，只知篆、隶，不知行、草，更不知狂草为何物，有时竟以拙奇丑怪为美，严重影响了书法艺术的发展。于是有的书法家开始碑帖结合的尝试，希望开辟一条成功之路，并得到更多人的响应，而且从晚清影响到20世纪书坛。

翁同龢（1830—1904），字声甫，号叔平、松禅、瓶庐居士等，江苏常熟人。咸丰六年（1856）进士，官至协办大学士、户部尚书、军机大臣，曾为同治、光绪帝师，后因支持变法，被慈禧削职回乡。翁氏学通汉宋，文宗桐城，诗近江西。其书法早年由学董入手，兼学欧、褚，中年由钱沣上溯颜真卿，更出入苏、米。晚年又采撷北碑、汉隶精华，打破碑、帖界限，以帖为主，兼取碑刻，遂自成一家。为同、光间书家第一。也作山水木石，以笔力奇肆著称，随意点染，古趣盎然。更自题咏，弥觉隽逸。

其书法作品《行书轴》笔法遒劲，古朴雄浑，字体宽厚有力，线条方中见圆，偶有飞白，显得郁勃苍健，带有颜体端重豪逸的势态。行书《论画语摘》运笔迅捷自如，笔势健拔生动，通篇有典雅、秀丽之气。楷书《条屏》功力深厚，心境超脱，任意挥洒，不求于工，趋于臻美境地，与馆阁书家有明显区别。此楷书笔力苍老，带有碑的涩味，构字宽正，左倾右斜，不像馆阁书法平平板板，毫无生气，而是在保持平衡中产生变化，使作品有动态的快感，而不是平滞的板气。他继承了颜真卿的气势，没有丝毫柔弱的弊病，能够以气贯之。

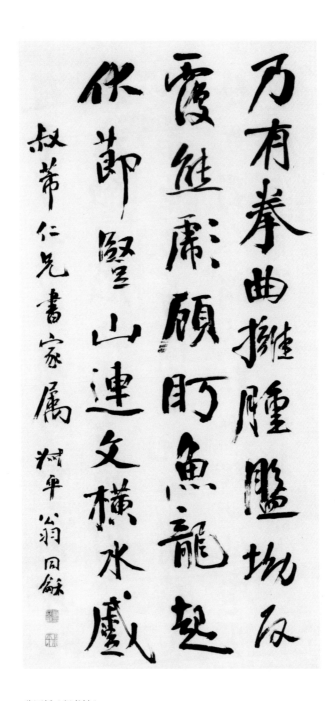

翁同龢《行书轴》

赵雲子畫筆暇到而意已具託

於椎陋以戲侮東者此柳下惠之

不恭東方曼倩之玩世滑稽之

雄乎蜀人謂之狂雲裕曰風雲乎

庚辰四月望

松平翁同穌

翁同穌《论画语摘》

而為商賈積禮義而為
君子工匠之子莫不繼
事而都國之民安習其
服居楚而楚居越而越
居夏而夏是非天性積
靡使然也　庚寅四月　翁同龢

翁同龢《条屏》（局部）

李文田（1834—1895），字畬光、仲约，号若农，广东顺德人。咸丰九年（1859）进士，殿试探花。官翰林院编修，出任江西考官，擢翰林院侍读学士。曾担任广东应元书院主讲，擢礼部侍郎。光绪间出任直隶学政。他通晓兵法、经史、天文、地理诸学，熟谙版本及历代碑帖源流。

李文田书法初学欧阳询，并取法汉、魏、唐碑，从中汲取营养，中晚年参以邓石如、赵之谦笔法，熔篆隶于一炉，具有酣畅饱满、挺拔有力的特色。其楷书《语摘》以中锋行笔，并结合侧锋加以运用，做到工稳平和，笔画圆实，有骨有肉。

布局以横直成行，给人舒放疏朗之感，通篇用润笔写成，浑厚华滋，"肥而不胖，瘦而不削"。其行书《八言联》既有欧阳询笔意，又取隋唐碑版的优点，下笔运转有力，结构宽博沉稳，给人以酣畅饱满之感。

李文田《语摘》

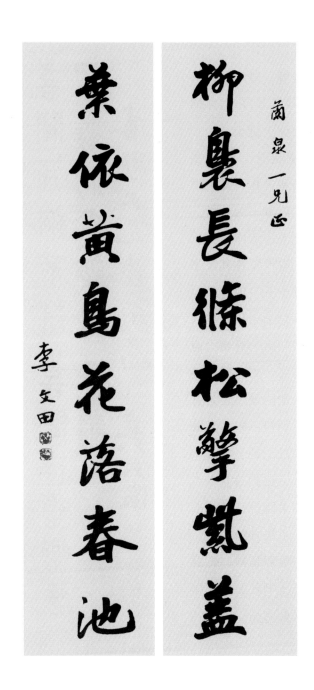

李文田《八言联》

吴大澂（1835—1902），字止敬、清卿，号恒轩，吴县（今江苏苏州）人。同治七年（1868）进士，历官广东、湖南巡抚。平生多才多艺，精鉴古物，尤擅书法。书法尤以篆书为精妙。所书雅洁整齐，清净挺拔，规整匀称，有人曾称其篆书"整齐如算子"。他自己也说："学篆二十余年，患匀患弱，匀弱则庸。近始力避匀而旧疾略去一二，弱则终不免也。"他的篆书还是有深厚功力，别树一帜。其篆书作品《知过论轴》将金文融入大小篆，点画参差，方圆古拙，刚柔兼济。其篆书《七言联》系集钟鼎文字，结体工稳，笔势精妙，古意盎然。篆书《书札》以古籀下笔，为仅见之品，俱见其篆笔之精诣。

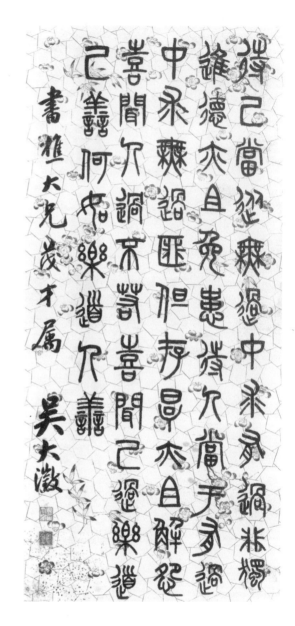

吴大澂《知过论轴》

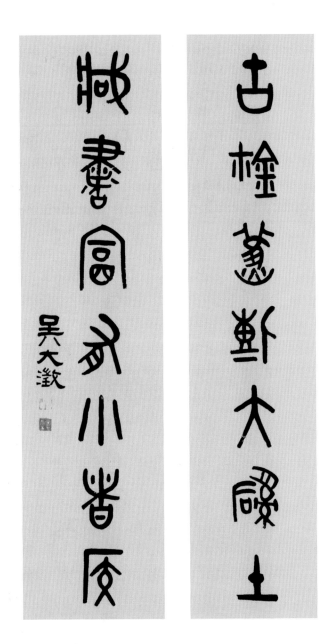

吴大澂《七言联》

吴大澂《书札》

李瑞清（1867—1920），字仲麟，号梅庵，晚号清道人，临川（今属江西）人。清光绪进士，任南京两江师范学堂监督，兼江宁提学使。

李瑞清书法少年习大篆，及长学汉魏六朝碑志，将篆籀笔法贯注于北碑之中，形成独特的风格，进一步以碑入帖，融合南北，矫正时俗崇碑弃帖之弊，自成一家。工于大篆、行草，尤以大篆自负，笔法涩劲，寓直于曲。行草得力于黄庭坚，神行气贯，自然流畅，晚年又参以汉简书风，益增古茂之气。

李瑞清的楷书《瘗鹤铭屏》为临习南北朝时期《瘗鹤铭》的作品，书法以金文融入北碑书法中，形成峭拔雄浑、奇拙古朴的风格，为一时习北碑者所宗。

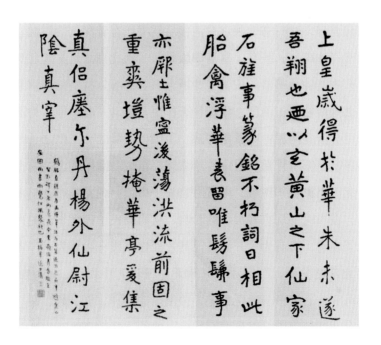

李瑞清《瘗鹤铭屏》

三、清代书法理论家

清代前期，帖学书法占据主流地位，自阮元起强调尊碑抑帖，极力倡导书法宗师北碑，他的这一观点，对清代后期碑学书法的兴起起到一定的推动作用。此后不久，又有包世臣所著《艺舟双楫》等书学论著，继承了阮元的书学理论，更进一步助长了尊碑抑帖潮流的发展。

阮元（1764—1849），字伯元，号芸台，又号雷塘庵主，晚号颐性老人，江苏仪征人。清乾隆五十四年（1789）进士，历兵部、礼部、户部侍郎，官至体仁阁大学士。

阮元精于金石考据，他探究各种书体源流，强调尊碑抑帖，力倡学者宗法北碑，这一书学观点对清代后期书坛有着深刻的影响。曾校刊《十三经注疏》，著有《皇清碑版录》《南北书派论》《北碑南帖论》《积古斋钟鼎彝器款识》《两浙金石志》等。特别是《南北书派论》《北碑南帖论》两种书学理论著作更是轰动一时。他认为历代正书行草可分南北两派：南派由钟繇、卫瓘传王羲之、王献之、智永、虞世南等，北派由钟繇、卫瓘传给索靖、崔悦、欧阳询、褚遂良。他又说，北派书家长于碑版，南派书家长于启牍。阮元其时在学术界地位很高，在当时书坛有着很大的影响，从而助长了碑学书法的兴起。一直到了晚清，康有为才开始批评其片面性。康有为认为："书可分派，南北不能分派。"阮元在《南北书派论》中说："宋帖辗转摹勒，不可究诘。汉帝、秦臣之迹，并由虚造，钟、王、郗、谢，岂能如今所存北朝诸碑皆是书丹原石哉？"他的这些观点康有为则完全同意，并说："夫纸寿不过千年，流及国朝，则不独六朝遗墨不可复

睹，即唐人钩本，已等凤毛矣。故今日所传诸帖，无论何家，无论何帖，大抵宋明人重钩屡翻之本，名虽羲、献，面目全非，精神尤不待论。"这种争论，对推动书法的发展都十分有益。

下面介绍阮元两件书法作品。其一为行书《京邸看花诗》，笔法苍劲，富于秀逸气，是他50岁时所作。其二为隶书《五言联》，书法直取汉隶，结体宽博规整，运笔遒劲沉稳，古朴厚重。

阮元《京邸看花诗》

阮元《五言联》

包世臣（1775—1855），字慎伯，号倦翁、小倦游阁外史，安吴（今安徽泾县）人。官新喻（今江西新余）知县。清代学者、书法家、书学理论家。他所著《艺舟双楫》，上卷论文，下卷论书。论书一卷便是当时有名的书学专著，考订碑帖，评骘百家，对当时书法界影响极大。他继承阮元两论，于书学钻研得最为细致具体。对王羲之的史事与书迹有精详的考论。对于执笔运笔谈得很详细，但未免钻牛角尖。他扬碑抑帖的具体观点，促使清代中后期书法界刮起了北碑之风。其书法用笔逆入平出，以侧取势，以具体的、可以观察到的、比较新颖的方法，揭示书法这一形象艺术的奥妙，从而引起书坛的广泛注意。下面简介包氏几件书法作品。

行书《论书轴》行笔舒缓，笔势沉稳，飘逸中透着沉着。墨色丰润，笔能摄墨，指能伏笔，笔墨相依，字的形象显得很丰富。

楷书《警语》通篇气势雄浑，结构揖让合理，运笔顿挫有力，富有金石气。

包世臣《行书论书轴》

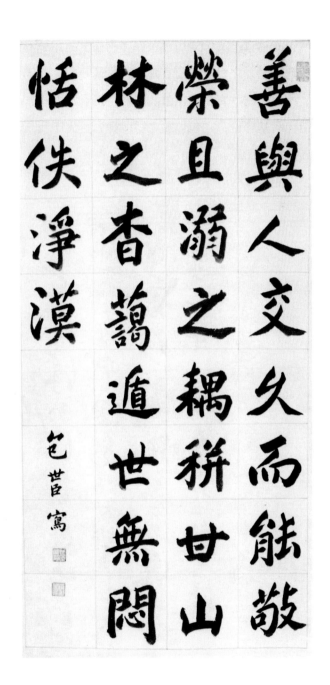

包世臣《警语》

　　草书《节录书谱》为节录唐孙过庭《书谱》，用笔有孙过庭峻拔刚断、结法清婉老劲之意。亦蕴有碑法，纵逸互用。其笔锋飘逸沉着而又洁净，用意飞腾跌宕，书体浓润圆熟，得右军遗法，又兼北碑浑厚之风。清何绍基评说："包慎翁之写北碑，盖先于我二十年，功力既深，书名甚重于江南。"

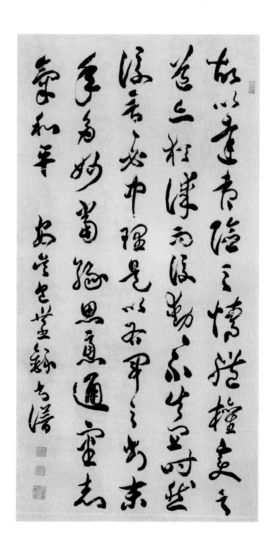

包世臣《节录书谱》

第十一章

近现代书法

一、近现代书法的特点

自从宋代刻帖开始，帖学书法一直占据统治地位。到乾隆时，刻成《三希堂法帖》，使帖学书法达到顶峰。也正是在这种风气下，书法家们认识到帖学的危机，想在毫无生机的困境中开辟出一条新路。于是，从清代中后期开始出现了一些碑学书法家。阮元的《南北书派论》和《北碑南帖论》竭力宣扬北碑书法的悠久传统和艺术魅力，对推动碑学书法的发展起到了一定的作用。

晚清，康有为的《广艺舟双楫》更极力倡导碑学书法，提出了尊魏卑唐的理论。他认为北碑有十美："一曰魄力雄强，二曰气象浑穆，三曰笔法跳跃，四曰点画峻厚，五曰意态奇逸，六曰精神飞动，七曰兴趣酣足，八曰骨法洞达，九曰结构豪放，十曰血肉丰美。"康有为的书法理论推动了近现代书法的发展，也促使了碑学书法的成熟。

当碑学成熟与繁荣之后，20世纪书法发展的主流趋势应是碑、帖的结合。康有为到了晚年也认为中国书法有几千年的传统，应吸收历代书法的营养，兼收并蓄，才是发展书法艺术的正确方向。他在一

副楹联的题跋中说："自宋以后，千年皆帖学，至近百年，始讲北碑……千年以来，未有集北碑南帖之成者，况兼汉分、秦篆、周籀而陶冶之哉！鄙人不敏，谬欲兼之。"由于已到了晚年，他也只能口头提倡，真正付诸实现则是由沈曾植担负了。

近现代书法的另一特点，是大量古代文字的发现，为书法艺术提供了新的营养。这其中最大的发现是商代的甲骨文，其次就是汉代简牍。还有一些商周青铜器铭文、历代碑刻和墓志，都是前代人所未能看到的。

二、近现代著名书法家

"近现代"是指清末到民国这段时期，它是中国书法史上承前启后的重要时期，是古代书法史向当代书法史的转折期。下面介绍几位代表性书法家。

康有为（1858—1927），原名祖诒，字广厦，号长素，又号更生，别署西樵山人，广东南海人，世称"南海先生"。光绪二十一年（1895）进士，授工部主事，未就职。倡导变法，要求维新，《中日马关条约》签订后，联合上千举子上书。变法失败后流亡日本，回国后隐姓埋名，云游不定。

康有为的书法论著《广艺舟双楫》为碑学的重要文献，对振兴碑学有极大的推动作用，但持论过于偏激。其书法初习《乐毅论》及欧阳询、赵孟頫书，又临习《醴泉铭》《道因碑》《玄秘塔》《颜家庙》等碑。25岁入京师，购得汉魏六朝及唐宋碑版拓片数百本，又得邓石如墨迹后，大力倡导碑学。他勤奋摹写历朝碑版，特别是《石门颂》，也参之以《经石峪》及《云峰山刻石》等。熔众碑于一炉，

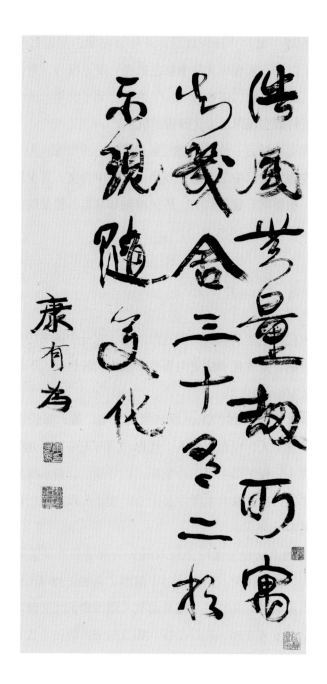

康有为行书

自成一格，纯用圆笔，体润势宽，浑厚雄放，有纵横奇宕之气，然逞豪有余而精严不足。有自评云："吾眼有神，吾腕有鬼，不足以副之。"可谓有自知之明。

其行书作品古拙苍劲，用笔转折多圆，画必平长，又有波折，颜字的笔意很浓，在点画使转之间，时有伊秉绶之意。行书《语摘》写得笔力峻拔，毫无靡弱之态，整幅作品一气呵成，势如奔雷，力能扛鼎。行书《五言联》用笔沉实工稳，使转灵动，结体平整中见险绝，颇具北碑意趣，与其常见书法不同，有观赏价值。隶书《石潭白鱼联》是他广临汉碑的结晶，并有邓石如遗韵，更多有赵之谦的意趣。

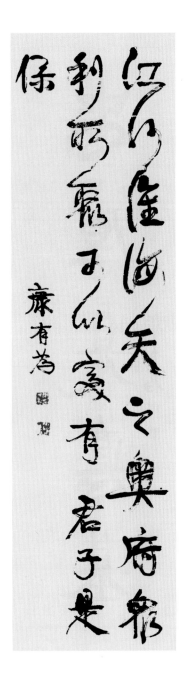

康有为行书《语摘》

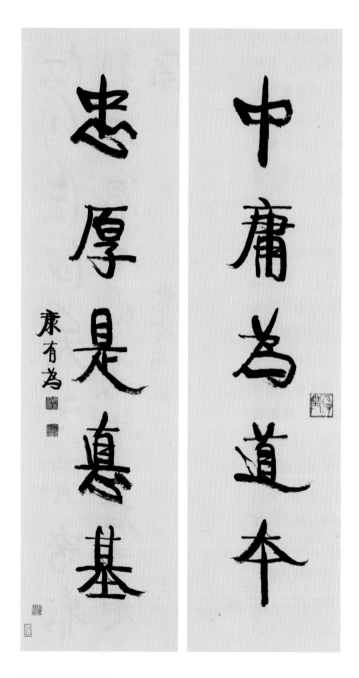

康有为行书《五言联》

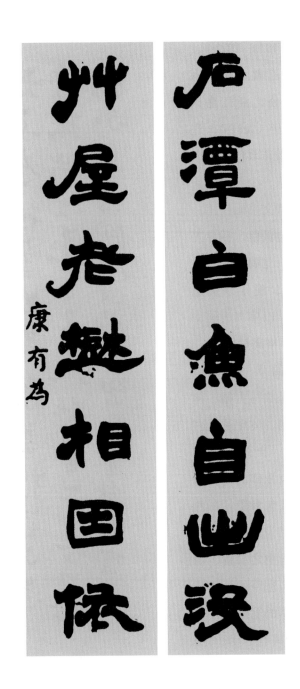

康有为《石潭白鱼联》

沈曾植（1850—1922），字子培，号乙盦，晚号寐叟，别号乙公，浙江嘉兴人。光绪六年（1880）进士，官至安徽布政使。生于诗书礼乐之家，少年老成，学识渊博，诗文书画皆工。其书法初学包世臣，后专工章草，而参以北魏碑刻，并取法邓石如，晚年宗黄道周、倪元璐，以草书为佳，多用方笔，风格高健挺拔。

沈曾植的草书《临皇象帖》虽然是临写古帖，但运笔相当流畅，体现了更多的自家特色，挺劲峭拔，方硬劲健，有浓郁的北碑书风。其行书《包世臣论书两首诗轴》所书为包世臣《论书十二绝句》中之二首，表现了他学习包世臣的某些笔意。其中章草的笔法随处可见，时人评其有"和风吹林，偃草扇树"的意境。

沈曾植《临皇象帖》

中郎派别有铢累必
难纵正鹰矜态事无传
祖法填故分隶意兼商周
坐翻传接乙瑛峻巘孔兼毓
城酗隆倒置瓷派契母体还
应溯巨源

後青作之属

寐叟

沈曾植行书《包世臣
论书两首诗轴》

吴昌硕（1844—1927），原名俊卿，字昌硕，以字行，又字仓石，号缶庐、苦铁、缶道人等，浙江安吉人。曾任安东（今江苏涟水）知县，后辞去，以卖书画为生，是"海上画派"的重要代表，为杭州"西泠印社"首任社长。

吴昌硕的书法、绘画、篆刻、诗，时称"四绝"。他以篆书雄浑的笔势写花卉，其墨竹、葫芦、紫藤、荷花均笔墨凝重，浑厚拙朴，豪气横溢，蕴有浓重的金石气，开创一代面目。他的篆刻远宗秦汉，近取浙、皖两派精华，后获见齐鲁封泥、汉魏六朝瓦甓文字，摆脱浙、皖诸派面目，创为遒峭古拙、雄浑苍劲的格调。

吴昌硕的书法早年学钟繇楷书，又学颜真卿，中年之后又法黄庭坚，严毅精纯，气韵不凡。他的行草初学王铎，后又学欧阳询、米芾，晚年又将篆隶融入行草，愈觉苍劲雄浑。隶书以《汉

吴昌硕《临石鼓文》

祀三公山碑》为主，广临汉碑，变横势为纵势，端庄森严，苍雄古拙。中年以后，吴昌硕沉醉于《石鼓文》研究，50岁时初临《石鼓文》，循守绳墨，点画毕肖，后功夫渐深，自有新的境界。他82岁时所书的《临石鼓文》，是其篆书成熟的力作。吴昌硕自称："余学篆好临石鼓，数十年从事于此，一日有一日之境界。"所以他的早、中、晚三期所临的《石鼓文》具有不同的风格和境界。其隶书《五言联》结构偏长，线条圆浑，运笔无雕饰，波磔含蓄，结体受《汉祀三公山碑》的影响，大度古健，气势恢弘。撇捺钩横有汉《曹全碑》《张迁碑》之气势，而笔画粗重，善于取势，故不显呆板，而有一种独特的魅力。其行草书《七言联》字里行间带有《石鼓文》笔意，遒劲凝练，境界深远，骨格苍老，跌宕奇肆，很有金石味，不同凡响。

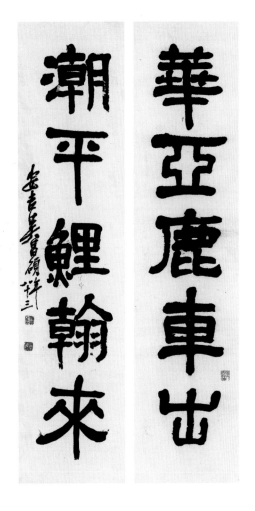

吴昌硕《五言联》

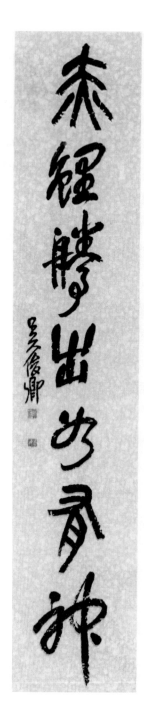
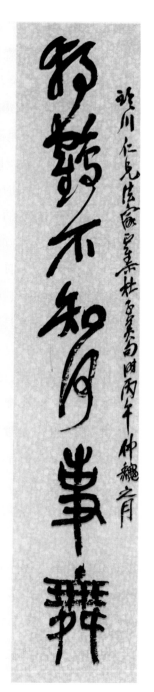

吴昌硕《七言联》

梁启超（1873—1929），字卓如，号任公，又号饮冰室主人，广东新会人。清光绪举人，与其师康有为一起倡导变法维新，并称"康梁"。"维新变法"失败之后，逃往日本。民国之后回国参与政治。晚年不问政治，专以著述讲学为务，在学术上极有造诣。

梁启超虽不以书法闻名于世，但因其学识渊博，视野开阔，故其书法颇有大家风范。从隶书《七言联》可见其对汉碑有深入的研究，十分注意篆隶之递变，又留心隶楷之嬗变，这体现在精妙的隶书之中。

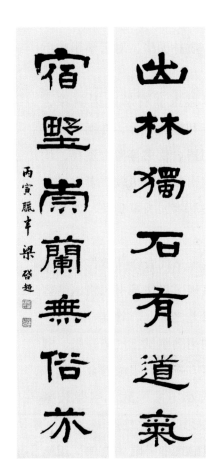

梁启超隶书《七言联》

罗振玉（1866—1940），字叔蕴，一字叔言，号雪堂，祖籍浙江上虞，生于江苏淮安。近代金石学家，光绪秀才，中国甲骨学奠基人之一，著有《西陲石刻录》《殷虚书契前编》《流沙坠简考释》等，擅各体书法。其甲骨文、金文书法高古典雅，以规范为本，取法商周甲骨文、金文原迹，质朴无华，对后学影响巨大。

罗振玉金石学造诣颇深，曾搜集和整理甲骨、青铜器、简牍、明器、佚书等考古资料，均有专集出版，流传较广者有《殷虚书契》等，为甲骨学"四堂"之一。

其篆书代表作《赠作民篆书联》打破了以往篆书风格，结体上取参差之势，"耸其一肩"。用笔则遒劲刚挺，气势开张，圆劲中寓方折，有很浓的金石气。字体大小不求一致，字距较紧密，更显其笔力之雄强。

他的隶书《临华山碑》用笔

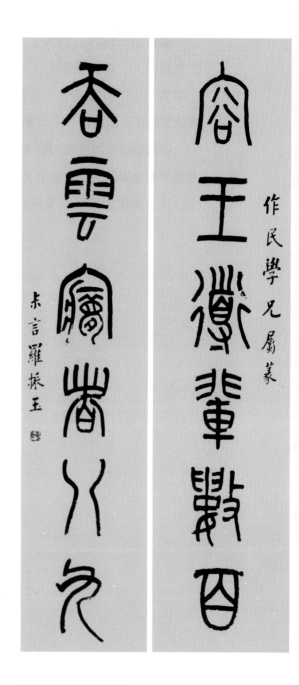

罗振玉《赠作民篆书联》

在漢中葉建設宇堂山嶽之守
是祑是望矣惟安國蕪命斯章
尊脩靈基肅共壇場明德惟馨
神歆其芳遏攘凶札孳孳吉祥
歳其有年民說無疆

乙丑仲夏松翁節臨西嶽華山廟碑付阿頤

罗振玉隶书《临华山碑》

465

劲挺谨端，结体宽博匀整，弥漫于字里行间的娴雅气度扑人眉宇，的确是临作中的较好之作。

郑孝胥（1860—1938），字苏戡，又字太夷，号海藏，福建闽县（今福州）人。清光绪举人，曾任清政府驻神户、大阪总领事，湖南布政使等职。"九一八事变"后，唆使溥仪当伪满洲国皇帝，一度任商务印书馆董事。

郑孝胥书法工楷、隶，尤擅楷书，所作字势偏长而苍劲朴茂。其隶书作品《屏条》，观其结体，用墨皆中规入矩，用笔则圆润浑厚，字体结构匀称，方整均齐，既端庄典雅，又古质遒健。

郑孝胥《屏条》

李叔同（1880—1942），幼名成蹊，名文涛，号晚晴老人，法号弘一，浙江平湖人，后居天津。近代书画家，著名高僧，专研律宗，书写经典，书法学六朝人写经，蕴藉淳朴。兼工篆刻、填词、歌曲。

李叔同一生充满传奇色彩，他在书法上的成就更让人叹为观止。其书喜用秃笔，点画不露圭角，欲纵即敛，结体萧朗，似散而实聚。凡所书宗教内容的作品，如秋潭沉碧，深不可测，充满了超尘入净的禅意。

其篆书取法高古，多从西周金文、东周石鼓文中获取字形、笔

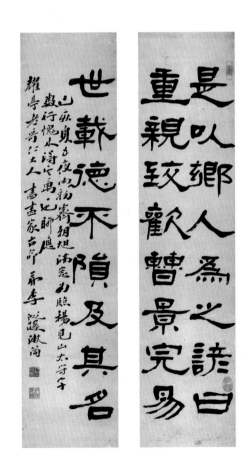

李叔同《隶书屏》

法。其字形以石鼓文为基调，参以金文、小篆。形体方正，用笔方圆
兼备，线条质朴稳健，字形大小一致，布局行列等匀，疏朗空灵，给
人以均衡规整之美感。

邓尔雅（1884—1954），曾名溥，字季雨，号山鬼、宠恩、尔

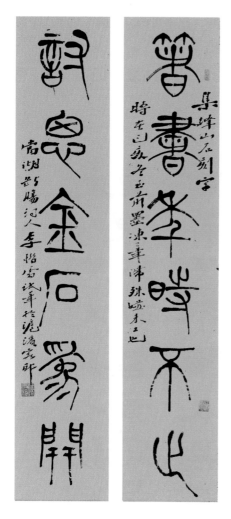

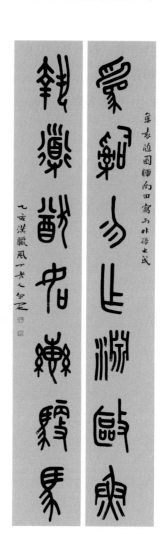

李叔同《篆书联》 邓尔雅《篆书联》

雅、风丁老人。现代著名书法史论家、书画家。曾留学日本。著有《绿绮园诗集》《邓斋诗集》《漪竹园诗》《邓斋印赏》《篆刻卮言》《文字源流》《印雅》《篆书千字文》《艺觚草稿》等。工书，擅水墨，善治印。

其书法作品《篆书联》表现其深谙篆书之法，结构错落活泼，欹侧跌宕，潇洒自然。从整体看工整谨严，而不影响每字的飞动灵活，既稳重端庄，又跳跃错落，令人玩味不尽。

邓散木（1898—1963），初名铁，字钝铁，号粪翁，别号且渠子，上海市人。现代篆刻家、书法家。著有《书法学习必读》《篆刻学》《三长两短斋印书写法》《厕简楼印存》《一足印存》《草书写法》《中国书法演变简史》《书刻座谈》《欧阳结体三十六法诠释》《四体简化字谱》《汉字写字本》《写字练习本》《草书练习本》《行书练习本》等，书法工各体，晚年尤工狂草，擅画竹荷，精篆刻。

其书法作品《隶书八言联》笔法

邓散木《隶书八言联》

沉着稳健，笔力内藏，引而不发，显出一种劲挺朴拙之气。钩笔与转折多婉转，承袭篆意较多。其结体端秀严谨，方正宽博。章法上则规整有度，节奏沉稳。

于右任（1879—1964），陕西三原人。楷书早年学赵孟頫，后转学碑版及墓志造像，自作诗句称"洗涤摩崖上，徘徊造像间"，"朝临《石门铭》，暮写《二十品》"，证明其学书之勤，以及在北朝碑版上所下的工夫。

他自己说："我写字并没有任何禁忌，执笔、展纸、坐法，一切顺乎自然……在动笔的时候，我决不因迁就美观而违犯自然，因为自然本身就是一种美。""起笔不停滞，落笔不作势，纯任自然。"可见他十分强调自然，写的时候没有陈规陋习，真情本色泻于笔端，于是宽厚胸襟化为博大开张的结体和奔放天骄的笔势，楷书风格将帖的飞动与碑的沉雄融为一体，磊落跌宕。这在他的行楷《七言联》中，体现得十分明显。于右任最擅长的

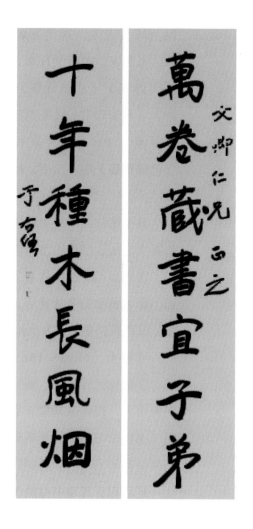

于右任行楷《七言联》

是草书，他编著的《标准草书》受到书法界的推重，其书法作品草书
《五言联》，代表了他的草书成就。用笔精熟中见生辣，擒纵自如，
收放有度，结体浑脱宕逸，宽博开张。因为强调了横势，纵向连贯被
削弱了，字与字之间没有上下相接的牵丝笔意，所以只能利用每个字
的体势来连贯独立的单字，使之相互照应，浑然一体。由于每个字相
对独立，发挥出各自的造型能力，极大地丰富了作品的内涵，这种章
法比帖学强调的"一笔书"要更耐人寻味。

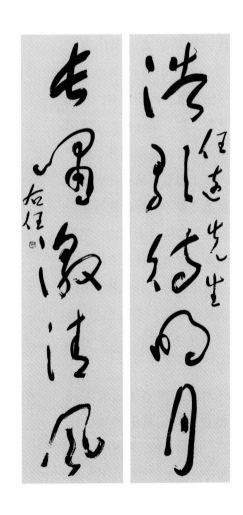

于右任草书《五言联》

沈尹默（1883—1971），初名君默，字中，号秋明，浙江吴兴（今湖州）人。早年留学日本，曾任《新青年》编委、北京大学国文系教授、北平大学校长，后任中央文史研究馆副馆长，晚年在上海主持书法篆刻研究会。

沈尹默是著名的书法家、书法理论家，旧体诗词功力深厚，书法工楷、行、草书，尤以行书著称，初学褚遂良，后遍习晋唐诸家名迹，晚年融苏、米于一体，精于用笔，清圆秀润中有劲健遒逸之姿，倡导以腕行笔，不主张模拟结构，于笔法、笔势多所阐发。在书法理论方面，著有《书法论丛》《历代名家书法经验谈辑要释义》《二王法书管窥》《执笔五字法》《学书丛话》等。

沈尹默的楷书《云龙天马联》挺拔俊秀，雄强遒美，结体谨严，风姿娴雅，气韵流畅飞动，如行云流水。

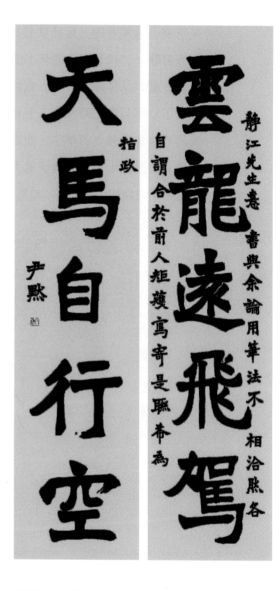

沈尹默《云龙天马联》

郭沫若（1892—1978），原名开贞，又名鼎堂，四川乐山人。著名作家、诗人、历史学家、考古学家、古文字学家、书法家。

他早年留学日本，曾任国民革命军总政治部副主任，解放后任全国文联主席、中央人民政府委员、政务院副总理兼文化教育委员会主任、中国科学院院长、历史研究所所长。生平著作丰富，人民文学出版社曾出版《沫若文集》《郭沫若全集》。

郭沫若书法远取颜真卿，近学赵熙，精小楷，擅行草，其书豪宕超迈，自成一家。精于用笔，提按自如，力透纸背。其字融南帖北碑之长，并参以己意，形成自己独特的风格。

其篆书《七言联》用笔畅达，笔墨饱满，转折流畅，线条弯曲的幅度较大，垂脚也较长，颇具姿态，落笔不十分强调藏锋逆入，有时顺锋而入，显得轻松自然。方圆兼用，神完气满，有较深厚的功力。结体紧密，疏密变化多，字形结构美观严谨，可称为篆书楹联之佳作。

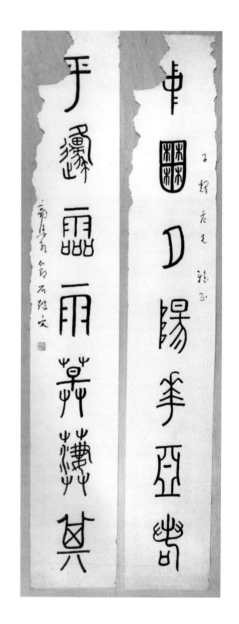

郭沫若篆书《七言联》